MES SOUVENIRS

IL A ÉTÉ TIRÉ DE CET OUVRAGE
30 exemplaires sur papier de Hollande Van Gelder
numérotés de un à trente.

JULES MASSENET

MES
SOUVENIRS
(1848-1912)

A mes Petits-Enfants

PIERRE LAFITTE & Cie
90, AVENUE DES CHAMPS-ÉLYSÉES
PARIS

Copyright 1912
by Pierre Lafitte et C^{ie}.

PRÉFACE

Il y a une cinquantaine d'années, les bateliers, qui de nuit descendaient la Seine, apercevaient, avant d'arriver à Croisset, un pavillon en bordure du fleuve, et dont les fenêtres étaient brillamment éclairées. « C'est la maison de M. Gustave », répondaient les gens du pays à leurs interrogations. En effet le grand Flaubert farouchement travaillait en fumant des pipettes, et n'interrompait son labeur que pour venir exposer à l'air frais de la nuit sa poitrine robuste de vieux Normand.

Les rares passants qui se trouvaient, vers les quatre heures du matin, dans la rue de

Vaugirard, étaient frappés de l'aspect insolite d'une fenêtre illuminée au milieu des façades noires. Ils se demandaient quelle fête tardive s'y donnait? C'était la fête des sons et des harmonies qu'un prestigieux maître menait en une ronde charmante. L'heure avait sonné où Massenet avait accoutumé de gagner sa table de travail. Alors commençait la merveilleuse incantation. La Muse se posait près de lui, lui soufflait à l'oreille et, sous la main blanche et nerveuse de l'artiste, naissaient les chants de Manon, *de* Charlotte, *d'*Esclarmonde...

La lueur s'est éteinte. La fenêtre ne brillera plus sur le jardin.

Celui qui a guidé toute une génération musicale vers le beau est mort. Le gardien du feu n'est plus. Malgré les hululements sinistres des oiseaux nocturnes — musiciens envieux — qui battaient de l'aile contre la cage de verre dont il entretenait le feu central, son œuvre continuera de briller éternellement.

Cet œuvre, en effet, est gigantesque. Si Massenet a connu le triomphe et la gloire,

il les a bien mérités l'un et l'autre par son labeur fécond. D'aucuns furent les hommes d'une chose, d'une symphonie, d'un opéra; lui se lança dans toutes les manifestations de son art, et dans toutes il remporta la victoire. Des mélodies, mais c'est à elles qu'il dut ses premiers succès populaires! Que de pianos sur les pupitres desquels l'on feuillette les Poèmes d'Avril, *et que de jeunes filles obtiennent l'admiration des auditeurs en faisant valoir les trois strophes mouvementées de* la Chanson d'amour! *Sa réputation parmi les musiciens naquit de son œuvre symphonique. La partition de scène des* Erinnyes, *les* Scènes alsaciennes, *les* Scènes pittoresques *abondent en trouvailles expressives...*

Le Massenet des oratorios ne peut être négligé; malgré sa réputation justifiée de musicien de la femme, il s'attaqua à des poèmes bibliques et peignit une Ève, *une* Vierge, *et surtout une* Marie-Magdeleine, *d'un dessin très pur. Il y a quelques années, j'ai entendu la réalisation théâtrale de* Marie-Magdeleine *et je me suis complu dans*

ce spectacle de beauté dramatique. Devant des pages ardentes comme : O bien aimé, avez-vous entendu sa parole, *l'on comprend que cet ouvrage fonda, il y a quarante ans, la notoriété de son auteur, notoriété qui se mua en renommée mondiale lorsqu'apparurent ses œuvres de théâtre dont chacune l'approcha davantage de la gloire. Passer en revue ces pièces, c'est citer en quelque sorte le répertoire du théâtre contemporain, car Massenet fut avant tout et par-dessus tout l'homme de théâtre. Écrire de la musique scénique, c'est, au moyen de sonorités, établir l'ambiance, l'atmosphère dans laquelle se meut une action, tracer le caractère des héros, brosser les larges fresques qui situent l'intrigue historiquement et psychologiquement. Ces qualités, l'auteur de* Manon *les réunit à un point auquel nul musicien n'a jamais atteint. Mais encore convient-il de distinguer nettement, chez Massenet, le compositeur d'opéras et le compositeur d'opéras-comiques. Celui qui conçut* Le Mage, Le Roi de Lahore, Hérodiade, Le Cid, Ariane, Bacchus,

Roma, *exprime surtout sa personnalité dans* Manon, Werther, Esclarmonde, Grisélidis, le Jongleur de Notre-Dame, Thérèse..., *etc. Chantre de l'amour, il en a fixé — avec quel relief! — le contour sentimental. Sa phrase originale, caressante et souple, captive par son eurythmie langoureuse, elle ondule comme une vague et, comme une vague aussi, renaît et se meurt en légère écume : elle se particularise sans qu'on puisse la confondre avec aucune autre. Une parfaite et sobre technique la place en valeur et la sobriété du style n'exclut pas la joliesse minutieuse et la puissance de l'expression. L'originalité de Massenet, du reste, a marqué son empreinte sur les musiciens français et étrangers.*

Quand la patine grise du temps aura recouvert le trophée immense que le grand disparu a élevé ; quand cette cendre charmante que versent les ans, aura effacé les imprécisions, quand le départ aura été fait entre ce qui fut un ouvrage hâtivement réalisé et une œuvre durable et lumineuse comme une Manon *et un* Werther, *Massenet prendra*

sa place parmi « les grands » ; c'est de ses mains que la jeune école française recueillera le flambeau, et toute la postérité lui sera reconnaissante de l'œuvre magnifique et de la belle vie dont il raconte les phases dans les pages qui suivent.

<div style="text-align:right">Xavier Leroux.</div>

AVANT-PROPOS

On m'a souvent demandé si j'avais réuni les souvenirs de ma vie, d'après des notes prises au jour le jour ? Eh bien ! oui. C'est vrai.

Voici comment j'en pris l'habitude régulière.

Ma mère qui était le modèle des femmes et des mères, et qui me faisait mon éducation morale, m'avait dit, le jour anniversaire de ma naissance, lors de mes dix ans : « Voici un agenda (c'était un de ces agendas, format allongé, tel qu'on les trouvait alors dans le *petit* magasin du *Bon Marché*, devenu la colossale entreprise que l'on sait), et chaque soir, avait-elle ajouté, avant de te mettre au lit, tu annoteras sur les pages de ce *memento*, ce que tu auras fait, dit ou vu pendant la journée. Si tu as commis une action ou prononcé une parole que tu puisses te reprocher, tu auras le devoir d'en écrire l'aveu sur ces pages. Cela te fera, peut-être, hésiter à te rendre coupable d'un acte répréhensible durant la journée. »

N'était-ce pas là la pensée d'une femme supérieure, à l'esprit comme au cœur droit et honnête, qui mettant au premier rang des devoirs de son fils, le cas

de conscience, plaçait la conscience à la base même de sa méthode éducative ?

Un jour que j'étais seul et que je m'amusais, en manière de distraction, à fureter dans les armoires, j'y découvris des tablettes de chocolat. J'en détachai une et la croquai.

J'ai dit quelque part que j'étais... gourmand. Je ne le nie pas. En voilà une nouvelle preuve.

Lorsqu'arriva le soir et qu'il me fallut écrire le compte rendu de ma journée, j'avoue que j'hésitai un instant à parler de la succulente tablette de chocolat. Ma conscience, cependant mise à l'épreuve, l'emporta et je consignai bravement le délit sur l'agenda.

L'idée que ma mère lirait mon crime me rendait un peu penaud. A ce moment, ma mère entra, elle vit ma confusion, mais aussitôt qu'elle en connut la cause, elle m'embrassa et me dit : « Tu as agi en honnête homme, je te pardonne, mais ce n'est pas une raison, toutefois, pour recommencer à manger ainsi, clandestinement, du chocolat! »

Quand, plus tard, j'en ai croqué et du meilleur, c'est que, toujours, j'en avais obtenu la permission.

C'est ainsi que mes souvenirs, bons ou mauvais, gais ou tristes, heureux ou non, je les ai toujours notés au jour le jour, et conservés pour les avoir constamment à la pensée.

Mes Souvenirs
(1848-1912)

CHAPITRE PREMIER

L'ADMISSION AU CONSERVATOIRE

Vivrais-je mille ans — ce qui n'est pas dans les choses probables — que cette date fatidique du 24 février 1848 (j'allais avoir six ans) ne pourrait sortir de ma mémoire, non pas tant parce qu'elle coïncide avec la chute de la monarchie de Juillet, que parce qu'elle marque mes tout premiers pas dans la carrière musicale, cette carrière pour laquelle je doute encore avoir été destiné, tant j'ai gardé l'amour des sciences exactes !...

J'habitais alors avec mes parents, rue de Beaune, un appartement donnant sur de grands jardins. La

journée s'était annoncée très belle; elle fut, surtout, particulièrement froide.

Nous étions à l'heure du déjeuner, lorsque la domestique qui nous servait entra en énergumène dans la pièce où nous nous trouvions réunis. *Aux armes citoyens !...* hurla-t-elle, en jetant — bien plus qu'elle ne les rangea — les plats sur la table !...

J'étais trop jeune pour pouvoir me rendre compte de ce qui se passait dans la rue. Ce dont je me souviens, c'est que les émeutiers l'avaient envahie et que la Révolution se déroulait, brisant le trône du plus débonnaire des rois.

Les sentiments qui agitaient mon père étaient tout différents de ceux qui troublaient l'âme inquiète de ma mère. Mon père avait été officier supérieur sous Napoléon Ier, ami du maréchal Soult, duc de Dalmatie, il était tout à l'empereur et l'atmosphère embrasée des batailles convenait à son tempérament. Quant à ma mère, les tristesses de la première grande révolution, celle qui avait arraché de leur trône Louis XVI et Marie-Antoinette, laissaient vibrer en elle le culte des Bourbons.

Le souvenir de ce repas agité resta d'autant mieux gravé dans mon esprit que ce fut le matin de cette même historique journée, qu'à la lueur des chandelles (les bougies n'existaient que pour les riches familles) ma mère me mit pour la première fois les doigts sur le piano.

Pour m'initier davantage à la connaissance de cet instrument, ma mère, qui fut mon éducatrice musicale, avait tendu, le long du clavier, une bande de papier sur laquelle elle avait inscrit les notes qui cor-

respondaient à chacune des touches blanches et noires, avec leur position sur les cinq lignes. C'était fort ingénieux, il n'y avait pas moyen de se tromper.

Mes progrès au piano furent assez sensibles pour que, trois ans plus tard en octobre 1851, mes parents crussent devoir me faire inscrire au Conservatoire pour y subir l'examen d'admission aux classes de piano.

Un matin de ce même mois, nous nous rendîmes donc rue du Faubourg-Poissonnière. C'était là que se trouvait — il y resta si longtemps avant d'émigrer rue de Madrid — le Conservatoire national de musique. La grande salle où nous entrâmes, comme en général toutes celles de l'établissement d'alors, avait ses murs peints en ton gris bleu, grossièrement pointillés de noir. De vieilles banquettes formaient le seul ameublement de cette antichambre.

Un employé supérieur, M. Ferrière, à l'aspect rude et sévère, vint faire l'appel des postulants, jetant leurs noms au milieu de la foule des parents et amis émus qui les accompagnaient. C'était un peu l'appel des condamnés. Il donnait à chacun le numéro d'ordre avec lequel il devait se présenter devant le jury. Celui-ci était déjà réuni dans la salle des séances.

Cette salle, destinée aux examens, représentait une sorte de petit théâtre, avec un rang de loges et une galerie circulaire. Elle était conçue en style du Consulat. Je n'y ai jamais pénétré, je l'avoue, sans me sentir pris d'une certaine émotion. Je croyais toujours voir assis, dans une loge de face, au premier étage, comme en un trou noir, le Premier Consul Bonaparte et la douce compagne de ses jeunes années,

Joséphine; lui, au visage énergiquement beau; elle, au regard tendre et bienveillant, souriant, et encourageant les élèves aux premiers essais desquels ils venaient assister l'un et l'autre. La noble et bonne Joséphine semblait, par ses visites dans ce sanctuaire consacré à l'art, et en y entraînant celui que tant d'autres graves soucis préoccupaient, vouloir adoucir ses pensées, les rendre moins farouches par leur contact avec cette jeunesse qui, forcément, n'échapperait pas un jour aux horreurs des guerres.

C'est encore dans cette même petite salle — ne pas confondre avec celle bien connue sous le nom de Salle de la Société des Concerts du Conservatoire — que, depuis Sarette, le premier directeur, jusqu'à ces derniers temps, ont été passés les examens de toutes les classes qui se sont données dans l'établissement, y compris celles de tragédie et de comédie. Plusieurs fois par semaine également, on y faisait la classe d'orgue, car il s'y trouvait un grand orgue à deux claviers, au fond, caché par une grande tenture. A côté de ce vieil instrument, usé, aux sonorités glapissantes, se trouvait la porte fatale par laquelle les élèves pénétraient sur l'estrade formant la petite scène. Ce fut dans cette salle aussi que, pendant de longues années, eut lieu la séance du jugement préparatoire aux prix de composition musicale, dits prix de Rome.

Je reviens à la matinée du 9 octobre 1851. Lorsque tous les jeunes gens eurent été informés de l'ordre dans lequel ils auraient à passer l'examen, nous allâmes dans une pièce voisine qui communiquait par la porte que j'ai appelée fatale, et qui n'était qu'une sorte de grenier poussiéreux et délabré.

Le jury, dont nous allions affronter le verdict, était composé d'Halévy, de Carafa, d'Ambroise Thomas, de plusieurs professeurs de l'École et du Président, directeur du Conservatoire, M. Auber, car nous n'avons que rarement dit : Auber, tout court, en parlant du maître français, le plus célèbre et le plus fécond de tous ceux qui firent alors le renom de l'opéra et de l'opéra-comique.

M. Auber avait alors soixante-cinq ans. Il était entouré de la vénération de chacun et tous l'adoraient au Conservatoire. Je revois toujours ses yeux noirs admirables, pleins d'une flamme unique et qui sont restés les mêmes jusqu'à sa mort, en mai 1871.

En mai 1871 !... On était alors en pleine insurrection, presque dans les dernières convulsions de la Commune... et M. Auber, fidèle quand même à son boulevard aimé, près le passage de l'Opéra — sa promenade favorite — rencontrant un ami, qui se désespérait aussi des jours terribles que l'on traversait, lui dit, avec une expression de lassitude indéfinissable : « Ah ! j'ai trop vécu ! » — puis il ajouta, avec un léger sourire : « Il ne faut jamais abuser de rien. »

En 1851 — époque où je connus M. Auber — notre directeur habitait déjà depuis longtemps son vieil hôtel de la rue Saint-Georges, où je me rappelle avoir été reçu, dès sept heures du matin — le travail du maître achevé ! — et où il était tout aux visites qu'il accueillait si simplement.

Puis il venait au Conservatoire dans un tilbury qu'il conduisait habituellement lui-même. Sa notoriété était universelle. En le regardant, on se rappe-

lait aussitôt cet opéra : *La Muette de Portici*, qui eut une fortune particulière et qui fut le succès le plus retentissant avant l'apparition de *Robert le Diable* à l'Opéra. Parler de *la Muette de Portici*, c'est forcément se souvenir de l'effet magique que produisit le duo du deuxième acte : « Amour sacré de la patrie... » au Théâtre de la Monnaie, à Bruxelles, sur les patriotes qui assistaient à la représentation. Il donna, en toute réalité, le signal de la révolution qui éclata en Belgique, en 1830, et qui devait amener l'indépendance de nos voisins du Nord. Toute la salle, en délire, chanta avec les artistes cette phrase héroïque, que l'on répéta encore et encore, sans se lasser.

Quel est le maître qui peut se vanter de compter dans sa carrière un tel succès ?....

A l'appel de mon nom, je me présentai tout tremblant, sur l'estrade. Je n'avais que neuf ans et je devais exécuter le final de la sonate de Beethoven, op. 29. Quelle ambition !!!...

Ainsi qu'il est dans l'habitude, je fus arrêté après avoir joué deux ou trois pages, et, tout interloqué, j'entendis la voix de M. Auber qui m'appelait devant le jury.

Il y avait, pour descendre de l'estrade, quatre ou cinq marches. Comme pris d'étourdissement, je n'y avais d'abord pas fait attention et j'allais chavirer quand M. Auber, obligeamment, me dit : « Prenez garde, mon petit, vous allez tomber » — puis, aussitôt, il me demanda où j'avais accompli de si excellentes études. Après lui avoir répondu, non sans quelque orgueil, que mon seul professeur avait été ma mère, je sortis tout effaré, presque en courant et tout heureux... *IL* m'avait parlé !...

Le lendemain matin, ma mère recevait la lettre officielle. J'étais élève au Conservatoire !...

A cette époque, il y avait, dans cette grande école, deux professeurs de piano. Les classes préparatoires n'existaient pas encore. Ces deux maîtres étaient MM. Marmontel et Laurent. Je fus désigné pour la classe de ce dernier. J'y restai deux années, tout en continuant à suivre mes études classiques au collège, et en prenant part également aux cours de solfège de l'excellent M. Savard.

Mon professeur, M. Laurent, avait été premier prix de piano sous Louis XVIII ; il était devenu officier de cavalerie, mais avait quitté l'armée pour entrer comme professeur au Conservatoire royal de musique. Il était la bonté même, réalisant, on peut le dire, l'idéal de cette qualité dans le sens le plus absolu du mot. M. Laurent avait mis en moi sa plus entière confiance.

Quant à M. Savard, père d'un de mes anciens élèves, grand-prix de Rome, actuellement directeur du Conservatoire de Lyon (directeur de Conservatoire ! combien en puis-je compter, de mes anciens élèves, qui l'ont été ou qui le sont encore ?), quant à M. Savard père, il était bien l'érudit le plus extraordinaire.

Son cœur était à la hauteur de son savoir. Il me plaît de rappeler que lorsque je voulus travailler le contrepoint, avant d'entrer dans la classe de fugue et de composition, dont le professeur était Ambroise Thomas, M. Savard voulut bien m'admettre à recevoir de lui des leçons que j'allai prendre à son domicile. Tous les soirs, je descendais de Montmartre,

où j'habitais, pour me rendre au numéro 13 de la rue de la Vieille-Estrapade, derrière le Panthéon.

Quelles merveilleuses leçons je reçus de cet homme, si bon et si savant à la fois ! Aussi, avec quel courage allais-je pédestrement, par la longue route qu'il me fallait suivre, jusqu'au pavillon qu'il habitait et d'où je revenais chaque soir, vers dix heures, tout imprégné, des admirables et doctes conseils qu'ils m'avait donnés !

Je faisais la route à pied, ai-je dit. Si je ne prenais pas l'impériale, tout au moins, d'un omnibus, c'était pour mettre de côté, sou par sou, le prix des leçons dont j'aurais à m'acquitter. Il me fallait bien suivre cette méthode ; la grande ombre de Descartes m'en aurait félicité !

Mais voyez la délicatesse de cet homme au cœur bienfaisant. Le jour venu de toucher de moi ce que je lui devais, M. Savard m'annonça qu'il avait un travail à me confier, celui de transcrire pour orchestre symphonique l'accompagnement pour musique militaire de la messe d'Adolphe Adam, — et il ajouta que cette besogne me rapporterait trois cents francs !...

Qui ne le devine ? Moi, je ne le sus que plus tard, M. Savard, avait imaginé ce moyen de ne pas me réclamer d'argent, en me faisant croire que ces trois cents francs représentaient le prix de ses leçons, qu'ils le compensaient, pour me servir d'un terme fort à la mode en ce moment.

A ce maître, à l'âme charmante, admirable, mon cœur dit encore : merci, après tant d'années qu'il n'est plus !

CHAPITRE II

ANNÉES DE JEUNESSE

A l'époque où j'allais m'asseoir sur les bancs du Conservatoire, j'étais d'une complexion plutôt délicate et de taille assez petite. Ce fut même le prétexte au portrait-charge que fit de moi le célèbre caricaturiste Cham. Grand ami de ma famille, Cham venait souvent passer la soirée chez mes parents. C'était autant de conversations que le brillant dessinateur animait de sa verve aussi spirituelle qu'étincelante et qui avaient lieu autour de la table familiale éclairée à la lueur douce d'une lampe à l'huile. (En ce temps-là, le pétrole était à peine connu et, comme éclairage, l'électricité n'était pas encore utilisée.)

Le sirop d'orgeat était de la partie ; il était de tradition avant que la tasse de thé ne fût devenue à la mode.

On m'avait demandé de me mettre au piano. Cham eut donc tout le loisir nécessaire pour croquer ma silhouette, ce qu'il fit en me représentant debout, sur

cinq ou six partitions, les mains en l'air pouvant à peine atteindre le clavier. Évidemment, c'était l'exagération de la vérité, mais d'une vérité cependant bien prise sur le fait.

J'accompagnais parfois Cham chez une aimable et belle amie qu'il possédait rue Taranne. J'étais naturellement appelé à « toucher du piano ». J'ai même souvenance, qu'un soir que j'étais invité à me faire entendre, je venais de recevoir les troisièmes accessits de piano et de solfège, ce dont deux lourdes médailles de bronze, portant en exergue les mots : « Conservatoire impérial de musique et de déclamation », témoignaient. On m'en écoutait davantage, c'est vrai, mais je n'en étais pas moins ému pour cela, au contraire !

Au cours de mon existence j'appris, pas mal d'années plus tard, que Cham avait épousé la belle dame de la rue Taranne, et que cela s'était accompli dans la plus complète intimité. Comme cette union le gênait un peu, Cham n'en avait adressé aucune lettre de faire-part à ses amis, ce qui les avait étonnés ; sur l'observation qu'ils lui en adressèrent, il eut ce joli mot : « Mais si, j'ai envoyé des lettres de faire-part... elles étaient même anonymes ! »

Malgré la touchante surveillance de ma mère, je m'échappai un soir de la maison. J'avais su que l'on donnait *l'Enfance du Christ*, de Berlioz, dans la salle de l'Opéra-Comique, rue Favart, et que le grand compositeur dirigerait en personne.

Ne pouvant payer mon entrée et pris, cependant, d'une envie irrésistible d'entendre ainsi l'œuvre de celui qu'accompagnait l'enthousiasme de toute notre

jeunesse, je demandai à mes camarades, qui faisaient partie des chœurs d'enfants, de m'emmener et de me cacher parmi eux. Il faut aussi que je l'avoue, j'étais possédé du secret désir de pénétrer dans les coulisses d'un théâtre !

Cette escapade, vous le devinez, mes chers enfants, ne fut pas sans inquiéter ma mère. Elle m'attendit jusqu'à minuit passé... me croyant perdu dans ce grand Paris.

Quand je rentrai, tout penaud et courbant la tête, point n'est besoin de dire que je fus fort sermonné. A deux reprises je laissai passer l'orage ; s'il est vrai que la colère des femmes est comme la pluie dans les bois qui tombe deux fois, le cœur d'une mère, du moins, ne saurait éterniser le courroux. Je me mis donc au lit, tranquillisé de ce côté. Je ne pus cependant dormir. Je repassais dans ma petite tête toutes les beautés de l'œuvre que j'avais entendue et je revoyais la haute et fière figure de Berlioz dirigeant magistralement cette superbe exécution !

Ma vie, cependant, s'écoulait heureuse et laborieuse. Cela ne dura pas.

Les médecins avaient ordonné à mon père de quitter Paris dont le climat lui était malsain et d'aller suivre le traitement pratiqué à Aix, en Savoie.

S'inclinant devant cet arrêt, mes père et mère partirent pour Chambéry ; ils m'emmenèrent avec eux.

Ma carrière de jeune artiste était donc interrompue. Qu'y faire ?

Je restai à Chambéry pendant deux longues années. Mon existence, toutefois, ne fut pas trop monotone. Je l'employais à continuer mes études classiques,

les faisant alterner avec un travail assidu de gammes et d'arpèges, de sixtes et de tierces, tout comme si j'étais destiné à devenir un fougueux pianiste. Je portais les cheveux ridiculement longs, ce qui était de mode chez tout virtuose, et ce point de ressemblance convenait à mes rêves ambitieux. Il me semblait que la chevelure inculte était le complément du talent !

Entre temps, je me livrais à de grandes randonnées à travers ce délicieux pays de la Savoie, alors encore sous le sceptre du roi de Piémont, je me rendais tantôt à la dent de Nivolet, tantôt jusqu'aux Charmettes, cette pittoresque demeure illustrée par le séjour de Jean-Jacques Rousseau.

Durant ma villégiature forcée, j'avais trouvé, par un véritable hasard, quelques œuvres de Schumann, assez peu connu, alors, en France, et moins encore dans le Piémont. Je me souviendrai toujours que là où j'allais, payant mon écot de quelques morceaux de piano, je jouais parfois cette exquise page intitulée *Au Soir*, et cela me valut, un jour, la singulière invitation ainsi conçue : « Venez nous amuser avec votre Schumann où il y a de si détestables fausses notes ! » Inutile de dépeindre mes emportements d'enfant, devant de tels propos. Que diraient les braves Savoisiens d'alors, s'ils connaissaient la musique d'aujourd'hui ?

Mais les mois passaient, passaient, passaient... si bien qu'un matin les premières lueurs du jour n'étant pas encore descendues des montagnes, je m'échappai du toit paternel, sans un sou dans la poche, sans un vêtement de rechange, et je partis pour Paris. Paris ! la ville de toutes les attirances artistiques, où je de-

vais revoir mon cher Conservatoire, mes maîtres, et les coulisses dont le souvenir ne cessait de me hanter.

Je savais trouver à Paris une bonne et grande sœur qui, malgré sa situation bien modeste, m'accueillit comme son propre enfant, m'offrant le logis et la table : logis bien simple, table bien frugale, mais le tout agrémenté du charme d'une si suprême bonté que je me sentais complètement en famille.

Insensiblement ma mère me pardonna ma fuite à Paris.

Quelle créature toute de bonté et de dévouement que ma sœur ! Elle devait, hélas ! nous quitter pour toujours, le 13 janvier 1905, au moment où elle se faisait une gloire d'assister à la 500e représentation de *Manon*, qui eut lieu le soir même de sa mort. Rien ne pourrait exprimer le chagrin que je ressentis !

.

En l'espace de vingt-quatre mois, j'avais regagné le temps perdu en Savoie. Un premier prix de piano était venu s'ajouter à un prix de contrepoint et fugue. C'était le 26 juillet 1859.

Je concourais avec dix de mes camarades. Le sort m'attribua le chiffre 11 dans les numéros d'ordre. Les concurrents attendaient l'appel de leurs noms dans le foyer de la salle des concerts du Conservatoire où nous étions enfermés.

Un instant le numéro 11 se trouva seul dans le foyer. Tandis que j'attendais mon tour, je contemplais respectueusement le portrait d'Habeneck, le fondateur et premier chef d'orchestre de la Société des Concerts, dont la boutonnière gauche fleurissait d'un véritable mouchoir rouge. Certainement, le jour où

il serait devenu officier de la Légion d'honneur, accompagnée de plusieurs autres ordres, il n'aurait pas porté une rosette... mais une rosace !...

Enfin je fus appelé.

Le morceau de concours était le concerto en *fa mineur* de Ferdinand Hiller. On prétendait alors que la musique de Ferdinand Hiller se rapprochait tant de celle de Niels Gade, qu'on l'aurait prise pour du Mendelssohn !...

Mon bon maître, M. Laurent se tenait près du piano. Quand j'eus terminé — concerto et page à déchiffrer — il m'embrassa, sans s'inquiéter du public qui remplissait la salle, et je me sentis le visage tout humide de ses chères larmes.

J'avais déjà, à cet âge, l'esprit du doute dans le succès... et j'ai toujours fui, durant ma vie, les répétitions générales publiques et les premières, trouvant qu'il était mieux d'apprendre les mauvaises nouvelles... le plus tard possible.

Je rentrai à la maison, courant comme un gamin. Je la trouvai vide, car ma sœur avait assisté au concours. Cependant, à la fin, je n'y tenais plus ; je me décidai à retourner au Conservatoire ; et tant j'étais agité, je le fis toujours en courant. J'étais arrivé au coin de la rue Sainte-Cécile, lorsque je rencontrai mon camarade Alphonse Duvernoy, dont la carrière de professeur et de compositeur fut si belle. Je tombai dans ses bras. Il m'apprit, ce que j'aurais déjà dû savoir, que M. Auber, au nom du jury, venait de prononcer une parole fatidique : « Le premier prix de piano est décerné à M. Massenet. »

Dans le jury se trouvait un maître, Henri Ravina,

qui fut pour moi le plus précieux des amis que je conservai dans la vie; à lui va ma pensée émue et chèrement reconnaissante.

De la rue Bergère à la rue de Bourgogne où habitait mon excellent maître, M. Laurent, je ne fis que quelques bonds. Je trouvai mon vieux professeur qui déjeunait avec plusieurs officiers généraux, ses camarades de l'armée.

A peine m'eût-il vu qu'il me tendit deux volumes. C'était la partition d'orchestre des *Nozze di Figaro, dramma giocoso in quatro atti. Messo in musica dal Signor W. Mozart.*

La reliure des volumes était aux armes de Louis XVIII, avec cette suscription en lettres d'or : *Menus plaisirs du Roi. École royale de musique et de déclamation. Concours de 1822. Premier prix de piano décerné à M. Laurent.*

Sur la première page, mon vénéré maître avait écrit ces lignes :

« Il y a trente-sept ans que j'ai remporté, comme toi, mon cher enfant, le prix de piano. Je ne crois pas te faire un cadeau plus agréable que de te l'offrir avec ma bien sincère amitié. Continue ta carrière et tu deviendras un grand artiste.

« Voilà ce que pensent de toi les membres du jury qui t'ont aujourd'hui décerné cette belle récompense.

« Ton vieil ami et professeur,

« Laurent. »

N'est-ce pas un geste vraiment beau que de voir ce professeur vénéré rendre un tel témoignage à un jeune homme qui commençait à peine sa carrière ?

CHAPITRE III

LE GRAND-PRIX DE ROME

J'avais donc obtenu un premier prix de piano. J'en étais, sans doute, aussi heureux que fier, mais vivre du souvenir de cette distinction ne pouvait guère suffire ; les besoins de la vie étaient là, pressants, inexorables, réclamant quelque chose de plus positif et surtout de plus pratique. Je ne pouvais vraiment plus continuer à recevoir l'hospitalité de ma chère sœur, sans subvenir à mes dépenses personnelles. Je donnai donc, pour aider à la situation présente, quelques leçons de solfège et de piano dans une pauvre petite institution du quartier. Maigres ressources, grandes fatigues ! Je vécus ainsi, d'une existence précaire et bien pénible. Il m'avait été offert de tenir le piano dans un des grands cafés de Belleville ; c'était le premier où l'on fît de la musique, intermède inventé, sinon pour distraire, du moins pour retenir les consommateurs. Cela m'était payé trente francs par mois !

Quantum mutatus... Avec le poète, laissez que je le constate ; quels changements, mes chers enfants, depuis lors ! Aujourd'hui, rien que se « présenter » à un concours vaut aux jeunes élèves leurs portraits dans les journaux; on les sacre d'emblée grands hommes, le tout accompagné de quelques lignes dithyrambiques, bien heureux quand à leur triomphe, qu'on exalte, on n'ajoute pas le mot colossal !... C'est la gloire, l'apothéose dans toute sa modestie.

En 1859, nous n'étions pas glorifiés de cette façon !...

.

Mais la Providence, certains diraient le Destin, veillait.

Un ami, encore de ce monde, et j'en ai tant de joie, me procura quelques meilleures leçons. Cet ami n'était pas de ceux que je devais connaître plus tard : tels les amis qui ont surtout besoin de vous ; les amis qui s'éloignent lorsque vous avez à leur parler d'une misère à soulager; enfin, les amis qui prétendent toujours vous avoir défendu la veille, d'attaques malveillantes, afin de faire valoir leurs beaux sentiments et de vous affliger en vous redisant, en même temps, les paroles blessantes dont vous avez été l'objet. J'ajoute qu'il me reste cependant de bien solides amitiés que je trouve aux heures de lassitude et de découragement.

.

Le Théâtre-Lyrique, alors boulevard du Temple, m'avait accepté dans son orchestre comme timbalier. De son côté, le brave père Strauss, chef d'orchestre des bals de l'Opéra, me confia les parties de tambour,

timbales, tam-tam, triangle et autres tout aussi retentissants instruments. C'était une grosse fatigue pour moi que de veiller, tous les samedis, de minuit à six heures du matin ; mais tout cela réuni fit que j'arrivais à gagner, par mois, 80 francs ! J'étais riche comme un financier... et heureux comme un savetier.

Fondé par Alexandre Dumas père, sous la dénomination de Théâtre-Historique, le Théâtre-Lyrique fut créé par Adolphe Adam.

J'habitais, alors, au numéro 5 de la rue Ménilmontant, dans un vaste immeuble, sorte de grande cité. A mon étage, j'avais, pour voisins, séparés par une cloison mitoyenne, des clowns et des clownesses du *Cirque Napoléon*, voisinage immédiat de notre maison.

De la fenêtre d'une mansarde, le dimanche venu, je pouvais me payer le luxe, gratuitement bien entendu, des bouffées orchestrales qui s'échappaient des *Concerts populaires* que dirigeait Pasdeloup dans ce cirque. Cela avait lieu lorsque le public, entassé dans la salle surchauffée, réclamait à grands cris : *de l'air !...* et que, pour lui donner satisfaction, on ouvrait les vasistas des troisièmes.

De mon perchoir, c'est bien le mot, j'applaudissais, avec une joie fébrile, l'ouverture du *Tannhæuser*, la *Symphonie fantastique*, enfin la musique de mes dieux : Wagner et Berlioz.

Chaque soir, à six heures — le théâtre commençait très tôt — je me rendais, par la rue des Fossés-du-Temple, près de chez moi, à l'entrée des artistes de Théâtre-Lyrique. A cette époque, le côté gauche du boulevard du Temple n'était qu'une suite ininter-

rompue de théâtres; je suivais donc, en les longeant, les façades de derrière des Funambules, du Petit-Lazari, des Délassements-Comiques, du Cirque Impérial et de la Gaîté. Qui n'a point connu ce coin de Paris, en 1859, ne peut s'en faire une idée.

Cette rue des Fossés-du-Temple, sur laquelle donnaient toutes les entrées des coulisses, était une sorte de Cour des Miracles, où attendaient, grouillant sur le trottoir mal éclairé, les figurants et les figurantes de tous ces théâtres; puces et microbes vivaient là dans leur atmosphère; et même dans notre Théâtre-Lyrique, le foyer des musiciens n'était qu'une ancienne écurie où l'on abritait jadis les chevaux ayant un rôle dans les pièces historiques.

A côté de cela, quelles ineffables délices, quelle récompense enviable pour moi, quand j'étais à ma place dans le bel orchestre dirigé par Deloffre! Ah! ces répétitions de *Faust!* Quel bonheur indicible, lorsque, du petit coin où j'étais placé, je pouvais, à loisir, dévorer des yeux notre grand Gounod, qui, sur la scène, présidait aux études!

Que de fois, plus tard, quand, côte à côte, nous sortions des séances de l'Institut — Gounod habitait place Malesherbes — nous en avons reparlé de ce temps où *Faust*, aujourd'hui plus que millénaire, était tant discuté par la presse, et pourtant tellement applaudi aussi, par ce cher public qui se trompe rarement.

Vox populi, vox Dei!

Je me souviens aussi, étant à l'orchestre, d'avoir participé aux représentations de *la Statue*, de Reyer. Quelle superbe partition! Quel succès magnifique!

Je crois voir encore Reyer, dans les coulisses, durant certaines représentations, trompant la vigilance des pompiers, fumant d'interminables cigares. C'était une habitude qu'il ne pouvait abandonner. Je lui entendis, un jour, raconter que, se trouvant dans la chambre de l'abbé Liszt, à Rome, dont les murailles étaient garnies d'images religieuses, telles celles du Christ, de la Vierge, des saints Anges, et qu'ayant produit un nuage de fumée qui remplissait la chambre, il s'attira du grand abbé cette réponse aux excuses qu'il lui avait faites, assez spirituellement d'ailleurs, en lui demandant si la fumée n'incommodait pas ces « augustes personnages ». — « Non, fit Liszt, c'est toujours un encens ! »

.

J'eus encore, durant six mois, dans les mêmes conditions de travail, l'autorisation de remplacer un de mes camarades de l'orchestre du Théâtre-Italien, Salle Ventadour (aujourd'hui, Banque de France).

Si j'avais entendu l'admirable Mme Miolan-Carvalho dans *Faust*, le chant par excellence, je connus alors des cantatrices tragédiennes comme la Penco et la Frezzolini, des chanteurs comme Mario, Graziani, Delle Sedie, et un bouffe comme Zucchini !

Aujourd'hui, que ce dernier n'est plus, notre grand Lucien Fugère, de l'Opéra-Comique, me le rappelle complètement : même habileté vocale, même art parfait de la comédie.

Mais le moment du concours de l'Institut approchait. Nous devions, pendant notre séjour en loge, à l'Institut, payer les frais de nourriture pendant 25 jours et la location d'un piano. J'esquivai de mon

mieux cette tuile. Je la prévoyais, d'ailleurs. Quelque argent, toutefois, que j'eusse pu mettre de côté, cela ne pouvait suffire, et, sur le conseil qu'on me donna (les conseillers sont-ils jamais des payeurs?), j'allai rue des Blancs-Manteaux porter, au Mont-de-Piété, ma montre... en or. Elle garnissait mon gousset depuis le matin de ma première communion. Elle devait, hélas! bien peu peser, car l'on ne m'en offrit que... 16 francs !!! Cet appoint, cependant, me vint en aide et je pus donner à notre restaurateur ce qu'il réclamait.

Quant au piano, la dépense était si exorbitante: 20 francs! que je m'en dispensai. Je m'en passai d'autant plus facilement que je ne me suis jamais servi de ce secours pour composer.

Pouvais-je me douter que mes voisins de loge, tapant sur leur piano et chantant à tue-tête m'auraient à ce point incommodé! Impossible de m'étourdir ni de me dérober à leurs sonorités bruyantes puisque je n'avais pas de piano et que, par surcroît, les couloirs des greniers où nous logions étaient d'une acoustique rare.

Il m'est souvent arrivé, lorsque, le samedi, je me rends aux séances de l'Académie des Beaux-Arts, de jeter un coup d'œil douloureux sur la fenêtre grillée de ma loge, qu'on aperçoit de la cour Mazarine, à droite, dans un renfoncement. Oui, mon regard est douloureux, car j'ai laissé derrière ces vieilles grilles les plus chers et les plus émouvants souvenirs de ma jeunesse, et elles me font réfléchir aux douloureux instants de ma vie déjà si longue...

En 1863, donc, reçu le premier au concours d'essai,

— chœur et fugue — je conservai cet ordre dans l'exécution des cantates. La première épreuve eut lieu dans la grande salle de l'École des Beaux-Arts. On y pénétrait par le quai Malaquais.

Le jugement définitif fut rendu, le lendemain, dans la salle des séances habituelles de l'Académie des Beaux-Arts.

J'eus pour interprètes Mme Van den Heuvel-Duprez, Roger et Bonnehée, tous les trois de l'Opéra. De tels artistes devaient me faire triompher. C'est ce qui arriva.

Ayant passé le premier — nous étions six concurrents — et, comme à cette époque on n'avait pas la faveur d'assister à l'audition des autres candidats, j'allai errer à l'aventure dans la rue Mazarine... sur le pont des Arts... et, enfin dans la cour carrée du Louvre. Je m'y assis sur l'un des bancs de fer qui la garnissent.

J'entendis sonner cinq heures. Mon anxiété était grande. « Tout doit être fini, maintenant ! » me disais-je en moi même... J'avais bien deviné, car, tout à coup, j'aperçus sous la voûte un groupe de trois personnes qui causaient ensemble et dans lesquelles je reconnus Berlioz, Ambroise Thomas et M. Auber.

La fuite était impossible. Ils étaient devant moi, comme me barrant presque la route.

Mon maître bien-aimé, Ambroise Thomas, s'avança et me dit : « Embrassez Berlioz, vous lui devez beaucoup de votre prix ! ». « *Le prix !* m'écriai-je avec effarement, et la figure inondée de joie, *J'ai le prix !!!...* » J'embrassai Berlioz avec une indicible

émotion, puis mon maître, et, enfin, M. Auber...

M. Auber me réconforta. En avais-je besoin ? Puis il dit à Berlioz, en me montrant :

« Il ira bien ce gamin-là, quand il aura *moins* d'expérience ! »

CHAPITRE IV

LA VILLA MÉDICIS

En 1863, les *grands-prix de Rome* pour la peinture, la sculpture, l'architecture et la gravure étaient Layraud et Monchablon, Bourgeois, Brune et Chaplain.

La coutume, suivie actuellement encore, voulait que nous partions tous réunis pour la villa Médicis, et visitions l'Italie.

Quelle nouvelle et idéale existence pour moi !

Le ministre des Finances m'avait fait remettre 600 francs et un passeport, au nom de l'empereur Napoléon III, signé Drouyns de Luys, alors ministre des Affaires étrangères.

Nous fîmes ensemble, mes nouveaux camarades et moi, les visites d'adieu prescrites par l'usage avant notre départ pour l'Académie de France à Rome, à tous les membres de l'Institut.

Le lendemain de Noël, dans trois landaus, en

route pour nos visites officielles, nous parcourûmes Paris dans tous les quartiers, là où demeuraient nos patrons.

Ces trois voitures, remplies de jeunes gens, vrais rapins, j'allais dire gamins, que le succès avait grisés et qui étaient comme enivrés des sourires de l'avenir, produisirent un vrai scandale dans les rues.

Presque tous ces messieurs de l'Institut nous firent savoir qu'ils n'étaient pas chez eux. C'était un moyen d'éviter les discours.

M. Hiftoff, le célèbre architecte, qui demeurait rue Lamartine, y mettant moins de façons, cria de sa chambre à son domestique : « Mais dites-leur donc que je n'y suis pas ! »

Nous nous rappelions qu'autrefois les professeurs accompagnaient leurs élèves jusque dans la cour des messageries, rue Notre-Dame-des-Victoires. Il arriva qu'un jour, au moment où la lourde diligence qui contenait les élèves entassés dans la rotonde, dont les places les moins chères étaient aussi celles qui vous exposaient le plus à toutes les poussières de la route, s'ébranlait pour le long voyage de Paris à Rome, l'on entendit M. Couder, le peintre préféré de Louis-Philippe, dire à son élève particulier, avec onction : « Surtout, n'oublie pas ma manière ! » Chère naïveté, cependant bien touchante ! C'est de ce peintre que le le roi disait, après lui avoir fait une commande pour le musée de Versailles : « M. Couder me plaît. Il a un dessin correct, une couleur satisfaisante, et il n'est pas cher ! »

Ah ! la bonne et simple époque, où les mots avaient leur valeur et les admirations étaient justes

sans les enflures apothéotiques, si je puis dire, d'aujourd'hui, dont on vous comble si facilement !

Cependant, je rompis avec l'usage et je partis seul, ayant donné rendez-vous à mes camarades, sur la route de Gênes, où je devais les retrouver en voiturin, énorme voiture de voyage traînée par cinq chevaux. J'en avais pour motifs, d'abord mon désir de m'arrêter à Nice, où mon père était enterré, puis d'aller embrasser ma mère, qui habitait alors Bordighera. Elle y occupait une modeste villa qui avait le grand agrément de se trouver en pleine forêt de palmiers dominant la mer. Je passai avec ma chère maman le premier jour de l'an, qui coïncidait avec l'anniversaire de la mort de mon père, des heures pleines d'effusion, pleines d'attendrissement. Il me fallut, toutefois, me séparer d'elle, car mes joyeux camarades m'attendaient en voiture, sur la route de la Corniche italienne, et mes larmes se séchèrent dans les rires. O jeunesse !...

Notre voiture s'arrêta d'abord à Loano, vers huit heures du soir.

J'ai avoué que j'étais gai quand même ; c'est vrai, et pourtant j'étais en proie à d'indéfinissables réflexions, me sentant presque un homme, seul désormais dans la vie. Je me laissai aller au cours de ces pensées, trop raisonnables peut-être pour mon âge, tandis que les mimosas, les citronniers, les myrtes en fleurs de l'Italie me révélaient leurs troublantes senteurs. Quel contraste adorable pour moi, qui n'avais connu jusqu'alors que l'âcre odeur des faubourgs de Paris, l'herbe piétinée de ses fortifications et le parfum — je dis parfum — des coulisses aimées !

Nous passâmes deux jours à Gênes, y visitant le Campo-Santo, cimetière de la ville, si riche en monuments des marbres les plus estimés, et réputé comme le plus beau de l'Italie. Qui nierait après cela que l'amour-propre survit après la mort?

Je me retrouvai ensuite, un matin, sur la place du Dôme, à Milan, cheminant avec mon camarade Chaplain, le célèbre graveur en médailles, plus tard mon confrère à l'Institut. Nous échangeâmes nos enthousiasmes devant la merveilleuse cathédrale en marbre blanc élevée à la Vierge par le terrible condottière Jean-Galéas Visconti, en pénitence de sa vie. « A cette époque de foi, la terre se couvrit de robes blanches », comme l'a dit Bossuet, dont la grave et éloquente parole revient à ma pensée.

Nous fûmes très empoignés devant *la Cène*, de Léonard de Vinci. Elle se trouvait dans une grande salle ayant servi d'écurie aux soldats autrichiens, pour lesquels on avait percé une porte, ô horreur! abomination des abominations! dans le panneau central de la peinture même.

Ce chef-d'œuvre s'efface peu à peu. Avec le temps, bientôt, il aura complètement disparu, mais non comme *la Joconde*, plus facile à emporter, sous le bras, qu'un mur de dix mètres de haut sur lequel est peinte cette fresque.

Nous traversâmes Vérone et y accomplîmes le pèlerinage obligatoire au tombeau de la Juliette aimée par Roméo. Cette promenade ne donnait-elle pas satisfaction aux secrets sentiments de tout jeune homme, amoureux de l'amour? Puis Vicenze, Padoue, où, en contemplant les peintures de Giotto,

sur l'*Histoire du Christ*, j'eus l'intuition que Marie-Magdeleine occuperait un jour ma vie; et enfin Venise !

Venise !... On m'aurait dit que je vivais réellement que je n'y aurais pas cru, tant l'irréel de ces heures passées dans cette ville unique m'enveloppait de stupéfaction. N'étant pas M. Bædeker, dont le guide trop coûteux n'était pas dans nos mains, ce fut par une sorte de divination que nous découvrîmes, sans indications, toutes les merveilles de Venise.

Mes camarades avaient admiré une peinture de Palma Vecchio, dans une église dont ils ne purent savoir le nom. Comment la retrouver au milieu des quatre-vingt-dix églises que compte Venise ? Seul, dans une gondole, je dis à mon « barcaiollo » que j'allais à Saint-Zacharie ; mais, n'y ayant pas aperçu le tableau, une *Santa Barbara*, je me fis conduire à un autre saint. Nouvelle déception. Comme celle-ci se renouvelait et menaçait de s'éterniser, mon gondolier me montra, en riant, une autre église, celle de Tous les Saints (Chiesa di tutti santi), et me dit, moitié moqueur : « Entrez là, vous trouverez le vôtre ! »

Je passe Pise et Florence, dont je parlerai plus tard, avec détails.

Arrivés près du territoire pontifical, nous décidâmes, pour ajouter quelque pittoresque en plus à notre route, qu'au lieu de passer par le chemin académique et d'arriver à Rome comme les anciens prix, par Ponte-Molle, antique témoin de la défaite de Maxence et de la glorification du christianisme, nous prendrions le bateau à vapeur à Livourne jusqu'à Civitta-Vecchia.

C'était une première traversée que je supportai... presque convenablement, grâce à des oranges que je tenais constamment à la bouche en en exprimant le jus.

Nous arrivâmes enfin à Rome, par le chemin de fer de Civitta-Vecchia à la Ville Éternelle. C'était l'heure du dîner des pensionnaires. Ils furent fort interdits en nous voyant, car ils se faisaient une fête d'aller à la rencontre de notre voiture sur la voie Flaminienne.

L'accueil fut brusque. Un dîner spécial fut improvisé, qui commença les plaisanteries faites aux *nouveaux*, dits *les affreux nouveaux.*

En ma qualité de musicien, je fus chargé d'aller, une cloche à la main, sonner le dîner, en parcourant les nombreuses allées du jardin de la Villa Médicis, alors plongées dans la nuit. Ignorant les détours, je tombai dans un bassin. Naturellement, la cloche s'arrêta et les pensionnaires, qui écoutaient son tintement, se réjouissant de leur farce, eurent un rire inextinguible à l'arrêt soudain de la sonnette. Ils comprirent, et l'on vint me repêcher.

J'avais payé ma première dette, celle d'entrée à la Villa Médicis. La nuit devait amener d'autres brimades.

La salle à manger des pensionnaires, que je connus si agréable dès le lendemain, était transformée en un véritable repaire de bandits. Les domestiques, qui portaient habituellement la livrée verte de l'empereur, étaient costumés en moines, un tromblon en bandouillère et deux pistolets à la ceinture, le nez vermillonné et façonné par un sculpteur. La table en

sapin était tachée de vin et dégoûtante de saleté.

Les anciens avaient tous la physionomie rogue, ce qui ne les empêcha pas, à un moment donné, de nous dire que si la nourriture était simple, on vivait ici dans la plus fraternelle harmonie. Subitement, après une discussion artistique fort drôlement menée, le désaccord arriva et l'on vit toutes les assiettes et les bouteilles voler en l'air, au milieu de cris formidables.

Sur un signe d'un des prétendus moines, le silence se rétablit immédiatement, et l'on entendit la voix du plus ancien des pensionnaires, Henner, dire gravement : « Ici, la bonne harmonie règne toujours ! »

Bien que nous sachions que nous étions l'objet de plaisanteries, j'étais un peu interloqué. N'osant bouger, je regardais, le nez baissé sur la table, quand j'y lus le nom d'Herold, que l'auteur du *Pré aux Clercs* y avait gravé avec son couteau, alors qu'il était pensionnaire de cette même Villa Médicis.

CHAPITRE V

LA VILLA MEDICIS

.
Comme je l'avais pressenti et d'ailleurs, remarqué aux signes d'intelligence que se faisaient entre eux les pensionnaires, ceux-ci nous avaient ménagé une autre grosse farce, ce qu'on pourrait appeler une brimade de dimension.

A peine étions-nous sortis de table que les pensionnaires s'enveloppèrent de leurs grandes capes à la mode romaine et nous obligèrent, avant d'aller nous reposer dans les chambres qui nous étaient destinées, à une promenade de digestion (était-ce bien nécessaire ?) jusqu'au Forum, l'antique Forum dont tous nos souvenirs de collège nous parlaient.

Ignorant Rome la nuit, autant du reste que Rome le jour, nous marchions entourés de nos nouveaux camarades, comme d'autant de guides sûrs pour nous.

La nuit, une nuit de janvier, était d'une profonde obscurité, partant bien favorable aux desseins de nos ciceroni ! Arrivés près du Capitole, nous distinguions à peine les vestiges des temples qui émergeaient des vallonnements du célèbre *Campo Vaccino*, dont la reproduction, conservée au Louvre, est restée un des chefs-d'œuvre de notre Claude Le Lorrain.

A cette époque, sous le règne de Sa Sainteté le pape-roi Pie IX, aucunes fouilles officielles n'avaient été organisées dans le Forum même. Ce lieu fameux n'était qu'un amas de pierres et de fûts de colonnes enfouis dans des herbes sauvages que broutaient des troupeaux de chèvres. Ces jolies bêtes étaient gardées par des bergers aux larges chapeaux et enveloppés d'un grand manteau noir à doublure verte, vêtement habituel des paysans de la campagne romaine ; tous étaient armés d'une grande pique qui leur servait à chasser les buffles pataugeant dans les marais d'Ostie.

Nos camarades nous firent traverser les ruines de la basilique de Constantin, dont nous apercevions vaguement les immenses voûtes à caissons. Notre admiration se changea en effroi quand un instant après, nous nous vîmes sur une place entourée de murs aux proportions indéfiniment colossales. Au milieu de cette place se trouvait une grande croix sur un piédestal formé de marches, comme une façon de calvaire. Arrivé là, je n'aperçus plus mes camarades, et, lorsque je me retournai, je me vis seul au milieu du gigantesque amphithéâtre qu'était le Colisée, dans un silence qui me parut effrayant.

Je cherchais un chemin quelconque afin de me

retrouver dans les rues où un passant attardé, mais complaisant, m'aurait mis sur la voie de la Villa Médicis. Ce fut en vain.

Mes efforts, impuissants à découvrir ce chemin, m'exaspérèrent au point que je tombai anéanti sur une des marches de la croix. J'y pleurai comme un enfant. C'était bien excusable, et j'étais brisé de fatigue.

La lumière du jour arriva enfin. Sa lueur révélatrice me fit comprendre que, comme un écureuil dans sa cage, j'avais tourné autour de la piste, où je n'avais rencontré que des escaliers menant aux gradins supérieurs. Lorsque l'on songe aux quatre-vingts gradins qui pouvaient, au temps de la Rome impériale, contenir jusqu'à cent mille spectateurs, cette piste, en vérité, devait être pour moi sans issue. Mais l'aube naissante fut mon sauveur. Au bout de quelques pas, tout heureux, je reconnus, comme le Petit-Poucet perdu dans les bois, que je suivais la route qui devait me ramener sur le bon chemin.

Enfin, j'étais à la Villa Médicis; j'y pris possession de la chambre qui m'était réservée. Ma fenêtre donnait sur l'avenue du Pincio; mon horizon était Rome entière et se terminait par la silhouette du dôme de Saint-Pierre au Vatican. Le directeur, M. Schnetz, membre de l'Institut, m'avait accompagné jusqu'à mon logis.

M. Schnetz, de haute stature, s'enveloppait volontiers d'une vaste robe de chambre et se coiffait d'un bonnet grec agrémenté, comme la robe, de superbes glands d'or.

Il était le dernier représentant de cette race de

grands peintres qui ont eu un culte spécial pour la campagne des environs de Rome. Ses études et ses tableaux avaient été conçus au milieu des brigands de la Sabine. Son allure solide et décidée l'avait fait estimer et craindre de ses hôtes d'aventure. Il était bien un papa exquis pour tous ses enfants de l'Académie de France à Rome.

La cloche du déjeuner sonna. Cette fois, c'était le vrai cuisinier qui l'agitait, et non plus moi, qui, la veille, m'étais bénévolement chargé de ce soin.

La salle à manger avait repris son aspect confortable de tous les jours. Nos camarades furent absolument affectueux. Les serviteurs n'étaient plus des moines de contrebande que nous avions vus au repas de l'arrivée.

J'appris que je n'avais pas été le seul à être mystifié.

Voici la brimade qu'on avait infligée à notre bon camarade Chaplain :

On avait choisi pour son logis de la première nuit une chambre sans fenêtre, aux murs blanchis à la chaux, qui servait de débarras. Ce débarras, on l'avait transformé en chambre à coucher pour la circonstance. Des rideaux blancs fermés simulaient une fenêtre qu'on lui avait dit prendre vue sur le mausolée d'Hadrien. Le lit était disposé de manière qu'au premier mouvement il devait s'effondrer. Mon pauvre Chaplain essaya de dormir quand même. Il y avait dans cette chambre une petite porte qu'il n'avait pas ouverte. Par instant un camarade entrait, l'air tout effaré, se précipitait sur cette porte, puis disparaissait, en jetant ces mots : « Fais pas attention...

je suis souffrant... Ça passera... Il n'y a que ceux-là dans la maison ! » On devine que mon ami avait là un voisinage bien mal placé !

La plaisanterie dura jusqu'au jour et s'évanouit dès qu'il parut. Sa véritable chambre, admirablement située dans l'un des campaniles de la Villa, fut aussitôt rendue à Chaplain. Quels merveilleux envois il y exécuta durant son séjour !

Les fêtes du Carnaval venaient de se terminer à Rome avec leurs bacchanales endiablées. Sans avoir la réputation de celles de Venise, elles n'en avaient pas moins d'entrain. Elles se déroulaient dans un tout autre cadre, plus grandiose, sinon mieux approprié. Nous y avions participé dans un grand char construit par les architectes et décoré par les sculpteurs. La journée s'était passée à lancer des confetti et des fleurs à toutes les belles Romaines qui nous répondaient, du haut des balcons de leurs palais du Corso, avec des sourires adorables. Sûrement, Michelet, lorsqu'il composa sa brillante et poétique étude sur la *Femme*, pour faire suite à son livre sur l'*Amour*, dut avoir sous les yeux, en pensée, comme nous les eûmes, nous, en toute réalité sous les nôtres, ces types de rare, éclatante et si fascinatrice beauté.

Que de changements depuis, dans cette Rome d'alors, où l'abandon et la bonne humeur tenaient leurs délicieuses assises à l'état permanent ! Dans ce même Corso se promènent, aujourd'hui, les superbes régiments italiens, et les magasins qui s'y alignent appartiennent pour la plupart à des commerçants allemands.

O Progrès, que voilà bien de tes coups !

Le directeur nous fit un jour prévenir qu'Hippolyte Flandrin, l'illustre chef du mouvement religieux dans l'art au dix-neuvième siècle, arrivé de la veille à Rome, avait manifesté le désir de serrer la main aux pensionnaires.

Je ne croyais pas qu'il m'aurait été donné, à quarante-six ans de là, d'évoquer cette même visite dans le discours que je prononcerais comme président de l'Institut et de l'Académie des Beaux-Arts.

« Sur le Pincio même, disais-je dans ce discours, juste en face de l'Académie de France, il est une petite fontaine jaillissante en forme de vasque antique qui, sous un berceau de chênes verts, découpe ses fines arêtes sur les horizons lointains. C'est là que, de retour à Rome, après trente-deux années, un grand artiste, Hippolyte Flandrin, avant d'entrer dans le temple, trempa ses doigts comme en un bénitier et se signa. »

.

Les arts attristés, qu'il avait tant ennoblis, prenaient son deuil au moment même où nous nous disposions à aller officiellement le remercier de son geste.

Il habitait place d'Espagne, proche de la Villa Médicis, comme il le désirait.

Ce fut dans l'église Saint-Louis des Français que nous déposâmes sur son cercueil les couronnes faites de lauriers cueillis dans le jardin de la Villa qu'il avait tant aimée, alors qu'il était pensionnaire en compagnie de son musicien chéri, Ambroise Thomas, et qu'à l'épogée de sa gloire il venait de revoir pour la dernière fois...

.

A quelques jours de là, Falguière, Chaplain et moi, nous partions pour Naples, en voiture jusqu'à Palestrina, à pied jusqu'à Terracine, à l'extrémité sud des Marais Pontins, puis encore, en voiture jusqu'à Naples !...

CHAPITRE VI

LA VILLA MÉDICIS

.
Quels inoubliables moments pour de jeunes artistes qui échangeaient leurs enthousiasmes pour tout ce qu'ils voyaient dans ces villages d'un si délicieux pittoresque, disparu très certainement aujourd'hui !

Nous logions dans des auberges primitives. Je me souviens qu'une nuit j'eus la sensation assez inquiétante que mon voisin du grenier allait incendier la pauvre masure ; Falguière, de son côté y crut aussi.

Pure hallucination. C'était le ciel criblé d'étoiles à la lumière scintillante, qui se montrait à travers le plafond délabré.

En passant par les bois de Subiacco, la zampogna (sorte de cornemuse rustique) d'un berger lança une bouffée mélodique que je notai aussitôt sur un chiffon de papier prêté par un bénédictin d'un couvent voisin.

Ces mesures devinrent les premières notes de *Marie-Magdeleine*, drame sacré auquel je songeais déjà pour un envoi.

J'ai conservé le croquis que Chaplain fit de moi, à ce moment-là.

Ainsi que d'ancienne date, les pensionnaires de la Villa Médicis y sont habitués pendant leur séjour à Naples, nous allâmes loger casa Combi, vieille maison donnant sur le quai Santa-Lucia. Le cinquième étage nous en était réservé.

C'était une ancienne masure, à la façade crépie en rose, et dont les fenêtres étaient encadrées de moulures en formes de figurines, celles-ci fort habilement peintes, comme celles que l'on peut voir dans toute la région italienne dès qu'on a passé le Var.

Une vaste chambre contenait nos trois lits. Quant au cabinet de toilette et... le reste, nous les avions sur le balcon, où, d'accord en cela avec les usages du pays, nous étalions nos hardes pour les faire sécher.

Pour voyager plus commodément nous nous étions fait faire à Rome trois complets de flanelle blanche à larges raies bleues.

Risum teneatis, comme aurait dit Horace, le délicieux poète, retenez vos rires, mes chers enfants. Écoutez d'abord cette curieuse aventure.

Dès notre arrivée à la gare de Naples, nous fûmes observés avec une insistance surprenante par les gendarmes-carabiniers. De leur côté, les passants nous regardaient tout étonnés. Fort intrigués, nous nous en demandions la raison. Nous ne tardâmes pas à être fixés. La patronne de la casa, Marietta, nous apprit que les forçats napolitains portaient un costume

presque semblable ! Les rires qui accueillirent cette révélation nous encouragèrent à compléter la ressemblance. C'est ainsi que nous allâmes au Café Royal, sur la place Saint-Ferdinand, en traînant tous les trois la jambe droite, comme si elle eût été retenue par un boulet de galérien !

Nous vécûmes nos premières journées à Naples, dans les galeries du musée Borbonico. Les plus merveilleuses découvertes faites dans les fouilles d'Herculanum, de Pompéi et de leur voisine, Stabies, y avaient été entassées. Tout nous y était matière à étonnement. Quel sujet de ravissement ! Quelles incessantes et toujours nouvelles extases !

Nous avons, en passant, à rappeler l'ascension obligatoire au Vésuve, dont nous apercevions de loin le panache de fumée. Nous en revînmes tenant à la main nos souliers brûlés, et les pieds enveloppés de flanelle qu'on nous avait vendue à Torre del Greco.

A Naples, nous prenions nos repas au bord de la mer, sur le quai Santa-Lucia, presque en face de notre demeure. Pour douze grani, ce qui représentait huit sous de notre monnaie, nous avions une soupe exquise aux coquillages, du poisson frit dans une huile qui avait dû servir à cet usage depuis deux ou trois ans au moins, et un verre de vin de Capri.

Puis ce furent les promenades à Castellamare, au fond du golfe de Naples sur lequel on jouit d'une vue admirable ; à Sorrente, si riche en orangers, à ce point même que la ville a ses armes tressées en forme de couronne avec des feuilles d'oranger. Nous vîmes, à Sorrente, la maison où naquit le Tasse, l'illustre poète italien, l'immortel auteur de la *Jérusalem déli-*

vrée. Un simple buste en terre cuite orne la façade de cette maison à moitié détruite ! De là nous nous rendîmes à Amalfi, qui fut autrefois presque la rivale de Venise, tant son commerce avec l'Orient était considérable.

A Amalfi, nous habitâmes un hôtel qui avait jadis servi de couvent à des capucins.

Si en touchant à l'écouvillon d'un canonnier malpropre, Napoléon Ier attrapa la gale, nous devons à la vérité de dire que, le lendemain de la nuit que nous y passâmes, nous étions tous les trois couverts de poux ! Il fallut nous faire raser court, ce qui devait ajouter à la ressemblance qu'on s'était plu à nous trouver avec les forçats !

Nous nous consolâmes de l'aventure en prenant une barque à voile qui nous conduisit à Capri.

Partis d'Amalfi à 4 heures du matin, nous n'arrivons à Capri qu'à 10 heures du soir...

Quelle île délicieuse, à l'aspect enchanteur ! D'un périmètre de quinze kilomètres, au sommet du mont Solaro elle se trouve à 1.800 pieds au-dessus du niveau de la mer. Du mont Solaro l'œil découvre l'un des plus beaux et des plus vastes horizons dont on puisse jouir en Italie.

En allant à Capri, nous fûmes surpris, loin de la côte, par un orage épouvantable. Le bateau portait une énorme quatité d'oranges. Les lames furieuses les balayèrent toutes, au grand désespoir des mariniers, qui hurlaient à qui mieux mieux en invoquant san Giuseppe, le patron de Naples.

Une jolie légende veut que saint Joseph, attristé du départ de Jésus et de la Vierge Marie dans le ciel, ait

intimé à son fils l'ordre de revenir près de lui. Jésus obéit en ramenant avec lui tous les saints du Paradis. Il en fut de même de la Vierge, épouse de saint Joseph, qui regagna le toit conjugal, escortée des onze mille vierges. Dieu, voyant le Paradis se dépeupler ainsi et ne voulant pas donner tort à saint Joseph, déclara qu'il était le plus fort de tous, et le ciel se repeupla avec sa permission.

Cette vénération du peuple napolitain pour saint Joseph est surprenante. Le détail que nous allons en rapporter le montre bien encore.

Au dix-huitième siècle, les rues de Naples étaient très peu sûres; il était dangereux de les traverser la nuit. Le roi ayant fait placer des lanternes aux endroits les plus mal famés afin d'éclairer les passants, les « birbanti » les brisèrent comme les trouvant gênantes pour leurs exploits nocturnes. L'idée vint alors d'accompagner les lanternes d'une image de saint Joseph, et, désormais, elles furent respectées, au grand bonheur du peuple.

Habiter Capri, y vivre, y travailler, est bien l'existence dans tout son idéal, dans tout ce qu'il est possible de rêver ! J'en ai rapporté quantité de pages pour les ouvrages que j'avais projeté d'écrire par la suite.

L'automne nous ramena à Rome.

J'écrivis, à cette époque, à mon maître aimé, Ambroise Thomas, les lignes suivantes:

« Bourgault a organisé, dimanche dernier, une fête où étaient invités vingt Transtévérins et Transtévérines, — plus six musiciens, aussi du Transtévère ! Tous en costume !

« Le temps était splendide et le coup d'œil unique-

ment admirable, lorsque nous avons été dans le « Bosco », *Mon Bois sacré*, à moi ! Le soleil couchant éclairait les murs antiques de l'antique Rome. La fête s'est terminée dans l'atelier de Falguière, éclairé *a giorno*, par nos soins. Les danses ont pris là un caractère entraînant, tellement enivrant que, tous, nous avons fini par faire vis-à-vis aux Transtévérines, lors du saltarello final... On a fumé, mangé, bu ; — les femmes, surtout, estimaient fort notre punch ! »

.

Une des phases les plus grandes et les plus palpitantes de ma vie se préparait.

Nous étions à la veille de Noël. Une promenade fut organisée pour suivre, dans les églises, les messes de minuit. Les cérémonies qui se célébrèrent de nuit à Sainte-Marie-Majeure et à Saint-Jean de Latran furent celles qui me frappèrent le plus.

Des bergers, avec leurs troupeaux ; vaches, chèvres, moutons et porcs, étaient sur la place publique comme pour recevoir les bénédictions du Sauveur, de celui dont on rappelait la naissance dans une crèche.

La touchante simplicité de ces croyances m'avait vraiment ému et j'entrai dans Sainte-Marie-Majeure, accompagné d'une adorable chèvre que j'embrassai et qui ne voulut pas me quitter. La chose n'étonna nullement la foule recueillie qui s'entassait dans cette église, hommes et femmes, tous à genoux sur ces beaux pavés en mosaïque, entre cette double rangée de colonnes provenant de temples antiques.

Le lendemain, jour à marquer d'une croix, je croisai dans l'escalier aux trois cents marches qui mène

à l'église de l'Ara-Cœli, deux dames dont l'allure était celle d'étrangères élégantes. Mon regard fut délicieusement charmé par la physionomie de la plus jeune.

Quelques jours après cette rencontre, m'étant rendu chez Liszt, qui se préparait à l'ordination, je reconnus, parmi les personnes qui se trouvaient en visite chez l'illustre maître, les deux dames aperçues à l'Ara-Cœli.

Je sus, presque aussitôt après, que la plus jeune était venue à Rome, avec sa famille, en voyage de touristes et qu'elle avait été recommandée à Liszt pour qu'il lui indiquât un musicien capable de diriger ses études musicales qu'elle ne voulait pas interrompre loin de Paris.

Liszt me désigna aussitôt à elle.

J'étais pensionnaire de l'Académie de France pour y travailler, ne désirant par conséquent pas donner mon temps aux leçons. Cependant le charme de cette jeune fille fut vainqueur de ma résistance.

Vous l'avez deviné déjà, mes chers enfants, ce fut cette exquise jeune fille qui, deux ans plus tard, devait devenir mon épouse aimée, la compagne toujours attentive, souvent inquiète, de mes jours, témoin de mes défaillances comme de mes sursauts d'énergie, de mes tristesses comme de mes joies. C'est avec elle que j'ai gravi ces degrés longs déjà de la vie, qui, pour ne point être escarpés comme ceux qui mènent à l'Ara-Cœli, cet autel des cieux qui rappelle à Rome les célestes séjours toujours purs et sans nuages, m'ont conduit dans un chemin parfois difficile, et où les roses se cueillirent au milieu des épines ! N'en est-il pas toujours ainsi dans la vie ?

Mais j'oublie que je vous livre mes Mémoires, mes chers enfants, et ne vous fais point mes confidences.

Au printemps suivant, la fête annuelle des pensionnaires eut lieu, comme de coutume, à Castel-Fusano, domaine de la Campagne de Rome, à trois kilomètres d'Ostie, au milieu d'une magnifique forêt de pins-parasols, percée d'une allée de chênes-verts de toute beauté. J'emportai un souvenir si agréable de cette journée que je conseillai à ma fiancée et à sa famille de connaître cet endroit incomparable.

Là, dans cette splendide avenue, toute pavée de dalles antiques, je me rappelai l'histoire décrite par Gaston Boissier dans ses *Promenades archéologiques* de Nisus et d'Euryale, ces malheureux jeunes gens qui furent aperçus, pour leur perte, de Volcens, arrivant de Laurente pour amener à Turnus une partie de ses troupes.

La pensée que je devais, au mois de décembre, quitter la Villa Médicis pour retourner en France, mes deux ans de séjour étant terminés, mettait en moi une indéfinissable tristesse.

Je voulus revoir Venise. J'y restai deux mois, pendant lesquels je jetai les brouillons de ma *Première Suite d'orchestre*.

Le soir, lorsqu'en fermant le port, les trompettes autrichiennes sonnaient des notes si étranges et si belles, je les notais. Je m'en servis vingt-cinq ans plus tard, au quatrième acte du *Cid*.

Le 17 décembre, mes camarades me firent leurs adieux, non seulement pendant le dernier triste dîner à notre grande table, mais encore à la gare, dans la soirée.

Ce jour-là, je l'avais consacré à préparer mes bagages, tout en contemplant le lit dans lequel je ne devais plus dormir.

Tous ces tendres souvenirs de mes deux années romaines : palmes du jour des Rameaux, tambour du Transtévère, ma mandoline, une vierge en bois, quelques branches cueillies dans le jardin de la Villa, tous ces souvenirs, dis-je, d'un passé qui vivra autant que moi-même, allèrent rejoindre mes hardes dans mes malles. L'ambassade française en fit les frais d'expédition.

Je ne voulus pas quitter ma fenêtre avant que le soleil couchant eût complètement disparu derrière Saint-Pierre. Il me semblait que c'était Rome, à son tour, se réfugiant dans l'ombre, qui me faisait ses adieux !...

CHAPITRE VII

LE RETOUR A PARIS

Réunis à la gare *dei Termini*, voisine des ruines de Dioclétien, mes camarades ne la quittèrent qu'après avoir échangé avec moi force embrassades, et ils y restèrent jusqu'à ce que le train qui m'emportait eût complètement disparu à l'horizon.

Les heureux ! Ils devaient, eux, dormir cette nuit-là, à l'Académie, alors que moi, seul, brisé par les émotions du départ, tout transi par cet âpre et glacial froid de décembre, roulé dans ce manteau qui ne m'avait pas quitté pendant tout mon séjour à Rome, enveloppé de ce lambeau de souvenirs, je ne devais que la fatigue aidant succomber au sommeil.

Le lendemain, dans la journée, j'étais à Florence.

Je voulus revoir une dernière fois cette ville, où se trouve une des plus riches collections d'art de l'Italie. J'allai au palais Pitti, une des merveilles de Florence : en parcourant ces galeries, il me semblait que je n'y

étais point seul, que le souvenir vivant de mes camarades m'accompagnait, que j'assistais à leurs extases, à leurs enthousiasmes devant tous ces chefs-d'œuvre amoncelés dans ce splendide palais. J'y revis ces Titien, ces Tintoret, ces Léonard de Vinci, ces Véronèse, ces Michel-Ange, ces Raphaël.

De quel œil délicieusement ravi j'admirai de nouveau ce trésor inestimable qu'est la *Vierge à la chaise*, de Raphaël, chef-d'œuvre de la peinture, puis la *Tentation de saint Antoine*, par Salvator Rosa, visible dans la salle d'Ulysse, et dans la salle de Flore, la *Vénus*, de Canova, posée sur une base qui tourne. Les Rubens, les Rembrandt, les Van Dyck, furent aussi l'objet de mes contemplations.

Je ne sortis du palais Pitti que pour être de nouveau ébloui par le palais Strozzi, le plus beau type des palais florentins, dont la corniche, due à Simone Pollajolo, est la plus belle connue des temps modernes. Je revis aussi le jardin Boboli, à côté du palais Pitti, dessiné par Tribolo et Buontalenti.

Je terminai cette journée par une promenade dans ce qu'on a surnommé le bois de Boulogne de Florence, la *promenade les Cascine*, à la porte et à l'ouest de Florence, entre la rive droite de l'Arno et le chemin de fer. C'est la promenade favorite du monde élégant et de la fashion de Florence, cette ville qu'on a surnommée l'*Athènes de l'Italie*.

Il me souvient que le soir tombait déjà, et, privé de ma montre que, par mégarde, j'avais laissée à l'hôtel, j'eus la pensée de demander à un paysan que je croisai sur la route l'heure qu'il était. La réponse que j'en reçus est de celles dont on ne saurait ou-

blier le tour vraiment poétique. En voici la traduction :

Il est sept heures, l'air en tremble encore !
Sono le sette, l'aria ne treme ancora !...

* *

Je quittai Florence pour continuer par Pise le chemin du retour.

Pise me sembla dépeuplé comme si la peste y eût fait ses ravages ! Quand on songe qu'au moyen âge elle fut la rivale de Gênes, de Florence, de Venise, on se sent confondu de cette désolation relative qui l'enveloppe. Je restai seul pendant près d'une heure sur la place du Dôme, portant tour à tour mes regards curieux sur les trois chefs-d'œuvre qui y dressent leur artistique beauté : la cathédrale ou le *Dôme de Pise*, le campanile, plus connu sous le nom de *Tour penchée*, et enfin le *Baptistère*.

Entre le Dôme et le Baptistère s'étend le Campo-Santo, cimetière célèbre dont la terre fut apportée de Jérusalem.

Il me sembla que la *Tour penchée* voulut bien attendre que je sois passé pour ne point fléchir davantage sur moi, comme le Campanile de Venise, de funeste destruction. Mais non ! il paraît que cette tour, dont l'inclinaison, précisément, servit à Galilée pour faire ses fameuses expériences sur la loi de la gravitation, n'a jamais été plus solide. Ce qui servirait à le prouver, c'est que les sept grosses cloches qui, chaque jour, à plusieurs reprises, y sonnent à

toute volée, n'ont jamais compromis la résistance de sa curieuse construction.

Me voici parvenu à l'un des instants les plus intéressants de mon voyage, celui écoulé depuis Pise, blotti sous la bâche d'une diligence, et suivant ainsi la côte de cette mer d'azur qu'est la Méditerranée, par la Spezzia jusqu'à Gênes. Quel voyage fantastique que celui que je fis par cette ancienne voie romaine tracée sur la crête des rochers qui dominent la mer ! Je la longeai comme porté dans la nacelle d'un capricieux ballon.

La route côtoie sans cesse le bord de la mer, s'enfonçant tantôt dans des bois d'oliviers, tantôt, au contraire, s'élevant sur la cime des monts, d'où, alors, elle commande un horizon immense.

Partout pittoresque, d'une variété d'aspects étonnante, ce chemin parcouru, comme je l'ai fait, par un clair de lune magnifique, est tout ce que l'on peut rêver de plus idéalement beau dans son originalité, avec ces villages dont parfois l'on voyait une fenêtre éclairée dans le lointain, et cette mer dans laquelle le regard plongeait à d'incalculables profondeurs.

Il me sembla, pendant ce trajet, que je n'avais jamais accumulé en moi-même un tel ensemble d'idées et de projets, toujours obsédé par cette pensée que, dans quelques heures, je serais de retour à Paris et que ma vie allait y commencer.

De Gênes à Paris, la route se fit en chemin de fer. On dort si bien quand on est jeune ! Ce fut un frisson qui me réveilla. Il gelait. Le froid intense de la nuit avait couvert d'arabesques les carreaux de mon wagon.

Nous passâmes devant Montereau. Montereau ! presque Paris, à l'horizon ! Pouvais-je me douter alors que je posséderais une demeure d'été, bien des années plus tard, dans ce pays, voisin d'Égreville ?

Quel contraste entre le beau ciel de l'Italie, ce ciel toujours bleu, tant chanté par les poètes, et que je venais de quitter, — et celui que je retrouvais sombre et gris, si maussade !

Mon voyage et quelques menus frais payés, il me restait en poche la somme de... deux francs !

.*.

Quand j'arrivai chez ma sœur, quelle joie pour moi ! Quelle aubaine aussi !

Au dehors il pleuvait à torrents, et les précieux deux francs me servirent à acheter ce *vade mecum* indispensable : un parapluie ! Je ne m'en étais point servi pendant tout mon séjour en Italie.

Abrité ainsi contre le mauvais temps, j'allai au ministère des Finances, où je savais devoir trouver mon premier trimestre de la nouvelle année. A cette époque les grands-prix jouissaient d'une pension de trois mille francs par an. J'y avais droit encore pendant trois ans. Quelle fortune !

L'ami si bon dont j'ai déjà parlé, prévenu de mon retour, m'avait loué une chambre au cinquième étage du n° 14 de la rue Taitbout.

De la beauté calme et sereine de ma chambre à l'Académie, je retombais au centre de ce Paris agité et bruyant.

Mon maître, Ambroise Thomas, m'avait présenté chez quelques riches amis qui donnaient des soirées musicales fort connues. Ce fut là que j'aperçus pour la première fois Léo Delibes, auquel son ballet, *la Source*, à l'Opéra, avait déjà valu une grosse notoriété. Je le vis diriger un chœur délicieux chanté par des dames du monde, et je me dis tout bas : « Moi aussi, j'écrirai un chœur ! Et il sera chanté ! » Il le fut en effet, mais par quatre cents voix d'hommes. J'avais eu le premier prix au concours de la Ville de Paris.

De cette époque date la connaissance que je fis du poète Armand Silvestre. Le hasard voulut qu'il fût un jour mon voisin sur l'impériale d'un omnibus, et, de propos en propos, nous descendîmes les meilleurs amis du monde. Voyant qu'il avait affaire, avec moi, à un bon public, et c'était le cas, il me raconta de ces histoires les plus drôlatiquement inconvenantes, dans lesquelles il excellait. Mais, pour moi, le poète dépassait encore le conteur, et un mois après, j'avais écrit le *Poème d'Avril*, tiré des exquises poésies de son premier volume.

Puisque je parle du *Poème d'Avril*, je me souviens de la belle impression qu'en avait ressentie Reyer. Il m'encouragea à le proposer à un éditeur. J'allai, muni d'une lettre de lui, beaucoup trop flatteuse, chez l'éditeur Choudens, auquel il me recommandait. Après quatre démarches inutiles, reçu enfin chez le riche éditeur de *Faust*, je n'eus même pas à montrer mon petit manuscrit ; je fus tout éconduit de suite. Un même accueil me fut fait chez l'éditeur Flaxland, place de la Madeleine, et aussi chez Brandus, le propriétaire des œuvres de Meyerbeer.

Je trouvai cela tout naturel. Qu'étais-je ? Un parfait inconnu.

Comme je rentrais, sans trop de chagrin pourtant, à mon cinquième de la rue Taitbout, ma musique dans la poche, je fus interpellé par un grand jeune homme blond, à la figure intelligente et gracieuse, qui me dit : « Depuis hier, j'ai ouvert un magasin de musique, ici même, boulevard de la Madeleine. Je sais qui vous êtes, et vous offre d'éditer ce que vous voudrez. » C'était Georges Hartmann, mon premier éditeur.

Je n'eus qu'à retirer la main de ma poche, en lui présentant le *Poème d'Avril*, qui venait de recevoir de si pénibles accueils.

Je ne touchai pas un sou, c'est vrai ; mais combien d'argent, si j'en avais eu, n'aurais-je pas donné pour être édité. Quelques mois après, les amateurs de musique chantaient les fragments de ce poème :

> Que l'heure est donc brève
> Qu'on passe en aimant !

Ce n'était encore ni l'honneur, ni l'argent, mais, sûrement, un grand encouragement.

Le choléra sévissait à Paris. Je tombai malade, et les voisins n'osaient plus prendre de mes nouvelles. Cependant mon maître, Ambroise Thomas, prévenu de mon mal dangereux, de ma détresse sans secours, me visita dans ma pauvre chambre, accompagné de son docteur, médecin de l'Empereur. Ce mouvement courageux et paternel de mon bien-aimé maître m'émotionna au point que je m'évanouis dans mon lit.

J'ajoute que cette maladie ne fut que passagère et que je pus terminer dix pièces pour le piano, que l'éditeur Girod me paya deux cents francs. Un louis par page ! Je dois à ce bienfaisant éditeur le premier argent gagné avec ma musique.

<center>∗∗∗</center>

La santé de Paris s'était améliorée.

Le 8 octobre, mon mariage se fit dans la vieille petite église du village d'Avon, près de Fontainebleau.

Le frère de ma femme et mon nouveau cousin, l'éminent violoniste Armingaud, créateur de la célèbre société de quatuors, furent mes témoins. Il y en eut d'autres cependant. C'était une compagnie de moineaux qui avaient passé par les vitraux en mauvais état et qui piaillaient à qui mieux mieux, à ce point qu'ils nous empêchèrent presque d'entendre l'allocution du brave curé.

Ses paroles furent un hommage attendrissant adressé à ma nouvelle compagne, et un encouragement pour mon avenir si incertain encore.

Au sortir de la cérémonie nuptiale, nous allâmes nous promener à pied dans la belle forêt de Fontainebleau. Là il me semblait entendre, au milieu de la magnificence de cette nature toute en verdure, empourprée des chauds rayons d'un bon soleil, caressée par le chant des oiseaux, le tendre et grand poète, Alfred de Musset, me dire :

<center>Aime et tu renaîtras ; fais-toi fleur pour éclore.</center>

Nous quittâmes Avon pour aller passer une semaine aux bords de la mer, au milieu des charmes d'une solitude à deux, la plus enviable de toutes, souvent.

Je corrigeai là les épreuves du *Poème d'Avril* et des dix pièces pour piano.

Corriger des épreuves ! Voir ma musique imprimée ! Ma carrière de compositeur était-elle commencée ?

CHAPITRE VIII

LE DÉBUT AU THÉATRE

Au retour à Paris, où j'habitais dans la famille de ma femme un ravissant appartement, d'une clarté bien faite pour égayer l'œil et réjouir les pensées, Ambroise Thomas me fit savoir que, sur sa demande, les directeurs de l'Opéra-Comique, Ritt et de Lewen, désiraient me confier un ouvrage en un acte. Il était question de *la Grand'Tante*, opéra-comique de Jules Adenis et Charles Grandvallet.

Ce fut un étourdissement de bonheur, j'en étais comme tout envahi. Je regrette aujourd'hui de n'avoir pas pu mettre à cette époque, dans cet ouvrage, tout ce que j'aurais voulu donner de moi.

Les études commencèrent l'année suivante.

Que j'étais fier de recevoir mes premiers bulletins de répétition, et de m'asseoir à cette même place, sur cette scène illustre, qu'avaient connue Boïeldieu,

Herold, M. Auber, Ambroise Thomas, Victor Massé, Gounod, Meyerbeer !...

J'allais connaître les tribulations d'un auteur. Mais j'en étais si heureux !

Un premier ouvrage, c'est la première croix d'honneur ! C'est le premier amour !

Moins la croix, j'avais tout.

La première distribution était : Marie Roze, dans toute la splendeur de sa jeune beauté et de son talent; Victor Capoul, adoré du public, et Mlle Girard, la chanteuse et la comédienne spirituelle qui faisait les délices de l'Opéra-Comique.

Nous étions prêts à descendre en scène lorsque la distribution chavira. On m'enleva Marie Roze et on la remplaça par une jeune débutante de dix-sept ans, Marie Heilbronn, cette artiste à laquelle, dix-sept ans plus tard, je devais confier la création de *Manon*.

A la première répétition d'ensemble avec l'orchestre, je n'eus pas conscience de ce qui se passait, tant j'étais occupé d'écouter celui-ci, celui-là et toutes les sonorités, ce qui ne m'empêcha pas de dire à tous que j'étais complètement satisfait et heureux.

J'eus le courage d'assister à la première dans les coulisses, ces coulisses qui me rappelaient *l'Enfance du Christ*, de Berlioz, à laquelle j'avais assisté en cachette.

Ah ! mes enfants, apprenez que cette soirée fut aussi émouvante qu'elle fut comique !

Je passai tout l'après-midi dans une fébrile agitation.

A chaque affiche que je voyais, je m'arrêtais, pour regarder ces mots fascinateurs, si gros de promesses :

Première représentation de la « Grand'Tante »
Opéra-comique en 1 acte.

Il me tardait de lire les noms des auteurs. Ceux-ci ne devaient figurer qu'à l'annonce de la seconde représentation.

Nous servions de lever de rideau au grand succès du moment, *le Voyage en Chine,* de Labiche et François Bazin.

Je fus un instant l'élève de ce dernier au Conservatoire. Ses savantes et brillantes pérégrinations au pays des Célestes n'avaient pas enlevé à son enseignement la forme dure et peu aimable dont je me rappelle avoir eu à souffrir avec lui, car je quittai son cours d'harmonie un mois après y être entré. J'allai dans la classe d'Henri Reber, de l'Institut. C'était un musicien exquis et délicat, de la race des maîtres du dix-huitième siècle. Sa musique en dégageait tout le parfum.

Par un beau vendredi d'avril, à sept heures et demie du soir, le rideau se leva à l'Opéra-Comique. Je me trouvais dans les coulisses auprès de mon cher ami, Jules Adenis. Mon cœur palpitait d'anxiété, saisi par ce mystère auquel j'allais pour la première fois me livrer corps et âme, comme à un Dieu inconnu, Cela me paraît aujourd'hui un peu exagéré! *un peu enfantin!*

La pièce venait de commencer quand nous entendîmes un immense éclat de rire qui partait de la salle. « Écoutez, mon ami, comme nous marchons bien! me dit Adenis : la salle s'amuse! »

Le salle s'amusait, en effet, mais voici ce qui se passait :

La scène se déroulait en Bretagne par une nuit d'orage et de tempête. Mlle Girard venait de chanter une prière, face au public, lorsque Capoul entra, en disant ces mots du poème :

Quel pays ! Quelles fondrières !... Pas un habitant !

lorsque apercevant de dos Mlle Girard, il s'écria :

Enfin... voici donc un visage !...

A peine prononcée, cette exclamation avait déchaîné les rires que nous avions entendus...

La pièce, cependant, continua sans autre incident.

On bissa les couplets de Mlle Girard.

Les filles de la Rochelle...

On acclama Capoul, et l'on fit grande fête à la jeune débutante, Heilbronn.

L'opéra se terminait sur des applaudissements sympathiques, quand le régisseur vint pour annoncer les noms des auteurs. Au même moment, un chat traversait la scène; ce fut une cause nouvelle d'hilarité, et tellement grande, celle-ci, que les noms des auteurs ne furent pas entendus.

C'était jour de malchance. Deux aventures dans la même soirée pouvaient faire craindre que la pièce tombât ! il n'en fut rien cependant, et la presse se montra vraiment indulgente; sa griffe, pour nous apprécier, se ganta de velours.

Théophile Gautier, à la fois grand poète et critique éminent, voulut bien déverser sur l'œuvre quelques-unes de ses étincelantes paillettes, témoignage de son évidente bienveillance.

La Grand'Tante était jouée en même temps que le *Voyage en Chine*, gros succès d'argent, je vécus quatorze soirs. J'étais dans le ravissement. Je ne me rendais pas compte encore que quatorze représentations, cela ne chiffrait guère.

La partition d'orchestre manuscrite (non gravée) disparut dans l'incendie de l'Opéra-Comique en 1887. Ce n'était pas une grande perte pour la musique, mais je serais heureux, aujourd'hui, de posséder ce témoignage de mes premiers pas dans la carrière. Il vous aurait intéressés, j'en suis sûr, mes chers enfants.

A cette époque, je donnais à Versailles des leçons dans une famille avec laquelle, actuellement encore, je suis liée. M'y rendant un jour, il arriva que je fus surpris par une forte averse. Cette pluie devait m'être favorable, vérifiant ainsi cet adage qu'« à quelque chose malheur est bon ». J'attendais patiemment dans la gare qu'elle prît fin, lorsque je vis près de moi Pasdeloup, obligé d'attendre, lui aussi, que la pluie cessât.

Il ne m'avait jamais parlé. L'attente dans la gare, le mauvais temps, furent un prétexte facile et tout naturel à la conversation que nous eûmes ensemble. Sur sa demande si, au nombre de mes envois de Rome, je n'avais pas écrit une composition pour orchestre, je lui répondis que j'avais une suite d'orchestre en cinq parties (cette suite que j'avais écrite à Venise, en 1865) ; il me pria à brûle-pour-

point de la lui envoyer. Je la lui expédiai la même semaine.

J'ai un plaisir extrême à rendre hommage à Pasdeloup. Non seulement il m'aida généreusement dans cette circonstance, mais il a été le créateur génial des premiers concerts populaires, aidant ainsi puissamment à faire connaître la musique et à assurer son triomphe en dehors du théâtre.

Rue des Martyrs, un jour de pluie (la pluie toujours ! Paris, en vérité, n'est pas l'Italie !), je rencontrai un de mes confrères, violoncelle à l'orchestre Pasdeloup. Tout en devisant avec lui, il me dit : « Nous avons lu, ce matin, une suite d'orchestre bien remarquable. Nous aurions voulu savoir le nom de l'auteur, mais il n'est pas sur les parties d'orchestre. »

A ces paroles, je bondis. J'y étais doublement excité. S'agissait-il, d'abord, d'une autre musique que la mienne, ou bien était-il question de moi ?

— Et dans cette suite, dis-je avec élan à mon interlocuteur, y a-t-il une fugue ? une marche ? un nocturne ?...

— Exactement, me répondit-il.

— Mais alors, fis-je, c'est ma suite !...

Je courus rue Laffitte et, comme un fou, je remontai mes cinq étages, raconter l'aventure à ma femme et à sa mère.

Pasdeloup ne m'avait aucunement prévenu.

Je vis ma première suite d'orchestre affichée sur le programme pour le surlendemain, dimanche.

Que faire pour entendre ce que j'avais écrit ?

Je me payai une troisième et je m'écoutai, perdu dans cette foule compacte, comme il y avait tous

les dimanches à ces places, où l'on restait debout.

Chaque morceau fut vraiment très bien accueilli.

Le dernier se terminait lorsqu'un jeune homme, presque mon voisin, siffla à deux reprises. Chaque fois, cependant, la salle protesta, applaudissant d'autant plus chaleureusement. L'effet recherché par ce trouble-fête était donc manqué.

Je revins tout tremblant à la maison. Ma famille, qui était également au cirque Napoléon, vint m'y retrouver presque aussitôt.

Si les miens étaient heureux du succès, ils étaient encore plus contents d'avoir entendu cet ouvrage.

On n'aurait plus songé à ce siffleur égaré si, le lendemain, en première page, dans le *Figaro*, Albert Wolf n'eût consacré un long article, aussi désobligeant que possible, à m'éreinter. Son esprit brillant et railleur l'avait rendu très amusant à lire pour le public. Mon camarade Théodore Dubois, jeune comme moi dans la carrière, eut l'admirable courage, tout en risquant de perdre sa situation, de répondre à Albert Wolf.

Il lui adressa une lettre digne, en tous points, du noble et grand cœur qui battait en lui.

Reyer, de son côté, me consola de l'article du *Figaro* par ce mot curieux et piquant : « Laissez-le dire. Les gens d'esprit, comme les imbéciles, sont susceptibles de se tromper ! »

Quant à Albert Wolf, je dois à la vérité de déclarer qu'il regretta tellement ce qu'il avait écrit, sans y attacher, d'ailleurs, d'autre importance que celle d'amuser ses lecteurs, et sans se douter qu'il pouvait du même coup tuer l'avenir d'un jeune musicien

que, par la suite, il devint mon plus fervent ami.

Trois concours avaient été institués par l'empereur Napoléon III. Je n'attendis pas le lendemain pour y prendre part.

Je concourus donc pour la cantate *Prométhée*, l'opéra-comique *le Florentin*, et l'opéra *la Coupe du Roi de Thulé*.

Le résultat ne me donna rien.

Saint-Saëns eut le prix avec *Prométhée*, Charles Lenepveu fut couronné avec *le Florentin*, ma place fut la troisième, et, avec *la Coupe du Roi de Thulé*, Diaz obtint la première place. Il fut joué à l'Opéra, dans des conditions merveilleuses d'interprétation.

Saint-Saëns connaissant mon concours, et sachant qu'il avait été en balance avec celui de Diaz, qui l'avait emporté, m'aborda très peu de temps après cette décision, et me dit : « Il y a de si bonnes et de si belles choses dans ta partition que je viens d'écrire à Weimar pour que ton ouvrage y soit représenté ! »

Les grands hommes seuls ont de ces mouvements-là !

Les événements, toutefois, en disposèrent autrement, et ces mille pages d'orchestre furent, pendant trente ans, une source où je puisai bien des passages pour mes ouvrages successifs.

J'étais battu, mais non abattu.

Ambroise Thomas, le constant et toujours si bon génie de ma vie, me présenta à Michel Carré, un de ses collaborateurs de *Mignon* et d'*Hamlet*.

Cet auteur, dont, sans cesse, les affiches proclamaient les succès, me confia un poème en trois actes, d'une superbe allure, intitulé *Méduse*.

J'y travaillai durant l'été et l'hiver 1869, et au printemps 1870. Le 12 juillet de cette même année, l'ouvrage étant terminé depuis quelques jours, Michel Carré me donna rendez-vous dans la cour de l'Opéra, rue Drouot. Il comptait dire au directeur, Émile Perrin, qu'il fallait jouer cet ouvrage, qu'il en aurait une grande satisfaction.

Émile Perrin était absent.

Je quittai Michel Carré, qui m'embrassa violemment, en me faisant : « Au revoir ! sur la scène de l'Opéra ! »

Je rentrai le soir même de notre démarche à Fontainebleau, où j'habitais.

J'allais être heureux...

Mais l'avenir était trop beau !

Le lendemain matin, les journaux annonçaient la déclaration de guerre de la France à l'Allemagne, et Michel Carré lui-même, je ne devais plus le revoir. Il mourut quelques mois après cette touchante entrevue, qui semblait devoir être décisive pour moi.

Adieu, les projets si beaux à Weimar ! Adieu mes espérances à l'Opéra ! Adieu, adieu aussi aux miens !

C'était la guerre, la guerre dans toute son épouvante et ses horreurs, qui allait ensanglanter le sol de notre France !

Je partis.

.

Je ne reprendrai mes souvenirs qu'après l'Année terrible consommée. Je ne veux pas faire revivre des heures aussi cruelles ; je veux, mes chers enfants, vous en épargner les lugubres récits.

CHAPITRE IX

AU LENDEMAIN DE LA GUERRE

La Commune venait d'exhaler le dernier souffle de son règne, nous nous retrouvions tous réunis dans la familiale demeure de Fontainebleau.

Paris respirait enfin, après une longue période d'angoisses; il rentrait peu à peu dans le calme. Comme si la leçon de ce temps si cruel ne devait pas s'évanouir et que son souvenir dût se perpétuer, des bouts de papier carbonisé étaient apportés, de temps à autre, dans notre jardin, sur l'aile rapide du vent. J'en conservai un morceau. Il portait des traces de chiffres et provenait très probablement de l'incendie du ministère des Finances.

En revoyant ma chère petite chambre de la campagne, je repris courage au travail, et, dans la paix, sous les grands arbres qui nous couvraient de leur douce et tranquille ramure, j'écrivis les *Scènes Pittoresques*. Je les dédiai à mon excellent camarade Pala-

dilhe, l'auteur de *Patrie*, qui fut plus tard mon confrère à l'Institut.

Ayant été soumis à un régime de privations de toute nature pendant tant de mois, la vie que je revivais me sembla plus exquise; elle ramena en moi la bonne humeur ; redonna le calme et la sérénité à mon esprit. C'est ainsi que je pus écrire cette seconde suite d'orchestre, exécutée quelques années plus tard aux Concerts du Châtelet.

On rentra de bonne heure à Paris. On était désireux de revoir au plus tôt la grande ville, si éprouvée. A peine de retour, je rencontrai Émile Bergerat, le spirituel et délicieux poète, qui devint le gendre de Théophile Gautier.

Théophile Gautier! Quel nom cher aux lettres françaises ! De quelle gloire étincelante ne les a-t-il pas comblées, cet illustre Benvenuto du style, ainsi qu'on l'a appelé !

Dans une visite qu'il fit un jour à son futur beau-père, Bergerat m'emmena avec lui.

Quelle inexprimable sensation j'éprouvai en approchant ce grand poète ! Il n'était pas à l'aurore de la vie, mais quelle jeunesse encore, quelle vivacité dans la pensée, quelle richesse dans les images dont ses moindres paroles étaient ornées ! Quelle variété de connaissances !

Je le trouvai assis dans un grand fauteuil, entouré de trois chats. Comme j'ai toujours eu une passion pour ces jolies bêtes, j'en fis aussitôt mes camarades, ce qui me mit dans les bonnes grâces de leur maître.

Bergerat, en qui j'ai conservé l'ami le plus charmant, lui apprit que j'étais musicien et qu'un ballet.

signé de son nom, m'ouvrirait les portes de l'Opéra.

Séance tenante il me développa les deux sujets suivants : *le Preneur de rats* et *la Fille du roi des Aulnes*. Pour ce dernier sujet, le souvenir de Schubert m'épouvanta, et il fut convenu que l'on ferait au directeur de l'Opéra l'offre du *Preneur de rats*.

Rien n'aboutit pour moi ! Le nom du grand poète fit disparaître dans l'éblouissement de son éclat la pauvre personne du musicien.

Il était dit, cependant, que je ne devais pas rester dans le néant, que je finirais par percer la nue qui obscurcissait ma route.

Un homme, un admirable ami, Duquesnel, alors directeur de l'Odéon, sur les instances de mon éditeur Hartmann, me fit venir dans son cabinet, au théâtre ; il me demanda d'écrire de la musique de scène pour la tragédie antique : *Les Erinnyes*, de Leconte de Lisle. Il me lut plusieurs scènes de cette tragédie et j'en fus aussitôt enthousiasmé.

Ah ! quelles splendides répétitions ! Dirigées par le célèbre artiste Brindeau, alors régisseur général de l'Odéon, elles étaient présidées par Leconte de Lisle, en personne.

Quelle attitude olympienne que celle du célèbre traducteur d'Homère, de Sophocle, de Théocrite, ces génies des temps passés qu'il semblait égaler ! Quelle admirable physionomie avec ce binocle qui y était comme incrusté et à travers lequel l'œil brillait du plus fulgurant éclat.

Prétendre qu'il n'aimait pas la musique, alors qu'on lui en infligeait pourtant dans cet ouvrage ! Eh bien ! non ! C'est la légende dont on accable tant de poètes.

Théophile Gautier qui trouvait, disait-on, que la musique est le plus coûteux de tous les bruits, avait trop connu et estimé d'autres merveilleux artistes pour dénigrer notre art. D'ailleurs, qui ne se souvient de ses articles de critique musicale que sa fille Judith Gautier, de l'Académie Goncourt, vient de réunir en volume, avec un soin pieux, et qui sont d'une rare et étonnante justesse d'appréciation !

Leconte de Lisle était un fervent de Wagner et Alphonse Daudet, dont j'aurai l'occasion de parler, avait l'âme musicale la plus tendre.

Malgré la neige, au mois de décembre, j'allai à la campagne m'enfermer quelques jours chez de bons parents de ma femme, et j'écrivis la musique des *Erinnyes*.

Duquesnel avait mis à ma disposition une quarantaine de musiciens ; dans cette circonstance, c'était une grande dépense et une grande faveur ! Au lieu d'écrire la partition pour l'orchestre habituel — cela aurait produit un ensemble mesquin — j'eus l'idée d'avoir un quatuor de 36 instruments à cordes, ce qui correspondait à un grand orchestre. J'y adjoignis trois trombones, l'image des trois Erinnyes : Tisiphone, Alecto et Mégère, et une paire de timbales. Mon chiffre de 40 était atteint.

Je remercie encore ce cher directeur de ce luxe instrumental inaccoutumé. Je lui ai dû les sympathies de beaucoup de musiciens.

Comme j'étais déjà occupé à un opéra-comique en trois actes qu'un jeune collaborateur de d'Ennery avait obtenu pour moi du maître du théâtre, — que mon souvenir ému aille vers Chantepie, disparu trop

MES SOUVENIRS

tôt pour la scène ! — je reçus une lettre de du Locle, alors directeur de l'Opéra-Comique, m'annonçant qu'il fallait passer en novembre avec cet ouvrage : *Don César de Bazan*.

Voici quelle en était la distribution : Mlle Priola, Mme Galli-Marié, la déjà célèbre Mignon qui devait être l'inoubliable Carmen ; un jeune débutant à la voix savante, au physique charmant, M. Bouhy,

L'ouvrage fut monté à la hâte, dans de vieux décors qui déplurent à ce point à d'Ennery, qu'il ne reparut plus au théâtre.

Mme Galli eut les honneurs de la soirée, dans plusieurs *bis*, ainsi que l'*Entr'acte-Sevillana*. L'ouvrage, cependant, ne réussit point, car il quitta l'affiche à la treizième représentation. Mon confrère, Joncières, l'auteur de *Dimitri*, plaida vainement ma cause à la Société des auteurs dont Auguste Maquet était le président, en prétendant qu'on n'avait pas le droit de retirer de l'affiche un ouvrage qui faisait encore une si belle moyenne de recettes ! Chères paroles perdues ! *Don César* ne devait plus être joué.

Je rappelle ici que plus tard, à la demande de plusieurs théâtres de province, il me fallut réinstrumenter entièrement l'ouvrage, afin qu'il fût représenté selon les désirs exprimés. La partition manuscrite (non gravée, sauf l'entr'acte) avait été brûlée lors de l'incendie de mai 1887, comme l'avait été mon premier ouvrage.

Une force invincible et secrète conduisait ma vie.

J'avais été invité à dîner chez la sublime tragédienne lyrique, Mme Pauline Viardot ; on me pria, dans la soirée, de faire un peu de musique.

Pris au dépourvu, je me mis à chanter un fragment de mon drame sacré : *Marie-Magdeleine.*

A défaut de voix, je possédais, à cet âge, beaucoup d'élan dans la façon de chanter ma musique. Maintenant je la parle et, malgré l'insuffisance de mes moyens vocaux, mes artistes en sont bien pénétrés quand même.

Je chantais donc, si j'ose dire, lorsque Mme Pauline Viardot, penchée vers le clavier et suivant mes doigts, me dit avec un accent d'émotion inoubliable : « Qu'est-ce que cela ? » — « Un ouvrage de jeunesse, *Marie-Magdeleine*, qui n'attend même plus l'espoir d'être exécuté, » lui dis-je. — « Comment ? Eh bien ! il le sera, et c'est moi qui serai votre Marie-Magdeleine. »

Je rechantai aussitôt cette scène de la Magdeleine à la croix :

O bien-aimé ! Sous ta sombre couronne...

Lorsque mon éditeur Hartmann connut cet événement, il voulut faire pièce à Pasdeloup qui, ayant entendu naguère la partition, l'avait refusée presque brutalement, et il créa, en collaboration avec Duquesnel, à l'Odéon, le *Concert National.* Ce nouveau concert populaire eut pour chef d'orchestre Édouard Colonne, mon ancien camarade au Conservatoire, choisi déjà par moi pour diriger les *Erinnyes.*

La maison d'édition Hartmann était le rendez-vous de toute notre jeunesse, y compris César Franck, dont les œuvres sublimes n'étaient pas encore répandues.

Le petit magasin du 17 du boulevard de la Made-

leine était devenu un véritable rendez-vous du mouvement musical. Bizet, Saint-Saëns, Lalo, Franck, Holmès faisaient partie de ce cénacle. Ils y devisaient gaiement et avec tout l'enthousiasme et toute l'ardeur de leur foi dans ce grand art qui devait illustrer leur vie.

Les cinq premiers programmes du *Concert National* furent consacrés à César Franck et à d'autres compositeurs. Le sixième et dernier appartint à l'exécution complète de *Marie-Magdeleine*.

CHAPITRE X

DE LA JOIE. — DE LA DOULEUR

La première lecture d'ensemble de *Marie-Magdeleine* eut lieu un matin, à neuf heures, dans la petite salle de la maison Erard, rue du Mail, qui avait autrefois servi aux séances de quatuors.

Quelque matinale que fût l'heure fixée, la bonne Mme Viardot l'avait devancée, tant elle avait hâte d'entendre les premières notes de l'ouvrage. Mes autres interprètes arrivèrent peu d'instants après.

Édouard Colonne conduisait les répétitions d'orchestre.

Mme Viardot s'intéressa vivement à la lecture. Elle la suivit en artiste très au courant de la composition. Chanteuse et tragédienne lyrique remarquable, elle était plus qu'une artiste, une grande musicienne, une femme merveilleusement douée et tout à fait supérieure.

Le 11 avril, la salle de l'Odéon avait reçu le public

habituel des répétitions générales et des premières. Le théâtre avait ouvert ses portes au Tout-Paris, toujours le même, composé d'une centaine de personnes pour qui être de « la première » ou de « la générale » semble le privilège le plus enviable.

La presse y assistait également.

Quant à moi, j'étais réfugié dans les coulisses avec mes interprètes très émus. Il semblait, dans leur émotion, qu'ils fussent appelés à faire prononcer sur moi une sentence suprême, que c'était un vote qu'ils allaient exprimer d'où dépendrait le sort de ma vie !

Je ne me rendis aucun compte de ce que pouvait être l'impression de la salle. Comme je devais partir avec ma femme, le lendemain, pour l'Italie, je n'eus pas de nouvelles immédiates.

Le premier écho de *Marie-Magdeleine* ne devait m'arriver qu'à Naples. Ce fut sous la forme touchante d'une lettre que m'adressait le toujours si bon Ambroise Thomas.

Voici ce que m'écrivait ce maître si délicatement attentif à tout ce qui marquait mes pas dans la carrière artistique :

« Paris, 12 avril 1873.

« Obligé de me rendre aujourd'hui à ma campagne, j'aurai peut-être le regret de ne pas vous voir avant votre départ. Dans le doute, je ne veux pas tarder à vous dire, mon cher ami, tout le plaisir que j'ai éprouvé hier soir, et combien j'ai été heureux de votre beau succès...

« Voilà une œuvre sérieuse, noble et touchante à la fois ; elle est bien de *notre temps*, mais vous avez

prouvé qu'on peut marcher dans la voie du progrès tout en restant clair, sobre et mesuré.

« Vous avez su émouvoir, parce que vous avez été ému.

« J'ai été pris comme tout le monde et plus que tout le monde.

« Vous avez rendu avec bonheur l'adorable poésie de ce drame sublime !

« Dans un sujet mystique où l'on est exposé à tomber dans l'abus des tons sombres et dans l'âpreté du style vous vous êtes montré coloriste en gardant le charme et la lumière...

« Soyez content, votre ouvrage reviendra et restera.

« Au revoir ; je vous embrasse de tout cœur.

« Mes affectueuses félicitations à Mme Massenet.

« Ambroise Thomas. »

Je relisais cette chère lettre. Elle ne pouvait sortir de mon souvenir, tant était doux et précieux le réconfort qu'elle m'apportait.

J'étais tout à ces rêveries délicieuses lorsque, au moment de prendre le bateau pour me rendre à Capri, je vis accourir essoufflé, vers moi, le domestique de l'hôtel où j'étais descendu, un paquet de lettres à la main. C'étaient des lettres d'amis de Paris, heureux du succès, et qui avaient tenu à m'en exprimer leur joie. Un numéro du *Journal des Débats* y était joint. Il me venait d'Ernest Reyer et contenait, sous sa signature, un article faisant de mon œuvre le plus brillant éloge, un des plus émouvants même de ceux que j'aie jamais reçus.

J'étais donc retourné voir ce pays au charme si enivrant ; j'avais visité Naples et Capri, puis Sorrente, tous ces sites pittoresques et d'une si captivante beauté qu'embaument les senteurs des orangers, et tout cela au lendemain d'une aussi inoubliable soirée. Je vivais dans le plus indicible des ravissements.

Une semaine après, nous étions à Rome.

A peine étions-nous descendus à l'Hôtel de la Minerve, qu'une très gracieuse invitation à déjeuner nous arriva du directeur de l'Académie de France, membre de l'Institut, l'illustre peintre Ernest Hébert.

Il avait, à cette occasion, réuni quelques pensionnaires. Des fenêtres ouvertes du salon directorial où s'étalent les magnifiques tapisseries de De Troy, représentant l'histoire d'Esther, nous pouvions aspirer les tièdes haleines de cette journée tout à fait exquise.

A l'issue du déjeuner, Hébert me pria de lui faire connaître quelques passages de *Marie-Magdeleine* Des nouvelles flatteuses lui en étaient venues de Paris.

Le lendemain, les pensionnaires de la Villa m'invitèrent à leur tour. Ce fut avec une bien vive émotion que je me retrouvai dans cette salle à manger, au plafond en forme de voûte, où mon portrait était appendu à côté de ceux des anciens Grands-Prix ; après le déjeuner, c'est dans un atelier donnant de plain-pied sur le jardin, que je pus contempler le *Gloria Victis*, ce splendide chef-d'œuvre destiné à immortaliser le nom de Mercié.

Venant de vous parler de *Marie-Magdeleine*, je vous confesserai, mes chers enfants, que, comme j'en avais eu le pressentiment, cet ouvrage devait finir

par avoir les honneurs de la scène. Cependant, il me fallut attendre trente ans pour posséder cette bien douce satisfaction. Elle vérifiait l'opinion que je m'étais faite de ce drame sacré.

Ce fut M. Saugey, l'habile directeur de l'Opéra de Nice, qui, le premier, eut cette audace. Il n'eut qu'à s'en féliciter, et, pour ma part, je l'en remercie grandement.

Notre première Marie-Magdeleine, *au théâtre*, fut Lina Pacary. La voix, la beauté, le talent de cette artiste de race la désignaient pour cette création et, lorsque plus tard le même grand théâtre donna *Ariane*, l'interprète tout indiquée fut encore Lina Pacary dont les succès ininterrompus consacrèrent sa vie théâtrale vraiment admirable.

L'année suivante, ce fut mon cher ami et directeur, Albert Carré, qui fit représenter l'œuvre au théâtre de l'Opéra-Comique. J'eus la bonne fortune d'y avoir comme interprètes : Mme Marguerite Carré, Mme Aïno Ackté et Salignac.

Marie-Magdeleine m'avait donc fait revivre à Rome dans son bien cher souvenir. Il en fut naturellement question au cours de ces promenades idéalement belles que je fis avec Hébert dans la campagne romaine.

Hébert était non seulement un grand peintre, mais il était encore poète et musicien distingué. En cette dernière qualité, il participait à un quatuor qui se faisait souvent entendre à l'Académie.

Ingres, qui fut aussi directeur de l'Académie, jouait du violon. Comme on demandait un jour à Delacroix ce qu'il pensait du violon d'Ingres : « Il en joue comme

Raphaël » fut l'amusante réponse du brillant coloriste !

Si délicieux que pût être notre séjour à Rome, il nous fallut, hélas ! quitter cette ville si chère à nos souvenirs et rentrer à Paris.

A peine étais-je de retour rue du Général-Foy, au n° 46, maison que j'ai habitée pendant plus de trente ans, que je me jetai sur un poème de Jules Adenis : *les Templiers*.

J'en avais déjà écrit plus de deux actes et cependant je me sentais inquiet. La pièce était fort intéressante, mais elle me mettait, par ses situations historiques, dans une voie déjà parcourue par Meyerbeer.

Ce devait être également l'opinion d'Hartmann ; mon éditeur fut même si catégorique à cet égard que je déchirai en quatre morceaux les deux cents pages que je venais de lui soumettre.

Dans un trouble inexprimable, ne sachant plus où j'allais, je m'avisai d'aller voir mon collaborateur de *Marie-Magdeleine*, Louis Gallet, alors économe à l'hôpital Beaujon.

Je sortis de cet entretien avec le plan du *Roi de Lahore*. Du bûcher du dernier grand-maître des Templiers, Jacques de Molay, que j'avais abandonné, je me retrouvais dans le paradis d'Indra. C'était le septième ciel pour moi !

Charles Lamoureux, le célèbre chef d'orchestre, venait de fonder *les Concerts de l'Harmonie sacrée* dans le local du Cirque des Champs-Élysées, aujourd'hui disparu. (Quel malin plaisir prend-on à faire d'un superbe théâtre la succursale de la Banque, et d'une salle excellente pour de grands concerts une pelouse dans les Champs-Élysées !)

On sait que les oratorios d'Hændel rendirent fameux le succès de ces concerts.

Un jour, par une neigeuse matinée de janvier, Hartmann me présenta à Lamoureux, qui habitait un grand chalet dans un jardin de la cité Frochot. J'avais apporté avec moi le manuscrit d'*Ève*, mystère en trois parties.

L'audition eut lieu avant le déjeuner. Au café, nous étions tout à fait d'accord.

L'ouvrage allait entrer en répétition avec les acclamés interprètes : Mme Brunet-Lafleur, MM. Lassalle et Prunet.

Les Concerts de l'Harmonie sacrée eurent à leur programme du 18 mars 1875 *Ève*, ainsi qu'il avait été convenu.

Malgré la superbe répétition générale qui avait eu lieu dans la salle complètement vide, — c'est précisément le motif pour lequel j'y assistai, car je commençais, alors déjà, à me soustraire aux émotions des exécutions publiques, une anxiété secrète m'agitait et j'allai attendre, dans un petit café voisin, les renseignements que devait m'apporter mon ancien camarade Taffanel, premier flûtiste, alors, à l'Opéra et aux *Concerts de l'Harmonie sacrée*. — Ah ! mon cher Taffanel, ami disparu que j'ai bien aimé, comme ton affection et ton talent m'étaient précieux, alors que tu dirigeais, comme chef d'orchestre, mes ouvrages à l'Opéra !

Après chaque partie, Taffanel traversait la rue en courant et me communiquait des nouvelles bien réconfortantes. Après la troisième partie, toujours très encourageant, il me dit avec précipitation que tout

était fini, le public sorti, et il me pria de venir en hâte remercier Lamoureux.

Je le crus ; mais, ô supercherie ! à peine me trouvai-je dans le foyer des musiciens que je fus emporté comme une plume dans les bras de mes confrères que je griffais de mon mieux, car j'avais compris la trahison. Ils me déposèrent sur l'estrade, devant un public encore présent et manifestant, mouchoirs et chapeaux agités.

Je me relevai, bondis comme une balle et disparus furieux !

Mes chers enfants, si je vous ai fait ce tableau, sans doute exagéré, du succès, c'est que les minutes qui suivirent me furent terribles et montrent bien, par leur contraste, l'inanité des choses de ce monde.

Une domestique m'avait cherché toute la soirée, ne sachant où j'étais dans Paris, et elle venait de me découvrir à la porte de la salle des concerts. Il était près de minuit. Elle me dit, les yeux en larmes, de venir voir ma mère très malade.

Ma mère affectionnée habitait alors rue Notre-Dame-de-Lorette. Je lui avais envoyé des places pour elle et ma sœur. J'étais certain qu'elles avaient toutes les deux assisté au concert.

Je sautai dans un fiacre avec cette domestique, et quand j'arrivai sur le palier, ma sœur, les bras étendus, en un cri étouffé, me jeta ces mots : « Maman est morte, à dix heures du soir !... »

Quelles paroles pourraient dire ma profonde douleur à l'annonce de l'horrible malheur qui fondait sur moi ? Il venait obscurcir mes jours au moment où il

semblait qu'un ciel clément voulût en dissiper les nuages !

Selon les dernières volontés de ma mère, son embaumement eut lieu le lendemain. Ma sœur et moi y assistions atterrés, lorsque nous fûmes surpris par la vue de ce bon Hartmann. Je l'écartai vivement du pénible spectacle. Il s'éloigna rapidement, me jetant cependant ces mots : « Vous êtes porté pour la croix ! »

Pauvre mère, elle eût été si fière !...

.

« 21 mars 75.

« Cher ami,

« Si je n'avais égaré votre carte (et par suite votre adresse) que j'ai du reste cherchée pendant un bon quart d'heure dans le « Testaccio » de mes papiers, je vous aurais dit, dès avant-hier, la joie vive et l'émotion profonde que m'ont causées l'audition et le succès de votre *Ève*. Le triomphe d'un élu doit être une fête pour l'Église. Vous êtes un élu, mon cher ami : le ciel vous a marqué du signe de ses enfants : je le sens à tout ce que votre belle œuvre a remué dans mon cœur ! Préparez-vous au rôle de martyr ; c'est celui de tout ce qui vient d'en haut et gêne ce qui vient d'en bas. Souvenez-vous que quand Dieu a dit : « Celui-ci est un vase d'élection », Il a ajouté : « et je lui montrerai combien il lui faudra souffrir pour mon nom ».

« Sur ce, mon cher ami, déployez hardiment vos ailes et confiez-vous sans crainte aux régions élevées où le plomb de la terre n'atteint pas l'oiseau du ciel.

« A vous de tout mon cœur.

« Ch. Gounod. »

CHAPITRE XI

DÉBUT A L'OPÉRA

La mort qui était venue me frapper dans mes plus vives affections, en m'enlevant ma mère, avait également ravi sa mère à ma chère femme. Ce fut donc dans une demeure tristement endeuillée que nous habitâmes, l'été suivant, Fontainebleau.

Le souvenir des deux disparues planait sur nos têtes, lorsque j'appris, le 5 juin, la mort foudroyante de Bizet, — Bizet qui avait été un camarade si plein de sincère et profonde affection, et pour lequel j'avais une admiration respectueuse, bien que je fusse à peu près de son âge.

La vie avait été bien dure pour lui. Sentant ce qu'il était, il pouvait croire à l'avenir de gloire qui devait lui survivre ; mais cette *Carmen*, depuis plus de quarante ans célèbre, avait paru à ceux qui étaient chargés de la juger une œuvre contenant de bonnes choses, quoique bien incomplète, et aussi — que n'a-

t-on pas dit alors ? — un sujet dangereux et immoral !...

Quelle leçon pour les jugements trop hâtifs !...

Rentré à Fontainebleau après la sombre cérémonie des obsèques, j'essayai de me reprendre à la vie, en travaillant à ce *Roi de Lahore* qui m'occupait déjà depuis bien des mois.

L'été, cette année-là, fut particulièrement chaud et fatigant. J'en étais accablé à ce point qu'un jour où un formidable orage avait éclaté, je me sentis comme anéanti et me laissai aller au sommeil.

Si le corps cependant était ainsi assoupi, mon esprit, par contre, ne restait pas inactif : il sembla n'avoir cessé de travailler. Mes idées apparurent, en effet, avoir profité de cette accalmie involontaire imposée par la nature, pour se classer. J'avais entendu, comme en songe, mon troisième acte, le paradis d'Indra, joué sur la scène de l'Opéra !... L'impalpable audition en avait comme imprégné mon cerveau. Ce phénomène, je le vis, d'ailleurs, se renouveler en moi par la suite, à différentes reprises.

Je n'aurais jamais osé l'espérer. Je commençai, ce jour-là et les jours suivants, à écrire le brouillon instrumental de cette scène paradisiaque.

Je continuais, entre temps, à donner à Paris des leçons assez nombreuses. Elles étaient accablantes et bien énervantes également.

J'avais pris l'habitude depuis longtemps de me lever de bonne heure. Mes travaux me prenaient de quatre heures du matin à midi et mes leçons remplissaient les six heures de l'après-midi. Quant aux soirées, la plupart étaient consacrées aux parents de mes

élèves, chez lesquels on faisait de la musique, et nous y étions si choyés, si fêtés ! Le travail du matin, je l'aurai connu toute ma vie, car je le continue maintenant encore...

Après la saison d'hiver et le printemps passés à Paris, nous retournâmes à Fontainebleau, dans cette tranquille et paisible demeure de famille. J'y terminai, au commencement de l'été 1876, la partition complète du *Roi de Lahore*, entreprise plusieurs années déjà.

Avoir terminé un ouvrage, c'est dire adieu à l'inexprimable bonheur qu'un travail vous a procuré !...

J'avais sur ma table 1.100 pages d'orchestre et ma réduction pour piano que je venais d'achever.

Que deviendrait cet ouvrage ? Je me le demandais tout soucieux. Serait-il jamais joué ? Il était écrit, en effet, pour un grand théâtre. C'était là l'écueil, le point obscur de l'avenir...

Au cours du dernier hiver, j'avais fait la connaissance d'un poète à l'âme vibrante, Charles Grandmougin. Le chantre délicieux des *Promenades*, le barde chaleureux de la Patrie française, avait écrit, à mon intention, une légende sacrée, en quatre parties : *La Vierge*.

Je n'ai jamais pu laisser en friche mon esprit et j'y semai, de suite, les beaux vers de Grandmougin. Pourquoi fallut-il qu'un amer découragement y germât ? Je vous le conterai plus tard, mes chers enfants. Le fait est que je n'y tenais plus. J'avais absolument le désir de revoir Paris ; il me semblait que j'en reviendrais allégé de cette crise de défaillance que je subissais sans trop m'en rendre compte.

Le 26 juillet, j'allai donc à Paris, avec l'intention

de persécuter Hartmann de mes agitations, de lui en faire la confession.

Je ne le trouvai pas chez lui. Pour occuper mon temps, j'allai flâner au Conservatoire. Un concours de violon y avait lieu. Quand j'arrivai, on était aux dix minutes de repos. J'en profitai pour aller saluer mon maître, Ambroise Thomas, dans le grand salon qui précédait la loge du jury.

Puisque cet endroit, jadis si délicieusement animé, est aujourd'hui désert et qu'on l'a abandonné pour une autre enceinte, je rappelle, à votre intention, mes chers enfants, ce qu'était alors ce séjour où je devais grandir et vivre ensuite pendant bien des années.

On arrivait au salon, dont je parle, par un grand escalier prenant accès dans un vestibule à colonnades. Parvenu au palier, on voyait deux tableaux de vastes dimensions, dus à des peintres du premier Empire.

La porte de face ouvrait sur une salle qu'ornait une grande cheminée et qu'éclairait un plafond à vitrages dans le goût des temples antiques.

L'ameublement était dans le style de Napoléon Ier.

Une porte s'ouvrait sur la loge du directeur du Conservatoire, assez vaste celle-ci pour contenir une dizaine de personnes, les unes assises au bord d'une table à tapis vert ; les autres, soit assises, soit debout, à des tables séparées.

La décoration de la grande salle du Conservatoire, où se donnaient les concours, était en style pompéien, s'harmonisant avec le caractère du salon dont je vous ai parlé.

Ambroise Thomas était accoudé à la cheminée. En

m'apercevant, il eut un sourire de joie, me tendit ses bras, dans lesquels je me jetai, et me dit d'un air résigné et délicieux à la fois : « Acceptez-la, c'est le premier échelon ! »

— Que faut-il accepter ? lui dis-je.

— Vous l'ignorez donc ? Depuis hier, vous avez la croix.

Émile Réty, le précieux secrétaire général du Conservatoire, enleva, alors, de sa boutonnière, le ruban qui s'y trouvait et le passa, non sans beaucoup de difficultés, dans ma boutonnière. Il fallut l'ouvrir avec un grattoir qui se trouvait sur la table du jury, près de l'écritoire du président !

Ce mot : « le premier échelon », n'était-il pas d'une délicatesse exquise et d'un encouragement profond ?

Maintenant, je n'avais qu'une hâte : celle de voir mon éditeur.

Il est un sentiment intime que je dois vous avouer et qui rentre dans mes goûts s'il cadre aussi avec mon caractère. J'avais un physique assez jeune encore et je me sentais tout gêné de ce ruban qui me semblait flamboyer et attirer tous les regards ! N'est-ce pas, mes chers enfants, que vous me pardonnez cette naïve confession, pas tant ridicule cependant, puisque je la fais sincèrement ?

Le visage encore humide de toutes les embrassades prodiguées, je songeais à retourner chez moi, à la campagne, lorsque je fus arrêté, au coin de la rue de la Paix, par le directeur de l'Opéra, alors M. Halanzier. J'en eus d'autant plus de surprise, que je me croyais en médiocre estime dans la *grande*

maison, à la suite du refus de mon ballet: *Le Preneur de rats*.

M. Halanzier avait l'âme ouverte et franche.

— Que fais-tu donc? me dit-il. Je n'entends plus parler de toi !

J'ajoute qu'il ne m'avait jamais adressé la parole.

— Comment aurais-je osé parler de mon travail au directeur de l'Opéra ? répondis-je tout interdit.

— Et si je le veux, moi !

— Apprenez alors que j'ai un ouvrage simplement en cinq actes, *le Roi de Lahore*, avec Louis Gallet.

— Viens, demain, à neuf heures, chez moi, 18, place Vendôme, et apporte-moi tes feuilles.

Je cours chez Gallet, le prévenir. Je rentrai, ensuite, chez moi, à Fontainebleau, apportant à ma femme ces deux nouvelles : l'une, visible à ma boutonnière, l'autre, l'espoir le plus grand que j'avais eu jusqu'alors.

Le lendemain, à neuf heures du matin, j'étais place Vendôme. Gallet m'y attendait déjà.

Halanzier habitait un très bel appartement au troisième étage de la superbe maison-palais qui forme un des coins de la place Vendôme.

Arrivé chez Halanzier, je commençai aussitôt la lecture. Le directeur de l'Opéra ne m'arrêta pas tant que je n'eus pas terminé la lecture complète des cinq actes. J'en étais aphone... et j'avais les mains brisées de fatigue...

Comme je remettais dans ma vieille serviette de cuir mon manuscrit et que Gallet et moi nous nous disposions à sortir :

— Eh bien ! alors, tu ne me laisses rien pour la copie ?

Je regardai Gallet avec stupéfaction.

— Mais, alors, vous comptez donc jouer l'ouvrage ?...

— L'avenir te le dira ! »

A ma rentrée à Paris, en octobre, à peine étais-je réinstallé dans notre appartement de la rue du Général-Foy, que le courrier du matin m'apporta un bulletin de l'Opéra, avec ces mots :

Le Roi.
2 *heures.* — *Foyer.*

Les rôles avaient été distribués à Mlle Joséphine de Reszké — dont les deux frères Jean et Édouard devaient illustrer la scène plus tard : — Salomon et Lassalle, dont ce fut la première création.

Il n'y eut pas de répétition générale publique. Ce n'était, d'ailleurs, pas encore la coutume de remplir la salle, comme on le fait de nos jours à la répétition dite des « couturières », puis à la répétition dénommée « colonelle », et, enfin, à la répétition appelée « générale ».

Halanzier, malgré les manifestations sympathiques dont l'ouvrage avait été l'objet aux répétitions par l'orchestre et tout le personnel, fit savoir que, jouant le premier ouvrage à l'Opéra d'un débutant dans ce théâtre, il voulait veiller seul à tout, jusqu'à la première représentation.

Je redis ici ma reconnaissance émue à ce directeur uniquement bon qui aimait la jeunesse et la protégeait !

La mise en scène, décors et costumes, était d'un luxe inouï; l'interprétation, de premier ordre...

La première du *Roi de Lahore*, qui eut lieu le 27 avril 1877, marque une date bien glorieuse dans ma vie.

Je rappelle, à ce propos, que le matin du 27 avril Gustave Flaubert laissa à ma domestique, sans même demander à me voir, sa carte, avec ces mots :

Je vous plains ce matin. Je vous envierai ce soir !

Que ces lignes peignent bien, n'est-il pas vrai ? l'admirable pénétration d'esprit de celui qui a écrit *Salammbô* et l'immortel chef-d'œuvre qu'est *Madame Bovary*.

Et le lendemain matin, je reçus du célèbre architecte et grand artiste Charles Garnier les lignes suivantes :

« Je ne sais pas si c'est la salle qui fait de bonne musique ; mais, sapristi ! ce que je sais bien, c'est que je n'ai rien perdu de ton œuvre et que je la trouve *admirable*. Ça, c'est la vérité.

« Ton

« Carlo. »

La magnifique salle de l'Opéra avait été inaugurée seize mois auparavant, le 5 janvier 1875, et la critique avait cru devoir s'attaquer à l'acoustique de ce merveilleux théâtre, construit par l'homme le plus exceptionnellement compétent que les temps modernes aient connu. Il est vrai que cela ne devait guère durer, car lorsqu'on parle de l'œuvre d'une si

haute magnificence de Charles Garnier, c'est par ces mots éloquents dans leur simplicité qu'on s'exprime : *Quel bon théâtre!* La salle, évidemment, n'a pas changé, mais bien le public qui rend à Garnier un légitime et juste hommage !

CHAPITRE XII

THÉATRES D'ITALIE

Les représentations du *Roi de Lahore* à l'Opéra se succédaient, très suivies et très belles. C'était, du moins, ce que j'entendais dire, car je n'allais déjà plus au théâtre.

Je quittai de très bonne heure Paris, où je consacrais, ainsi que je l'ai dit, mon temps aux leçons, et je retournai à la campagne, travailler à la *Vierge*.

J'appris, sur ces entrefaites, que le grand éditeur italien Giulio Ricordi, qui avait entendu le *Roi de Lahore* à l'Opéra, s'était mis d'accord avec Hartmann pour le faire représenter en Italie.

Pareil fait était réellement unique, alors que les ouvrages traduits en italien et joués dans ce pays étaient ceux des grands maîtres. Ils devaient même parfois attendre assez longtemps leur tour, tandis qu'il m'arrivait, à moi, la bonne fortune de voir jouer

le Roi de Lahore au lendemain de ses premières représentations.

Le premier théâtre d'Italie où m'échut cet honneur fut le Regio, à Turin.

Revoir l'Italie, connaître ses théâtres autrement que par leurs façades, pénétrer dans leurs coulisses, quel bonheur inespéré ! J'en éprouvais un enchantement indicible dans lequel je vécus pendant les premiers mois de 1878.

Nous partîmes donc Hartmann et moi pour l'Italie, le 1ᵉʳ février 1878.

Avec la Scala de Milan, le San Carlo de Naples, l'Opéra communal de Bologne, l'ancien Apollo de Rome, démoli depuis et remplacé dans la faveur du public par le Costanzi, avec la Pergola de Florence, le Carlo Felice de Gênes et le Fenice de Venise, le beau théâtre de Regio, qui s'élève en face du palais Madame, sur la piazza Castella, est l'un des plus renommés de l'Italie. Il rivalisait alors, comme encore de nos jours, avec les théâtres les plus réputés de cette terre classique des arts qui leur fut toujours si hospitalière et si accueillante.

Il existait au Regio des mœurs tout à fait différentes de celles que l'on pratique à Paris, mœurs avec lesquelles j'ai retrouvé plus tard, en Allemagne, des traits de ressemblance très grands. Avec une déférence complète, il y règne une exactitude ponctuelle, et cela non seulement chez les artistes, mais dans ce que nous appelons le petit personnel. L'orchestre était soumis aux moindres intentions du *direttore* d'orchestre.

Celui du Regio était alors dirigé par le maître Pedrotti, devenu par la suite directeur du Conservatoire

Rossini, à Pesaro, connu par des mélodies pleines de gaieté et de brio et de nombreux opéras, dont les *Masques* (*Tutti in maschera*). Sa mort survint dans des circonstances tragiques. J'entends encore ce brave Pedrotti me répéter à tout instant: « Es-tou content ? Je le suis tant, moi ! »

Nous avions un ténor fameux à cette époque, il signor Fanselli. Il possédait une voix superbe, mais son geste habituel consistait à mettre en avant ses mains, toutes grandes ouvertes et les doigts écartés. Malgré que cette manie soit déplaisante, beaucoup d'autres artistes que j'ai connus usent de ce moyen pour donner l'expression, du moins ils le croient, alors qu'eux-mêmes ne ressentent absolument rien.

Ses mains ainsi ouvertes avaient fait surnommer ce remarquable ténor : Cinq et Cinq font dix ! (*Cinque e cinque fanno dieci*).

Au sujet d'une première représentation à ce théâtre, je citerai le baryton Mendioroz et la signorina Mecocci, qui en étaient.

Ces déplacements devenaient très fréquents ; c'est ainsi qu'Hartmann et moi, à peine rentrés à Paris, nous en repartions pour nous rendre à Rome, où *Il Re di Lahore* eut les honneurs d'une première représentation, le 21 mars 1879.

J'eus, comme interprètes, des artistes encore plus remarquables, ainsi le ténor Barbaccini et le baryton Kashmann, tous deux chanteurs de grand mérite, puis la signorina Mariani, admirable chanteuse et tragédienne, et sa plus jeune sœur, charmante également.

Le directeur de l'Apollo, M. Giacovacci, était un vieillard étrange, fort amusant, fort gai surtout lors-

que lui revenait en mémoire la première représentation du *Barbier de Séville* au Théâtre Argentina, à laquelle il avait assisté dans sa jeunesse. Il faisait du jeune Rossini, la vivacité et le charme mêmes, un portrait des plus intéressants. Avoir écrit le *Barbier de Séville* et *Guillaume Tell* est, en vérité, l'éclatant témoignage de l'esprit en personne et aussi de l'âme la plus puissante !

J'avais profité de mon séjour à Rome pour revoir ma chère Villa Médicis. Il m'amusait d'y reparaître en auteur... comment dirai-je ? Ma foi, tant pis, mettons : acclamé !

J'habitais l'hôtel de Rome, en face de San Carlo, dans le Corso.

Le lendemain de la première, on m'apporta le matin, dans ma chambre — j'étais à peine éveillé, car on était rentré très tard — un billet portant ces mots :

« Prévenez-moi quand vous descendrez dans un hôtel, car je n'ai pas dormi de la nuit, tant on vous a sérénadé, festoyé ! Quel vacarme ! Mais je suis bien content pour vous !

« Votre vieil ami,

« Du Locle. »

Du Locle ! Comment, lui ? Il était là, lui qui fut mon directeur au moment de *Don César de Bazan* !

Je courus l'embrasser.

La matinée du 21 mars eut pour moi des heures d'enchantement magique et du plus captivant attrait; aussi comptent-elles parmi les meilleures dans mes souvenirs.

J'avais obtenu une audience du pape Léon XIII,

nouvellement intrônisé. Le grand salon où je fus introduit était précédé d'une longue antichambre. Ceux qui avaient été admis comme moi s'y trouvaient tous agenouillés sur un rang, de chaque côté de la salle. Le pape, de la main droite bénissant, dit quelques mots à différents fidèles. Son camérier lui ayant fait savoir qui j'étais et le motif de mon voyage à Rome, le Souverain Pontife ajouta à sa bénédiction des paroles d'heureux souhaits pour mon art.

A une dignité exceptionnelle, Léon XIII joignait une simplicité qui me rappela tout à fait celle de Pie IX.

A onze heures, ayant quitté le Vatican, je me rendis au palais du Quirinal. Le marquis de Villamarina devait me présenter à la reine Marguerite.

Nous avions traversé cinq ou six salons en enfilade; dans celui où nous attendions, il y avait une vitrine entourée de crêpe, avec des souvenirs de Victor-Emmanuel, mort récemment. Entre deux fenêtres se trouvait un piano droit.

Le détail que je vais dire est presque une impression théàtrale.

J'avais remarqué qu'un huissier était à la porte de chacun des salons que j'avais traversés et j'entendais une voix très lointaine sortant évidemment du premier salon, annoncer à haute voix : *La Regina* (la Reine !), puis, plus rapprochée : *La Regina!* ensuite, plus près encore : *La Regina!* après et plus fort : *La Regina !* et enfin, dans le salon voisin, d'une voix éclatante : *La Regina!* Et la reine parut dans le salon où nous étions.

Le marquis de Villamarina me présenta, salua la reine et sortit.

D'une voix charmante, Sa Majesté me dit qu'il fallait l'excuser si elle n'allait pas le soir, à l'Opéra, entendre *il Capolavoro* du maître français. et, désignant la vitrine : « Nous sommes en deuil ! » Puis elle ajouta : « Puisque je serai privée ce soir, voulez-vous me faire entendre quelques motifs de l'opéra ? »

N'ayant pas de chaise à côté du piano, je commençais à jouer debout, lorsque, apercevant le mouvement de la reine cherchant une chaise, je m'élançai et plaçai celle-ci devant le piano pour continuer l'audition si adorablement demandée.

Je quittai Sa Majesté très ému et très reconnaissant pour son gracieux accueil ; puis, ayant traversé les nombreux salons, je retrouvai le marquis de Villamarina, que je remerciai grandement de sa haute courtoisie.

Un quart d'heure après, j'étais *via delle Carrozze*, rendant visite à Menotti Garibaldi, pour lequel j'avais une lettre d'un ami de Paris.

Ce fut une matinée peu ordinaire et véritablement rare par la qualité des personnages que j'avais eu l'honneur de voir : Sa Sainteté le pape, Sa Majesté la reine, et le fils de Garibaldi !

Dans la journée je fus présenté au prince Massimo de la plus antique noblesse romaine, et comme je lui demandais, peut-être indiscrètement, mais surtout curieusement, s'il descendait de l'empereur Maxime, il me répondit simplement, modestement : « Je ne le sais pas positivement, mais on l'assure dans ma famille, depuis dix-huit cents ans. »

Le soir, après le théâtre, succès superbe, j'allai souper chez notre ambassadeur, le duc de Montebello. A

la demande de la duchesse, je recommençai l'audition donnée le matin à Sa Majesté la reine. La duchesse fumant elle-même, je me souviens d'avoir grillé beaucoup de cigarettes, pendant cette audition. Cela me permit, en regardant la fumée monter vers les frises, d'y contempler les peintures merveilleuses dues à l'immortel Carrache, l'auteur de la célèbre galerie Farnèse.

Quelles heures inoubliables encore !

Et je rentrai, vers trois heures du matin, à mon hôtel, où la sérénade (mieux l'aubade) qui me fêtait avait empêché mon ami du Locle de dormir.

Le printemps s'écoula rapidement dans le souvenir de ce brillant hiver que je venais de passer en Italie. Je me remis à la besogne à Fontainebleau, et terminai *la Vierge*.

Nous partîmes ensuite, ma chère femme et moi, pour Milan et la villa d'Este.

Nous étions en cette année d'enthousiasmes, de joies pures et radieuses, pour moi, que des heures d'inexprimable bonheur devaient marquer, dans ma carrière, de leur trace ineffable.

Giulio Ricordi m'avait invité, ainsi que Mme Massenet et notre chère fille, encore tout enfant, à passer le mois d'août à la villa d'Este, en ce pittoresque et merveilleux pays que baigne le lac de Côme. Nous y trouvâmes, avec la belle Mme Giuditta Ricordi, femme très gracieuse de notre aimable hôte, sa fille Ginetta, délicieuse camarade de ma fillette, et ses fils Tito et Manuele, en bas âge alors, grands messieurs depuis. Nous y vîmes également une tout adorable jeune fille, rose à peine fleur, qui, dans ce séjour, travail-

lait le chant avec un renommé professeur italien.

Arrigo Boïto, le célèbre auteur de *Mefistofele*, qui était aussi en villégiature à la villa d'Este, avait été frappé comme moi du timbre si personnel de cette voix... Cette exquise voix, déjà prodigieusement souple, était celle de la future artiste qui devait se rendre inoubliable dans sa création de *Lakmé*, de mon glorieux et si regretté Léo Delibes. J'ai nommé Marie Van Zandt.

Un soir que je rentrais à l'hôtel de la Bella Venezia, piazza San Fedele, à Milan (où j'aurais encore aujourd'hui plaisir à descendre), Giulio Ricordi, mon voisin — car ses grands établissements d'édition étaient, à cette époque, installés dans un superbe et vieil hôtel de la via degli Omenoni, à côté de l'église San Fedele — Giulio Ricordi vint m'y voir et me présenter une personne de haute distinction, poète très inspiré, qui me lut un scénario en quatre actes du plus puissant intérêt, sur l'histoire d'Hérodiade ; ce lettré remarquable était Zanardini, descendant d'une des plus grandes familles vénitiennes.

On devine tout ce que pouvait avoir de suggestif et d'attachant, sous une plume aussi riche en couleurs que celle qui me l'avait peinte, l'histoire du tétrarque de Galilée, de Salomé, de Jean et d'Hérodiade.

Le 15 août, pendant notre séjour en Italie, *le Roi de Lahore* fut représenté au théâtre de Vicence, puis, le 3 octobre, on en donna la première représentation au Théâtre communal de Bologne. C'est le motif pour lequel nous avions prolongé notre séjour en Italie.

En voyage, il faut s'intéresser à tout. C'est ainsi qu'un détail pittoresque que je vais dire prit le dessus

même sur mes occupations au théâtre, quelque belles qu'elles fussent.

Pour qui connaît Bologne et ses rues à arcades, lesquelles durent certainement inspirer Napoléon Ier quand il créa à Paris la rue de Rivoli et la place des Pyramides, je ne saurais oublier le décor étonnant dans lequel j'ai pu voir défiler un soir, à la nuit tombante, un cortège funéraire.

Ces confréries de pénitents enveloppés de cagoules, tenant à la main de gros cierges qu'ils inclinent, laissant tomber généreusement leur cire, que des gamins recueillent dans des cornets de papier tout en suivant la file du cortège, ces chants, ces psalmodies alternant avec le silence, ce défilé lugubre à travers une foule respectueuse et recueillie, tout ce spectacle était vraiment impressionnant et laissait après lui une grande et bien mélancolique tristesse.

Notre retour à Fontainebleau suivit immédiatement après. J'avais à reprendre, avec la vie normale, le travail inachevé.

Le lendemain de ma rentrée, quelle ne fut pas ma surprise, de recevoir la visite de M. Émile Réty ! Il venait de la part d'Ambroise Thomas m'offrir la place de professeur de contre-point et fugue et de composition au Conservatoire, en remplacement de François Bazin, de l'Institut, décédé quelques mois auparavant. Il me conseilla vivement, en même temps, de poser ma candidature à l'Académie des Beaux-Arts, l'élection du successeur de Bazin étant proche.

Comme cela contrastait avec ces mois de folies et d'acclamations passés en Italie ! Je me croyais oublié en France, alors que tout autre était la vérité !

CHAPITRE XIII

LE CONSERVATOIRE ET L'INSTITUT

J'avais reçu l'avis officiel de ma nomination comme professeur au Conservatoire. Je partis pour Paris. Pouvais-je me douter que c'était sans espoir d'y revenir que je disais adieu à ma chère demeure de Fontainebleau ?

La vie qui s'annonçait pour moi allait prendre mes étés de travail au sein d'une douce et paisible solitude, ces étés que je passais si heureux, loin des bruits et du tumulte de la ville.

Si les livres ont leur destinée (*habent sua fata libelli*), comme dit le poète, chacun de nous ne poursuit-il pas la sienne, également fatale, inéluctable ? On ne remonte pas le courant. Il est doux de le suivre, surtout s'il doit vous mener aux rivages espérés !

Je donnais, deux fois par semaine, mes cours au Conservatoire, le mardi et le vendredi, à une heure et demie.

Vous l'avouerai-je ? J'étais heureux et fier en même temps de m'asseoir sur cette chaise, dans cette même classe où, enfant, j'avais reçu les conseils et les leçons de mon maître. Mes élèves... je les considérais comme d'autres nouveaux enfants, plutôt encore comme des petits-enfants dans lesquels pénétrait cet enseignement reçu par moi et qui semblait filtrer à travers les souvenirs du maître vénéré qui me l'avait inculqué.

Les jeunes gens auxquels j'avais affaire semblaient presque de mon âge, et je leur disais, en manière d'encouragement, pour les exhorter au travail : « Vous n'avez qu'un camarade de plus, qui tâche d'être aussi bon élève que vous ! »

Il était touchant de voir la déférente affection que, depuis le premier jour, ils me témoignaient. Je me sentais tout heureux lorsque, parfois, je les surprenais dans leurs chuchotements, se racontant leurs impressions sur l'ouvrage joué la veille ou qui devait se jouer le lendemain. Cet ouvrage était, au début de mon professorat, *le Roi de Lahore*.

Je devais continuer à être ainsi, pendant dix-huit ans, l'ami et le « patron », ainsi qu'ils m'appelaient, d'un nombre considérable de jeunes compositeurs.

Qu'il me soit permis de rappeler, tant j'en éprouvais de joie, les succès qu'ils remportaient, chaque année, dans les concours de fugue, et combien cet enseignement me fut utile à moi-même. Il m'obligeait à être le plus habile à trouver rapidement, devant le devoir présenté, ce qu'il fallait faire selon les préceptes rigoureux de Cherubini.

Quelles douces émotions n'ai-je point ressenties pendant ces dix-huit années, où, presque annuelle-

ment, le grand-prix de Rome fut décerné à un élève de ma classe ! Comme il me tardait alors d'aller au Conservatoire, chez mon maître, lui en rapporter tout l'honneur !

Je revois encore aussi le soir, dans son paisible salon, dont les fenêtres donnaient sur la cour déserte, à ce moment-là, du Conservatoire, le bon administrateur général, Émile Réty, m'écoutant lui raconter mon bonheur d'avoir assisté aux succès de mes enfants.

Je fus, il y a quelques années, l'objet d'une touchante manifestation de leur part.

Au mois de décembre 1900, je vis un jour arriver chez mon éditeur, où l'on savait me rencontrer, Lucien Hillemacher, disparu depuis, hélas ! qu'accompagnait un groupe d'anciens grands-prix. Il venait me remettre plus de cent cinquante signatures tracées sur des feuilles de parchemin par mes anciens élèves. Ces feuilles étaient réunies sous forme de plaquette in-8°, reliée avec luxe en maroquin du Levant constellé d'étoiles. Les pages de garde portaient, dans de brillantes enluminures, avec mon nom, ces deux dates : 1878-1900. Les signatures étaient précédées des lignes suivantes :

« Cher Maître,

« Heureux de votre nomination de grand-officier de la Légion d'honneur, vos élèves se réunissent pour vous offrir ce témoignage de leur profonde et très affectueuse reconnaissance. »

Les noms des grands-prix de l'Institut qui me prouvaient ainsi leur gratitude étaient ceux de : Hillema-

cher, Henri Rabaud, Max d'Ollone, Alfred Bruneau, Gaston Carraud, G. Marty, André Floch, A. Savard, Crocé-Spinelli, Lucien Lambert, Ernest Moret, Gustave Charpentier, Reynaldo Hahn, Paul Vidal, Florent Schmitt, Enesco, Bemberg, Laparra, d'Harcourt, Malherbe, Guy Ropartz, Tiersot, Xavier Leroux, Dallier, Falkenberg, Ch. Silver, et tant d'autres chers amis de la classe !

.

Ambroise Thomas, voyant que je ne pensais pas à me présenter à l'Institut, ainsi qu'il m'avait fait l'honneur de me le conseiller, voulut bien me prévenir que j'avais encore deux jours pour envoyer la lettre posant ma candidature à l'Académie des Beaux-Arts. Il me recommandait de la faire courte, ajoutant que le rappel des titres n'était nécessaire que lorsqu'on pouvait les ignorer. La remarque judicieuse froissait un peu ma modestie...

Le jour de l'élection était fixé au samedi 30 novembre. Je savais que nous étions beaucoup de prétendants et que, parmi eux, Saint-Saëns, dont j'étais et fus toujours l'ami et le grand admirateur, était le candidat le plus en évidence.

J'avais cédé au conseil bienveillant d'Ambroise Thomas, sans avoir la moindre prétention à me voir élu.

Ainsi que j'en avais l'habitude, j'avais été ce jour-là donner mes leçons dans différents quartiers de Paris. Le matin, cependant, j'avais dit à mon éditeur Hartmann que je serais le soir, entre cinq et six heures, chez un élève, rue Blanche, n° 11, et j'avais ajouté, en riant, qu'il savait où me trouver pour

m'annoncer le résultat, quel qu'il fût. Sur ce, Hartmann de dire avec grandiloquence : « Si vous êtes, ce soir, membre de l'Institut, je sonnerai deux fois et vous me comprendrez ! »

J'étais en train de faire travailler au piano, l'esprit tout à mon devoir, les *Promenades d'un Solitaire*, de Stéphen Heller (ah ! ce cher musicien, cet Alfred de Musset du piano, ainsi qu'on l'a appelé !), lorsque deux coups de sonnette précipités se firent entendre. Mon sang se retourna. Mon élève ne pouvait en deviner le motif.

Un domestique entra vivement et dit :

« Il y a là deux messieurs qui veulent embrasser votre professeur ! » Tout s'expliqua. Je sortis avec ces Messieurs, plus ébahi encore qu'heureux et laissant mon élève beaucoup plus content que moi-même peut-être.

Lorsque j'arrivai chez moi, rue du Général-Foy, j'avais été devancé par mes nouveaux et célèbres confrères. Ils avaient déposé chez mon concierge, leurs félicitations signées : Meissonier, Lefuel, Ballu, Cabanel. Meissonier avait apporté le bulletin de la séance signé par lui, indiquant les deux votes, car je fus élu au second tour de scrutin. Voilà, certes, un autographe que je ne recevrai pas deux fois dans ma vie !

Quinze jours après, selon l'usage, je fus introduit dans la salle des séances de l'Académie des Beaux-Arts par le comte Delaborde, secrétaire perpétuel.

La tenue du récipiendaire était l'habit noir et la cravate blanche ; en me rendant à l'Institut pour cette réception — le frac, à trois heures de l'après-midi ! — on aurait cru que j'étais de noce.

Je pris place dans la salle des séances au fauteuil que j'occupe encore aujourd'hui. Cela remonte à plus de trente-trois ans déjà !

A quelques jours de là, je voulus profiter de mes privilèges pour assister à la reception de Renan, sous la coupole ; les huissiers de service ne me connaissant pas encore, j'étais alors le Benjamin de l'Académie, ne voulurent pas me croire et refusèrent de me laisser pénétrer. Il fallut qu'un de mes confrères, et non le moindre, le prince Napoléon, qui entrait en ce moment, me fit connaître.

J'étais en tournée de visites habituelles de remerciements, lorsque je me présentai chez Ernest Reyer, dans son appartement si pittoresque de la rue de la Tour-d'Auvergne. Ce fut lui qui m'ouvrit la porte, tout surpris de se trouver en face de moi, qui devais savoir qu'il ne m'avait pas été tout à fait favorable. « Je sais, lui fis-je, que vous n'avez pas voté pour moi. Ce qui me touche, c'est que vous n'avez pas été contre moi ! » Ces mots mirent Reyer de bonne humeur, car aussitôt il me dit : « Je déjeune ; partagez avec moi mes œufs sur le plat ! » J'acceptai et nous causâmes longuement de tout ce qui intéressait l'art et ses manifestations.

Pendant plus de trente ans, Ernest Reyer fut mon meilleur et plus solide ami.

L'Institut, ainsi qu'on pourrait le croire, ne modifia pas sensiblement ma situation. Elle resta d'autant plus difficile que, désirant avancer la partition d'*Hérodiade*, je supprimai plusieurs leçons qui comptaient au nombre de mes plus sûres ressources.

.

Trois semaines après mon élection, eut lieu à l'Hippodrome, situé à cette époque près du pont de l'Alma, un festival monstre. Plus de vingt mille personnes y assistaient.

Gounod et Saint-Saëns conduisirent leurs œuvres. J'eus l'honneur de diriger le final du troisième acte du *Roi de Lahore*. Qui ne se souvient encore de l'effet prodigieux de ce *Festival*, organisé par Albert Vizentini, un de mes plus tendres camarades d'enfance ?

Comme j'attendais dans le foyer mon tour de paraître en public, et que Gounod revenait tout auréolé de son triomphe, je lui demandai quelle impression il avait de la salle :

« J'ai cru voir, me fit-il, la Vallée de Josaphat ! »

Un détail assez amusant, qui me fut conté plus tard, est celui-ci :

La foule était considérable au dehors et comme elle continuait toujours à vouloir entrer, malgré les protestations bruyantes des personnes déjà placées, Gounod cria à haute voix et de manière à être bien entendu : « Je commencerai quand tout le monde sera *sorti !* » Cette apostrophe ahurissante fit merveille. Les groupes qui avaient envahi l'entrée et les abords de l'Hippodrome reculèrent. Ils se retirèrent comme par enchantement.

.

Le 20 mai 1880 eut lieu, à l'Opéra, le second des *Concerts historiques* créés par Vaucorbeil, alors directeur de l'Académie nationale de musique.

Il y fit exécuter ma légende sacrée : *La Vierge*. Mme Gabrielle Krauss et Mlle Daram en furent les principales et bien splendides interprètes.

Rappelez-vous, mes chers enfants, que lorsque je vous ai parlé de cet ouvrage, je faisais entendre qu'il avait laissé dans ma vie un souvenir plutôt pénible.

L'accueil fut froid ; seul un fragment parut satisfaire le nombreux public qui remplissait la salle. On redemanda jusqu'à trois fois ce passage qui, depuis, est au répertoire de beaucoup de concerts : le prélude de la quatrième partie, *le Dernier Sommeil de la Vierge*.

Quelques années plus tard, la Société des *Concerts du Conservatoire* donnait, à deux reprises, la quatrième partie, entière, de *la Vierge*. Mlle Aïno Ackté fut vraiment sublime dans l'interprétation du rôle de la Vierge.

Ce succès fut pour moi la plus complète des satisfactions, j'allais dire la plus précieuse des revanches.

CHAPITRE XIV

UNE PREMIERE A BRUXELLES

Mes voyages en Italie, les pérégrinations auxquelles je me livrais pour suivre, sinon pour préparer, les représentations du *Roi de Lahore*, successivement à Milan, Plaisance, Venise, Pise, et de l'autre côté de l'Adriatique, à Trieste, ne m'empêchaient pas de travailler à la partition d'*Hérodiade* ; elle arriva bientôt à son complet achèvement.

Vous devez, mes chers enfants, être quelque peu surpris de ce vagabondage, alors surtout qu'il est si peu dans mes goûts. Beaucoup de mes élèves, cependant ont suivi mon exemple sur ce point et la raison en est fort compréhensible. Au début d'une carrière comme la nôtre, il y a à donner des indications au chef d'orchestre, au metteur en scène, aux artistes, aux costumiers ; le pourquoi et le parce que d'une partition sont souvent à expliquer ; et les mouve-

ments, d'après le métronome, sont si peu les véritables !

Depuis longtemps je laisse aller les choses ; elles vont d'elles-mêmes. Il est vrai que depuis tant d'années on me connaît, que faire choix, décider où je devrais aller me serait difficile. Par où commencer aussi — ce serait dans mes vœux les plus chers — à aller exprimer, en personne, ma gratitude à tous ces directeurs et à tous ces artistes qui connaissent maintenant mon théâtre ? Ils ont pris les devants quant aux indications que j'aurais pu leur donner, et des écarts d'interprétation de leur part sont devenus très rares, beaucoup plus qu'ils ne l'étaient au commencement lorsque directeurs et artistes ignoraient mes volontés et ne pouvaient les prévoir ; quand mes ouvrages, enfin, étaient ceux d'un inconnu pour eux.

Je tiens à rappeler, et je le fais avec une sincère émotion, tout ce que j'ai dû, dans les grands théâtres de province, à ces chers directeurs, d'affectueux dévouement à mon égard : Gravière, Saugey, Villefranck, Rachet, et combien d'autres encore, qui ont droit avec mes remerciements, à mes plus reconnaissantes félicitations.

Pendant l'été 1879, je m'étais installé au bord de la mer, à Pourville, près de Dieppe. Mon éditeur Hartmann et mon collaborateur Paul Milliet venaient passer les dimanches avec moi. Quand je dis avec moi, j'abuse des mots et je m'en excuse, car je ne tenais guère compagnie à ces excellents amis. J'étais habitué à travailler de quinze à seize heures par jour ; je consacrais six heures au sommeil ; mes repas et ma toilette me prenaient le reste du temps. Il faut le consta-

ter, ce n'est qu'ainsi, dans l'opiniâtreté du travail poursuivi inlassablement pendant plusieurs années, qu'on peut mettre debout des ouvrages de grande envergure.

Alexandre Dumas fils, dont j'étais le modeste confrère à l'Institut depuis un an, habitait une superbe propriété à Puys, près de Dieppe. Ce voisinage me procurait souvent de bien douces satisfactions. Je n'étais jamais si heureux que lorsqu'il venait me chercher en voiture, à sept heures du soir, pour aller dîner chez lui. Il m'en ramenait à neuf heures pour ne pas prendre mon temps. C'était un repos affectueux qu'il désirait pour moi, repos exquis et tout délicieux en effet, car on peut deviner quel régal me valait la conversation d'allure si vivante, si étincelante, du célèbre académicien.

Combien je l'enviais alors pour ces joies artistiques qu'il goûtait et que j'ai connues plus tard, moi aussi ! Il recevait et gardait chez lui ses grands interprètes et leur faisait travailler leurs rôles. A ce moment c'était la superbe comédienne, Mme Pasca, qui était son hôte.

Au commencement de 1881, la partition d'*Hérodiade* était terminée. Hartmann et Paul Milliet me conseillèrent d'en informer la direction de l'Opéra. Les trois années que j'avais données à *Hérodiade* n'avaient été qu'une joie ininterrompue pour moi. Elles devaient connaître un dévouement inoubliable et bien inattendu.

Malgré la répulsion que j'ai toujours éprouvée à frapper à la porte d'un théâtre, il fallait bien pourtant me décider à parler de cet ouvrage, et j'allai à l'Opéra,

ayant une audience de M. Vaucorbeil, alors directeur de l'Académie nationale de musique. Voici l'entretien que j'eus l'honneur d'avoir avec lui.

— Mon cher directeur, puisque l'Opéra a été un peu ma maison avec *le Roi de Lahore*, me permettez-vous de vous parler d'un nouvel ouvrage *Hérodiade* ?

— Quel est votre poète ?

— Paul Milliet, un homme de beaucoup de talent que j'aime infiniment.

— Moi aussi, je l'aime infiniment : mais... il vous faudrait avec lui... (cherchant le mot)... un *carcassier*.

— Un *carcassier* !... répliquai-je, bondissant de stupeur ; un *carcassier* !... Mais quel est cet animal ?...

— Un *carcassier*, ajouta sentencieusement l'éminent directeur, un *carcassier* est celui qui sait établir, de solide façon, la carcasse d'une pièce et j'ajoute que vous-même, vous n'êtes pas assez *carcassier*, selon la signification exacte du mot : apportez-moi un autre ouvrage et le théâtre national de l'Opéra vous est ouvert.

... J'avais compris : l'Opéra m'était fermé ; et, quelques jours après cette pénible séance, j'appris que, depuis longtemps déjà, les décors du *Roi de Lahore* avaient été rigoureusement remisés au dépôt de la rue Richer, — ce qui signifiait l'abandon final.

Un jour du même été, je me promenais sur le boulevard des Capucines, non loin de la rue Daunou ; mon éditeur Georges Hartmann habitait un rez-de-chaussée, au fond de la cour, du numéro 20 de cette

rue. Mes pensées étaient terriblement noires... La mine soucieuse et le cœur défaillant, j'allais, déplorant ces décevantes promesses qu'en façon d'eau bénite de cour me donnaient les directeurs... Soudain, je fus salué, puis arrêté, par une personne en laquelle je reconnus M. Calabrési, directeur du Théâtre-Royal de la Monnaie, à Bruxelles.

Je restai interloqué. Allais-je devoir le mettre, lui aussi, dans la collection des directeurs qui me montraient visage de bois ?

— Je sais (dit en m'abordant M. Calabrési) que vous avez un grand ouvrage : *Hérodiade*. Si vous voulez me le donner, je le monte, tout de suite, au Théâtre de la Monnaie.

— Mais vous ne le connaissez pas ? lui dis-je.

— Je ne me permettrais pas de vous demander, à vous, une audition.

— Eh bien ! moi, répliquai-je aussitôt, cette audition, je vous l'inflige.

— Mais... demain matin, je repars pour Bruxelles.

— A ce soir, alors ! ripostai-je. Je vous attendrai à huit heures dans le magasin d'Hartmann. Ce sera fermé à cette heure-là... nous y serons seuls.

Tout rayonnant, j'accourus chez mon éditeur et lui racontai, riant, pleurant, ce qui venait de m'arriver !

Un piano fut immédiatement apporté chez Hartmann, tandis que Paul Milliet était prévenu en toute hâte.

Alphonse de Rothschild, mon confrère à l'Académie des Beaux-Arts, sachant que je devais me rendre très souvent à Bruxelles, pour les répétitions d'*Héro-*

diade qui allaient commencer au Théâtre-Royal de la Monnaie, et voulant m'éviter les attentes dans les gares, m'avait donné un permis de circulation.

On avait tellement l'habitude de me voir passer aux frontières de Feignies et de Quévy, que j'étais devenu un véritable ami des douaniers, surtout de ceux de la frontière belge. Il me souvient que, pour les remercier de leurs obligeantes attentions, je leur envoyai même des places pour le théâtre de la Monnaie !

Au mois d'octobre de cette année 1881 eut lieu une véritable cérémonie au Théâtre-Royal. C'était, en effet, le premier ouvrage français qui allait être créé sur cette superbe scène de la capitale de Belgique.

Au jour fixé, mes deux excellents directeurs, MM. Stoumon et Calabrési, m'accompagnèrent jusqu'au grand foyer du public. C'était une vaste salle aux lambris dorés, prenant jour par le péristyle à colonnades du théâtre sur la place de la Monnaie. De l'autre côté de cette place (souvenir du vieux Bruxelles) se trouvaient l'hôtel des Monnaies et, dans un angle, le local de la Bourse. Ces établissements ont disparu depuis pour être remplacés par le magnifique hôtel des Postes. Quant à la Bourse, elle a été transportée dans le palais grandiose qui a été construit, non loin de là.

Au milieu du foyer, où je fus introduit, se trouvait un piano à queue, autour duquel étaient rangés, en hémicycle, une vingtaine de fauteuils et de chaises. En plus des directeurs, se trouvaient là mon éditeur et mon collaborateur, ainsi que les artistes choisis par nous pour créer l'ouvrage. En tête de ces artistes

étaient Marthe Duvivier, que le talent, la réputation et la beauté désignaient pour le rôle de Salomé ; Mlle Blanche Deschamps, qui devait devenir la femme du célèbre chef d'orchestre Léon Jehin, représentant Hérodiade ; Vergnet, Jean ; Manoury, Hérode ; Gresse père, Phanuel. Je me mis au piano, le dos tourné aux fenêtres et chantai tous les rôles, y compris les chœurs.

J'étais jeune, vif et alerte, heureux, et, je l'ajoute à ma honte, très gourmand. Je le suis resté. Mais si je m'en accuse, c'est pour m'excuser d'avoir voulu souvent quitter le piano pour aller luncher à une table chargée d'exquises victuailles étalées sur un plantureux buffet, dans ce même foyer. Chaque fois que je faisais mine de m'y rendre, les artistes m'arrêtaient et c'était à qui m'aurait crié : « De grâce !... Continuez !... Ne vous arrêtez plus !... » Je le fis, mais quelle revanche ! Je croquai presque toutes les friandises préparées à l'intention de tous ! Si contents étaient les artistes qu'ils pensèrent bien plus à m'embrasser qu'à manger. De quoi me serais-je plaint ?

Je demeurais à l'hôtel de la Poste, rue Fossé-aux-Loups, à côté du théâtre. C'est dans cette même chambre, que j'occupais au rez-de-chaussée, à l'angle de l'hôtel et donnant sur la rue d'Argent, que, durant l'automne suivant, je traçai l'esquisse de l'acte du séminaire, de *Manon*. Plus tard, je préférai habiter, et jusqu'en 1910, le cher « hôtel du Grand-Monarque », rue des Fripiers.

Cet hôtel se rattache à mes plus profonds souvenirs. J'y vécus si souvent en compagnie de Reyer,

l'auteur de *Sigurd* et de *Salammbô*, mon confrère de l'Académie des Beaux-Arts ! Ce fut là que nous perdîmes, lui et moi, notre collaborateur et ami, Ernest Blau. Il mourut dans cet hôtel et, malgré l'usage qui veut qu'un drap mortuaire ne soit jamais étalé devant un hôtel, Mlle Wanters, la propriétaire, tint à ce que ses obsèques fussent rendues publiques et non cachées aux habitants de l'établissement. Ce fut, dans le salon même, où avait été placé le cercueil, au milieu des étrangers, que nous prononçâmes de tendres paroles d'adieu à celui qui avait été le collaborateur de *Sigurd* et d'*Esclarmonde*.

Un détail vraiment macabre. Notre pauvre ami Blau avait dîné, la veille de sa mort, chez le directeur Stoumon. Étant en avance, il s'était mis à regarder, dans la rue des Sablons, des bières très luxueuses exposées chez un marchand de cercueils. Comme nous venions de dire le suprême adieu et qu'on avait placé la dépouille mortelle de Blau dans un caveau provisoire à côté du cercueil tout fleuri de roses blanches d'une jeune fille, un des porteurs trouva que le défunt, s'il eût pu être consulté, n'aurait pu préférer meilleur voisinage, tandis que le commissaire des pompes funèbres faisait cette réflexion : « Nous avons bien fait les choses. M. Blau avait remarqué une bière superbe, et nous la lui avons laissée à très bon compte !... »

En sortant de ce vaste cimetière, encore bien désert à cette époque, l'émotion poignante de la grande artiste, Mme Jeanne Raunay, frappa tous les assistants. Elle marchait lentement aux côtés du grand maître Gevaert.

Ah ! le triste jour d'hiver !...

.

Les répétitions d'*Hérodiade* se succédaient à la Monnaie. Elles n'étaient pour moi que joies et surprises enivrantes. Vous savez, mes enfants, que le succès fut considérable. Voici ce que je retrouve dans les journaux du temps :

«... Enfin, le grand soir arriva.

Dès la veille — c'était un dimanche — le public prit la file aux abords du théâtre (on ne donnait pas, à cette époque, les petites places en location). Les marchands de billets passèrent ainsi toute la nuit, et, tandis que d'aucuns vendaient cher, le lundi matin, leur place dans la file, les autres tenaient bon et revendaient couramment soixante francs les places de parterre. Un fauteuil coûtait cent cinquante francs.

Le soir, la salle fut prise d'assaut.

Avant le lever du rideau, la reine entrait dans son avant-scène, accompagnée de deux dames d'honneur et du capitaine Chrétien, officier d'ordonnance du roi.

Dans la baignoire voisine avaient pris place LL. AA. RR. le comte et la comtesse de Flandre, accompagnés de la baronne Van den Bossch d'Hylissem et du comte d'Oultremont de Duras, grand-maître de la maison princière.

Dans les loges de la cour se trouvaient Jules Devaux, chef du cabinet du roi ; les généraux Goethals et Goffinet, aides de camp ; le baron Lunden, chef du département du grand-écuyer ; le colonel baron d'Anethan ; le major Donny, le capitaine de Wyckerslooth, officiers d'ordonnance du roi.

Aux premières loges : M. Antonin Proust, ministre des Beaux-Arts de France, avec le baron Beyens, ministre de Belgique à Paris; le chef du cabinet et Mme Frère-Orban, etc.

Dans l'avant-scène du rez-de-chaussée : M. Buls, qui venait d'être nommé bourgmestre, et les échevins.

Aux fauteuils, au balcon, de nombreuses personnalités parisiennes : les compositeurs Reyer, Saint-Saëns, Benjamin Godard, Joncières, Guiraud, Serpette, Duvernois, Julien Porchet, Wormser, Le Borne, Lecocq, etc., etc.

Cette salle brillante, frémissante, disent les chroniqueurs d'alors, fit à l'œuvre un succès délirant.

Entre le deuxième et le troisième acte, la reine Marie-Henriette fit venir dans sa loge le compositeur, qu'elle félicita chaleureusement, et Reyer, de qui la Monnaie venait de reprendre *la Statue*.

L'enthousiasme alla crescendo jusqu'à la fin de la soirée. Le dernier acte se termina dans les acclamations. On appela le compositeur en scène à grands cris, le rideau se releva plusieurs fois, mais « l'auteur » ne parut point ; et comme le public ne voulait pas quitter le théâtre, le régisseur général, Lapissida, qui avait mis l'œuvre en scène, dut enfin venir annoncer que « l'auteur » avait quitté le théâtre au moment où se terminait la représentation.

Deux jours après la première, le compositeur était invité à dîner à la cour, et un arrêté royal paraissait au *Moniteur*, le nommant chevalier de l'Ordre de Léopold.

Le succès éclatant de la première fut claironné par la presse européenne, qui le célébra presque sans ex-

ception en termes enthousiastes. Quant à l'engouement des premiers jours, il persista obstinément pendant cinquante-cinq représentations consécutives qui réalisèrent, disent toujours les journaux de l'époque, en dehors de l'abonnement, plus de quatre mille francs chaque soir...

.

Hérodiade, qui a fait sa première apparition sur la scène de la Monnaie, le 19 décembre 1881, dans les circonstances exceptionnellement brillantes que nous venons de dire, d'après les journaux, tant de Belgique que d'ailleurs, a reparu à ce théâtre, après plusieurs reprises, au cours de la première quinzaine de novembre de l'année 1911, à la distance donc de bientôt trente ans. *Hérodiade* avait dépassé depuis longtemps, à Bruxelles, sa centième représentation.

.

Et je pensais déjà à un nouvel ouvrage !...

CHAPITRE XV

L'ABBÉ PRÉVOST A L'OPÉRA-COMIQUE

Par un certain matin de l'automne 1881, j'étais assez agité, anxieux même. Carvalho, alors directeur de l'Opéra-Comique, m'avait confié trois actes : la *Phœbé*, d'Henri Meilhac. Je les avais lus, relus, rien ne m'avait séduit; je me heurtais contre le travail à faire; j'en étais énervé, impatienté !

Rempli d'une belle bravoure, je fus donc chez Meilhac... L'heureux auteur de tant d'œuvres ravissantes, de tant de succès, Meilhac était dans sa bibliothèque, au milieu de ses livres rarissimes aux reliures merveilleuses, véritable fortune amoncelée dans une pièce de l'entresol, qu'il habitait au 30 de la rue Drouot.

Je le vois encore, écrivant sur un petit guéridon, à côté d'une autre grande table du plus pur style Louis XIV. A peine m'eut-il vu que, souriant de son

bon sourire, et comme ravi, croyant que je lui apportais des nouvelles de notre *Phœbé* :

— C'est terminé ? me fit-il.

A ce bonjour, je ripostai *illico*, d'un ton moins assuré :

— Oui, c'est terminé; nous n'en reparlerons plus jamais !

Un lion mis en cage n'eût pas été plus penaud. Ma perplexité était extrême, je voyais le vide, le néant, autour de moi, le titre d'un ouvrage me frappa comme une révélation.

— *Manon !* m'écriai-je, en montrant du doigt le livre à Meilhac.

— *Manon Lescaut*, c'est *Manon Lescaut* que vous voulez ?

— Non ! *Manon*, *Manon* tout court; *Manon*, c'est *Manon !*

Meilhac s'était depuis peu séparé de Ludovic Halévy; il s'était lié avec ce délicieux et délicat esprit, cet homme au cœur tendre et charmant qu'était Philippe Gille.

— Venez demain déjeuner chez Vachette, me dit Meilhac, je vous raconterai ce que j'aurai fait...

En me rendant à cette invitation, l'on devine si je devais avoir au cœur plus de curiosité émue que d'appétit à l'estomac. J'allai donc chez Vachette, et, là, inénarrable et tout adorable surprise, je trouvai, quoi ? sous ma serviette... les deux premiers actes de *Manon !* Les trois autres actes devaient suivre, à peu de jours.

L'idée de faire cet ouvrage me hantait depuis longtemps. C'était le rêve réalisé.

Bien que très enfiévré par les répétitions d'*Hérodiade*, et fort dérangé par mes fréquents voyages à Bruxelles, je travaillais déjà à *Manon* au courant de l'été 1881.

Pendant ce même été, Meilhac était allé habiter le pavillon Henri IV, à Saint-Germain. J'allais l'y surprendre, ordinairement vers les cinq heures du soir, quand je savais sa journée de travail terminée. Alors, tout en nous promenant, nous combinions des arrangements nouveaux dans le poème. Ce fut là que nous décidâmes l'acte du séminaire et que, pour amener, au sortir de celui-ci, un contraste plus grand, je réclamai l'acte de Transylvanie.

Combien je me plaisais à cette collaboration, à ce travail où nos idées s'échangeaient sans se heurter jamais, dans le commun désir d'arriver, si possible, à la perfection !

Philippe Gille venait partager cette utile collaboration, de temps en temps, à l'heure du dîner et sa présence m'était si chère !

Que de tendres et doux souvenirs j'ai conservés depuis cette époque, à Saint-Germain, à sa magnifique terrasse, à la luxuriante frondaison de sa belle forêt !

Mon travail avançait lorsqu'il me fallut retourner à Bruxelles, au début de l'été 1882.

Pendant mes divers séjours à Bruxelles, je m'étais fait un ami délicieux en la personne de Frédérix, qui tenait avec une rare maîtrise la plume de critique dramatique et lyrique dans les colonnes de *l'Indépendance belge*. Il occupait dans le journalisme de son pays une situation très en vue ; on l'appréciait hautement aussi dans la presse française.

C'était un homme de grand mérite, doué d'un caractère charmant. Sa physionomie expressive, spirituelle et ouverte, rappelait assez bien celle de l'aîné des Coquelins. Il était entre les premiers, de ces chers et bons amis que j'ai connus, dont un long sommeil, hélas! a clos les paupières, et qui ne sont plus là, ni pour moi, ni pour ceux qui les aimaient.

Notre Salomé d'alors, Marthe Duvivier, qui avait continué à chanter ce rôle, dans *Hérodiade*, pendant toute la nouvelle saison, était allée se fixer durant l'été dans une maison de campagne près de Bruxelles. Mon ami Frédérix m'entraîna un jour chez elle, et, comme j'avais sur moi les manuscrits des premiers actes de *Manon*, je risquai devant lui et notre belle interprète une audition tout intime. L'impression que j'emportai de cette audition me fut un encouragement à poursuivre mon travail.

Si j'étais retourné en Belgique, à cette époque, c'est qu'une invitation à aller en Hollande m'avait été faite dans des conditions certainement amusantes.

Un monsieur hollandais, grand amateur de musique, d'un flegme plutôt apparent que réel, comme parfois nous en envoie le pays de Rembrandt, me fit la visite la plus singulière, la plus inattendue qui soit. Ayant appris que je m'occupais du roman de l'abbé Prévost, il m'offrit d'aller installer mes pénates à la Haye, dans l'appartement même où avait vécu l'abbé. J'acceptai l'offre et j'allai m'enfermer — ce fut pendant l'été de 1882 — dans la chambre qu'avait occupée l'auteur des *Mémoires d'un homme de qualité*. Son lit, grand berceau en forme de gondole, s'y trouvait encore.

Mes journées se passèrent à la Haye, promenant mes rêvasseries tantôt sur les dunes de Scheveningue, et tantôt dans le bois qui dépend de la résidence royale. J'y avais d'ailleurs rencontré de délicieuses et exquises petites amies, des biches qui m'apportaient les fraîches haleines de leur museau humide...

.

Nous étions au printemps de 1883. J'étais rentré à Paris, et, l'œuvre terminée, rendez-vous fut pris chez M. Carvalho, au 54 de la rue de Prony. J'y trouvai, avec notre directeur, Mme Miolan-Carvalho, Meilhac et Philippe Gille. *Manon* fut lue de neuf heures du soir à minuit. Mes amis en parurent charmés.

Mme Carvalho m'embrassa de joie, ne cessant de répéter :

— Que n'ai-je vingt ans de moins !

Je consolai de mon mieux la grande artiste. Je voulus que son nom fût sur la partition, et je la lui dédiai.

Il fallait trouver une héroïne ; beaucoup de noms furent prononcés. Du côté des hommes, Talazac, Taskin et Cobalet formaient une superbe distribution. Mais, pour la Manon, le choix resta indécis. Beaucoup, certes, avaient du talent, une grande réputation même, mais je ne sentais pas une seule artiste qui répondît à ce rôle, comme je le voulais, et qui aurait pu rendre la perfide et chère Manon avec tout le cœur que j'y avais mis.

Cependant j'avais trouvé dans une jeune artiste, Mme Vaillant-Couturier, des qualités de séduction vocale qui m'avaient engagé à lui confier la copie de plusieurs passages de la partition. Je la faisais tra-

vailler chez mon éditeur. Elle fut, en fait, ma première Manon.

A cette époque, on jouait, aux Nouveautés, un des gros succès de Charles Lecocq. Mon grand ami, le marquis de La Valette, un Parisien de Paris, m'y avait entraîné un soir. Mlle Vaillant — plus tard Mme Vaillant-Couturier — la charmante artiste dont je viens de parler, y tenait adorablement le premier rôle. Elle m'intéressa grandement ; elle avait aussi, à mes yeux, une ressemblance étonnante avec une jeune fleuriste du boulevard des Capucines. Sans avoir jamais parlé (*proh pudor!*) à cette délicieuse jeune fille, sa vue m'avait obsédé, son souvenir m'avait accompagné : c'était bien la Manon que j'avais vue, que je voyais sans cesse devant moi en travaillant !

Emballé par la ravissante artiste des Nouveautés, je demandai à parler à l'aimable directeur du théâtre, à cet homme à la nature franche et ouverte, à l'incomparable artiste qu'était Brasseur.

— *Illustre maître*, fit-il en m'abordant, quel bon vent vous amène ? Vous êtes ici chez vous, vous le savez !...

— Je viens vous demander de me céder Mlle Vaillant, pour un opéra nouveau...

— *Cher monsieur*, ce que vous désirez est impossible ; Mlle Vaillant m'est nécessaire. Je ne puis vous l'accorder.

— Pour de bon ?

— Absolument ; mais, j'y pense, si vous voulez écrire un ouvrage pour mon théâtre, je vous donnerai cette artiste. Est-ce convenu, *bibi* ?

Les choses en restèrent là, sur de vagues promesses formulées de part et d'autre.

Pendant que s'échangeait ce dialogue, j'avais remarqué que l'excellent marquis de La Valette était très occupé d'un joli chapeau gris tout fleuri de roses, qui, sans cesse, passait et repassait au foyer du théâtre.

A un moment, je vis ce joli chapeau se diriger vers moi.

— Un débutant ne reconnaît donc plus une débutante ?

— Heilbronn ! m'écriai-je.

— Elle-même !...

Heilbronn venait de me rappeler la dédicace écrite sur le premier ouvrage que j'avais fait, et dans lequel elle avait paru pour la première fois sur la scène.

— Chantez-vous encore ?

— Non ! Je suis riche, et pourtant, vous le dirai-je ? le théâtre me manque ; j'en suis hantée. Ah ! si je trouvais un beau rôle !

— J'en ai un : *Manon !*

— *Manon Lescaut ?*

— Non : *Manon...* Cela dit tout :

— Puis-je entendre la musique ?

— Quand vous voudrez.

— Ce soir ?

— Impossible ! Il est près de minuit...

— Comment ? Je ne puis attendre jusqu'à demain. Je sens qu'il y a là quelque chose. Cherchez la partition. Vous me trouverez dans mon appartement (l'artiste habitait alors aux Champs-Élysées), le piano sera ouvert, le lustre allumé...

Ce qui fut dit fut fait.

Je rentrai chez moi prendre la partition. Quatre heures et demie sonnaient quand je chantai les dernières mesures de la mort de Manon.

Heilbronn, pendant cette audition, avait été attendrie jusqu'aux larmes. A travers ses pleurs, je l'entendais soupirer : « C'est ma vie... mais c'est ma vie, cela !... »

Cette fois, comme toujours, par la suite, j'avais eu raison d'attendre, de prendre le temps de choisir l'artiste qui devait vivre mon œuvre.

Le lendemain de cette audition, Carvalho signait l'engagement.

L'année suivante, après plus de quatre-vingts représentations consécutives, j'apprenais la mort de Marie Heilbronn !...

... Ah ! qui dira aux artistes combien fidèles nous sommes à leur souvenir, combien nous leur sommes attachés, le chagrin immense que nous apporte le jour de l'éternelle séparation.

Je préférai arrêter l'ouvrage plutôt que le voir chanté par une autre.

A quelque temps de là, l'Opéra-Comique disparaissait dans les flammes. *Manon* fut arrêtée pendant dix années. Ce fut la chère et unique Sibyl Sanderson qui reprit l'ouvrage à l'Opéra-Comique. Elle joua la 200ᵉ.

Une gloire m'était réservée pour la 500ᵉ. Ce soir-là, Manon fut chantée par Mme Marguerite Carré. Il y a quelques mois, cette captivante et exquise artiste était acclamée le soir de la 740ᵉ représentation.

Qu'on me permette de saluer, en passant, les belles

artistes qui tinrent aussi le rôle. J'ai cité Mlles Mary Garden, Géraldine Farar, Lina Cavalieri, Mme Bréjean-Silver, Mlles Courtenay, Geneviève Vix, Mmes Edvina et Nicot-Vauchelet, et combien d'autres chères artistes encore !... Elles me pardonneront si leur nom, à toutes, n'est pas venu en ce moment sous ma plume reconnaissante.

Le théâtre italien (saison Maurel) venait, quinze jours après la première représentation de *Manon*, comme je l'ai déjà dit, de jouer *Hérodiade* avec les admirables artistes : Fidès Devriès, Jean de Reszké, Victor Maurel, Edouard de Reszké.

Tandis que j'écris ces lignes en 1911, *Hérodiade* continue sa carrière au Théâtre-Lyrique de la Gaîté (direction des frères Isola), qui, en 1903, avait représenté cet ouvrage avec la célèbre Emma Calvé. Le lendemain de la première d'*Hérodiade* à Paris, je recevais ces lignes de notre illustre maître Gounod :

« Dimanche 3 février 84.

« Mon cher ami,

« Le bruit de votre succès d'*Hérodiade* m'arrive ; mais il me manque celui de l'œuvre même, et je me le paierai le plus tôt possible, probablement samedi. Encore de nouvelles félicitations, et

« Bien à vous.

« Ch. Gounod. »

Entre temps, *Marie-Magdeleine* poursuivait sa carrière dans de grands festivals à l'étranger. Ce n'est

pas sans un profond orgueil que je me rappelle cette lettre que Bizet m'écrivait quelques années auparavant :

... « Notre école n'avait encore rien produit de semblable ! Tu me donnes la fièvre, brigand !

« Tu es un fier musicien, va !

« Ma femme vient de mettre *Marie-Magdeleine* sous clef !...

« Ce détail est éloquent, n'est-ce pas ?

« Diable ! tu deviens singulièrement inquiétant !...

« Sur ce, cher, crois bien que personne n'est plus sincère dans son admiration et dans son affection que ton

« Bizet. »

Vous me remercierez, mes chers enfants, de vous laisser ce témoignage de l'âme si vibrante du camarade excellent, de l'ami bien affectueux que j'avais en Georges Bizet, ami et camarade qu'il serait resté pour moi, si un destin aveugle ne nous l'avait enlevé en plein épanouissement de son prestigieux et merveilleux talent.

Encore à l'aurore de la vie, quand il disparut de ce monde, il pouvait tout attendre de cet art auquel il s'était consacré avec tant d'amour.

CHAPITRE XVI

UNE COLLABORATION A CINQ

Selon mon habitude, je n'avais pas attendu que *Manon* eût un sort, pour tracasser mon éditeur Hartmann et mettre son esprit en éveil afin de me trouver un nouveau sujet. A peine achevais-je mes doléances, qu'il avait écoutées en silence, la bouche rieuse, qu'il alla à son bureau et en retira cinq cahiers d'un manuscrit reproduit sur ce papier à teinte jaune, dit pelure, bien connu des copistes. C'était le *Cid*, opéra en cinq actes, de Louis Gallet et Édouard Blatt. En me présentant ce manuscrit, Hartmann eut cette réflexion à laquelle je n'avais rien à répondre : « Je vous connais. J'avais prévu l'accès !... »

Écrire un ouvrage d'après le chef-d'œuvre du grand Corneille, et en devoir le livret aux collaborateurs que j'avais eu lors du concours de l'Opéra impérial : *la Coupe du roi de Thulé*, où j'avais failli enlever le premier prix, ainsi que je l'ai déjà dit, tout cela était fait pour me plaire.

J'appris donc, comme toujours, le poème par cœur. Je voulais l'avoir sans cesse présent à la pensée, sans être obligé d'en garder le texte en poche et pouvoir ainsi y travailler hors de chez moi, dans la rue, dans le monde, à dîner, au théâtre, partout enfin où j'en aurais eu le loisir. Je m'arrache difficilement à un travail, surtout lorsque je m'en sens empoigné, comme c'était le cas.

Je me souviens, tout en travaillant, que d'Ennery m'avait confié quelque temps auparavant un livret important et que j'y avais trouvé au cinquième acte une situation fort émouvante. Si cela ne m'avait pas paru suffisant cependant pour me déterminer à écrire la musique de ce poème, j'avais le grand désir de conserver cette situation. Je m'en ouvris au célèbre dramaturge et j'obtins de lui qu'il consentît à me donner cette scène pour l'intercaler dans le deuxième acte du *Cid*. D'Ennery entra ainsi dans notre collaboration. Cette scène est celle où Chimène découvre en Rodrigue le meurtrier de son père.

Quelques jours après, en lisant le romancero de Guilhem de Castro, j'y prenais un épisode qui devint le tableau de l'apparition consolante au Cid éploré, au deuxième tableau du troisième acte. J'en avais été directement inspiré par l'apparition de Jésus à saint Julien l'Hospitalier.

Je continuai mon travail du *Cid*, là où je me trouvais, suivant que les représentations de *Manon* me retenaient dans les théâtres de province où elles alternaient avec celle d'*Hérodiade*, données en France et à l'étranger.

Ce fut à Marseille, à *l'hôtel Beauvau*, pendant un

assez long séjour que j'y fis, que j'écrivis le ballet du *Cid*.

J'étais si confortablement installé dans la chambre que j'occupais et dont les grandes fenêtres à balustrade donnaient sur le vieux port ! J'y jouissais d'un coup d'œil absolument féerique. Cette chambre était ornée de lambris et de trumeaux remarquables et comme j'exprimais mon étonnement au propriétaire de l'hôtel de les voir si bien conservés, il m'apprit que la chambre était l'objet d'un soin tout particulier, car elle rappelait que Paganini, puis Alfred de Musset et George Sand y avaient autrefois vécu. Ce que peut le culte du souvenir allant parfois jusqu'au fétichisme !

On était au printemps. Ma chambre était embaumée par des gerbes d'œillets que m'envoyaient, chaque jour, des amis de Marseille. Quand je dis « des amis », le terme n'est pas suffisant ; peut-être faudrait-il avoir recours aux mathématiques pour en obtenir la racine carrée, et encore ?

Les amis, à Marseille, débordent de prévenances, d'attentions, de gentillesses sans fin. N'est-ce pas le pays, ô beau et doux opéra ! où l'on sucre son café en le mettant à l'air, sur son balcon, la mer étant de miel ?...

Avant de quitter la bien hospitalière cité phocéenne, j'y avais reçu des directeurs de l'Opéra, Ritt et Gailhard, cette lettre :

« Mon cher ami,

« Voulez-vous prendre jour et heure pour votre lecture du *Cid* ?

« Amitié.

 « E. Ritt. »

Je n'avais pas quitté Paris sans en emporter de vives angoisses au sujet de la distribution de l'ouvrage. Je voulais, pour incarner Chimène, la sublime Mme Fidès Devriès, mais l'on disait que, depuis son mariage, elle ne désirait plus paraître au théâtre. Je tenais aussi à mes amis Jean et Édouard de Reszké, arrivés spécialement à Paris pour causer du *Cid*. Ils connaissaient mes intentions à leur égard. Que de fois ai-je monté l'escalier de l'hôtel Scribe, où ils habitaient !...

Enfin les contrats furent signés, et, finalement, la lecture eut lieu, comme l'Opéra me le demandait.

Puisque je vous ai parlé du ballet du *Cid*, il me revient en mémoire que c'est en Espagne que j'ai entendu le motif devenu le début de ce ballet.

J'étais donc dans la patrie même du Cid, habitant une assez modeste posada. Le hasard voulut qu'on y fêtât un mariage, ce qui donna motif à des danses qui durèrent toute la nuit, dans la salle basse de l'hôtel. Plusieurs guitares et deux flûtes répétaient à satiété un air de danse. Je le notai. Il devint le motif dont je parle. C'était une couleur locale à saisir. Je ne la laissai pas échapper.

Je destinais ce ballet à Mlle Rosita Mauri, qui faisait déjà les beaux soirs de la danse à l'Opéra. Je dus même à la célèbre ballerine plusieurs rythmes très intéressants.

.

De tout temps, les liens d'une vive et cordiale sympathie ont uni le pays des Magyars à la France.

L'invitation que des étudiants hongrois nous firent un jour, à une quarantaine de Français, dont j'étais,

de nous rendre en Hongrie, à des fêtes qu'ils se proposaient de donner en notre honneur, n'est donc point pour surprendre.

Par une belle soirée d'août, nous partîmes vers les rives du Danube, en caravane joyeuse. François Coppée, Léo Delibes, Georges Clairin, les docteurs Pozzi et Albert Robin, beaucoup d'autres camarades et amis charmants, en étaient. Quelques journalistes y figuraient aussi. A notre tête, comme pour nous présider, par le droit de l'âge tout au moins, sinon par celui de la renommée, se trouvait Ferdinand de Lesseps. Notre illustre compatriote avait alors bien près de quatre-vingts ans. Il portait si allégrement le poids des années que, pour un peu, on l'eût pris pour l'un des plus jeunes d'entre nous.

Le départ eut lieu au milieu des élans de la plus débordante gaieté. Le voyage lui-même ne fut qu'une suite ininterrompue de lazzis, de propos de la plus franche belle humeur, semés de farces et de plaisanteries sans fin.

Le wagon-restaurant nous avait été réservé. Nous ne le quittâmes pas de toute la nuit, si bien que notre sleeping-car resta absolument inoccupé.

En traversant Munich, l'Express-Orient avait fait un arrêt de cinq minutes pour déposer dans cette ville deux voyageurs, un monsieur et une dame, qui, nous ne savons comment, avaient trouvé moyen de se caser dans un coin du *dining-car*, et avaient assisté impassibles, à toutes nos folies. Ils firent, en descendant du train, avec un assez fort accent étranger, cette réflexion d'un tour piquant : « Ces gens distingués sont bien communs ! » N'en déplaise à ce couple

puritain, nous ne dépassâmes jamais les bornes de la facétie ou de la jovialité permises.

Ce voyage de quinze jours se continua fertile en incidents inénarrables et dont la drôlerie le disputait au burlesque.

Chaque soir, après les réceptions enthousiastes et chaleureuses faites par la jeunesse hongroise, celui qui était notre chef vénéré, Ferdinand de Lesseps, appelé dans tous les discours hongrois : le *Grand Français*, Ferdinand de Lesseps nous quittait en fixant l'ordre des réceptions du lendemain, et, en finissant de nous indiquer le programme, il ajoutait : *Demain matin, à quatre heures, en habit noir*, et le premier levé, habillé et à cheval, le lendemain, était le « Grand Français ». Comme nous le félicitions de son extraordinaire allure, si juvénile, il s'en excusait par ces mots : Il faut bien que jeunesse se passe ! »

Au cours des fêtes et des réjouissances de toute nature, données en notre honneur, on organisa, en spectacle de gala, une grande représentation, au théâtre royal, de Budapest. Delibes et moi fûmes invités à diriger, chacun, un acte de nos ouvrages.

Quand j'arrivai dans l'orchestre des musiciens, au milieu des hourras de toute la salle qui, en Hongrie, se traduisent par le cri : *Elyen !!!* je trouvai au pupitre la partition... du premier acte de *Coppélia* alors que je comptais avoir devant moi le troisième acte d'*Hérodiade* que je devais conduire. Ma foi, tant pis ! Il n'y avait pas à hésiter et je battis la mesure, de mémoire.

L'aventure, cependant, se compliqua.

Lorsque Delibes, reçu avec les mêmes honneurs,

vit sur le pupitre le troisième acte d'*Hérodiade*, comme j'étais retourné dans la salle auprès de nos camarades, la vue de Delibes fut un spectacle unique. Le pauvre cher grand ami s'essuyait le front, tournait, soufflait, suppliait les musiciens hongrois, qui ne le comprenaient pas, de lui donner sa vraie partition, mais rien n'y fit ! Il dut conduire de mémoire. Cela sembla l'exaspérer, et, pourtant, l'adorable musicien qu'était Delibes était bien au-dessus de cette petite difficulté !

Après le gala, nous assistâmes tous au banquet monstre, où naturellement, les toasts étaient de rigueur. J'en portai un au sublime musicien Franz Liszt, auquel la Hongrie s'honore d'avoir donné le jour.

Quand vint le tour de Delibes, je lui proposai de collaborer à son speech, avec la même interversion qu'on avait faite au théâtre, dans nos partitions. Je parlai pour lui, il parla pour moi. Ce fut une succession de phrases incohérentes accueillies par les applaudissements frénétiques de nos compatriotes et par les « Elyen » enthousiastes des Hongrois.

J'ajoute que Delibes comme moi, comme bien d'autres, nous étions dans un état d'ivresse délicieuse, car les vignes merveilleuses de la Hongrie sont bien des vignes du Seigneur lui-même ! Il faudrait être « tokay », pardon, toqué, pour n'en pas savourer, avec le charme pénétrant, le très voluptueux et capiteux parfum !

Quatre heures du matin ! nous étions, selon notre protocole, en habit noir (nous ne l'avions du reste pas quitté) et prêts à partir porter des couronnes sur la

tombe des quarante martyrs hongrois, morts pour la liberté de leur pays.

Au milieu de toutes ces joies folles, de toutes ces distractions, de ces cérémonies touchantes, je pensais aux répétitions du *Cid* qui m'attendaient, dès mon retour à Paris.

J'y trouvai, en arrivant, encore un souvenir de la Hongrie. C'était une lettre de l'auteur de la *Messe du Saint-Graal*, cet ouvrage avant-coureur de *Parsifal* :

« Très honoré confrère,

« La Gazette d'*Hongrie* (sic) m'apprend que vous m'avez témoigné de la bienveillance au banquet des Français à Budapest. Sincères remerciements et constante cordialité.

« F. Liszt. »

« 26 août 85. Weimar. »

.

Les études en scène du *Cid*, à l'Opéra, furent menées avec une sûreté et une habileté étonnantes par mon cher directeur, P. Gailhard, un maître en cet art, lui qui avait été aussi le plus admirable des artistes au théâtre. Avec quelle affectueuse amitié il mit tout en œuvre pour le bien de l'ouvrage ! J'ai le devoir bien doux de lui en rendre hommage.

Je devais retrouver, plus tard, le même précieux collaborateur, lors d'*Ariane* à l'Opéra.

Le soir du 30 novembre 1885, l'Opéra affichait la première du *Cid*, en même temps que l'Opéra-Comique jouait, ce même soir, *Manon*, qui avait dépassé sa quatre-vingtième représentation.

Malgré les belles nouvelles que m'avait apportées

la répétition générale du *Cid*, j'allai passer ma soirée avec mes artistes de *Manon*. Inutile de dire que, dans les coulisses de l'Opéra-Comique, il n'était question que de la première du *Cid* qui, à la même heure, battait son plein.

Malgré mon calme apparent, j'étais dans mon for intérieur très soucieux ; aussi allai-je, à peine le rideau baissé sur le cinquième acte de *Manon*, vers l'Opéra, au lieu de rentrer chez moi. Une force invincible me poussait de ce côté.

Tandis que je longeais la façade du théâtre d'où s'écoulait une foule élégante et nombreuse, j'entendis, dans un colloque entre un journaliste connu et un courriériste qui s'informait, en hâte, auprès de lui, des résultats de la soirée, ces mots : *C'est crevant, mon cher !...* Très troublé, on le serait à moins, je courais, pour la suite des informations, chez les directeurs, quand je rencontrai, à la porte des artistes, Mme Krauss. Elle m'embrassa avec transport, en prononçant ces paroles : *C'est un triomphe !...*

Je préférais, dois-je le dire ? l'opinion de cette admirable artiste. Elle me réconforta complètement.

Je quittai Paris (quel voyageur je faisais alors !) pour Lyon, où l'on donnait *Hérodiade* et *Manon*.

Trois jours après mon arrivée, et comme je dînais au restaurant avec deux grands amis, Joséphin Soulary, le délicat poète des *Deux Cortèges*, et Paul Mariéton, le vibrant félibre provençal, on m'apporta un télégramme d'Hartmann, ainsi conçu :

« Cinquième du *Cid* remise à un mois, peut-être. Location énorme rendue. Artistes souffrants. »

Nerveux comme je l'étais, je me laissai aller à un

évanouissement qui se prolongea et inquiéta beaucoup mes amis.

Ah! mes chers enfants, qui peut se dire heureux avant la mort?

Au bout de trois semaines, cependant, le *Cid* reparut sur l'affiche, et je me sentis, de nouveau, entouré de hautes sympathies, ce dont témoigne, entre autres, la lettre suivante :

« Mon cher confrère,

« Je tiens à vous féliciter de votre succès, et je désire vous applaudir moi-même le plus tôt possible. Le tour de ma loge ne revenant que le vendredi 11 décembre, j'ai recours à vous pour qu'on donne le *Cid* ce jour-là, *vendredi 11 décembre.*

« Croyez à tous les sentiments de votre affectionné confrère.

« H. d'Orléans. »

Combien j'étais attendri et fier de cette marque d'attention de S. A. R. le duc d'Aumale!

Je me rappelle toujours ces ravissantes et délicieuses journées passées au château de Chantilly avec mes confrères de l'Institut : Léon Bonnat, Benjamin Constant, Édouard Detaille, Gérôme. Qu'elle était charmante dans sa simplicité, la réception que nous faisait notre hôte royal, et comme sa conversation était celle d'un lettré éminent, d'un érudit sans prétention !... Quel attrait captivant elle avait, lorsque, réunis dans la bibliothèque du château de Chantilly, nous l'écoutions, absolument séduits par la parfaite

bonhomie avec laquelle le prince contait les choses, la pipe à la bouche, comme il l'avait si souvent fait au bivouac, au milieu de nos soldats !

Il n'y a que les grands seigneurs qui sachent avoir ces mouvements d'exquise familiarité.

Et *le Cid*, en province, à l'étranger, poursuivait sa carrière.

En octobre 1900, on fêta la centième à l'Opéra, et, le 21 novembre 1911, au bout de vingt-six ans, je pouvais lire dans les journaux :

« Hier soir, la représentation du *Cid* fut des plus belles. Une salle tout à fait comble applaudit avec enthousiasme la belle œuvre de M. Massenet et ses interprètes : Mlle Bréval, MM. Franz, Delmas, et l'étoile du ballet, Mlle Zambelli. »

Je fus particulièrement heureux dans les interprétations précédentes de cet ouvrage. Après la sublime Fidès Devriès, Chimène fut chantée à Paris par l'incomparable Mme Rose Caron, la superbe Mme Adiny, l'émouvante Mlle Mérentié et particulièrement par Louise Grandjean, l'éminent professeur au Conservatoire.

CHAPITRE XVII

VOYAGE EN ALLEMAGNE

Le dimanche 1ᵉʳ août, nous étions, Hartmann et moi, allés entendre *Parsifal*, au Théâtre Wagner, à Bayreuth. Nous fûmes, après l'audition de ce *miracle unique*, visiter la ville, chef-lieu du cercle de la Haute-Franconie. Quelques-uns de ses monuments se recommandent à l'attention. Pour ma part, je tenais beaucoup à voir l'église de la ville (Stadkirsche) construction gothique du milieu du quinzième siècle, dédiée à sainte Marie-Magdeleine. On peut deviner le souvenir qui m'attirait vers cet édifice vraiment remarquable.

Après avoir parcouru ensuite quelques villes de l'Allemagne, visité différents théâtres, Hartmann, qui avait son idée, me mena à Wetzlar. Dans Vetzlar, il avait vu Werther. Nous visitâmes la maison où Gœthe avait conçu son immortel roman, *les Souffrances du jeune Werther*.

Je connaissais les lettres de Werther, j'en avais gardé le souvenir le plus ému. Me voir dans cette même maison, que Gœthe avait rendue célèbre en y faisant vivre d'amour son héros, m'impressionna profondément.

— J'ai de quoi, me dit en sortant de là Hartmann, compléter la visible et belle émotion que vous éprouvez.

Et, ce disant, il tira de sa poche un livre à la reliure jaunie par le temps. Ce livre n'était autre que la traduction française du roman de Gœthe. « Cette traduction est parfaite, » m'affirma Hartmann, en dépit de l'aphorisme *traduttore traditore*, qui veut qu'une traduction trahisse fatalement la pensée de l'auteur.

J'eus à peine ce livre entre les mains, qu'avides de le parcourir, nous entrâmes dans une de ces immenses brasseries comme on en voit partout en Allemagne. Nous nous y attablâmes en commandant des bocks aussi énormes que ceux de nos voisins. On distinguait, parmi les nombreux groupes, des étudiants, reconnaissables à leurs casquettes scolaires, jouant aux cartes, à différents jeux, et tenant presque tous une longue pipe en porcelaine à la bouche. En revanche, très peu de femmes.

Inutile d'ajouter ce que je dus subir dans cette épaisse et méphitique atmosphère imprégnée de l'odeur âcre de la bière. Mais je ne pouvais m'arracher à la lecture de ces lettres brûlantes, d'où jaillissaient les sentiments de la plus intense passion. Quoi de plus suggestif, en effet, que les lignes suivantes, qu'entre tant d'autres nous retenons de ces luttes fameuses, et dont le trouble amer, douloureux et pro-

fond jettera Werther et Charlotte, en pâmoison, dans les bras l'un de l'autre, après cette lecture palpitante des vers d'Ossian :

« Pourquoi m'éveilles-tu, souffle du printemps ? Tu me caresses et dis : Je suis chargé de la rosée du ciel, mais le temps approche où je dois me flétrir ; l'orage qui doit abattre mes feuilles est proche. Demain viendra le voyageur ; son œil me cherchera partout, et il ne me trouvera plus,.. »

Et Gœthe d'ajouter :

« Le malheureux Werther se sentit accablé de toute la force de ces mots ; il se renversa devant Charlotte, dans le dernier désespoir.

« Il sembla à Charlotte qu'il lui passait dans l'âme un pressentiment du projet affreux qu'il avait formé. Ses sens se troublèrent, elle lui serra les mains, les pressa contre son sein ; elle se pencha vers lui avec attendrissement et leurs joues brûlantes se touchèrent. »

Tant de passion délirante et extatique me fit monter les larmes aux yeux.

Les émouvantes scènes, les passionnants tableaux que cela devait donner ! C'était *Werther !* C'était mon troisième acte.

La vie, le bonheur m'arrivaient. C'était le travail apporté à la fiévreuse activité qui me dévorait, le travail qu'il me fallait et que j'avais à placer, si possible, au diapason de ces touchantes et vives passions !

Les circonstances voulurent, cependant, que je fusse momentanément éloigné de ce projet d'ouvrage. Carvalho m'avait proposé *Phœbé*, et les hasards m'amenèrent à écrire *Manon*.

Ce fut ensuite *le Cid* qui remplit ma vie. Enfin, dès l'automne de 1885, n'attendant même pas le résultat de cet opéra, nous tombâmes d'accord, Hartmann et mon grand et superbe collaborateur d'*Hérodiade*, Paul Milliet, pour nous mettre décidément à *Werther*.

Afin de m'inciter plus ardemment au travail (en avais-je bien besoin ?), mon éditeur, qui avait improvisé un scénario, retint pour moi, aux Réservoirs, à Versailles, un vaste rez-de-chaussée, donnant de plain-pied sur les jardins de notre grand Le Nôtre. La pièce où j'allai m'installer était de plafond élevé, aux lambris du dix-huitième siècle, et garnie de meubles du temps. La table sur laquelle j'allais écrire était elle-même du plus pur Louis XV. Tout avait été choisi par Hartmann chez le plus renommé antiquaire.

Hartmann était doué de qualités toutes particulières pour tirer habilement parti des événements ; il parlait fort bien l'allemand ; il comprenait Gœthe, il aimait l'âme germanique ; il tenait donc à ce que je m'occupe enfin de cet ouvrage.

Comme on me proposait un jour d'écrire une œuvre lyrique sur *la Vie de Bohème*, de Murger, il prit sur lui, sans me consulter en aucune manière, de refuser ce travail.

La chose, cependant, m'aurait bien tenté. Il m'eût plu de suivre, dans son œuvre et dans sa vie, Henry Murger, cet artiste en son genre, celui que Théophile Gautier a si justement appelé un poète, bien qu'il eût excellé comme prosateur. Je sens que je l'aurais suivi dans ce monde spécial que lui-même a défini,

qu'il nous a fait parcourir à travers mille péripéties, à la suite des originaux les plus amusants qu'on ait pu voir, et tant de gaieté et tant de larmes, tant de francs rires et de pauvreté vaillante, comme disait Jules Janin en parlant de lui, auraient pu, je pense, me captiver ! Comme Alfred de Musset, un de ses maîtres, il possédait la grâce et l'abandon, les ineffables tendresses, les gais sourires, le cri du cœur, l'émotion. J'en appelle à Musette ! Il chantait les airs chers aux amoureux, et ses airs nous charmaient. Son violon, on l'a dit, n'était pas un stradivarius, mais avait une âme comme celui d'Hofmann, et il en savait jouer jusqu'aux pleurs.

Je connaissais personnellement Murger, tellement que je le vis encore la veille de sa mort, à la maison de santé Dubois, au faubourg Saint-Denis, où il trépassa. Il m'arriva même d'assister à un bien attendrissant entretien qu'il eut en ma présence et auquel ne manqua pas la note comique. Avec Murger, aurait-il pu en être autrement ?

J'étais donc à son chevet, lorsqu'on introduisit M. Schaune (le Schaunard de *la Vie de Bohème*), lequel, voyant Murger manger de magnifiques raisins qu'il avait dû payer avec son dernier louis, lui dit en souriant : « Que tu es donc bête de boire ton vin en pilules ! »

Ayant connu non seulement Murger, mais Schaunard, et aussi Musette, il me semblait que nul mieux que moi n'était fait pour être le musicien de *la Vie de Bohème*. Mais tous ces héros étaient des amis, je les voyais tous les jours, et je comprends maintenant pourquoi Hartmann trouva que le moment

n'était pas encore venu d'écrire cet ouvrage si parisien, de chanter ce roman si vécu.

Parlant de cette époque assez lointaine déjà, je me fais gloire de me rappeler que je connus Corot, à Ville-d'Avray, ainsi que notre célèbre Harpignies, qui, en dépit de ses quatre-vingt-douze années accomplies, est encore, au moment où j'écris ces lignes, dans toute la vigueur de son immense talent. Hier encore, il gravissait gaillardement mon étage. O le cher grand ami ! Le merveilleux artiste, que je connais depuis plus de cinquante ans !...

.

L'ouvrage achevé, j'allai, le 25 mai 1887, chez M. Carvalho. J'avais obtenu de Mme Rose Caron, alors à l'Opéra, qu'elle m'aiderait à auditionner. L'admirable artiste était près de moi, tournant les pages du manuscrit et témoignant, par instants, de la plus sensible émotion. J'avais lu, seul, les quatre actes ; quand j'arrivai au dénouement, je tombai épuisé... anéanti !

Carvalho s'approcha alors de moi en silence, et, enfin, me dit :

— J'espérais que vous m'apporteriez une autre *Manon !* Ce triste sujet est sans intérêt. Il est condamné d'avance...

Aujourd'hui, en y repensant, je comprends parfaitement cette impression, surtout en réfléchissant aux années qu'il a fallu vivre pour que l'ouvrage soit aimé !

Carvalho, qui était un tendre, m'offrit alors de ce vin exquis, du claret, je crois, comme celui que j'avais déjà pris un soir de joie, le soir de l'audition de *Ma-*

non... J'avais la gorge aussi sèche que la parole ; je sortis sans dire un mot.

Le lendemain, *horresco referens*, oui, le lendemain, j'en suis encore atterré, l'Opéra-Comique n'existait plus ! Un incendie l'avait totalement détruit pendant la nuit. Je courus auprès de Carvalho. Nous tombâmes dans les bras l'un de l'autre, nous embrassant et pleurant... Mon pauvre directeur était ruiné !... Inexorable fatalité ! L'ouvrage devait attendre six années dans le silence, dans l'oubli.

Deux années auparavant, l'Opéra de Vienne avait représenté *Manon ;* la centième y fut atteinte et même dépassée en très peu de temps. La capitale autrichienne me faisait donc un accueil fort aimable et des plus enviables ; il fut tel, même, qu'il suggéra à Van Dyck la pensée de me demander un ouvrage.

C'est alors que je proposai *Werther*. Le peu de bon vouloir des directeurs français m'avait rendu libre de disposer de cette partition.

Le théâtre de l'Opéra, à Vienne, est un théâtre impérial. La direction ayant fait demander à S. M. l'empereur de pouvoir disposer en ma faveur d'un appartement, celui-ci me fut très gracieusement offert à l'excellent et renommé hôtel Sacher, situé à côté de l'Opéra.

Ma première visite, en arrivant, fut pour le directeur Jahn. Ce doux et éminent maître me mena au foyer des répétitions. Ce foyer est un vaste salon, éclairé par d'immenses fenêtres et garni de majestueux fauteuils. Un portrait en pied de l'empereur François-Joseph en orne un des panneaux ; dans le centre, un piano à queue.

Tous les artistes de *Werther* se trouvaient réunis autour du piano, lorsque le directeur Jahn et moi nous entrâmes dans le foyer. En nous voyant, les artistes se levèrent, d'un seul mouvement, et nous saluèrent en s'inclinant.

A cette manifestation de touchante et bien respectueuse sympathie —à laquelle notre grand Van Dyck ajouta la plus affectueuse accolade — je répondis en m'inclinant à mon tour ; et, quelque peu nerveux, tout tremblant, je me mis au piano.

L'ouvrage était absolument au point. Tous les artistes le chantèrent de mémoire. Les démonstrations chaleureuses dont ils m'accablèrent dans cette circonstance m'émurent à diverses reprises, jusqu'à sentir les larmes me venir aux yeux.

A la répétition d'orchestre, cette émotion devait se renouveler. L'exécution de l'ouvrage avait atteint une perfection si rare, l'orchestre, tour à tour doux et puissant, suivait à ce point les nuances des voix que je ne pouvais revenir de mon enchantement :

— *Ia ! Göttlicher Mann !...* (Oui, homme aimé de Dieu !...)

La répétition générale eut lieu le 15 février, de neuf heures du matin à midi, et je vis (ineffable et douce surprise !) assis aux fauteuils d'orchestre, mon bien cher et grand éditeur Henri Heugel, Paul Milliet mon précieux collaborateur, et quelques intimes de Paris. Ils étaient venus de si loin, pour me retrouver dans la capitale autrichienne, au milieu de mes bien grandes et vives joies, car j'y avais été vraiment reçu de la plus flatteuse et exquise manière.

Les représentations qui suivirent devaient être la

consécration de cette belle première, qui eut lieu le 16 février 1892 et fut chantée par les célèbres artistes Marie Renard et Ernest Van Dyck.

En cette même année 1892, Carvalho était redevenu directeur de l'Opéra-Comique, alors place du Châtelet. Il me demanda *Werther*, et cela avec un accent si ému que je n'hésitai pas à le lui confier.

La semaine même de cette entrevue, je dînai avec Mme Massenet chez M. et Mme Alphonse Daudet. Les convives étaient, avec nous, Edmond de Goncourt et l'éditeur Charpentier.

Le dîner fini, Daudet m'annonça qu'il allait me faire entendre une jeune artiste « la Musique même », disait-il. Cette jeune fille n'était autre que Marie Delna ! Aux premières mesures qu'elle chanta (l'air de *la Reine de Saba*, de notre grand Gounod) je me retournai vers elle, et lui prenant les mains :

— Soyez Charlotte ! notre Charlotte ! lui dis-je, transporté.

Au lendemain de la première représention qui eut lieu à l'Opéra-Comique, à Paris, en janvier 1893, je reçus ce mot de Gounod :

« Cher ami,

« Toutes nos félicitations bien empressées pour ce double triomphe dont nous regrettons que les premiers témoins n'aient pas été des Français. »

Ces lignes si touchantes et si pittoresques à la fois me furent aussi envoyées par l'illustre architecte de l'Opéra :

« Amico mio,

Deux yeux pour te voir,
Deux oreilles pour t'entendre,
Deux lèvres pour t'embrasser,
Deux bras pour t'enlacer,
Deux mains pour t'applaudir,
et Deux mots pour te faire tous mes compliments et te dire que ton *Werther* est joliment tapé, — savez-vous ? Je suis fier de toi et de ton côté ne rougis pas d'un pauvre architecte tout content de toi.

« Carlo. »

En 1903, après neuf années d'ostracisme, M. Albert Carré réveilla de nouveau l'ouvrage oublié. Avec son incomparable talent, son goût merveilleux et son art de lettré exquis, il sut présenter cette œuvre au public et ce fut, pour celui-ci, une véritable révélation.

Beaucoup d'acclamées artistes ont chanté le rôle depuis cette époque : Mlle Marié de l'Isle, qui fut la première Charlotte de la reprise et qui créa l'ouvrage avec son talent si beau et si personnel ; puis Mlle Lamare, Cesbron, Wyns, Raveau, Mme de Nuovina, Vix, Hatto, Brohly et... d'autres, dont j'écrirai plus tard les noms.

A la reprise, due à M. Albert Carré, *Werther* eut la grande fortune d'avoir Léon Beyle comme protagoniste du rôle ; plus tard, Edmond Clément et Salignac furent aussi les superbes et vibrants interprètes de cet ouvrage.

CHAPITRE XVIII

UNE ÉTOILE

Je reprends les événements au lendemain du désastre de l'Opéra-Comique.

On transporta l'Opéra-Comique, place du Châtelet, dans l'ancien théâtre dit des Nations, devenu plus tard Théâtre Sarah-Bernhardt. M. Paravey en fut nommé directeur. J'avais connu M. Paravey alors qu'il dirigeait, avec un réel talent, le Grand-Théâtre de Nantes.

Hartmann lui offrit deux ouvrages : *Le roi d'Ys*, d'Edouard Lalo, et mon *Werther*, en souffrance.

J'étais si découragé, que je préférais attendre pour laisser voir le jour à cet ouvrage.

Sa genèse et sa destinée vous sont connues par ce que je viens d'en dire.

Je reçus, un jour, une fort aimable invitation à dîner dans une grande famille américaine. Après l'avoir déclinée, comme le plus souvent il m'arrive

— le temps me manquant, d'accord en cela avec mon peu de penchant pour ce genre de distractions — l'on était, cependant, si gracieusement revenu à la charge, que je ne persistai pas dans mon refus. Il m'avait semblé que mon cœur affligé devait y rencontrer un dérivatif à mes désespérances ! Sait-on jamais ?...

J'avais été placé, à table, à côté d'une dame, compositeur de musique d'un grand talent. De l'autre côté de ma voisine avait pris place un diplomate français d'une amabilité complimenteuse qui dépassait, me sembla-t-il, les limites. « *Est modus in rebus*, — en toutes choses il y a des bornes »; et notre diplomate aurait peut-être pu, avec ce très ancien adage, se souvenir du conseil qu'un maître en la matière, l'illustre Talleyrand, a donné depuis : « Pas de zèle, surtout !... »

Je ne songerai pas à raconter, par... le menu, les conversations qui s'échangèrent dans ce milieu charmant, non plus que je ne pense à redire quel fut le menu, lui-même, de ce repas. Ce dont je me souviens, c'est qu'en fait de salade, il y en eut surtout une, composée d'une bigarrure de langues absolument déconcertante, où entraient l'américain, l'anglais, l'allemand, le français.

Mais pourquoi aussi, en France, ne savoir que le français, et encore ?

Mes voisins français m'occupaient donc seuls. Cela me permit de retenir ce délicieux colloque entre la dame compositeur et le monsieur diplomate :

Le monsieur. — Vous êtes toujours alors l'enfant des Muses, nouvelle Orphéa ?

La dame. — La musique n'est-elle pas la consolation des âmes en détresse ?...

Le monsieur (insinuant). — Ne trouvez-vous pas l'amour plus fort que les sons pour effacer les peines du cœur ?

La dame. — Hier, je me sentais consolée, j'écrivais la musique du *Vase brisé.*

Le monsieur (poétique). — Un *nocturne*, sans doute...

Quelques rires étouffés s'entendirent. La conversation changea aussitôt de cours.

Le dîner avait pris fin; l'on s'était retiré dans un salon pour y faire un peu de musique; j'allais habilement m'éclipser, lorsque deux dames, vêtues de noir, l'une jeune, l'autre plus âgée, furent introduites.

Le maître de céans s'empressa d'aller les saluer, et, presque au même instant, je leur fus présenté.

La plus jeune était extraordinairement jolie; l'autre était sa mère, en beauté aussi, de cette beauté absolument américaine, telle que souvent nous en envoie la République étoilée.

« Cher maître, me dit la jeune femme, avec un accent légèrement accusé, on m'a priée de venir en cette maison amie, ce soir, pour avoir l'honneur de vous y voir et vous faire entendre ma voix. Fille d'un juge suprême, en Amérique, j'ai perdu mon père. Il nous a laissé, à mes sœurs et à moi, ainsi qu'à ma mère, une belle fortune, mais je veux aller (ainsi s'exprima-t-elle) au théâtre. Si, ayant réussi, l'on m'en blâmait, je répondrais que le succès excuse tout ! »

Sans autre préambule, j'accédai à ce désir et me mis aussitôt au piano.

« Vous m'excuserez, ajouta-t-elle, si je ne chante pas votre musique. Ce serait de l'audace, devant vous, et cette audace, je ne l'aurai pas ! »

Elle avait à peine prononcé ces quelques paroles que sa voix résonna d'une façon magique, éblouissante, dans l'air de la « Reine de la Nuit », de *la Flûte enchantée.*

Quelle voix prestigieuse ! Elle allait du sol grave au contre-sol, trois octaves en pleine force et dans le pianissimo !

J'étais émerveillé, stupéfait, subjugué ! Quand des voix semblables se rencontrent, il est heureux qu'elles aient le théâtre pour se manifester ; elles appartiennent au monde, leur domaine. Je dois dire que, avec la rareté de cet organe, j'avais reconnu en la future artiste une intelligence, une flamme, une personnalité qui se reflétaient lumineusement dans son regard admirable. Ces qualités-là sont premières au théâtre.

Je courus, dès le lendemain matin, chez mon éditeur, lui conter l'enthousiasme que j'avais ressenti à l'audition de la veille.

Je trouvai Hartmann préoccupé. « Il s'agit bien, me dit-il, d'une artiste... J'ai à vous parler d'autre chose, à vous demander si, oui ou non, vous voulez faire la musique de ce poème qu'on vient de me remettre. » Et il ajouta : « C'est urgent, car la musique est désirée pour l'époque de l'ouverture de l'Exposition universelle, qui doit avoir lieu dans deux ans, en mai 1889. »

Je pris le manuscrit, et à peine en eus-je parcouru une scène ou deux que je m'écriai, dans un élan de

profonde conviction : « J'ai l'artiste pour ce rôle !... J'ai l'artiste ! Je l'ai entendue hier !... C'est Mlle Sibyl Sanderson ! Elle créera Esclarmonde, l'héroïne de l'opéra nouveau que vous m'offrez ! »

C'était l'artiste idéale pour ce poème romanesque en cinq actes de MM. Alfred Blau et Louis de Gramont.

Le nouveau directeur de l'Opéra-Comique, qui se montra toujours à mon égard plein de déférence et d'une bonté parfaite, engagea Mlle Sibyl Sanderson en acceptant, sans discussion, le prix proposé par nous pour ses représentations.

La commande des décors, comme celle des costumes, il les laissa à mon entière discrétion, me faisant le maître absolu de diriger décorateurs et costumiers suivant mes propres conceptions.

Si je recueillis de cet état de choses une agréable satisfaction, M. Paravey, de son côté, n'eut qu'à se féliciter des résultats financiers que lui donna *Esclarmonde*. Il est vrai d'ajouter qu'elle fut représentée à l'époque forcément brillante de l'Exposition universelle de 1889. La première eut lieu le 14 mai de cette même année.

Les superbes artistes qui figurèrent sur l'affiche, avec Sibyl Sanderson, furent MM. Bouvet, Taskin et Gibert.

L'ouvrage avait été joué à Paris cent et une fois de suite, lorsque j'appris que, depuis quelque temps déjà le Théâtre-Royal de la Monnaie avait engagé Sibyl Sanderson, à Bruxelles, pour y créer *Esclarmonde*. C'était forcément la faire disparaître de la scène de l'Opéra-Comique, où elle triomphait depuis plusieurs mois.

Si Paris, cependant, devait voir se taire cette artiste,

applaudie par tant de publics divers pendant l'Exposition ; si cette étoile, si brillamment levée à l'horizon de notre ciel artistique, allait un instant charmer d'autres auditeurs, des grands théâtres de la province arrivaient les échos des succès remportés, dans *Esclarmonde*, par des artistes renommées, telles que Mme Bréjean-Silver, à Bordeaux ; Mme de Nuovina, à Bruxelles ; Mme Verheyden et Mlle Vuillaume, à Lyon.

Esclarmonde devait, malgré tout, rester le souvenir vivant de la rare et belle artiste que j'avais choisie pour la création de l'ouvrage à Paris ; elle lui avait permis de rendre son nom à jamais célèbre.

Sibyl Sanderson !... Ce n'est pas sans une poignante émotion que je rappelle cette artiste fauchée par la mort impitoyable, en pleine beauté, dans l'épanouissement glorieux de son talent. Idéale Manon à l'Opéra-Comique ; Thaïs inoubliée à l'Opéra, ces rôles s'identifiaient avec le tempérament, l'âme d'élite de cette nature, une des plus magnifiquement douées que j'aie connues.

Une invincible vocation l'avait poussée au théâtre, pour y devenir l'interprète ardente de plusieurs de mes œuvres ; mais aussi, pour nous, quelle joie enivrante d'écrire des ouvrages, des rôles, pour des artistes qui réaliseront votre rêve !

C'est en pensée reconnaissante que, parlant d'*Esclarmonde*, je lui consacre ces quelques lignes. Les publics nombreux venus à Paris, comme en 1889, de tous les points du monde, ont, eux aussi, gardé le souvenir de l'artiste qui avait été leur joie, qui avait fait leurs délices.

.

Elle fut considérable, la foule silencieuse et recueillie qui se pressa sur le passage du cortège menant Sibyl Sanderson à sa suprême demeure ! Un voile immense de tristesse semblait la recouvrir.

Albert Carré et moi, nous suivions le cercueil, nous marchions les premiers derrière ce qui restait, pauvre chère dépouille, de ce qui avait été la beauté, la grâce, la bonté, le talent avec toutes ses séductions ; et, comme nous constations cet attendrissement unanime, Albert Carré, interprétant l'état d'âme de la foule à l'égard de la belle disparue, dit ces mots, d'une éloquente concision, et qui resteront :

— *Elle était aimée !*

Quel plus simple, plus touchant et plus juste hommage rendu à la mémoire de celle qui n'est plus?...

Il me plairait, mes chers enfants, de remémorer en quelques traits rapides le temps d'agréable souvenir que je passai à écrire *Esclarmonde*.

Pendant les étés de 1887 et 1888, j'avais pris le chemin de la Suisse et j'étais allé m'installer à Vevey, au Grand-Hôtel. J'étais curieux d'aller voir cette jolie ville, au pied du Jorat, sur les bords du lac de Genève, et que sa *Fête des vignerons* a rendue célèbre. Je l'avais entendu vanter pour les multiples et charmantes promenades de ses environs, la beauté et la douceur de son climat. Je me souvenais surtout de ce que j'en avais lu dans *les Confessions* de Jean-Jacques Rousseau, qui avait, d'ailleurs, toutes les raisons d'aimer cette ville. Mme de Warens y était née. L'amour qu'il avait pris pour cette délicieuse petite cité l'a suivi dans tous ses voyages.

Un superbe parc dépendait de l'hôtel et offrait à ses habitants l'ombre de ses grands arbres, tout en les menant vers une de ses extrémités, à un petit port où il leur était loisible de s'embarquer pour des excursions sur le lac.

En août 1887, j'avais voulu rendre visite à mon maître Ambroise Thomas. Il avait acheté un ensemble d'îles dans l'Océan, près les Côtes-du-Nord, et j'avais été l'y trouver. Ma visite lui fut agréable, sans doute, car je reçus de lui, l'été d'après, en Suisse, les pages suivantes :

« Illiec, lundi 20 août 1888.

« Merci de votre bonne lettre, mon cher ami. Elle m'a été renvoyée ici, dans cette île sauvage, où vous êtes venu l'année dernière. Vous me rappelez cette aimable visite, dont nous parlons souvent, mais qui nous a laissé le regret de ne vous avoir gardé que deux jours !

« C'était trop peu !...

« Pourrez-vous revenir ici, ou plutôt, pourrai-je vous y revoir ?

« Vous travaillez avec plaisir, dites-vous, et vous paraissez content... Je vous en félicite, et, je le dis sans jalousie, je voudrais pouvoir en dire autant.

« A votre âge, on est plein de confiance et d'ardeur, mais au mien !...

« Je reprends, non sans peine, un travail depuis longtemps interrompu, et, ce qui vaut mieux, je me sens déjà reposé, dans ma solitude, des agitations et des fatigues de la vie de Paris.

« Je vous envoie les affectueux souvenirs de

Mme Ambroise Thomas, et je vous dis au revoir, cher ami, en vous serrant bien fort la main.

« De tout cœur à vous.
 « Ambroise Thomas. »

Oui, comme le disait mon maître, je travaillais avec plaisir.

Mlle Sibyl Sanderson, sa mère et ses trois sœurs habitaient aussi le Grand-Hôtel de Vevey, et chaque soir, de cinq à sept heures, je faisais travailler à notre Esclarmonde future la scène que j'avais écrite dans la journée.

N'attendant pas que mon esprit soit en friche après *Esclarmonde*, et connaissant mes sentiments attristés au sujet de *Werther*, que je persistais à ne pas vouloir donner au théâtre (aucune direction, d'ailleurs, ne faisait d'avances pour cet ouvrage), mon éditeur s'en était ouvert à Jean Richepin, et ils avaient décidé de m'offrir un grand sujet pour l'Opéra sur l'histoire de Zarastra, titre : *le Mage*.

Au cours de l'été 1889, je mettais déjà sur pied quelques scènes de l'ouvrage.

Mon excellent ami, l'érudit historiographe Charles Malherbe, qui nous a dit si malheureusement son suprême adieu, ces temps derniers, était au courant des moments très rares qui restaient inutilisés par moi. Je trouvai en lui un véritable collaborateur dans cette circonstance. Il choisit, en effet, dans mes papiers épars, une série de manuscrits qu'il m'indiqua pour m'en servir dans différents actes du *Mage*.

P. Gailhard, notre directeur de l'Opéra, fut, comme toujours, le plus dévoué des amis. Il monta l'ouvrage

avec un luxe inusité. Je lui dus une distribution magnifique avec Mmes Fierens et Lureau-Escalaïs, MM. Vergnet et Delmas. Le ballet, très important et mis en scène d'une façon féerique, eut comme étoile Rosita-Mauri.

L'ouvrage, quoique fort ballotté dans la presse, arriva cependant à avoir plus de quarante représentations.

D'aucuns étaient heureux de chercher noise à notre directeur, qui jouait sa suprême carte, étant arrivé aux derniers mois de son privilège. Peines inutiles : Gailhard devait reprendre peu de temps après le sceptre directorial de notre grande scène lyrique, où je le retrouvai associé à E. Bertrand, lors de l'apparition de *Thaïs*, dont je parlerai.

A ce propos, quelques vers du toujours si spirituel Ernest Reyer me reviennent à la pensée. Les voici :

> Le « Mage » est loin, « Werther » est proche,
> Et déjà « Thaïs » est sous roche ;
> Admirable fécondité...
> Moi, voilà dix ans que je pioche
> Sur le « Capucin enchanté ».

Il vous étonne, mes chers enfants, de n'avoir jamais vu jouer cette œuvre de Reyer. En voici le sujet raconté par lui-même, avec un sérieux des plus amusants dans l'un de nos dîners mensuels de l'Institut, à l'excellent restaurant Champeaux, place de la Bourse.

« Acte premier et unique !

« La scène représente une place publique ; à gauche l'enseigne d'une taverne fameuse. Entre par la droite

un capucin. Il regarde la porte de la taverne. Il hésite ; puis, enfin se décide à en franchir le seuil, dont il referme la porte. Musique à l'orchestre si l'on veut. Tout à coup, on voit ressortir « le *capucin... enchanté... * enchanté certainement de la cuisine ! »

Le titre de l'ouvrage vous est donc expliqué ; il ne s'agit nullement de l'enchantement féerique d'un pauvre capucin !!!

CHAPITRE XIX

UNE VIE NOUVELLE

L'année 1891 fut marquée par un événement qui devait avoir sur ma vie une profonde répercussion.

Au mois de mai de cette année, la maison d'éditions Hartmann cessa d'exister.

Comment cela se fit-il ? Par quels motifs cette catastrophe advint-elle ? Je me le demandais sans pouvoir y répondre. Il me semblait que tout marchait pour le mieux, chez mon éditeur. Je tombai donc dans la plus grande stupeur en apprenant que tous les ouvrages édités par la maison Hartmann allaient être mis à l'encan, auraient à affronter le feu des enchères publiques. C'était pour moi le plus troublant inconnu.

J'avais un ami qui possédait un coffre-fort. L'heureux ami ! Je lui confiai la partition, pour orchestre et pour piano, de *Werther*, et la partition d'orchestre

d'*Amadis*. A côté de ses valeurs, il mit donc à l'abri des papiers... sans valeur. Ces partitions étaient manuscrites.

Vous connaissez, mes chers enfants, la destinée de *Werther* ; peut-être apprendrez-vous un jour celle d'*Amadis*, dont le poème est de notre grand ami Jules Claretie, de l'Académie française.

Mon anxiété, on le devine, était extrême. Je m'attendais à voir mon labeur de tant d'années dispersé chez tous les éditeurs. Où irait *Manon* ? Où échouerait *Hérodiade* ? Qui acquerrait *Marie-Magdeleine* ? Qui aurait mes *Suites d'orchestre* ? Tout cela agitait confusément ma pensée et la rendait inquiète.

Hartmann, qui m'avait toujours manifesté tant d'amitié et qui eut un cœur si sensible à mon égard, devait avoir, j'en suis persuadé, autant de tristesse que moi-même de cette très pénible situation.

Henri Heugel et son neveu, Paul-Émile Chevalier, propriétaires de la grande maison le *Ménestrel*, devaient être mes sauveurs. Ils allaient être les pilotes qui gareraient du naufrage tous les travaux de ma vie passée, empêcheraient qu'ils soient disséminés, qu'ils courent les risques de l'aventure ou du hasard.

Ils acquirent en bloc tout le fonds d'Hartmann et le payèrent un prix considérable.

En l'année 1911, au mois de mai, je leur donnais l'accolade du vingtième anniversaire des bons et affectueux rapports que nous n'avons jamais cessé d'avoir ensemble, et je leur exprimais, en même temps, la gratitude émue que je leur en conserve.

Que de fois j'étais passé devant le *Ménestrel*, enviant, sans aucune pensée hostile, d'ailleurs, ces

maîtres, ces édités, tous les favorisés de cette grande maison !

Mon entrée au *Ménestrel* devait inaugurer pour moi une ère de gloire, et chaque fois que j'y vais, j'ai le même profond bonheur. Toutes les satisfactions que j'éprouve, comme les chagrins que je ressens, ont au cœur de mes éditeurs l'écho le plus fidèle.

.

Quelques années après, Léon Carvalho redevint directeur de l'Opéra-Comique. Le privilège de M. Paravey se trouvait expiré.

Je me rappelle cette carte de Carvalho, au lendemain de son départ, en 1887, sur laquelle il avait raturé son titre de « directeur ». Elle exprimait bien sa résignation attristée :

« Mon cher maitre,

« J'efface le titre, mais je garde le souvenir de mes grandes joies artistiques. *Manon* y tient une première place...

« Ah ! le beau diamant !

« Léon Carvalho. »

Sa première pensée fut de reprendre *Manon*, qui avait disparu de l'affiche depuis l'incendie de si lugubre mémoire. Cette reprise eut lieu au mois d'octobre 1892.

Sibyl Sanderson, ainsi que je l'ai dit, était engagée depuis un an au théâtre de la Monnaie, à Bruxelles. Elle y jouait *Esclarmonde* et *Manon*. Carvalho l'enleva de la Monnaie pour venir reprendre *Manon*, à

Paris. *Manon* qui, depuis lors, ne devait plus quitter l'affiche et qui, au moment où j'écris ces lignes, en est à sa 763ᵉ représentation.

Au commencement de cette même année, on avait joué *Werther*, à Vienne, et un ballet : le *Carillon*. Les collaborateurs applaudis en étaient notre Des Grieux et notre Werther allemand : Ernest Van Dyck et de Roddaz.

Ce fut en rentrant d'un nouveau séjour que j'avais fait à Vienne, que mon fidèle et précieux collaborateur Louis Gallet vint un jour me rendre visite au *Ménestrel*. Mes affectueux éditeurs m'y avaient aménagé un superbe cabinet de travail où je pouvais faire répéter leurs rôles à mes artistes de Paris comme de partout. Louis Gallet et Heugel me proposèrent un ouvrage sur l'admirable roman d'Anatole France, *Thaïs*.

La séduction fut rapide, complète. Dans le rôle de *Thaïs*, je voyais Sanderson. Elle appartenait à l'Opéra-Comique, je ferais donc l'ouvrage pour ce théâtre.

A peine le printemps me permit-il de partir pour la mer, aux bords de laquelle il m'a toujours plu de vivre, que j'abandonnai Paris avec ma femme et ma fille, emportant avec moi tout ce qu'avec tant de bonheur j'avais déjà composé de l'ouvrage.

J'emmenai un ami qui ni jour ni nuit ne me quittait, un énorme chat angora gris, au poil long et soyeux.

Je travaillais assis à une grande table placée devant une véranda contre laquelle les vagues de la mer, se développant parfois avec impétuosité, venaient se briser en écume. Le chat posé sur ma table, couché

presque sur mes feuilles avec un sans-gêne qui me ravissait, ne pouvait admettre un si étrange et bruyant clapotage, et chaque fois qu'il se produisait, il allongeait la patte et montrait ses griffes comme pour le repousser !

Je connais une personne qui aime, non pas davantage, mais autant que moi les chats, c'est la gracieuse comtesse Marie de Yourkevitch, qui remporta la grande médaille d'or pour le piano, au Conservatoire impérial de musique de Saint-Pétersbourg. Elle habite à Paris, depuis quelques années, un luxueux appartement, où elle vit entourée de chiens et de chats, ses grands amis.

« Qui aime les bêtes aime les gens », et nous savons que l'aimable comtesse est un vrai mécène pour les artistes.

L'exquis poète Jeanne Dortzal aussi est un ami de ces félins aux yeux verts, profonds et inquiétants ; ils sont les compagnons de ses heures de travail !

.

Je terminai *Thaïs*, rue du Général-Foy, dans ma chambre, dont rien n'aurait troublé le silence, n'eût été la crépitation des bûches de Noël qui flambaient dans la cheminée.

A cette époque, je n'avais pas encore, comme je l'ai eu depuis, un monceau de lettres auxquelles il me fallait répondre ; je ne recevais pas cette quantité de livres que je dois parcourir pour en remercier les auteurs ; je n'étais pas absorbé, non plus, par ces incessantes répétitions ; enfin, je ne menais pas encore cette existence que, volontiers, je qualifierais d'infernale, si je n'avais pris l'habitude de ne pas sortir le soir.

A six heures du matin, j'avais à recevoir la visite d'un masseur. Ses soins étaient réclamés par un rhumatisme dont je souffrais à la main droite. J'en avais quelque inquiétude.

A cette heure matinale, j'étais au travail depuis longtemps et ce praticien nommé Imbert et fort aimé de tous ses clients, m'apportait le bonjour d'Alexandre Dumas fils, de chez qui il sortait. Il avait rempli chez mon illustre confrère de l'Institut le même office, et lorsqu'il en venait, il me disait : « J'ai laissé le maître, ses bougies allumées, sa barbe faite, et confortablement installé dans son déshabillé de flanelle blanche. »

Un certain matin, il m'apporta ces quelques mots d'Alexandre Dumas répondant à un reproche que je m'étais permis de lui faire :

« Avouez que vous avez cru que je vous oubliais, homme de peu de foi !

« A. Dumas. »

Le Christ n'aurait pas dit autre chose à ses disciples bien-aimés.

Entre temps, et ce me fut une distraction exquise, j'avais écrit *le Portrait de Manon*, acte délicieux de Georges Boyer, auquel je devais déjà la poésie : *les Enfants*.

De bons amis à moi, Auguste Cain, célèbre sculpteur animalier, et sa chère femme, m'avaient été généreusement utiles dans de grandes circonstances, et j'étais ravi d'applaudir le premier ouvrage dramatique de leur fils, Henri Cain. Son succès de *la Vivandière* s'affirmait de plus en plus. La musique de

cet ouvrage, en trois actes, fut le chant du cygne du génial Benjamin Godard. Ah ! le cher grand musicien, qui fut un vrai poète dès son enfance, aux premières mesures qu'il écrivit ! Qui ne se souvient de ce chef-d'œuvre : *le Tasse ?*

Un jour que je me promenais dans les jardins du sombre palais des ducs d'Este, à Ferrare, je cueillis une branche de lauriers-roses en fleurs, et je l'envoyai à mon ami. Mon souvenir rappelait l'incomparable duo du premier acte du *Tasse*.

Pendant l'été 1893, j'étais allé avec ma femme m'installer à Avignon. La Ville des Papes, la « terre papale », ainsi que disait Rabelais, devait m'attirer presque autant que l'avait fait la Rome antique, cette autre cité des papes.

Nous habitions l'excellent *Hôtel de l'Europe*, place Crillon. Nos hôtes, M. et Mme Ville, de bien dignes et obligeantes personnes, furent pleins d'attentions pour nous. Cela m'était fort nécessaire, car j'avais besoin de tranquillité, écrivant alors *la Navarraise*, l'acte que m'avaient confié Jules Claretie et mon nouveau collaborateur, Henri Cain.

Tous les soirs, à cinq heures, nos hôtes, qui, avec un soin jaloux, avaient défendu ma porte pendant la journée, nous faisaient servir un lunch délicieux, autour duquel se réunissaient mes amis félibres et, parmi eux, l'un des premiers et des plus chers, Félix Gras.

Un jour, nous décidâmes d'aller rendre visite à Frédéric Mistral, qui, immortel poète de la Provence, prit une part si large à la renaissance de l'idiome poétique du Midi.

Il nous reçut, ainsi que Mme Mistral, dans sa demeure de Maillane, que sa présence idéalisait. Comme, avec cette science de la forme, il montrait bien, quand il nous parlait, qu'il possédait ces connaissances générales qui font le grand écrivain et doublent le poète d'un artiste ! En le voyant, nous nous rappelions cette *Belle d'août*, poétique légende, pleine de larmes et de terreurs, puis cette grande épopée de *Mireille*, et tant d'autres œuvres encore qui l'ont rendu célèbre.

Oui, par l'allure, par la vigueur de cette belle stature, on sent bien en lui un enfant de la campagne, mais il est gentilhomme fermier, *gentleman farmer*, comme disent les Anglais; il n'est pas, pour cela, plus paysan, comme il l'écrivit à Lamartine, que Paul-Louis Courier, le brillant et spirituel pamphlétaire, ne fut vigneron.

Nous revînmes à Avignon, pénétrés du charme indicible et si enveloppant des heures que nous avions passées dans la maison de cet illustre et grand poète.

L'hiver qui suivit fut entièrement consacré aux répétitions de *Thaïs*, à l'Opéra. Je dis à l'Opéra, et, pourtant, j'avais écrit l'ouvrage pour l'Opéra-Comique, auquel appartenait Sanderson. Elle y triomphait dans *Manon*, trois fois par semaine.

Quelle circonstance m'amena à ce changement de théâtre ? La voici : Sanderson, que l'idée d'entrer à l'Opéra avait éblouie, s'était laissée aller à signer avec Gailhard, sans se préoccuper d'en informer à l'avance Carvalho.

Quelle ne fut pas notre surprise, à Heugel et à moi, lorsque Gailhard nous avisa qu'il allait jouer *Thaïs*

à l'Opéra, avec Sibyl Sanderson ! « Vous avez l'artiste, l'ouvrage la suivra ! » Je n'avais pas autre chose à répondre. Je me souviens, cependant, des reproches très émus que me fit Carvalho. Il m'accusa presque d'ingratitude, et Dieu sait si je le méritais !

Thaïs eut comme interprètes : Sibyl Sanderson, J.-F. Delmas, qui fit du rôle d'Athanaël une de ses plus importantes créations ; Alvarez, qui avait consenti à jouer le rôle de Nicias, et Mme Héglon, qui avait agi de même pour celui qui lui était dévolu.

Tout en écoutant les dernières répétitions, dans le fond de la salle déserte, je revivais mes extases devant les restes de la Thaïs d'Antinoë, étendue auprès de l'anachorète, encore enveloppé de son cilice de fer, et qu'elle avait enivré de ses grâces et de ses charmes. Ce spectacle impressionnant, bien fait pour frapper l'imagination, nous le devions à une vitrine du musée Guimet.

La veille de la répétition générale de *Thaïs*, je m'étais échappé de Paris et j'étais parti pour Dieppe et Pourville, à seule fin de m'isoler et de me soustraire aux agitations de la grande ville. J'ai déjà dit que je m'arrache toujours ainsi aux palpitantes incertitudes qui planent forcément sur toute œuvre, quand elle affronte pour la première fois le public. Sait-on jamais à l'avance le sentiment qui l'agite, ses préventions ou ses sympathies, ce qui peut l'entraîner vers une œuvre ou l'en détourner ? Je me sens défaillir devant cette redoutable énigme ; aurais-je la conscience mille fois tranquille, que je ne désire pas en aborder l'obscur mystère !

Le lendemain de mon retour à Paris, je reçus la visite de Bertrand et Gailhard, les deux directeurs de l'Opéra. Ils avaient un air effondré. Je ne pus obtenir d'eux que des soupirs, des paroles qui m'en disaient long dans leur laconisme : « La presse !... mauvaise !... Sujet immoral !... C'est fini !... » Autant de mots, autant d'indices de ce qu'avait dû être la représentation.

Je me le disais, et cependant voilà dix-sept années bientôt que la pièce n'a pas quitté les affiches, qu'on la joue en province, à l'étranger ; qu'à l'Opéra lui-même *Thaïs* a depuis longtemps dépassé la centième.

Jamais je n'ai autant regretté de m'être laissé aller à un moment de découragement. Celui-ci ne fut, il est vrai, que passager. Pouvais-je me douter que je serais destiné à revoir cette même partition de *Thaïs*, datant de 1894, dans le salon de la mère de Sibyl Sanderson, sur le pupitre de ce même piano qui servait à nos études, alors que la belle artiste n'est plus depuis longtemps ?...

Pour acclimater le public à l'ouvrage, les directeurs de l'Opéra lui avaient associé un ballet du répertoire. Par la suite, Gailhard, voyant que l'ouvrage plaisait, et pour former à lui seul le spectacle de la soirée, eut l'idée de me demander d'ajouter un tableau, l'Oasis, et un ballet, au troisième acte. Ce fut Mlle Berthet qui créa ce nouveau tableau, et Zambelli fut chargée d'incarner le nouveau ballet.

Ensuite, le rôle fut joué à Paris par Mlles Alice Verlet, Mary Garden et Mme Kousnezoff. Je leur dus de superbes soirées à l'Opéra. Geneviève Vix et Mas-

tio le jouèrent dans d'autres villes. Je me réserve de parler de Lina Cavalieri, car elle devait être la première créatrice de l'ouvrage à Milan, en octobre 1903. Cette création fut l'occasion de mon dernier voyage en Italie jusqu'à ce jour.

CHAPITRE XX

MILAN-LONDRES-BAYREUTH

Je regrette d'autant plus d'avoir abandonné les voyages, pour lesquels il semble que je sois devenu paresseux, que mes séjours à Milan furent toujours délicieux, j'allais dire adorables, grâce au très aimable Édouard Sonzogno, qui ne cessa de m'entourer des attentions les plus délicates et les plus affectueuses.

Oh ! ces exquises réceptions, ces dîners d'un raffinement si parfait, du bel hôtel du 11 de la via Goito ! Que de rires, que de gais propos, que d'heures vraiment enchanteresses je passai là, avec mes confrères italiens, invités aux mêmes agapes que moi, chez le plus gracieux des amphitryons : Umberto Giordano, Cilea et tant d'autres.

J'avais, dans cette grande cité, d'excellents amis, également illustres, tels Mascagni, Leoncavallo que je connus autrefois et eus comme amis à Paris, mais

alors ils ne se doutaient pas de la magnifique situation qu'ils devaient se créer un jour au théâtre.

A Milan, je fus aussi invité à sa table par mon ancien ami et éditeur Giulio Ricordi. J'éprouvai une émotion si sincère à me retrouver au sein de cette famille Ricordi à laquelle me rattachent tant de charmants souvenirs ! Inutile d'ajouter que nous bûmes à la santé de l'illustre Puccini.

J'ai gardé de mes séjours à Milan la souvenance d'y avoir assisté aux débuts de Caruso. Ce ténor, devenu fameux, était bien modeste alors ; et, quand je le revis un an après, enveloppé d'une ample fourrure, il était évident que le chiffre de ses appointements avait dû monter *crescendo !* Certes, je ne lui enviais pas, en le voyant ainsi, ni sa brillante fortune, ni son incontestable talent, mais je regrettais de ne pouvoir, surtout cet hiver-là, endosser sa riche et chaude houppelande !... Il neigeait, en effet, à Milan, à gros et interminables flocons. L'hiver était rigoureux ; il me souvient même que je n'eus pas trop du pain de mon déjeuner pour satisfaire l'appétit d'une trentaine de pigeons qui, tout grelottants, tremblants de froid, étaient venus chercher un abri sur mon balcon. Pauvres chères petites bêtes, pour lesquelles je regrettais de ne pouvoir faire davantage ! Et, involontairement, je pensais à leurs sœurs de la place Saint-Marc, si jolies, si familières, qui devaient être aussi frileuses qu'elles, en cet instant.

J'ai à m'accuser d'une grosse et bien innocente plaisanterie que je fis à un dîner chez l'éditeur Sonzogno. Nul n'ignorait les rapports tendus qui régnaient entre lui et Ricordi. Je me glissai donc, ce

jour-là, dans la salle à manger, avant qu'aucun des convives n'y eût pénétré, et je posai sous la serviette de Sonzogno une bombe Orsini, d'une vérité d'apparence étonnante, que j'avais achetée — qu'on se rassure, elle était en carton — chez un confiseur. A côté de ce bien inoffensif explosif, j'avais placé la carte de Ricordi. Cette plaisanterie obtint un succès peu ordinaire. Les dîneurs en rirent tant et tant, que, pendant tout le repas, il ne fut pas question d'autre chose, si bien même que l'on ne songea que médiocrement au menu, et cependant l'on sait s'il devait être succulent, comme tous ceux, d'ailleurs, auxquels on était appelé à faire honneur dans cette opulente maison !

En Italie, toujours, j'eus la fortune glorieuse d'avoir pour interprète de *Sapho* la Bellincioni, la « Duse » de la tragédie lyrique. En 1911, elle poursuivait, à l'Opéra de Paris, le cours de sa triomphale carrière.

J'ai parlé de la Cavalieri comme devant créer *Thaïs* à Milan. Sonzogno m'engagea vivement à lui faire voir le rôle avant mon départ. J'ai à me souvenir du succès considérable qu'elle obtint dans cet ouvrage, *al teatro lirico* de Milan. Sa beauté, sa plastique admirable, sa voix chaude et colorée, ses élans passionnés, empoignèrent le public qui la porta aux nues.

Elle m'invita à un déjeuner d'adieux qui eut lieu à l' « hôtel de Milan ». Le couvert fleuri était dressé dans un grand salon attenant à la chambre à coucher où Verdi était décédé deux ans auparavant. Cette chambre était demeurée telle que l'avait habitée l'illustre compositeur. Le piano à queue du grand

maître était encore là, et, sur la table dont il se servait, se trouvaient l'encrier, la plume et le papier buvard encore imprégné des notes qu'il avait tracées. La chemise empesée, la dernière qu'il eût portée, était là, accrochée à la muraille, et l'on pouvait distinguer la forme du corps qu'elle dessinait !... Un détail qui me froisse et que la curiosité avide des étrangers peut seule expliquer, c'est que des morceaux de ce linge avaient été audacieusement coupés et emportés comme des reliques.

Verdi ! C'est toute l'Italie victorieuse, de Victor-Emmanuel II jusqu'à nos jours. Bellini, lui, c'est l'image de l'Italie malheureuse sous le joug d'autrefois !

Peu après la mort, en 1835, de Bellini, l'inoubliable auteur de la *Somnanbula* et de la *Norma*, Verdi, l'immortel créateur de tant de chefs-d'œuvre, entrait en scène et ne devait cesser de produire avec une rare fécondité ses merveilleux ouvrages, toujours au répertoire de tous les théâtres du monde.

Deux semaines environ avant la mort de Verdi, je trouvai à mon hôtel la carte de ce grand homme, *avec ses affections et ses vœux.*

Camille Bellaigue, dans une remarquable étude sur Verdi, consacre à ce maître admirable ces paroles aussi justes qu'elles sont belles.

« ... Il mourut le 27 janvier 1901, dans sa quatre-vingt-huitième année. Avec lui la musique a perdu quelque chose de sa force, de sa lumière et de sa joie. A l'équilibre, au « concert » européen, il manque désormais une grande voix, une voix nécessaire. Une fleur éclatante est tombée de la couronne du génie

latin. Je ne puis songer à Verdi, sans me rappeler cette parole fameuse de Nietzsche, revenu du wagnérisme et même retourné contre lui : « Il faut méditerraniser la musique. » Non pas certes la musique tout entière. Mais aujourd'hui qu'a disparu le vieux maître, l'hôte glorieux de ce palais Doria, d'où son regard profond s'étendait chaque hiver sur l'azur de la mer ligurienne, on peut se demander qui viendra sauver dans la musique les droits et l'influence de la Méditerranée. »

.

Pour ajouter encore à mes souvenirs de *Thaïs*, je rappellerai ces deux lettres qui devaient me toucher si vivement :

« 1ᵉʳ août 1892.

« ... Je vous avais apporté à l'Institut la petite poupée *Thaïs*, et comme je partais pour la campagne au sortir de la séance où vous n'êtes pas venu, je l'ai laissée à Bonvalot, le priant de la traiter avec soin. J'espère qu'il ne l'aura pas déshonorée, qu'il vous la rendra vierge encore.

« Je rentre ces jours-ci, d'autant que samedi nous recevons Frémiet, qui me charge de vous remercier de lui avoir donné votre voix.

« Gérome. »

Cette statuette polychrome, œuvre de mon illustre confrère, avait été désirée par moi pour être placée sur ma table pendant que j'écrivais *Thaïs*. J'ai toujours

aimé avoir sous les yeux une image ou un symbole de l'ouvrage qui m'occupait.

La seconde lettre, je la reçus au lendemain de la première de *Thaïs* à l'Opéra :

« Cher Maitre,

« Vous avez élevé au premier rang des héroïnes lyriques ma pauvre *Thaïs*. Vous êtes ma plus douce gloire. Je suis ravi. *Assieds-toi près de nous*, l'air à Eros, le duo final, tout est d'une beauté charmante et grande.

« Je suis heureux et fier de vous avoir fourni le thème sur lequel vous avez développé les phrases les mieux inspirées. Je vous serre les mains avec joie.

« Anatole France. »

.

A deux reprises déjà je m'étais rendu au théâtre de « Covent Garden ». D'abord pour *le Roi de Lahore*, ensuite pour *Manon*, jouée par Sanderson et Van Dyck.

Une nouvelle fois, j'y retournai pour les études de *la Navarraise*. Nous avions comme artistes principaux : Emma Calvé, Alvarez et Plançon.

Les répétitions privées, avec Emma Calvé, furent pour moi un grand honneur et une grande joie que je devais retrouver plus tard aussi, avec elle, lors des répétitions de *Sapho* à Paris.

A la première représentation de *la Navarraise* assistait le prince de Galles, plus tard Edouard VII.

Les rappels à l'adresse des artistes furent si nom-

breux, si enthousiastes, que l'on finit par me rappeler aussi. Comme je ne paraissais pas, par la bonne raison que je n'étais pas là, et ne pouvais non plus être présenté au prince de Galles qui voulait me féliciter, le directeur ne trouva que ce moyen pour m'excuser auprès du prince et du public. Il s'avança sur la scène et dit : « M. Massenet est en train de fumer une cigarette dehors ; il ne veut pas venir ! »

C'était sans doute la vérité, mais « toute vérité n'est pas bonne à dire » !!!

Je repris le bateau avec ma femme et mon cher éditeur, Heugel, ainsi qu'avec Adrien Bernheim, commissaire général du gouvernement auprès des théâtres subventionnés. Ce dernier, qui avait honoré la représentation de sa présence, devait rester depuis lors pour moi l'ami le plus charmant et le plus précieux.

J'appris que S. M. la reine Victoria avait demandé à Emma Calvé de venir à Windsor lui jouer *la Navarraise*, et je sus qu'on avait improvisé dans le salon même de Sa Majesté une mise en scène des plus pittoresques, sinon primitive. La barricade qui est le sujet du décor fut figurée par une quantité d'oreillers et d'édredons. Ce détail, mes chers enfants, m'a paru fort amusant à vous rapporter.

Ai-je dit qu'au mois de mai qui précéda *la Navarraise* à Londres (20 juin 1894) l'Opéra-Comique avait représenté *le Portrait de Manon*, un acte exquis de Georges Boyer, qui fut délicieusement interprété par Fugère, Grivot et Mlle Lainé ?

Dans cet ouvrage reparaissaient plusieurs phrases de *Manon*. Le sujet me l'indiquait, puisqu'il s'agissait de des Grieux, à quarante ans, et d'un souvenir

très poétique de Manon morte depuis longtemps.

Entre temps j'étais retourné à Bayreuth. J'étais allé y applaudir *les Maîtres Chanteurs de Nuremberg*.

Depuis bien des années Richard Wagner n'était plus là, mais son âme titanique présidait à toutes ses représentations. Je me souvenais, tout en me promenant dans les jardins qui entourent le théâtre de Bayreuth, que je l'avais connu en 1861. J'avais habité pendant dix jours une petite chambre voisine de la sienne, dans le château de Plessis-Trévise, appartenant au célèbre ténor Gustave Roger. Roger connaissait l'allemand et il s'était proposé pour faire la traduction française du *Tannhœuser*. Richard Wagner était donc venu s'installer chez lui pour mettre les paroles françaises bien d'accord avec la musique.

Je me souviens encore de son interprétation énergique quand il jouait au piano les fragments de ce chef-d'œuvre, si maladroitement méconnu alors et depuis tant admiré du monde entier.

CHAPITRE XXI

VISITE A VERDI
ADIEUX A AMBROISE THOMAS

Henri Cain, qui nous avait accompagnés à Londres vint m'y voir à l'hôtel Cavendish, Germin Street, où j'étais descendu.

Nous restâmes plusieurs heures en conférence, passant en revue les différents sujets d'ouvrages susceptibles de m'occuper dans l'avenir. Finalement, nous nous mîmes d'accord sur le conte de fée : *Cendrillon*.

Je rentrai à Pont-de-l'Arche, notre nouvelle demeure à ma femme et moi pour y travailler pendant l'été.

Notre habitation était fort intéressante ; elle avait même une véritable valeur historique.

Une porte massive, tournant sur d'énormes gonds, donnait accès vers la rue à un vieil hôtel bordé d'une terrasse d'où l'on dominait la vallée de la Seine et celle de l'Andelle. C'était déjà la belle Normandie qui nous donnait le spectacle délicieux de ses riantes

et magnifiques plaines et de ses riches pâturages se profilant à l'horizon, à perte de vue.

La duchesse de Longueville, la célèbre héroïne de la Fronde, avait habité cet hôtel, pavillon de ses amours. La très séduisante duchesse au parler si doux, aux gestes formant, avec l'expression de son visage et le son de sa voix, une harmonie merveilleuse, à ce point remarquable, écrivit un écrivain janséniste de l'époque, qu' « elle était la plus parfaite actrice du monde », — cette femme, splendide entre toutes, avait abrité là ses charmes et sa rare beauté. Il faut croire qu'on n'a rien exagéré à son égard pour que Victor Cousin, devenu son « amoureux posthume », (avec le duc de Coligny, Marcillac, duc de la Rochefoucauld et le grand Turenne ; il aurait pu se trouver en moins brillante compagnie), pour que, disons-nous, l'illustre et éclectique philosophe lui ait dédié une œuvre sans doute admirable, par le style, mais considérée encore comme l'œuvre la plus complète de l'érudition moderne.

Née Bourbon-Condé, fille d'un prince d'Orléans, les fleurs de lys auxquelles elle avait droit se voyaient aux clefs de voûte des fenêtres de notre petit château.

Il y avait un grand salon blanc, aux boiseries du temps délicatement sculptées, et éclairé par trois fenêtres sur la terrasse. C'était un chef-d'œuvre, d'une conservation parfaite, du dix-septième siècle.

Trois fenêtres donnaient également jour à la chambre où je travaillais, et où l'on pouvait admirer une cheminée, véritable merveille d'art de style Louis XIV. J'avais trouvé à Rouen une grande table ; elle datait

de la même époque. Je m'y sentais à l'aise pour disposer les feuilles de mes partitions d'orchestre.

C'est à Pont-de-l'Arche, qu'un matin, j'appris la mort de Mme Carvalho. Sa disparition devait plonger l'art du chant et du théâtre dans un deuil profond, car elle l'avait incarné, durant de longues années, avec le plus magistral talent. Ce fut là, aussi, que je reçus la visite de mon directeur, Léon Carvalho, que cette mort avait cruellement atteint. Il était accablé par cette perte irréparable, venant comme obscurcir l'éclat que la grande artiste avait contribué si glorieusement à donner à son nom.

Carvalho était venu me demander d'achever la musique de *la Vivandière*, cet ouvrage auquel travaillait Benjamin Godard, mais que son état de santé faisait craindre qu'il ne pût terminer.

J'opposai à la demande un refus très net. Je connaissais Benjamin Godard, je savais sa force d'âme ainsi que la richesse et la vivacité de son inspiration ; je demandai donc à Carvalho de taire sa visite et de laisser Benjamin Godard achever son œuvre.

Cette journée se termina sur un incident assez drolatique. J'avais fait quérir, dans le pays, une grande voiture pour reconduire mes hôtes à la gare. A l'heure convenue, arriva, à ma porte, un landau découvert, un seize ressorts au moins, garni en satin bleu ciel, dans lequel on montait par un marchepied à triple degré qui se repliait, une fois la portière refermée. Deux chevaux blancs, maigres et décharnés, véritables rossinantes, y étaient attelés.

Mes invités reconnurent aussitôt ce carrosse, à l'allure préhistorique, pour l'avoir autrefois rencontré

au bois de Boulogne promenant ses propriétaires. La malignité publique avait trouvé ceux-ci à ce point ridicules, qu'elle leur avait donné des noms que, par *decorum*, on me permettra de taire. Je dirai seulement qu'ils avaient été empruntés au vocabulaire zoologique.

Jamais les rues de cette petite ville, si paisible et si calme, ne retentirent de semblables éclats de rire. Ceux-ci ne cessèrent qu'à l'arrivée à la gare, et encore !... Je ne jurerais pas qu'ils ne se soient quelque peu prolongés !

.

Carvalho décida de donner *la Navarraise* à Paris, à l'Opéra-Comique, et l'ouvrage passa au mois de mai 1895.

J'allai terminer *Cendrillon* à Nice, à l'hôtel de Suède. Nous y fûmes absolument gâtés par nos hôtes, M. et Mme Roubion, qui furent charmants pour nous.

Installé à Nice, je m'en étais échappé pendant une dizaine de jours, pour aller à Milan, y donner des indications à mes artistes de l'admirable théâtre de la Scala, qui répétaient *la Navarraise*. La protagoniste était l'artiste connue et aimée de toute l'Italie, Lison Frandin.

Comme je savais Verdi à Gênes, je profitai de mon passage par cette ville, sur la route de Milan, pour lui aller rendre visite.

En arrivant au premier étage de l'antique palais des Doria, où il habitait, je pus déchiffrer, dans un couloir sombre, sur une carte clouée à une porte, ce nom qui rayonne de tant de souvenirs d'enthousiasme et de gloire : VERDI.

Ce fut lui qui vint m'ouvrir. Je restai tout interdit. Sa franchise, sa bonne grâce, la noblesse accueillante que sa haute stature imprimait à toute sa personne eurent bientôt fait de nous rapprocher.

Je passai en sa compagnie quelques instants d'un charme indéfinissable, causant avec la plus délicieuse simplicité dans sa chambre à coucher, puis sur la terrasse de son salon, d'où l'on dominait le port de Gênes, et, par delà, la haute mer dans l'horizon le plus lointain. J'eus cette illusion qu'il était lui-même un Doria me montrant avec orgueil ses flottes victorieuses.

En sortant de chez Verdi, je fus entraîné à lui dire que, « maintenant que je lui avais rendu visite, j'étais en Italie !... »

Comme j'allais reprendre la valise que j'avais déposée dans un coin sombre de la grande antichambre où se remarquaient de hauts fauteuils dorés, dans le goût italien du dix-huitième siècle, je lui dis qu'elle renfermait des manuscrits qui ne me quittaient jamais quand je voyageais. Verdi, se saisissant brusquement de mon colis, me déclara qu'il agissait absolument comme moi, ne voulant jamais se séparer de son travail en cours. Que j'eusse préféré que ma valise contînt sa musique plutôt que la mienne ! Le maître m'accompagna ainsi, jusqu'à ma voiture, après avoir traversé les jardins de sa seigneuriale demeure.

.

En rentrant à Paris, en février, j'appris, avec la plus vive émotion, que mon maître, Ambroise Thomas, était dangereusement malade.

Quoique souffrant, il n'avait pas craint de braver

le froid pour aller assister à un festival donné à l'Opéra, où l'on exécutait tout le terrible et superbe prologue de *Françoise de Rimini*.

On bissa le prélude et on acclama Ambroise Thomas.

Mon illustre maître fut d'autant plus ému de cet accueil, qu'il n'avait pas oublié qu'on s'était montré cruellement sévère à l'Opéra pour ce bel ouvrage.

Au sortir du théâtre, Ambroise Thomas rentra chez lui, dans l'appartement qu'il occupait au Conservatoire, et se coucha. Il ne devait plus se lever...

Ce jour-là, le ciel était pur et sans nuages, le soleil resplendissait de son plus doux éclat et, pénétrant dans la chambre de mon tant vénéré maître, venait y caresser les courtines de son lit de douleurs. Les dernières paroles qu'il prononça furent pour saluer la nature en fête, et qui voulait, une dernière fois, lui sourire. *Mourir par un aussi beau temps !...* fit-il, et ce fut tout.

Une chapelle ardente avait été disposée dans le vestibule à colonnes, dont j'ai déjà parlé, et qui précédait le grand escalier menant à la loge du président, loge qu'il avait honorée de sa présence pendant vingt-cinq ans.

Le surlendemain, je prononçais son oraison funèbre, au nom de la *Société des auteurs et compositeurs dramatiques*. Je la commençais en ces termes :

« On rapporte qu'un roi de France, mis en présence du corps étendu à terre d'un puissant seigneur de sa cour, ne put s'empêcher de s'écrier : « Comme il « est grand ! » Comme il nous paraît grand aussi,

celui qui repose ici, devant nous, étant de ceux dont on ne mesure bien la taille qu'après leur mort.

« A le voir passer si simple et si calme dans la vie, dans son rêve d'art, qui de nous, habitués à le sentir toujours à nos côtés pétri de bonté et d'indulgence, s'était aperçu qu'il fallait tant lever la tête pour le bien regarder en face ?... »

A ce moment, je sentis des larmes obscurcir mes yeux et ma voix sembla s'éteindre, étranglée par l'émotion. Je me contins cependant, et, maîtrisant ma douleur, je pus reprendre mon discours. Je savais que j'aurais tout le temps de pleurer !

Il me fut fort pénible, dans cette circonstance, d'observer les regards d'envie de ceux qui voyaient déjà en moi le successeur de mon maître au Conservatoire. Précisément, il advint que, peu de temps après, je fus convoqué au ministère de l'Instruction publique. Le ministre d'alors était mon confrère de l'Institut, l'éminent historien Rambaud, et à la tête des Beaux-Arts, comme directeur, était Henry Roujon, devenu, depuis, membre de notre Académie des Beaux-Arts, et son secrétaire perpétuel, et l'élu de l'Académie française.

La direction du Conservatoire me fut offerte. Vous savez, mes chers enfants, que je déclinai cet honneur, ne voulant pas interrompre ma vie de théâtre, qui réclamait tout mon temps.

En 1905, les mêmes offres me furent faites. J'y opposai les mêmes refus, les mêmes excuses.

Naturellement, je présentai ma démission de professeur de composition au Conservatoire. Je n'avais, d'ailleurs, accepté et conservé cette situation que

parce qu'elle me rapprochait de mon directeur que j'aimais tant.

Enfin libre et débarrassé à tout jamais de mes chaînes, je partis dans les premiers jours de l'été, avec ma femme, pour les montagnes de l'Auvergne.

CHAPITRE XXII

DU TRAVAIL !...
TOUJOURS DU TRAVAIL !...

L'année précédente, au commencement de l'hiver, Henri Cain avait proposé à Henri Heugel, pour me le faire accepter plus sûrement, sachant l'empire qu'il avait sur moi, un poème tiré du célèbre roman d'Alphonse Daudet : *Sapho*.

J'étais parti pour les montagnes, le cœur léger. Pas de direction du Conservatoire, plus de classes, je me sentais rajeuni de vingt ans ! J'écrivis *Sapho* avec une ardeur que je m'étais rarement connue jusqu'alors.

Nous habitions une villa, où je me sentais si loin de tout, de ce bruit, de ce tumulte, de ce mouvement incessant de la ville, de son atmosphère enfiévrée ! Nous faisions des promenades, de grandes excursions en voiture, à travers ce beau pays, tant vanté pour la variété de ses sites, mais alors encore trop

ignoré. Nous allions silencieux. Le seul accompagnement de nos pensées était le murmure des eaux qui couraient le long des routes et dont la fraîcheur venait jusqu'à nous ; parfois, c'était le bruit jaillissant de quelque source qui interrompait le calme de cette luxuriante nature. Les aigles, aussi, descendant de leurs rocs escarpés, « séjour du tonnerre », suivant le mot de Lamartine, venaient nous surprendre, en un vol audacieux, faisant retentir les airs de leurs cris aigus et perçants.

Tout en cheminant, mon esprit travaillait et, au retour, les pages s'accumulaient.

J'étais passionné pour cet ouvrage et je me réjouissais tant, à l'avance, de le faire entendre à Alphonse Daudet, un ami bien cher que j'avais connu alors que nous étions jeunes tous deux !

Si je mets quelque insistance à parler de ce temps-là, c'est que dans ma carrière déjà longue, quatre ouvrages m'ont surtout donné des joies que je qualifierais volontiers d'exquises, dans le travail : *Marie-Magdeleine*, *Werther*, *Sapho* et *Thérèse*.

Au commencement de septembre de cette même année se place un incident assez comique. L'empereur de Russie était arrivé à Paris. Toute la population, on peut l'affirmer, sans exagération était dehors, pour voir passer le cortège qui se déroulait à travers les boulevards et les avenues. Le monde, que la curiosité avait ainsi attiré, était venu de partout ; l'évaluer à un million de personnes, ainsi disséminées, ne semble pas exagéré.

Nous avions fait comme tout le monde ; nos domestiques étaient sortis également ; notre appartement

était resté vide. Nous étions chez des amis, à une fenêtre donnant sur le parc Monceau. A peine le cortège fut-il passé que, pris soudainement d'inquiétude à l'idée que le moment était particulièrement propice au cambriolage des appartements déserts, nous rentrâmes à la hâte.

Sur le seuil de notre demeure, des chuchotements nous arrivant de l'intérieur, nous mirent dans un vif émoi. Nous savions nos serviteurs dehors. C'était ça! on nous cambriolait!...

Nous entrâmes, sous le coup de cette appréhension et... nous aperçûmes, dans le salon, Emma Calvé et Henri Cain qui nous attendaient et, entre temps, conversaient ensemble. Ahurissement!... Tableau!... Nous nous mîmes tous à rire, et du meilleur cœur, de cette bien curieuse aventure. Nos serviteurs, qui étaient entrés avant nous, avaient naturellement ouvert la porte à ces aimables visiteurs qui nous avaient un instant, si profondément terrifiés! O puissance de l'imagination, voilà bien de tes fantaisistes créations!

.

La maquette des décors et les costumes de *Cendrillon* avaient déjà été préparés par Carvalho, lorsque, apprenant qu'Emma Calvé était à Paris, il donna le tour à *Sapho*.

Avec l'admirable protagoniste de *la Navarraise*, à Londres et à Paris, nous avions pour interprètes la charmante artiste Mlle Julia Guiraudon (qui devait devenir par la suite la femme de mon collaborateur Henri Cain) et M. Leprestre, mort depuis.

J'ai dit la joie extrême que j'avais ressentie en écri-

vant la musique de *Sapho*, pièce lyrique en 5 actes. Henri Cain et le cher Arthur Bernède en avaient très habilement construit le poème.

Jamais, jusqu'alors, les répétitions d'un ouvrage ne m'avaient paru plus séduisantes.

O les excellents artistes ! Avec eux, quelle besogne douce et agréable !

Pendant ces répétitions se succédant avec tant d'agrément, nous étions, ma femme et moi, allés dîner un soir, chez Alphonse Daudet, qui nous affectionnait tant.

Les premières épreuves avaient été déposées sur le piano.

Je vois encore Daudet, assis très bas sur un coussin et effleurant presque le clavier de sa jolie tête si capricieusement encadrée par sa belle et opulente chevelure. Il me paraissait tout ému. Le vague de sa myopie rendait plus admirables encore ses yeux à travers lesquels parlait son âme, faite de pure et attendrissante poésie.

Il serait difficile de retrouver des instants pareils à ceux que ma femme et moi connûmes alors.

Danbé, mon ami d'enfance, au moment où allait avoir lieu la première répétition de *Sapho*, avait dit aux musiciens de l'orchestre l'émouvant ouvrage qu'ils allaient avoir à exécuter.

Enfin, la première eut lieu le 27 novembre 1897.

La soirée dut être fort belle, car le lendemain la poste, à sa première distribution, m'apporta le billet suivant :

« Mon cher Massenet,

« Je suis heureux de votre grand succès.
« Avec Massenet et Bizet, *non omnis moriar*.
« Tendrement à vous.

« Alphonse Daudet. »

J'appris que mon bien-aimé ami et collaborateur célèbre avait assisté à la première représentation dans le fond d'une baignoire, alors qu'il ne sortait déjà plus ou très rarement.

Sa présence à la représentation me touchait donc davantage encore.

Un soir que je m'étais décidé à me rendre au théâtre, dans les coulisses, la physionomie de Carvalho me frappa. Lui si alerte et qui portait si beau, il était tout courbé, et l'on pouvait voir derrière des lunettes bleues ses yeux tout congestionnés. Sa bonne humeur et sa gentillesse à mon égard ne l'avaient cependant pas quitté.

Son état ne laissa pas que de m'inquiéter.

Combien étaient fondés mes tristes pressentiments !

Mon pauvre directeur devait mourir le surlendemain.

Presque au même moment, je devais apprendre que Daudet, lui dont l'existence avait été si admirablement remplie, entendait sa dernière heure sonner à l'horloge du temps. O la mystérieuse et implacable horloge ! J'en ressentis un coup des plus pénibles.

Le convoi de Carvalho fut suivi par une foule considérable. Son fils qui éclatait en sanglots, derrière

le char funèbre, faisait peine à voir. Tout était douloureux et navrant dans ce triste et impressionnant cortège.

Les obsèques de Daudet furent célébrées en grande pompe, à Sainte-Clotilde. *La Solitude* de *Sapho* (entr'acte du 5ᵉ acte) fut exécutée pendant le service, après les chants du *Dies iræ*.

J'avais dû me frayer un passage, presque de vive force, à travers la foule, tant elle était grande, pour pénétrer dans l'église. C'était comme un reflet avide et empressé de cette longue théorie d'admirateurs et d'amis qu'il avait possédés dans sa vie.

Lorsque je jetai l'eau bénite sur le cercueil, je me rappelai ma dernière visite rue de Bellechasse, où demeurait Daudet. En lui donnant des nouvelles du théâtre, je lui avais apporté des branches d'eucalyptus, un des arbres de ce Midi qu'il adorait. Je savais quel bonheur intime cela lui valait.

.

Sapho, entre temps, poursuivait sa carrière. Je partis pour Saint-Raphaël, ce pays que Carvalho aimait tant habiter.

Je comptais sur l'appartement que j'y avais retenu, lorsque le propriétaire de l'hôtel me dit qu'il avait dû le louer à deux dames très affairées.

J'allais me chercher un autre logis, lorsque je fus rappelé. J'appris que les deux dames qui devaient prendre ma place étaient Emma Calvé et une de ses amies. Ces dames, en entendant sans doute prononcer mon nom, avaient brusquement changé d'itinéraire. Leur présence, toutefois, dans cette région assez éloignée de Paris, me montrait que notre *Sapho*

avait dû suspendre le cours de ses représentations.

Quelles fantaisies ne pardonnerait-on pas à une telle artiste ?

Je sus que, le surlendemain, tout était rentré dans l'ordre, à Paris, au théâtre. Que n'étais-je là pour embrasser notre adorable fugitive !

Deux semaines après, étant à Nice, les journaux m'apprirent qu'Albert Carré était nommé directeur de l'Opéra-Comique. Le théâtre avait été, jusqu'alors, géré provisoirement par l'administration des Beaux-Arts.

Qui m'aurait dit, alors, que ce serait notre nouveau directeur qui, plus tard, reprendrait *Sapho*, avec la si belle artiste qui devint sa femme ?

Oui, ce fut elle qui incarna la *Sapho* de Daudet, avec une rare séduction d'interprétation.

Le ténor Salignac eut beaucoup de succès dans le rôle de Jean Gaussin.

Au sujet de cette reprise, Albert Carré me demanda d'intercaler un nouvel acte, celui des lettres, et son idée fut suivie par moi avec enthousiasme.

Sapho fut aussi chantée par la très personnelle artiste Mme Georgette Leblanc, devenue l'épouse du grand homme de lettres Maeterlinck.

Mme Bréjean-Silver fit aussi, de ce rôle, une figure étonnante de vérité.

Que d'autres excellentes artistes ont chanté cet ouvrage !

Le premier opéra représenté sous la nouvelle direction, fut *l'Ile du Rêve*, de Reynaldo Hahn. Il m'avait dédié cette partition exquise. Que la musique écrite par ce véritable maître est pénétrante ! Comme elle a

aussi le don de vous envelopper de ses chaudes caresses !

Il n'en était pas de même pour celle de certains confrères que Reyer trouvait insupportable et pour laquelle il eut, un soir, cette remarque imagée :

« Je viens de rencontrer dans les escaliers la statue de Grétry qui en avait assez et qui filait... »

Cela me remet en mémoire une autre boutade, bien spirituelle également, celle de du Locle, disant à Reyer, au lendemain de la mort de Berlioz :

« Eh bien, mon cher, vous voilà passé Berlioz en chef ! »

Du Locle pouvait se permettre cette inoffensive plaisanterie, étant le plus vieil ami de Reyer.

.

Je retrouve ce mot de l'auteur de *Louise*, que j'avais connu, enfant, dans ma classe du Conservatoire, et qui a toujours conservé pour moi une familiale affection :

« Saint-Sylvestre, minuit.

« Cher Maitre,

« Fidèle souvenir de votre affectionné, en ce dernier jour qui finit par *Sapho*, et la première heure d'une année qui finira par *Cendrillon*.

« Gustave Charpentier. »

Cendrillon ne passa que le 24 mai 1899. Ces ouvrages, représentés coup sur coup, à plus d'une année d'intervalle cependant, me valurent le mot suivant de Gounod :

« Mille félicitations, mon cher ami, sur votre der-

nier beau succès. Diable !... Mais !... vous marchez d'un tel pas, qu'on a peine à vous suivre. »

Ainsi que je l'ai dit, la partition de *Cendrillon*, écrite sur l'une des perles les plus brillantes de cet écrin : « les Contes de Perrault », était depuis longtemps terminée. Elle avait cédé la place à *Sapho*, sur la scène de l'Opéra-Comique. Notre nouveau directeur, Albert Carré, m'annonça son intention de donner *Cendrillon*, à la saison la plus prochaine, dont plus de seize mois nous séparaient encore.

J'habitais Aix-les-Bains, en souvenir de mon vénéré père qui y avait vécu, et j'y étais tout à mon travail de *la Terre promise*, dont la Bible m'avait fourni le poème et dont j'avais tiré un oratorio en trois parties, lorsque ma femme et moi, nous fûmes bouleversés par la terrifiante nouvelle de l'incendie du *Bazar de la Charité*. Ma chère fille y était vendeuse !...

Il fallut attendre jusqu'au soir pour avoir une dépêche et sortir de nos vives alarmes.

Coïncidence curieuse et que je ne connus que longtemps après, c'est que l'héroïne de *Perséphone* et de *Thérèse*, celle qui fut aussi la belle « Dulcinée », se trouvait également parmi les demoiselles vendeuses, au comptoir de la duchesse d'Alençon. Elle n'avait alors que douze ou treize ans. Au milieu de l'épouvante générale, elle découvrit une issue, derrière l'hôtel du Palais, et put ainsi sauver sa mère et quatre personnes.

Voilà qui témoigne d'une décision et d'un courage bien rares chez un enfant.

Puisque j'ai parlé de *la Terre promise*, j'en eus une audition bien inattendue. Eugène d'Harcourt, le musi-

cien et le critique si écouté, le compositeur grandement applaudi d'un *Tasse* représenté à Monte-Carlo, me proposa d'en diriger l'exécution dans l'Église Saint-Eustache, avec un orchestre et un personnel choral immenses.

La seconde partie était consacrée à la prise de Jéricho. Une marche, coupée sept fois par l'éclatante sonnerie de sept grands tubae, se terminait par l'écroulement des murs de cette cité fameuse, boulevard de la Judée, que devaient prendre et détruire les Hébreux. Il y joignait le formidable tonnerre des grandes orgues de Saint-Eustache, dominé par les retentissantes clameurs de tout l'ensemble vocal.

J'assistai, avec ma femme, à la dernière répétition, dans une grande tribune, où le vénérable curé de Saint-Eustache nous avait fait l'honneur de nous inviter.

Ce fut le 15 mars 1900 !

.

J'en reviens à *Cendrillon*. Albert Carré avait monté cet opéra en créant une mise en scène aussi nouvelle que merveilleuse !

Julia Guiraudon fut exquise dans le rôle de Cendrillon, Mme Deschamps-Jehin étonnante comme chanteuse et comme comédienne, la jolie Mlle Emelen fut notre Prince Charmant et le grand Fugère se montra artiste inénarrable dans le rôle de Pandolphe. Ce fut lui qui m'envoya le bulletin de victoire reçu le lendemain matin, à Enghien-les-Bains, que j'avais choisi avec ma femme comme villégiature voisine de Paris, pour échapper à la « générale » et à la « première ».

Plus de soixante représentations, non interrompues, matinées comprises, suivirent cette première. Les frères Isola, directeurs de la Gaîté, en donnèrent plus tard un grand nombre de représentations et, chose curieuse, pour un ouvrage si parisien d'allure, l'Italie, en particulier, fit à *Cendrillon* un très bel accueil. A Rome, cette œuvre lyrique fut jouée une trentaine de fois, chiffre rare ! De l'Amérique, un câblogramme m'arrive, dont voici le texte :

« CENDRILLON *hier, succès phéno ménal.* »

Le dernier mot, trop long, avait été coupé en deux par le bureau expéditeur !...

.

Nous étions donc en 1900, aux instants mémorables de la Grande Exposition.

J'étais à peine remis de la belle émotion de *la Terre promise*, à Saint-Eustache, que je tombai gravement malade. L'on procédait alors, à l'Opéra, à des répétitions du *Cid*, qu'on allait bientôt reprendre. La centième eut lieu au mois d'octobre de cette même année.

Paris était tout en fête ! La capitale, un des lieux les plus fréquentés du monde, était mieux que cela, le monde lui-même, car tous les peuples s'y étaient donné rendez-vous. Toutes les nationalités s'y coudoyaient, toutes les langues s'y faisaient entendre, tous les costumes y contrastaient.

Si l'Exposition envoyait vers le ciel ses millions de notes joyeuses et ne devait pas manquer d'obtenir dans l'histoire une place d'honneur, le soir venu, cette foule immense accourait se reposer de ses émotions du jour dans les théâtres partout ouverts ; elle envahissait ce palais magnifique élevé par notre cher

et grand Charles Garnier aux manifestations de l'art lyrique et au culte de la danse.

Notre directeur, Gailhard, qui était venu me rendre visite au mois de mai, alors que j'étais si malade, m'avait fait promettre d'assister, dans sa loge, à la centième qu'il espérait bien donner et qui eut lieu, en effet, en octobre. A cette date je me rendis à son invitation.

Mlle Lucienne Bréval, MM. Saléza et Frédéric Delmas furent acclamés le soir de la centième du *Cid*, avec un enthousiasme délirant. Au rappel du troisième acte, Gailhard me poussa vigoureusement au-devant de sa loge, malgré ma résistance...

Vous devinez, mes chers enfants, ce qui se passa sur la scène, dans le superbe orchestre de l'Opéra, et dans la salle, bondée jusqu'au cintre.

CHAPITRE XXIII

EN PLEIN MOYEN AGE

Je venais d'être très souffrant à Paris ; j'avais éprouvé cette sensation que, de la vie à la mort, le chemin est d'une facilité si grande, la pente m'en avait semblé si douce, si reposante, que je regrettais d'être revenu comme en arrière, pour me revoir dans les dures et âpres angoisses de la vie.

J'avais échappé aux pénibles froids de l'hiver ; nous étions au printemps et j'allais, dans ma vieille de meure d'Égreville, retrouver la nature, la grande consolatrice, dans son calme solitaire.

J'avais emporté avec moi une assez volumineuse correspondance, composée de lettres, de brochures, rouleaux, que je n'avais pas encore ouverte. Je me proposais de le faire en route, pour me distraire des longueurs du chemin. J'avais donc décacheté quelques lettres ; je venais d'ouvrir un rouleau : « Oh ! non,

fis-je, c'est assez ! » J'étais, en effet, tombé sur une pièce de théâtre...

Faut-il donc, pensais-je, que le théâtre me poursuive ainsi ? Moi qui voulais ne plus en faire! J'avais donc rejeté l'importun. Tout en cheminant, question plutôt de tuer le temps, comme on dit, je le repris et me mis à parcourir ce fameux rouleau, quelque désir contraire, cependant, que j'en eusse.

Mon attention, superficielle et distraite d'abord, se précisa peu à peu, — je pris insensiblement intérêt à cette lecture, tant et si bien que je finis par ressentir une véritable surprise, — ce devint même, l'avouerai-je, de la stupéfaction !

— Quoi ! m'écriai-je, une pièce sans rôle de femme, sinon une apparition muette de la Vierge !

Si je fus surpris, si je restai comme stupéfait, quels sentiments étonnés auraient-ils éprouvés, ceux que j'avais habitués à me voir mettre à la scène *Manon*, *Sapho*, *Thaïs* et autres aimables dames ? C'est vrai; mais ils auraient oublié, alors, que la plus sublime des femmes, la Vierge, devait me soutenir dans mon travail, comme elle se serait montrée charitable au jongleur repentant !

A peine eus-je parcouru les premières scènes que je me sentis devant l'œuvre d'un véritable poète, familiarisé avec l'archaïsme de la littérature du moyen âge. Aucun nom d'auteur ne figurait sur le manuscrit.

M'étant adressé à mon concierge pour connaître l'origine de ce mystérieux envoi, il me fit savoir que l'auteur lui avait laissé son nom et son adresse, en lui recommandant expressément de ne me les dévoiler que si j'avais accepté d'écrire la musique de l'ouvrage.

Le titre de *Jongleur de Notre-Dame*, suivi de celui de « miracle en trois actes », me mit dans l'enchantement.

Le caractère, précisément, de ma demeure, vestige survivant de ce même moyen âge, l'ambiance où je me trouvais à Égreville, devait envelopper mon travail de l'atmosphère rêvée.

La partition terminée, c'était l'instant attendu pour en faire part à mon inconnu.

Connaissant enfin son nom et son adresse, je lui écrivis.

On ne pourrait douter de la joie avec laquelle je le fis. L'auteur n'était autre que Maurice Léna, l'ami si dévoué que j'avais connu à Lyon, où il occupait une chaire de philosophie.

Ce bien cher Léna vint donc à Égreville le 14 août 1900. De la petite gare, nous ne fîmes qu'un bond jusqu'à mon logis. Là, dans ma chambre, nous trouvâmes étalées, sur la grande table de travail (table fameuse, je m'en flatte, elle avait appartenu à l'illustre Diderot) les quatre cents pages d'orchestre et la réduction gravée pour piano et chant, du *Jongleur de Notre-Dame*.

A cette vue, Léna resta interdit. L'émotion la plus délicieuse l'étreignait...

Tous les deux, nous avions vécu heureux dans le travail. L'inconnu, maintenant, se dressait devant nous. Où ? dans quel théâtre allions-nous être joués ?

La journée était radieuse. La nature, avec ses énivrantes senteurs, la blonde saison des champs, les fleurs des prés, cette douce union elle-même qui, dans la production, s'était faite entre nous, tout nous

redisait notre bonheur ! Ce bonheur d'un moment qui vaut l'éternité !... comme l'a si bien dit le poète, Mme Daniel Lesueur.

L'enveloppante blancheur des prés nous rappelait que nous étions à la veille du 15 août, de cette fête dédiée à la Vierge, que nous chantions dans notre ouvrage.

N'ayant jamais de piano chez moi, et surtout à Égreville, je ne pouvais satisfaire la curiosité de mon cher Léna d'entendre la musique de telle ou telle scène...

Nous nous promenions, vers l'heure des vêpres, dans le voisinage de la vieille et vénérable église; de loin, on pouvait distinguer les accords de son petit harmonium. Une idée folle traversa ma pensée. « Hein !... si je vous proposais, dis-je à mon ami, chose d'ailleurs irréalisable dans cet endroit sacré, mais à coup sûr bien tentante, d'entrer dans l'église aussitôt que, déserte, elle serait retournée à sa sainte obscurité : si, dis-je, je vous faisais entendre, sur ce petit orgue, des fragments de notre *Jongleur de Notre-Dame ?* Ne serait-ce pas un moment divin dont l'impression resterait à jamais gravée en nous ?... » Et nous poursuivîmes notre promenade; l'ombre complaisante des grands arbres protégeait les chemins et les routes contre les morsures d'un soleil trop ardent.

Le lendemain, triste lendemain, nous nous séparâmes.

L'automne qui allait suivre, puis l'hiver, le printemps enfin de l'année suivante, devaient s'écouler sans que, d'aucune part, me vînt l'offre de jouer l'ouvrage.

Une visite, aussi inattendue qu'elle fut flatteuse, m'arriva quand j'y pensais le moins. Ce fut celle de M. Raoul Gunsbourg.

J'aime à rappeler ici la haute valeur de ce grand ami, de ce directeur si personnel, de ce musicien dont les ouvrages triomphent au théâtre.

Raoul Gunsbourg m'apporta la nouvelle que, sur ses conseils, S. A. S. le prince de Monaco m'avait désigné pour un ouvrage nouveau à monter au théâtre de Monte-Carlo.

Le Jongleur de Notre-Dame était prêt. Je l'offris. Il fut convenu que Son Altesse Sérénissime daignerait venir, en personne, écouter l'œuvre, à Paris. Cette audition eut lieu, en effet, dans la belle et artistique demeure de mon éditeur, Henri Heugel, avenue du Bois-de-Boulogne. Elle donna au prince toute satisfaction ; il nous fit l'honneur d'exprimer, à plusieurs reprises, son sincère contentement. L'œuvre fut mise à l'étude, et les dernières répétitions en eurent lieu à Paris, sous la direction de Raoul Gunsbourg.

En janvier 1902, nous quittâmes Paris, Mme Massenet et moi, pour nous rendre au palais de Monaco, où Son Altesse nous avait fort affectueusement invités à être ses hôtes. Quelle existence à l'antipode de celle que nous quittions !

Nous avions laissé Paris, le soir, enseveli dans un froid glacial, sous la neige, et voilà que, quelques heures après, nous nous trouvions enveloppés d'une autre atmosphère !... C'était le Midi, c'était la belle Provence ; c'était la Côte d'Azur qui s'annonçait ! C'était l'idéal même ! C'était, pour moi, l'Orient, aux portes presque de Paris !...

Le rêve commençait. Faut-il dire tout ce qu'eurent de merveilleux ces jours passés comme un songe, dans ce paradis dantesque, au milieu de ce décor splendide, dans ce luxueux et somptueux palais, tout embaumé par la flore des tropiques ?

Ce palais, dont les tours génoises rappelaient le quinzième siècle, révélait, par son aspect grandiose, ces incomparables richesses intérieures offertes à l'admiration, dès que l'on y avait pénétré.

En venant décorer Fontainebleau, le Primatice n'avait point négligé, arrivant d'Italie, de s'arrêter en cet antique manoir de l'illustre famille des Grimaldi. Ces plafonds admirables, ces marbres polychromes, ces peintures que le temps a conservées, tout donnait à cette opulente demeure, avec le charme souriant, une imposante et majestueuse beauté. Mais ce qui dépassait, en cette fastueuse ambiance, tout ce qui nous parlait aux yeux, ce qui allait à l'âme, c'était la haute intelligence, cette bonté sereine, cette exquise urbanité de l'hôte princier qui nous avait accueillis.

La première du *Jongleur de Notre-Dame* eut lieu à l'Opéra de Monte-Carlo, le mardi 18 février 1902. Elle avait pour protagonistes superbes MM. Renaud, de l'Opéra, et Maréchal, de l'Opéra-Comique.

Détail qui relève de la faveur qu'on voulut bien lui faire, c'est que l'ouvrage fut joué quatre fois de suite pendant la même saison.

Deux ans après, mon cher directeur, Albert Carré, donnait la première du *Jongleur de Notre-Dame*, au théâtre de l'Opéra-Comique, avec cette distribution idéale: Lucien Fugère, Maréchal, le créateur, et Allard.

L'ouvrage a dépassé depuis longtemps, à Paris, la

centième, et je puis ajouter qu'au moment où j'écris ces lignes *le Jongleur de Notre-Dame* est au répertoire des grands théâtres d'Amérique depuis plusieurs années.

Une particularité intéressante à signaler, c'est que le rôle du Jongleur fut créé au Métropolitan House par Mary Garden, l'étincelante artiste admirée à Paris comme aux États-Unis !

Mes sentiments sont un peu effarés, je l'avoue, de voir ce moine jeter le froc, après le spectacle, pour reprendre ensuite une élégante robe de la rue de la Paix. Toutefois, devant le triomphe de l'artiste, je m'incline et j'applaudis.

Ainsi que je l'ai dit, cet ouvrage attendait son heure, et, comme Carvalho m'avait autrefois engagé à écrire la musique de la pièce tant applaudie au Théâtre-Français, *Grisélidis*, d'Eugène Morand et Armand Silvestre, j'avais écrit cette partition, par intervalles, durant mes voyages dans le Midi et au Cap d'Antibes. Ah ! cet hôtel du cap d'Antibes ! Séjour unique, séjour à nul autre pareil ! C'était l'ancienne propriété créée par Villemessant, qu'il avait baptisée si justement et si heureusement *Villa Soleil*, et qu'il destinait aux journalistes accablés par la misère et par l'âge.

Représentez-vous, mes chers enfants, une grande villa aux murailles blanches, empourprée tout entière par les feux de ce clair et bon soleil du Midi, ayant pour ceinture merveilleuse un bois d'eucalyptus, de myrtes et de lauriers. L'on en descend par des allées ombreuses, imprégnées des parfums les plus suaves, vers la mer, cette mer qui, de la Côte d'Azur et de la

Riviera, le long des côtes dentelées de l'Italie, s'en va promener ses vagues transparentes jusqu'à l'antique Hellade, comme pour lui porter sur ses ondes azurées qui baignent la Provence le salut lointain de la cité phocéenne.

Qu'elle me plaisait, mes chers enfants, ma chambre ensoleillée ! Que vous eussiez été heureux de m'y voir travaillant dans le calme et la paix, en pleine jouissance d'une santé parfaite !

Ayant parlé de *Grisélidis*, j'ajouterai que, possédant deux ouvrages libres, celui-ci et *le Jongleur de Notre-Dame*, mon éditeur en entretint Albert Carré, dont le choix se porta sur *Grisélidis*. Ce fut le motif pour lequel, ainsi que je l'ai écrit plus haut, *le Jongleur de Notre-Dame* fut représenté à Monte-Carlo en 1902.

Grisélidis prit donc les devants, et cet ouvrage fut donné à l'Opéra-Comique, le 20 novembre 1901.

Mlle Lucienne Bréval en fit une création superbe. Le baryton Dufranne parut pour la première fois dans le rôle du marquis, mari de Grisélidis ; il obtint un succès éclatant dès son entrée en scène ; Fugère fut extraordinaire dans le rôle du Diable, et Maréchal tendrement amoureux dans celui d'Alain.

J'aimais beaucoup cette pièce. Tout m'en plaisait.

Elle faisait converger vers des sentiments si touchants la fière et chevaleresque allure du haut et puissant seigneur partant pour les croisades, l'aspect fantastique du diable vert, qu'on aurait dit échappé d'un vitrail de cathédrale médiévale, la simplicité du jeune Alain et la délicieuse petite figure de l'enfant de Grisélidis ! Nous avions pour ce grand personnage une petite fille de trois ans qui était le théâtre même.

Comme au second acte l'enfant, sur les genoux de Grisélidis, devait donner l'illusion de s'endormir, la petite artiste trouva seule le geste utile et compréhensible de loin pour le public : elle laissa tomber un de ses bras, comme accablée de fatigue. O la délicieuse petite cabotine !

Albert Carré avait trouvé un oratoire de caractère archaïque et historique d'un art parfait, et, quand le rideau se leva sur le jardin de Grisélidis, ce fut un enchantement. Quel contraste entre les lis fleuris du premier plan et l'antique et sombre castel à l'horizon !

Et ce décor du prologue, tapisserie animée, une trouvaille !

Quelles joies je me promettais de pouvoir travailler au théâtre avec mon vieil ami Armand Silvestre, connu par moi d'une façon si amusante ! Depuis un an déjà, il était souffrant et il m'écrivait : « Va-t-on me laisser mourir avant de voir *Grisélidis* à l'Opéra-Comique ?... » Il devait, hélas ! en être ainsi, et ce fut mon cher collaborateur, Eugène Morand, qui nous aida de ses conseils de poète et d'artiste.

Alors que je travaillais à *Grisélidis*, un érudit tout féru de littérature du moyen âge, et qui s'intéressait aimablement à un sujet de cette époque, me confia un travail qu'il avait fait sur ce temps-là, travail bien ardu et dont je ne pouvais tirer assez parti.

Je l'avais montré à Gérôme, esprit curieux de tout, et comme nous étions réunis, Gérôme, l'auteur et moi, notre grand peintre, qui avait l'à-propos si rapide et si amusant, dit à l'auteur, qui attendait son opinion : « Ah ! *comme je me suis endormi avec plaisir en vous lisant hier !* » Et l'auteur de s'incliner, complètement satisfait.

CHAPITRE XXIV

DE CHÉRUBIN A THÉRÈSE

Je venais de voir jouer au Théâtre-Français trois actes, d'une allure toute nouvelle, qui m'avaient fort intéressé. C'était *le Chérubin*, de Francis de Croisset.

J'étais, deux jours après, chez l'auteur, dont le talent très remarqué n'a cessé de s'affirmer hautement depuis, et je lui demandais la pièce.

Il me souvient que ce fut par un jour de pluie, à l'issue de la glorieuse cérémonie qui nous avait réunis devant la statue d'Alphonse Daudet qu'on inaugurait, en revenant par les Champs-Élysées, que nous établîmes nos accords.

Le titre, le milieu, l'action, tout me charmait dans ce délicieux *Chérubin*.

J'en écrivis la musique à Égreville.

En prononçant le nom de cette chère petite ville, oasis de paix et de tranquillité parfaite dans ce beau département de Seine-et-Marne — vous savez, mes

chers enfants, qu'elle abrite la vieille demeure de vos grands-parents — mes pensées se reportent aussitôt vers les souvenirs qui s'en échappent, vers ceux que vous voudrez conserver quand nous ne serons plus là...

Ces arbres vous rappelleront que c'est la main de vos grands-parents, qui vous auront tant aimés, qui a dirigé leurs ramures pour en dispenser l'ombre contre les rayons du soleil et vous apporter leur douce et tendre fraîcheur dans les étés brûlants.

Avec quelle joie nous les avons vus croître, ces arbres ! Nous pensions tant à vous, en admirant leur lente et précieuse croissance !

Vous voudrez les respecter, ne point permettre à la hache de les frapper ! Il semble que les blessures que vous leur feriez arriveraient jusqu'à nous, par delà la mort, nous atteindraient dans la tombe, et vous ne le voudrez pas !...

.

S. A. S. le prince de Monaco, ayant eu connaissance de la mise en musique de *Chérubin*, et se souvenant de ce *Jongleur de Notre-Dame*, qu'il avait si splendidement accueilli et que je lui avais respectueusement dédié, me fit proposer par M. Raoul Gunsbourg d'en donner la première à Monte-Carlo. On peut imaginer avec quel élan j'accueillis cette proposition. J'allais donc, avec Mme Massenet, me retrouver en ce pays idéal et dans ce palais féerique, dont nous avions conservé de si impérissables souvenirs.

Chérubin fut créé par Mary Garden, la tendre Nina par Marguerite Carré, — l'ensorcelante Ensoleillad par la Cavalieri, — et le rôle du philosophe fut rempli par Maurice Renaud.

Ce fut, en vérité, une interprétation délicieuse. La soirée se prolongea, grâce aux acclamations et aux *bis* constants dont on fêta les artistes ; les spectateurs les tinrent littéralement dans une atmosphère du plus délirant enthousiasme.

Le séjour au palais fut pour nous une suite d'indicibles enchantements que nous devions, d'ailleurs, voir se renouveler, par la suite, quand nous nous retrouvâmes les hôtes de ce prince de la science, à l'âme si haute et si belle.

Henri Cain, qui, pour *Chérubin*, avait été mon collaborateur avec Francis de Croisset, m'avait amusé, entre temps, en me faisant écrire la musique d'un joli et pittoresque ballet en un acte : *Cigale*.

L'Opéra-Comique le donna le 4 février 1904. La ravissante et talentueuse Mlle Chasle fut notre Cigale, et Messmaecker, de l'Opéra-Comique, mima en travesti, d'une façon désopilante, le rôle de Mme Fourmi, rentière !

De ceux qui assistèrent aux répétitions de *Cigale*, je fus, certes, celui qui s'y divertit le plus. Il y avait, à la fin, une scène fort attendrissante et d'une poésie exquise : celle d'une apparition d'ange, avec une voix d'ange qui chantait au loin. La voix d'ange était celle de Mlle Guiraudon, devenue Mme Henri Cain.

Un an après, ainsi que je l'ai dit, le 14 février 1905, *Chérubin* fut représenté à l'Opéra princier de Monte-Carlo, et, le 23 mai suivant, l'on clôtura avec lui la saison de l'Opéra-Comique, à Paris. En paraissant à ce dernier théâtre, la distribution n'avait été modifiée que pour le rôle du philosophe, qui, passant à Lucien Fugère, y venait ajouter un nouveau succès à tant

d'autres déjà obtenus par cet artiste, et pour celui de l'Ensoleillad, qui fut confié à la charmante Mme Vallandri.

.

Vous m'observerez peut-être, mes chers enfants, que je ne vous ai rien dit encore d'*Ariane*, dont vous avez vu les pages à Égreville, pendant plusieurs étés. La raison en est que je ne parle jamais d'un ouvrage que lorsqu'il est terminé et gravé. Je n'ai rien dit d'*Ariane*, pas davantage que de *Roma*, dont j'avais écrit les premières scènes en 1902, enthousiasmé que j'étais par la tragédie sublime, la *Rome vaincue*, d'Alexandre Parodi.

A l'heure où je trace ces lignes, les cinq actes de *Roma* sont en répétitions, pour Monte-Carlo et pour l'Opéra, mais, silence ! j'en dis déjà trop... A plus tard !...

Je reprends donc le courant de ma vie.

Ariane! Ariane! l'ouvrage qui m'a fait vivre dans des sphères si élevées ! En pouvait-il être autrement avec la fière collaboration de Catulle Mendès, le poète des aspirations et des rêves éthérés?

Ce fut un jour mémorable dans ma vie que celui où mon ami Heugel m'annonça que Catulle Mendès était prêt à me lire le poème d'*Ariane*.

Depuis très longtemps germait en moi le désir de pleurer les larmes d'Ariane. Je vibrais donc de toutes les forces de mon cœur et de ma pensée avant de connaître le premier mot de la première scène !

Rendez-vous fut pris pour cette lecture. Elle eut lieu chez Catulle Mendès, 6, rue Boccador, dans le logis si personnellement artistique de ce grand lettré

et de sa femme exquise, poète, elle aussi, du plus parfait talent.

Je sortis de là, tout enfiévré, le poème dans ma poche, contre mon cœur, comme pour lui en faire sentir les battements, et je montai dans une victoria découverte pour rentrer chez moi. La pluie tombait à torrent, je ne m'en étais pas aperçu. C'était sûrement les larmes d'Ariane qui, avec délices, mouillaient ainsi tout mon être.

Chères et bonnes larmes, comme vous deviez un jour couler avec bonheur, pendant ces délicieuses répétitions ! De quelle estime, de quelles attentions en effet, n'étais-je pas comblé par mon cher directeur Gailhard, comme aussi par mes bien remarquables interprètes !

Au mois d'août 1905, je me promenais tout pensif, sous la pergola de notre demeure d'Égreville, quand, soudain, la trompe d'une automobile réveilla les échos de ce paisible pays.

N'était-ce pas Jupiter tonnant au ciel, *Cœlo tonantem Jovem,* comme eût dit Horace, le délicat poète des *Odes?* Un instant je pus le croire, mais quelle ne fut pas ma surprise, — surprise entre toutes agréable — lorsque, de ce tonitruant soixante à l'heure, je vis descendre deux voyageurs qui, pour ne point arriver du ciel, n'en venaient pas moins me faire entendre les accents les plus paradisiaques de leurs voix amies.

L'un était le directeur de l'Opéra, Gailhard, et l'autre, l'érudit architecte du monument Garnier. Mon directeur venait me demander où j'en étais d'*Ariane,* et si je voulais confier cet ouvrage à l'Opéra ?

On monta dans ma grande chambre, qu'avec ses tentures jaunes et ses meubles de l'époque on eût volontiers prise pour celle d'un général du premier Empire. J'y montrai aussitôt, sur une grande table en marbre noir supportée par des sphinx, un amoncellement de feuilles. C'était toute la partition terminée.

Au déjeuner, entre la sardine du hors-d'œuvre et le fromage du dessert, à défaut du cassoulet parfait, délice pour un Toulousain, je déclamai plusieurs situations de la pièce. Puis mes convives, mis en charmante humeur, voulurent bien accepter de faire le tour du propriétaire.

Ce fut tout en faisant les cent pas sous la pergola dont j'ai parlé, et dans l'ombre délicieusement fraîche et épaisse des vignes, dont le feuillage formait ce verdoyant encorbeillement, que l'on décida de l'interprétation.

Le rôle d'Ariane fut destiné à Lucienne Bréval, celui de la dramatique Phèdre à Louise Grandjean, et, d'un commun accord, nous souvenant du tragique talent de Lucy Arbell, dont les succès s'affirmaient à l'Opéra, nous lui destinâmes le rôle de la sombre et belle Perséphone, reine des Enfers.

Muratore et Delmas furent tout indiqués pour Thésée et pour Pirithoüs.

En nous quittant, Gailhard, se souvenant de la forme simple et confiante dont nos pères, au bon vieux temps, s'engageaient entre eux, cueillit une branche à l'un des eucalyptus du jardin, et, l'agitant en me le montrant, il me dit : « Voici le gage des promesses que nous avons échangées aujourd'hui. Je l'emporte avec moi ! »

Puis mes hôtes remontèrent dans leur auto et ils disparurent à mes yeux, enveloppés de la poussière tourbillonnante du chemin. Emmenaient-ils vers la grande ville les réalisations prochaines de mes biens chères espérances ? Tout en remontant à ma chambre, je me le demandais.

Fatigué, brisé par les émotions de la journée, je me couchai.

Le soleil brillait encore à l'horizon, dans toute la gloire de ses feux. Il venait empourprer mon lit de ses rayons éclatants. Je m'endormis dans un rêve, le rêve le plus beau qui puisse vous bercer après la tâche remplie.

On le croira sans peine. Je ne ressemblais guère, à ce moment, à « ces poules tellement agitées qu'elles parlent de passer la nuit », selon l'expression d'Alphonse Daudet.

Je place ici un détail concernant *Ariane*. On verra qu'il ne manque pas d'importance, au contraire.

Ma petite Marie-Magdeleine était venue à Égreville, passer quelques jours auprès de ses grands-parents. Cédant à sa curiosité, je lui racontai la pièce. J'en étais arrivé à l'instant où Ariane est menée aux Enfers, afin d'y retrouver l'âme errante de sa sœur Phèdre, et comme je m'arrêtais, ma petite-fille de s'exclamer aussitôt : « Et maintenant, bon papa, nous allons être aux Enfers ? »

La voix argentine et bien câline de la chère enfant, son interrogation si soudaine, si naturelle, produisirent sur moi un effet étrange, presque magique. J'avais précisément l'intention de demander la sup-

pression de cet acte, mais subitement, je me décidai à le conserver et je répondis à la juste question de l'enfant : « Oui, nous allons dans les Enfers ! » Et j'ajoutai : « Nous y verrons l'émouvante figure de Perséphone, retrouvant avec enivrement ces roses, ces roses divines, qui lui rappellent la terre bien-aimée où elle vécut jadis, avant de devenir la reine de ce terrible séjour, ayant comme sceptre un lis noir à la main. »

.

Cette visite aux Enfers nécessite une mise en scène, une interprétation que je qualifierais volontiers d'intensives. J'étais allé à Turin (mon dernier voyage dans ce beau pays) par un froid assez vif, c'était le 14 décembre 1907, accompagné de mon cher éditeur, Henri Heugel, assister aux dernières répétitions du « Regio », le théâtre royal où, pour la première fois en Italie, on avait monté *Ariane*. L'ouvrage avait une luxueuse mise en scène et des interprètes remarquables. La grande artiste, Maria Farneti, remplissait le rôle d'Ariane. J'observai surtout le soin particulier avec lequel Serafin, l'éminent chef d'orchestre, faisant fonctions de régisseur, mettait en scène l'acte des Enfers. Notre Perséphone était aussi tragique que possible ; l'air des roses, cependant, me paraissait manquer d'émotion. Je me souviens lui avoir dit, à la répétition au foyer, en lui jetant une brassée de roses dans ses bras large ouverts, de les presser ardemment contre son cœur, comme elle eût fait, ajoutais-je, d'un mari, d'un fiancé toujours aimé, qu'elle n'aurait pas vu depuis vingt ans ! « Des roses depuis si longtemps disparues, au cher adoré qu'enfin

l'on retrouve, il n'y a pas loin! Pensez-y, signorina, et l'effet sera certain ! » La charmante artiste sourit ; avait-elle compris ?...

.

Ariane donc était terminée. Mon illustre ami, Jules Claretie, l'ayant appris, me rappela la promesse que je lui avais faite d'écrire *Thérèse,* drame lyrique en deux actes. Il ajouta : « L'ouvrage sera court, car « l'émotion qu'il dégage ne saurait se prolonger. »

Je me mis au travail. Mes souvenirs vous en reparleront plus tard.

J'ai fait allusion, mes chers enfants, au plaisir que je ressentais à chaque répétition apportant constamment des trouvailles de scène et de sentiments. Ah ! avec quelle intelligence dévouée, incessamment en éveil, nos artistes suivaient les précieux conseils de Gailhard !

Le mois de juin, cependant, fut marqué de jours sombres. Une de nos artistes tomba très gravement malade. On lutta, pour l'arracher à la mort, pendant 36 heures !...

L'ouvrage étant presque terminé comme scène, et cette artiste devant nous manquer pendant plusieurs semaines, on arrêta les répétitions pendant l'été, pour les reprendre à la fin de septembre, tous nos artistes étant alors réunis et bien portants, de façon à répéter, généralement, en octobre et passer à la fin du mois.

Ce qui fut dit fut fait ; exactitude rare au théâtre. La première eut lieu le 31 octobre 1906.

Catulle Mendès, qui avait été souvent sévère pour moi dans ses critiques de presse, était devenu mon

plus ardent collaborateur, et, chose digne de remarque, il appréciait avec joie le respect que j'avais apporté à la déclamation de ses beaux vers.

Dans notre travail commun ainsi que dans nos études d'artistes au théâtre, j'aimais en lui ces élans de dévouement et d'affection, cette estime dans laquelle il me tenait.

Les représentations se succédèrent jusque dix fois par mois, fait unique dans les annales du théâtre pour un ouvrage nouveau, et cela se poursuivit ainsi jusqu'à la soixantième.

A ce propos on demandait à notre Perséphone, Lucy Arbell, combien de fois elle avait joué l'ouvrage, étant certain que sa réponse ne serait pas exacte. Évidemment, elle répondit : Soixante fois. — Non ! exclama son interlocuteur; vous l'avez joué cent vingt fois, puisque vous avez toujours bissé l'air des roses !

Ce furent les nouveaux directeurs, MM. Messager et Broussan, auxquels je dus cette soixantième qui semble, jusqu'à ce jour, être la dernière de cet ouvrage dont l'aurore fut si brillante.

.

Quelle différence, je le dis encore, entre la façon dont mes ouvrages étaient montés depuis des années, avec ce qu'il en avait été à l'époque de mes débuts !

Mes premiers ouvrages devaient être représentés en province, dans de vieux décors, et il me fallait entendre de la part du régisseur, des paroles de ce genre : « Pour le premier acte, nous avons trouvé un vieux fond de *la Favorite*; pour le second, deux châssis de *Rigoletto*, etc., etc. »

Je me souviens encore d'un directeur obligeant qui, sachant que, la veille d'une première, je manquais d'un ténor, m'en offrit un, en me prévenant ainsi : « Cet artiste connaît le rôle, mais je dois vous dire qu'il est toujours *tombé* au troisième acte ! »

Ce même théâtre me rappelle que j'y connus une basse qui avait une prétention étrange, plus étrangement exprimée encore : « Ma voix, disait notre basse, descend *tellement* qu'on ne peut pas trouver la note sur le piano !... »

Eh bien ! tous ces artistes amis furent de braves et vaillants artistes. Ils me rendirent service et eurent leurs années de succès.

Mais je m'aperçois que je m'attarde à vous parler de ces souvenirs d'antan. J'ai à vous entretenir, mes chers enfants, du nouvel ouvrage qui allait entrer en répétition à Monte-Carlo, je veux dire *Thérèse*.

CHAPITRE XXV

EN PARLANT DE 1793

Georges Cain, mon grand ami, l'éminent et éloquent historiographe du Vieux Paris, nous avait réunis un matin de l'été 1905 : la belle et charmante Mme Georges Cain, Mlle Lucy Arbell, de l'Opéra, et quelques autres personnes, pour visiter ensemble ce qui fut, autrefois, le couvent des Carmes, dans la rue de Vaugirard.

Nous avions parcouru les cellules de l'ancien cloître, vu le puits où la horde sanguinaire des septembriseurs jeta les corps des prêtres massacrés, nous étions arrivés à ces jardins demeurés tristement célèbres par ces effroyables boucheries, quand, s'arrêtant dans le chaud et prenant récit de ces lugubres événements, Georges Cain nous montra une forme blanche qui errait au loin, solitaire.

« C'est l'âme de Lucile Desmoulins », fit-il. La pauvre Lucile Desmoulins, si forte et si courageuse

auprès de son mari qu'on mena à l'échafaud, où, elle-même, bientôt, ne tardait pas à le suivre.

Ni ombre, ni fantôme ! La forme blanche était bien vivante !... C'était Lucy Arbell qui, envahie par une crise poignante de sensibilité, s'était écartée pour cacher ses larmes.

Thérèse se révélait déjà...

A peu de jours de là, je déjeunais à l'Ambassade d'Italie. Au dessert, la si aimable comtesse Tornielli nous raconta avec la grâce charmante, la fine et séduisante éloquence qui lui sont familières, l'histoire du palais de l'Ambassade, rue de Grenelle.

En 1793, ce palais appartenait à la famille des Galliffet. Des membres de cette illustre maison, les uns avaient été guillottinés, les autres avaient émigré à l'étranger. On voulait vendre l'immeuble comme bien de la nation ; il se trouva, pour s'y opposer, un vieux serviteur au caractère ferme et décidé. « Je suis le peuple, dit-il, et vous n'enlèverez pas au peuple ce qui lui appartient. Je suis chez moi, ici !... »

Lorsque, en 1798, l'un des émigrés survivants des Galliffet revint à Paris, sa première pensée fut d'aller voir la demeure familiale. Sa surprise fut grande d'y être reçu par le fidèle serviteur, dont l'âpre et énergique parole en avait empêché la spoliation. « Monseigneur, dit celui-ci en tombant aux pieds de son maître, j'ai su conserver votre bien. Je vous le rends ! »

Le poème de Thérèse s'annonçait ! Cette révélation le faisait pressentir.

.

Je peux dire que c'est à Bruxelles, en novembre de

cette année-là, dans le Bois de la Cambre, que j'eus la première vision musicale de l'ouvrage.

C'était en un bel après-midi, par un pâle soleil aux lueurs automnales. On sentait qu'une sève généreuse se retirait lentement de ces beaux arbres. Le vert et gai feuillage qui couronnait leur cime avait disparu. Une à une, au caprice du vent, tombaient les feuilles grillées, roussies, jaunies par le froid, ayant pris à l'or, ironie de la nature! son éclat, ses nuances comme ses teintes les plus variées.

Rien ne ressemblait moins aux arbres maigres et chétifs de notre bois de Boulogne. Au développement de leurs rameaux, ces arbres magnifiques pouvaient rappeler ceux tant admirés dans les parcs de Windsor et de Richemond. Je marchais sur ces feuilles mortes, et les chassais du pied ; leur bruissement me plaisait, il accompagnait délicieusement mes pensées.

J'étais d'autant plus au cœur de l'ouvrage, dans « les entrailles du sujet », que, parmi les quatre ou cinq personnes avec lesquelles je me trouvais, figurait la future héroïne de *Thérèse*.

Je recherchais partout, avidement, ce qui se rapportait aux temps horribles de la Terreur, tout ce qui, dans les estampes, pouvait me redire la sinistre et sombre histoire de cette époque, afin d'en rendre avec la plus grande vérité possible les scènes du second acte, que j'avoue aimer profondément.

Étant donc rentré à Paris, ce fut dans mon logis de la rue de Vaugirard que, pendant tout l'hiver et le printemps (j'achevai l'ouvrage, l'été, aux bords de la mer), je composai la musique de *Thérèse*.

Je me souviens qu'un matin, le travail d'une situa-

tion qui réclamait impérieusement le secours immédiat de mon collaborateur, Jules Claretie, m'avait fort énervé. Je me décidai incontinent à écrire au ministre des Postes, Télégraphes et Téléphones, pour qu'il m'accordât cette chose presque impossible : avoir le téléphone placé chez moi, dans la journée, avant quatre heures !...

Ma lettre, naturellement, reflétait plutôt le ton d'une supplique déférente.

Aurais-je pu l'espérer ? Quand je rentrai de mes occupations, je trouvai sur ma cheminée un joli appareil téléphonique, tout neuf !

Le ministre, M. Bérard, lettré des plus distingués, avait dû s'intéresser sur-le-champ à mon capricieux désir. Il m'envoya *illico* une équipe d'une vingtaine d'hommes munis de tout ce qu'il fallait pour un rapide placement.

O le cher et charmant ministre ! Je l'aime d'autant plus qu'il eut un jour pour moi une parole bien aimable : « J'étais heureux, fit-il, de vous donner cette satisfaction, à vous qui m'avez si souvent causé tant de plaisir au théâtre, avec vos ouvrages. »

Par pari refertur, oui, c'était la réciproque, mais rendue avec une grâce et une obligeance que j'appréciai hautement.

Allo !... Allo ! A mon premier essai, on s'en doute, je fus très inhabile. Je parvins cependant à avoir la communication.

J'appris aussi, autre gracieuseté bien utile, que mon numéro ne figurerait pas à l'*Annuaire*. Personne donc ne pourrait m'appeler. Je serais seul à pouvoir user du merveilleux instrument.

Je ne tardai pas à téléphoner à Claretie. Il resta fort surpris de cet appel lui venant de la rue Vaugirard. Je lui communiquai mes idées sur la scène difficile qui avait occasionné la mise en place du téléphone.

Il s'agissait de la dernière scène.

Je lui téléphonai :

Faites égorger Thérèse et tout sera bien.

J'entendis une voix qui m'était inconnue et qui poussait des cris affolés (notre fil était en communication maladroite avec un autre abandonné); elle me hurlait :

Ah! si je savais qui vous êtes, gredin! je vous dénoncerais à la police. Un crime pareil! De qui est-il question?

Subitement la voix de Claretie :

Une fois égorgée, elle ira rejoindre son mari dans la charrette. Je préfère cela au poison!

La voix du monsieur :

Ah! c'est trop fort! Maintenant, les scélérats, ils vont l'empoisonner! J'appelle la surveillante!... Je veux une enquête!...

Une friture énorme se produisit dans l'appareil, et le calme bienheureux reparut.

Il était temps; avec un abonné monté à un tel diapason, nous risquions, Claretie et moi, de passer un mauvais quart d'heure! J'en tremble encore!

Souvent, depuis, je travaillai avec Claretie dialoguant de chaque côté d'un fil, et ce fil d'Ariane con-

duisit ma voix jusqu'à celle de Perséphone, je veux dire... de Thérèse, à laquelle je faisais entendre telle ou telle terminaison vocale, voulant avoir son opinion, avant de l'écrire.

Par une belle journée de printemps, j'étais allé revoir le parc de Bagatelle, et ce joli pavillon, alors encore abandonné, construit sous Louis XVI par le comte d'Artois. Je fixai bien dans ma mémoire ce délicieux petit château que la Révolution triomphante avait laissé devenir une entreprise de fêtes champêtres, après en avoir spolié son ancien propriétaire. En rentrant en sa possession, sous la Restauration, le comte d'Artois l'avait appelé « Babiole ». « Bagatelle » ou « Babiole », c'est tout un, et ce même pavillon devait, presque de nos jours, être habité par Richard Wallace, le célèbre millionnaire, philanthrope et collectionneur.

Je voulus, plus tard, que le décor du premier acte de *Thérèse* le rappelât exactement. Notre artiste fut particulièrement sensible à cette pensée. On sait, en effet, la parenté qui l'unit à la descendance des marquis d'Hertford.

La partition une fois terminée et connaissant les intentions de Raoul Gunsbourg, qui avait désiré cet ouvrage pour l'Opéra de Monte-Carlo, nous fûmes informés, Mme Massenet et moi, que S. A. S. le prince de Monaco honorerait de sa présence notre modeste demeure et viendrait déjeuner chez nous avec le chef de sa maison, M. le comte de Lamotte d'Allogny. Immédiatement, nous invitâmes mon cher collaborateur et Mme Claretie, ainsi que mon excellent éditeur et ami et Mme Heugel.

Le prince de Monaco, d'une si haute simplicité, voulut bien s'asseoir près d'un piano que j'avais fait venir pour la circonstance, et il écouta quelques passages de *Thérèse*. Il apprit de nous ce détail. Lors de la première lecture à notre créatrice, Lucy Arbell, en véritable artiste, m'arrêta comme j'étais en train de chanter la dernière scène, celle où Thérèse, en poussant un grand cri d'épouvante, aperçoit la terrible charrette emmenant son mari, André Thorel, à l'échafaud, et clame de toutes ses forces : « Vive le roi ! » pour être ainsi assurée de rejoindre son mari dans la mort. Ce fut à cet instant, dis-je, que notre interprète, violemment émue, m'arrêta et me fit, dans un élan de transport : « Jamais je ne pourrai *chanter* cette scène jusqu'au bout, car lorsque je reconnais mon mari, celui qui m'a donné son nom, qui a sauvé Armand de Clerval, je dois perdre la voix. Je vous demande donc de *déclamer* toute la fin de la pièce. »

Les grands artistes, seuls, ont le don inné de ces mouvements instinctifs ; témoin Mme Fidès-Devriès qui me demanda de refaire l'air de Chimène : « Pleurez mes yeux !... » Elle trouvait qu'elle n'y pensait qu'à son père mort, qu'elle oubliait trop son ami Rodrigue !

Un geste bien sincère aussi, fut trouvé par le ténor Talazac, créateur de Des Grieux. Il voulut ajouter : *toi !...* avant le *vous !* qu'il lance en retrouvant Manon, dans le séminaire de Saint-Sulpice. Ce *toi !* n'indiquait-il pas le premier cri de l'ancien amant, retrouvant sa maîtresse ?

.

Les premières études de *Thérèse* eurent lieu dans

le bel appartement, si richement décoré de tableaux anciens et d'œuvre d'art, que Raoul Gunsbourg possède rue de Rivoli. Nous étions au premier jour de l'an; nous le fêtâmes en travaillant dans le salon, de huit heures du soir à minuit.

Au dehors, il faisait un froid très vif, mais un superbe feu nous le laissait ignorer; et ce fut dans cette douce et toute exquise atmosphère qu'on but le champagne à la réalisation prochaine de nos communes espérances.

Étaient-elles assez émouvantes, ces répétitions, qui réunissaient ces trois beaux artistes : Lucy Arbell, Edmond Clément et Dufranne !

Le mois suivant, le 7 février 1907, eut lieu la première de *Thérèse*, à l'Opéra de Monte-Carlo.

Ma chère femme et moi, nous étions, cette année encore, les hôtes du prince, dans ce magnifique palais pour lequel je vous ai déjà dit toute mon admiration.

Son Altesse nous avait invités dans la loge princière, la même loge où j'avais été appelé, à la fin de la première du *Jongleur de Notre-Dame*, et dans laquelle, en vue du public, le prince de Monaco m'avait placé lui-même, sur la poitrine, le grand cordon de son ordre de Saint-Charles.

Aller au théâtre, c'est bien; autre chose, cependant, est d'assister à la représentation et d'écouter ! Je repris donc, le soir de *Thérèse*, ma place accoutumée dans le salon du prince. Des tentures et des portes le séparaient de la loge. J'y étais seul, dans le silence, du moins je le pouvais supposer.

Le silence ? Parlons-en ! Le vacarme des acclamations qui saluaient nos trois artistes fut à ce point for-

midable que ni portes, ni tentures n'y résistèrent, ne parvinrent à l'étouffer !

Au dîner officiel donné au palais, le lendemain, nos créateurs applaudis étaient invités et fêtés. Mon célèbre confrère, M. Louis Diémer, le merveilleux virtuose qui avait consenti à jouer le clavecin au premier acte de *Thérèse*, Mme Louis Diémer, Mme Massenet et moi, nous en étions également. Nous n'avions, ma femme et moi, pour arriver à la salle du banquet, qu'à gravir l'escalier d'honneur. Il était proche de notre appartement, cet appartement idéalement beau, véritable séjour de rêve.

Pendant deux années consécutives, *Thérèse* fut reprise à Monte-Carlo, et, avec Lucy Arbell, la créatrice, nous avions le brillant ténor Rousselière et le maître professeur Bouvet.

Au mois de mars 1910, des fêtes d'un éclat inusité, véritablement inouï, eurent lieu à Monaco pour l'inauguration du colossal palais du Musée océanographique.

A la représentation de gala, on redonna *Thérèse*, devant un public composé de membres de l'Institut, confrères de Son Altesse Sérénissime, membre de l'Académie des sciences. Quantité d'illustrations, de savants du monde entier, les représentants du corps diplomatique, ainsi que M. Loubet, ancien président de la République, étaient là.

Le matin de la séance solennelle d'inauguration, le prince prononça un admirable discours, auquel répondirent les présidents des académies étrangères.

J'étais déjà fort souffrant et je ne pus prendre ma place au banquet qui eut lieu au palais, et à la suite

duquel on se rendit au spectacle de gala dont j'ai parlé.

Mon confrère de l'Institut, Henri Roujon, voulut bien, au banquet du lendemain matin, lire le discours que j'aurais dû prononcer moi-même, si je n'avais été obligé de garder le lit.

Être lu par Henri Roujon, c'est un honneur et un succès !

Saint-Saëns, invité aussi à ces fêtes et habitant le palais, ne cessa de me prodiguer les marques de la plus affectueuse sollicitude. Le prince lui-même daigna me visiter dans ma chambre de malade, et chacun me redisait, avec le succès de la représentation, celui de notre Thérèse, Lucy Arbell.

Mon médecin, aussi, qui m'avait quitté, le soir, plus calme, ouvrit ma porte vers les minuit. Ce fut, sans doute, pour prendre de mes nouvelles, mais également pour me parler de la belle représentation. Il savait que ce serait un baume d'une efficacité certaine pour moi.

Un détail qui me causa une grande satisfaction fut celui-ci :

On avait représenté *le Vieil Aigle*, de Raoul Gunsbourg, où Mme Marguerite Carré, femme du directeur de l'Opéra-Comique, se vit acclamée. *Thérèse* était en même temps sur l'affiche. Albert Carré, qui avait assisté à la représentation, ayant rencontré un de ses amis parisiens aux fauteuils d'orchestre, lui annonça qu'il jouerait *Thérèse*, à l'Opéra-Comique, avec la bien dramatique créatrice.

Effectivement, quatre ans après la première à Monte-Carlo, et après tant d'autres théâtres qui

avaient déjà représenté cet ouvrage, la première de *Thérèse* eut lieu, à l'Opéra-Comique, le 28 mai 1911, et *l'Écho de Paris* voulut bien faire paraître, pour la circonstance, un supplément merveilleusement présenté.

Au moment où j'écris ces lignes, je lis que le second acte de *Thérèse* fait partie du rare programme de la fête qui m'est offerte, à l'Opéra, le dimanche 10 décembre 1911, par l'œuvre pie, française et populaire : les « Trente Ans de Théâtre », la si utile création de mon ami Adrien Bernheim, qui a l'esprit aussi généreux que l'âme grande et bonne.

.

Un tendre ami me disait dernièrement : « Si vous avez écrit *le Jongleur de Notre-Dame* avec la foi, vous avez écrit *Thérèse* avec le cœur.

Rien ne pouvait être pensé plus simplement et me toucher davantage.

CHAPITRE XXVI

D'ARIANE A DON QUICHOTTE

Je reprenais, ce matin, le cours de *Mes Souvenirs*, quand j'appris une nouvelle qui me navra : la mort d'une amie de mon enfance, Mme Maucorps-Delsuc !

Je dois à ce parfait professeur, qui enseigna autrefois le solfège au Conservatoire, les conseils précieux qui contribuèrent à me faire obtenir mon prix de piano, en 1859. Mme Maucorps meurt ayant dépassé sa quatre-vingtième année, emportant dans un autre monde les sentiments de tendre reconnaissance que je lui avais voués et qui correspondaient à l'affectueux intérêt qu'elle n'avait jamais cessé de me témoigner.

En sincère émotion, mon cœur va vers elle !

.

Je ne livre jamais un ouvrage qu'après l'avoir conservé, par devers moi, pendant des mois, des années même.

J'achevais de terminer *Thérèse* — longtemps avant qu'elle dût être représentée — quand mon ami Heugel m'apprit qu'il s'était déjà entendu avec Catulle Mendès pour donner une suite à *Ariane*.

Tout en étant un ouvrage distinct, *Bacchus* devait, dans notre pensée, ne former qu'un tout avec *Ariane*.

Le poème en fut écrit en très peu de mois. J'y prenais un grand intérêt.

Cependant, et ceci est bien d'accord avec mon caractère, des hésitations, des doutes vinrent souvent me tourmenter.

De l'histoire fabuleuse des dieux et des demi-dieux de l'antiquité, celle qui se rapporte aux héros hindous est peut-être celle aussi qu'on connaît le moins.

L'étude des fables mythologiques, qui n'avait, jusqu'à ces derniers temps, qu'un intérêt de pure curiosité, tout au plus d'érudition classique, a acquis une plus haute importance, grâce aux travaux des savants modernes, lui faisant trouver sa place dans l'histoire des religions.

Il devait plaire à l'esprit avisé d'un Catulle Mendès d'y promener les inspirations de sa muse poétique, toujours si chaude et si colorée.

Le poème sanscrit, à la fois religieux et épique, de Palmiki, *Râmayana*, pour ceux qui ont lu cette sublime épopée, est plus curieux et plus immense même que les *Niebelungen*, ce poème épique de l'Allemagne du moyen âge, retraçant la lutte de la famille des Niebelungen contre Etzel ou Attila et la destruction de cette famille. En proclamant *Râmayana* l'Illiade ou l'Odyssée de l'Inde, on n'a rien

exagéré. C'est divinement beau, comme l'œuvre immortelle du vieil Homère, qui a traversé les siècles.

Je connaissais cette légende pour l'avoir lue et relue, mais il me fallut ajouter, par la pensée, ce que les mots, les vers, les situations même, ne pouvaient expliquer assez clairement pour le public souvent distrait.

Mon travail, cette fois, fut acharné, opiniâtre, je luttais ; je rejetais, je reprenais. Enfin je terminai *Bacchus*, après y avoir consacré tant de jours, tant de mois !

La distribution que nous accorda la nouvelle direction de l'Opéra, MM. Messager et Broussan, fut celle-ci : Lucienne Bréval reparut dans la figure d'Ariane ; Lucy Arbell, en souvenir de son grand succès dans Perséphone, fut la reine Amahelly, amoureuse de Bacchus : Muratore, notre Thésée, devint en même temps Bacchus, et Gresse accepta le rôle du prêtre fanatique.

La nouvelle direction, encore peu affermie, voulut donner un cadre magnifique à notre ouvrage.

Comme autrefois, pour *le Mage*, on avait été cruel, je l'ai dit, pour notre excellent directeur Gailhard, dont c'était la dernière carte avant son départ de l'Opéra, — ce qui ne l'empêcha pas d'y revenir peu de temps après, encore plus aimé qu'avant, — de même, on fut dur pour *Bacchus*.

Au moment de *Bacchus*, le public, la presse étaient indécis sur la vraie valeur de la nouvelle direction.

Donner un ouvrage dans ces conditions était, pour la seconde fois, affronter un péril. Je m'en aperçus, mais trop tard, car l'ouvrage, malgré ses défauts, paraît-il, ne méritait pas cet excès d'indignité.

Le public, cependant, qui se laisse aller à la sincérité de ses sentiments, fut, en certains endroits de l'ouvrage, d'un enthousiasme bien réconfortant. Il accueillit, notamment, le premier tableau du troisième acte par des applaudissements et des rappels nombreux. Le ballet, dans une forêt de l'Inde, fut très apprécié.

L'entrée de Bacchus sur son char, d'une mise en scène admirable, eut un gros succès.

Avec un peu de patience, ce bon public aurait triomphé des mauvaises humeurs dont j'avais été prévenu à l'avance.

Un jour du mois de février 1909, comme je venais de terminer un des actes de *Don Quichotte* (j'en parlerai plus loin), il était quatre heures du soir, je courus chez mon éditeur, au *Ménestrel*, au rendez-vous que j'avais avec Catulle Mendès. Je me croyais en retard en y arrivant, et comme je disais, en entrant, mes regrets d'avoir fait attendre mon collaborateur, un employé de la maison me répondit par ces mots : « Il ne viendra pas. Il est mort ! »

Je fus renversé à cette nouvelle terrifiante. Un coup de massue ne m'eût pas accablé davantage ! J'appris, un instant après, les détails de l'épouvantable catastrophe.

Lorsque je revins à moi, je ne pus que dire : « Nous sommes perdus pour *Bacchus* à l'Opéra ! Notre soutien le plus précieux n'est plus !...

Les colères que sa critique si vibrante et si belle cependant avait soulevées contre Catulle Mendès devaient être le prétexte d'une revanche de la part des meurtris.

Ces craintes n'étaient que trop justifiées par les doutes dont j'ai déjà parlé, et si Catulle Mendès eût assisté, par la suite à nos répétitions, il aurait, par là même, rendu grand service.

Elle est unique la reconnaissance que je garde à ces admirables artistes : Bréval, Arbell, Muratore, Gresse ! Ils combattirent avec éclat et leurs talents pouvaient faire croire à un bel ouvrage.

Souvent on forma le projet de réagir. Je remercie de cette pensée, sans lendemain, MM. Messager et Broussan.

J'avais écrit un important morceau d'orchestre (rideau baissé) pour accompagner le combat victorieux des singes des forêts de l'Inde contre l'armée héroïque de Bacchus. Je m'étais amusé à réaliser, je le crois du moins, au milieu des développements symphoniques, les cris des terribles chimpanzés armés de blocs de pierre qu'ils précipitaient du haut des rochers.

Les défilés des montagnes ne portent décidément pas bonheur. Les Thermopyles ! Roncevaux ! Le paladin Roland comme Léonidas l'apprirent à leurs dépens. Toute leur vaillance n'y put rien.

Que de fois, en écrivant ce morceau, j'allai étudier les mœurs de ces mammifères, au Jardin des Plantes ! Je les aimais, ces amis, eux dont a si mal parlé Schopenhauer en disant que si l'Asie a les singes, l'Europe a les Français ! Peu aimable pour nous, l'Allemand Schopenhauer !

Longtemps avant qu'on se décidât, après maintes discussions, à laisser *Bacchus* entrer en répétitions (il ne devait passer, en fin de saison, qu'en 1909),

j'avais le bonheur d'avoir mis en train la musique de trois actes, *Don Quichotte*, dont le sujet et la distribution des artistes avaient été désirés si affectueusement par Raoul Gunsbourg pour le théâtre de Monte-Carlo.

Vous le pressentez, mes chers enfants, j'étais de fort méchante humeur en songeant aux tribulations qu'allait me valoir *Bacchus*, sans qu'en ma conscience d'homme et de musicien j'eusse quoi que ce soit à me reprocher.

Don Quichotte arrivait donc comme un baume dulcifiant dans ma vie. J'en avais grand besoin. Depuis le mois de septembre précédent, je souffrais de douleurs rhumatismales aiguës et je passais mon existence plutôt dans le lit que debout. J'avais trouvé un système de pupitre qui me permettait d'écrire étant couché.

J'éloignais de ma pensée *Bacchus* et le sort incertain que lui réservait l'avenir, et j'avançais ainsi, chaque jour, la composition de *Don Quichotte*.

Henri Cain avait très habilement, suivant son habitude, établi un scénario d'après la comédie héroïque de Le Lorain, ce poète dont le bel avenir fut tué par la misère, qui précéda sa mort. Je salue ce héros de l'art dont la physionomie rappelait celle de notre héros à la longue figure !

Ce qui, en me charmant, me décida, à écrire cet ouvrage, ce fut une géniale invention de Le Lorain, de substituer à la grossière servante d'auberge, la Dulcinée de Cervantès, la si originale et si pittoresque *Belle Dulcinée*. Les auteurs dramatiques français les plus en renom n'avaient pas eu cette excellente idée.

Elle apportait à notre pièce un élément de haute beauté dans le rôle de la femme et un attrait de puissante poésie à notre *Don Quichotte* mourant d'amour, du véritable amour cette fois, pour une Belle Dulcinée qui justifiait à un si haut point cette passion.

Ce fut donc avec un délice infini que j'attendis le jour de la représentation. Celle-ci eut lieu à l'Opéra de Monte-Carlo, en février 1910. O la belle, la magnifique première !

Combien grand fut l'enthousiasme avec lequel on accueillit nos merveilleux artistes : Chaliapine, Don Quichotte idéal; Lucy Arbell, étincelante, extraordinaire dans la Belle Dulcinée, et Gresse, Sancho du plus parfait comique !

En repensant à cet ouvrage, que l'on donna cinq fois dans la même saison, à Monte-Carlo, fait unique dans les annales de ce théâtre, je sens tout mon être vibrer de bonheur à l'idée de revoir ce pays de rêve, le palais de Monaco et Son Altesse Sérénissime à l'occasion prochaine de *Roma*.

J'ai déjà réservé sur cet ouvrage beaucoup de notes pour *Mes Souvenirs* en 1912.

Des joies nouvelles se réalisèrent lors des répétitions de *Don Quichotte* au Théâtre-Lyrique de la Gaîté, où je savais recevoir l'accueil le plus franc, le plus ouvert, le plus affectueux des directeurs, les frères Isola.

La distribution de Monte-Carlo, se modifia en ce sens que nous eûmes à Paris pour Don Quichotte le superbe artiste Vanni Marcoux, et, pour Sancho, le maître comédien Lucien Fugère. Lucy Arbell devait à son triomphe de Monte-Carlo d'être engagée pour

la Belle Dulcinée au Théâtre-Lyrique de la Gaîté.

Mais fut-il jamais un bonheur sans mélange ?

Cette amère et mélancolique réflexion, je ne la fais certainement pas pour ce qui concerne l'éclatant succès de nos artistes et de la mise en scène des frères Isola, si bien secondés par le régisseur général Labis.

Mais jugez-en plutôt. La répétition dut être ajournée à trois semaines par les maladies graves et successives de nos trois artistes. Chose curieuse cependant et vraiment digne d'admiration, nos trois interprètes furent guéris presque en même temps, et ils quittèrent leurs chambres, témoins de leurs souffrances, le matin même du jour où eut lieu la répétition générale. Vivent les beaux et bons artistes !

Les acclamations frénétiques du public devaient être pour eux une douce et tout exquise récompense, quand elles éclatèrent, le 28 décembre 1910, pendant cette répétition générale qui dura de une heure à cinq heures du soir.

Mon premier jour de l'an fut bien fêté, lui aussi. J'étais très souffrant ce jour-là et ce fut dans mon lit de douleur qu'on m'apporta les cartes de visite de mes fidèles élèves, les pneumatiques des amis, heureux du succès, les belles fleurs envoyés à ma femme, et une délicieuse statuette en bronze, souvenir de Raoul Gunsbourg, qui me rappelait ainsi tout ce que je lui devais pour *Don Quichotte* à Monte-Carlo, pour les premières et pour la reprise faite à ce même théâtre.

Je sais que la saison 1912 débutera par une reprise nouvelle de cet ouvrage pendant les répétitions de *Roma*, en février prochain.

La première année de *Don Quichotte*, au théâtre des frères Isola aura eu quatre-vingts représentations consécutives de cet ouvrage.

J'ai plaisir à rappeler certains détails pittoresques qui m'ont vivement intéressé pendant les études de cet ouvrage.

C'est, d'abord, la curieuse audace que notre Belle Dulcinée, Lucy Arbell, eut de vouloir accompagner elle-même, sur la guitare, la chanson du quatrième acte. Elle parvint, en très peu de temps, à devenir une véritable virtuose sur cet instrument, dont on soutient les chants populaires en Espagne, en Italie et même en Russie. Ce fut une innovation charmante ; elle nous débarrassait de cette banalité : l'artiste frottant une guitare garnie de ficelles, tandis que, dans la coulisse, un instrumentiste exécute, d'où désaccord entre le geste de l'artiste et la musique. Jusqu'à ce jour, toutes les Dulcinées n'ont pu réaliser ce tour de force de la créatrice. Je me souviens aussi que, connaissant son habileté vocale, j'éclairai le rôle avec de hardies vocalises et que cela surprit fort, par la suite, plus d'une interprète ; et, pourtant, un contralto doit savoir vocaliser comme un soprano. *Le Prophète* et *le Barbier de Séville* en témoignent.

La mise en scène de l'acte des Moulins, si ingénieusement trouvée par Raoul Gunsbourg, se compliqua au théâtre de la Gaîté, tout en gardant cependant l'effet réalisé à Monte-Carlo.

Un échange de chevaux, fort habilement dissimulé au public, fit croire que Don Quichotte et son sosie n'étaient qu'un seul homme !

Une trouvaille aussi fut celle de Gunsbourg, lors-

qu'on mit en scène le cinquième acte. Un artiste, dans une scène d'agonie, fût-il le premier du monde, veut naturellement mourir couché à terre. Gunsbourg s'écria, dans un éclair génial : « Un chevalier doit mourir debout ! » Et notre Don Quichotte, alors Chaliapine, s'adossa contre un grand arbre de la forêt et exhala ainsi son âme fière et amoureuse.

CHAPITRE XXVII

UNE SOIRÉE !

Au printemps de 1910, ma santé était un peu chancelante.

Roma était gravée depuis longtemps, matériel prêt ; *Panurge* terminé ; et je sentais, chose rare, l'impérieux besoin de me reposer pendant quelques mois.

Ne rien faire absolument, me livrer tout entier, si doux qu'il pût être, au *dolce farniente*, n'était point possible ! Je cherchai donc et je trouvai une occupation qui ne pouvait fatiguer ni mon esprit ni mon cœur.

Je vous ai dit, mes chers enfants, qu'au mois de mai 1891, lors de la disparition de la maison Hartmann, j'avais confié à un ami les partitions de *Werther* et d'*Amadis*. Je n'ai à parler, maintenant, que d'*Amadis*. J'allai donc trouver mon ami qui m'ouvrit son coffre-fort, non pour en tirer des billets de banque, mais pour en extraire sept cents pages (brouillon d'orchestre), qui formaient la partition d'*Amadis*, composée fin de l'année 1889 et année 1890.

Il y avait donc vingt et un ans que cet ouvrage attendait dans le silence.

Amadis ! Quel joli poème j'avais là ! Quel aspect vraiment nouveau ! Quelle poétique et touchante allure avait ce *Chevalier du lys*, resté le type des amants constants et respectueux ! Quel enchantement dans ces situations ! Quelle attachante résurrection, enfin, que celle de ces nobles héros de la chevalerie du moyen âge, de ces preux, si vaillants et si braves !

Je retirai donc cette partition du coffre et y laissai un quatuor et deux chœurs pour voix d'hommes. *Amadis* devait être mon travail de l'été. J'en commençai allégrement la copie à Paris et allai la continuer à Égreville.

Malgré ce travail facile et qui me semblait un si lénitif et si parfait calmant au malaise que je ressentais, je me trouvais véritablement très souffrant et je me disais que j'avais bien fait de renoncer à composer, me sachant dans un état de santé si précaire.

J'arrivai à Paris pour consulter mon médecin. Il m'ausculta, puis, ne me cachant pas ce que lui avait révélé son diagnostic : « Vous êtes très malade ! » me fit-il. « Comment ? lui dis-je, c'est impossible ! Je copiais encore lorsque vous êtes venu ! »

« Vous êtes très gravement malade ! » insista-t-il.

Le lendemain matin, médecins et chirurgien m'obligeaient à quitter mon cher et doux foyer, ma chambre tant aimée.

Une ambulance automobile m'emporta à la maison de santé de la rue-de-La-Chaise. Ce m'était une consolation. Je ne quittais pas mon quartier. Je fus ins-

crit sur le registre de la maison sous un nom d'emprunt, les médecins ayant craint les interviews, bien aimables d'ailleurs, qu'on m'aurait demandées et qu'il m'était tout à fait défendu d'accorder dans ces moments-là.

Le lit dans lequel je m'étendis était placé, par une toute gracieuse attention, au milieu de la plus belle chambre de l'établissement, dite le salon Borghèse. J'en fus ému.

Je fus l'objet, de la part du professeur chirurgien Pierre Duval et des docteurs Richardière et Laffitte, des soins les plus admirables et les plus dévoués.

J'étais là, environné d'un calme silencieux et comme enveloppé par une tranquillité dont j'appréciais tout le prix.

Mes plus chères amitiés venaient me rendre visite, chaque fois que l'autorisation leur en était donnée. Ma femme, tout inquiète, était accourue d'Égreville et m'apportait son affection la plus émue.

Je devais être sauvé au bout de quelques jours.

Le repos forcé imposé à mon corps n'empêchait cependant pas mon esprit de travailler.

Je n'attendis pas que le mieux se fît dans mon état pour m'occuper des discours que j'aurais à prononcer comme président de l'Institut et président de l'Académie des Beaux-Arts (double présidence qui m'était échue cette année) et enveloppé de glace, de mon lit, j'envoyais aussi mes instructions pour les futurs décors de *Don Quichotte*.

Enfin, je rentrai chez moi !

Revoir sa demeure, ses meubles ; retrouver les livres qu'on aimait à feuilleter, tous ces objets qui caressaient

vos yeux, vous rappelaient de chers souvenirs, et dont on s'était fait une habitude ; revoir les êtres qui vous sont chers, ces serviteurs pleins d'attentions, ah ! quelle joie ! Et si vive fut cette joie qu'elle me causa une crise de larmes.

Et ces promenades que je faisais, encore tout chancelant, appuyé sur le bras de mon tendre frère, le général, et sur celui d'une amie bien chère, comme je les reprenais avec bonheur ! Que j'étais heureux de promener ma convalescence à travers ces allées ombreuses du Luxembourg, au milieu des rires enjoués des enfants, de toute cette jeunesse qui y prenait ses ébats, parmi les claireschansons des oiseaux qui allaient sautillant de branche en branche, contents de vivre dans ce beau jardin, leur ravissant royaume !

.

Égreville, que j'avais déserté alors que je me doutais si peu de ce qui devait m'advenir, reprit sa vie ordinaire dès que, tranquillisée sur mon sort, ma femme bien-aimée put y retourner.

L'été qui m'avait été si triste prit fin, et l'automne arriva avec les deux séances publiques de l'Institut et de l'Académie des Beaux-Arts et les répétitions, aussi, de *Don Quichotte*.

Une idée d'un réel intérêt me fut soumise, entre temps, par l'artiste à qui devait échoir la mission de la faire triompher plus tard. Ayant mis cette idée à profit, j'écrivis une suite de compositions et leur donnai le nom proposé par l'interprète : les *Expressions lyriques*. Cette réunion des deux forces expressives, le chant et la parole, je m'intéressai grandement à la faire vibrer dans une même voix.

Les Grecs, d'ailleurs, n'agissaient pas autrement dans l'interprétation de leurs hymnes, en alternant le chant avec la déclamation.

Et comme il n'y a rien de nouveau sous les étoiles, ce que nous jugions une innovation moderne n'était que « renouvelé des Grecs », ce dont on peut s'honorer, cependant.

Depuis ce temps, et toujours depuis, j'ai vu les auditeurs très captivés par ces compositions et émus par l'admirable expression personnelle que leur donnait l'interprète.

.

Un matin, tandis que j'en étais aux dernières corrections d'épreuves de *Panurge,* dont le poème m'avait été confié par mon ami Heugel et avait pour auteurs Maurice Boukay, pseudonyme de Couyba, plus tard ministre du Commerce, et Georges Spitzmüller, je reçus l'affectueuse visite de O. de Lagoanère, administrateur général du Théâtre-Lyrique de la Gaîté. Il venait au nom de nos excellents directeurs, les frères Isola, me demander de leur donner *Panurge.*

A cette démarche, aussi spontanée que flatteuse, je répondis que ces messieurs s'engageaient bien aimablement à mon égard, mais qu'ils ne connaissaient pas l'ouvrage. « C'est vrai, me répliqua aussitôt l'aimable M. de Lagoanère, mais c'est un ouvrage qui vient de vous ! »

On prit date et, séance tenante, le traité fut signé avec les noms des artistes proposés par la direction.

Je me réserve, mes chers enfants, de vous parler plus en détail de *Panurge,* aussitôt qu'il sera rentré en répétitions.

.

Au moment où j'écris ces lignes, je suis encore sous l'émouvante impression de la splendide soirée donnée le 10 décembre à l'Opéra.

Il y a quelques semaines, mon excellent ami Adrien Bernheim vint me voir et, entre deux dragées (il est aussi gourmand que moi), il me proposa de participer à une grande représentation qu'il organisait en mon honneur, pour fêter le dixième anniversaire de l'œuvre française et populaire : les *Trente ans de Théâtre*. « En mon honneur ! » m'écriai-je dans une extrême confusion...

Il n'y eut pas un artiste, et des plus grands, qui ne se sentît heureux de prêter son concours à cette soirée.

Ce fut ensuite, de jour en jour, toujours chez moi, dans le salon de famille de la rue de Vaugirard, que je vis se réunir, animés d'un égal dévouement pour assurer le succès, les secrétaires généraux de l'Opéra et de l'Opéra-Comique, MM. Stuart et Carbone, et l'administrateur du Théâtre-Lyrique de la Gaîté, M. O. de Lagoanère. Mon bien cher Paul Vidal, chef d'orchestre à l'Opéra, et professeur de composition au Conservatoire, se joignit à eux.

Le programme fut décidé tout de suite. Les études particulières commencèrent aussitôt. La peur cependant que j'éprouvais, et que j'ai toujours eue, lorsque j'ai fait une promesse, d'être souffrant quand arrivait l'instant de l'exécution, me causa plus d'une insomnie.

« Tout est bien qui finit bien », dit la sagesse des nations. J'avais tort, on va le voir, de me torturer pendant tant de nuits.

Aucun artiste, ai-je dit, ne se serait senti heureux s'il n'avait pas participé à cette soirée en lui accordant son généreux concours. Notre vaillant président Adrien Bernheim, avait, après quelques paroles chaleureusement patriotiques, obtenu de tous les professeurs de l'orchestre de l'Opéra qu'ils viendraient répéter les différents actes, intercalés dans la soirée, à six heures vingt-cinq du soir. Personne ne dîna; tout le monde fut au rendez-vous !

A vous tous, mes amis, mes confrères, mes remerciements émus !

Je n'ai point à apprécier moi-même ce que fut cette fête, à laquelle je pris une part si personnelle...

Il n'y a pas de circonstances, si belles et si sérieuses qu'elles soient dans la vie, auxquelles ne se mêle parfois un incident qui leur fait contraste.

Tous mes amis voulaient témoigner de leur empressement à assister à la soirée de l'Opéra. Il se trouva parmi eux un fidèle habitué des théâtres qui tint à venir m'exprimer ses regrets de ne pouvoir assister à cette fête. Il avait perdu tout récemment son oncle, qu'on savait millionnaire et dont il était héritier.

Je lui présentai mes condoléances et il partit.

Le plus drôle, c'est que je devais apprendre fortuitement l'étrange conversation qu'à l'occasion des funérailles de cet oncle, il avait eue avec le représentant des pompes funèbres.

« Si monsieur désire, avait dit ce dernier, un service de première classe, il aura l'église entièrement tendue de noir aux armes du défunt, l'orchestre de l'Opéra, les premiers artistes, le catafalque le plus monumental », suivant la somme.

L'héritier hésita...

« Alors, monsieur, ce sera la seconde classe, l'orchestre de l'Opéra-Comique, des artistes de second plan », suivant la somme.

Nouvelle hésitation...

Le représentant ajouta alors, avec un accent contrit :

« Ce sera donc la troisième classe ; mais je vous préviens, monsieur, que ce ne sera pas *gai !* (*sic*) »

Puisque je suis sur ce terrain, et le mot est bien le mot juste, j'ajouterai que j'ai reçu d'Italie une lettre de félicitations qui se terminait par les salutations d'usage et, cette fois, ainsi conçue :

« Veuillez croire à mes plus sincères... *obsèques.* » (Traduction libre d'*ossequiosita*.)

La mort a quelquefois des côtés aussi amusants que la vie en a de tristes.

Cela me fait souvenir de la fidélité avec laquelle les frères Lionnet suivaient les enterrements.

Était-ce sympathie pour les défunts, ou bien ambition de voir leurs noms au nombre de ceux des personnes de distinction citées à cette occasion, par les journaux ? On n'a jamais pu savoir.

Étant un jour de cortège funèbre, Victorien Sardou entendit l'un des frères Lionnet parler avec un de ses voisins et lui dire, l'air navré, en lui donnant de tristes nouvelles de la santé d'un ami : « Allons, ce sera à lui bientôt ! »

Ces mots éveillèrent l'attention de Sardou, qui s'exclama, en montrant les frères Lionnet : « Non seulement ils suivent tous les enterrements, mais ils les annoncent ! »

CHAPITRE XXVIII

CHÈRES ÉMOTIONS

Durant l'été de 1902, arrivant de Paris, je rentrai dans ma demeure, à Égreville.

Parmi les livres et les brochures que j'avais emportés avec moi, se trouvait *Rome vaincue*, d'Alexandre Parodi. Cette magnifique tragédie avait obtenu, en 1876, au moment où elle fut jouée pour la première fois sur la scène de la Comédie-Française, un succès resté inoubliable.

Sarah Bernhardt et Mounet-Sully, jeunes tous les deux à cette époque, avaient été les protagonistes de deux actes les plus émouvants de l'œuvre : Sarah Bernhardt, en incarnant l'aïeule aveugle, Posthumia, et Mounet-Sully, en interprétant l'esclave gaulois, Vestapor.

Sarah dans toute l'efflorescence de sa radieuse beauté, avait demandé le rôle de l'aïeule, tant il est vrai de dire que la véritable artiste ne pense pas à elle;

qu'elle sait, quand il le faut, faire abstraction d'elle-même, sacrifier le charme de ses grâces et l'éclat de ses attraits aux exigences supérieures de l'art !

Il en fut de même, mes chers enfants, trente-cinq années plus tard, à l'Opéra, ainsi que la remarque pourra en être justement faite.

Je me souviens encore de ces hautes fenêtres, de ces baies immenses qui envoyaient le jour dans ma grande chambre d'Égreville.

J'avais lu, après dîner la très attachante brochure de la *Rome vaincue* jusqu'aux extrêmes lueurs de la journée. Je ne pouvais m'en détacher, tant elle m'enthousiasmait. Il fallut, comme l'a dit notre grand Corneille, que

> ... l'obscure clarté qui tombe des étoiles,
> Bientôt, avec la nuit...

arrêtât ma lecture.

Dois-je ajouter, après cela, que je ne pus résister à me mettre aussitôt au travail, et que j'écrivis, les jours suivants, toute la scène de Posthumia, au 4ᵉ acte ? Vous me direz, sans doute, que je travaillais ainsi bien au hasard, n'ayant pas encore distribué les scènes suivant les exigences d'un ouvrage lyrique. J'avais cependant décidé déjà mon titre : *Roma*.

Le véritable emballement dans lequel ce travail me jeta, ne m'empêcha pas, néanmoins, de songer qu'à défaut d'Alexandre Parodi, mort en 1901, l'autorisation de ses héritiers m'était nécessaire. J'écrivis donc; mais ma lettre devait rester sans réponse.

Je dus ce contre-temps à une adresse erronée. La veuve de l'illustre tragique m'apprit, en effet, par la

suite, que ma demande n'était jamais parvenue à sa destination.

Parodi ! qu'il était bien le *vir probus dicendi peritus* des anciens ! Quels souvenirs j'ai gardés de nos promenades le long du boulevard des Batignolles, où je pensais que se trouvait toujours son ancienne demeure ! Avec quelle éloquence il narrait la vie des Vestales qu'il avait lue dans Ovide, leur grand historiographe !

J'écoutais avidement sa parole colorée, si enthousiaste des choses du passé. Ah ! que ses emportements contre tout ce qui n'était pas élévation dans les sentiments, noble fierté dans les intentions, dignité et simplicité dans la forme, que ces emportements, dis-je, étaient superbes et comme on sentait que son âme vibrait toujours dans l'au-delà ! Il semblait qu'une flamme la consumât, imprimant à ses joues le creux de ses tortures intérieures.

Je l'ai tant admiré et bien aimé ! Il me semble que notre collaboration n'est point finie, qu'un jour nous pourrons la reprendre ensemble, dans le mystérieux séjour où l'on va, mais d'où l'on ne revient jamais !

Fort déçu du silence qui avait suivi l'envoi de ma lettre, j'allais abandonner mon projet d'écrire *Roma* lorsque, dans ma vie, apparut un maître poète, Catulle Mendès. Il m'offrit cinq actes pour l'Opéra : *Ariane;* je vous en ai déjà parlé.

Ce fut cinq ans après, en 1907, que mon ami Henri Cain vint me demander si j'avais l'intention de reprendre avec lui notre fidèle collaboration.

Tout en causant avec moi, il remarqua que j'avais mes pensées ailleurs, qu'une autre idée me préoccu-

pait. C'était exact. Je fus amené à lui confier mon aventure à propos de *Roma*.

Mon désir de trouver dans cette œuvre le poème rêvé fut immédiatement partagé par Henri Cain : quarante-huit heures après, il me rapportait l'autorisation des héritiers. Ceux-ci avaient signé un traité qui m'accordait un délai de cinq ans pour écrire et faire représenter l'ouvrage.

Il m'est agréable, aujourd'hui, de remercier Mme veuve Parodi, femme d'une rare et parfaite distinction, et ses fils, dont l'un occupe une situation éminente dans l'instruction publique.

Ainsi que je vous l'ai déjà dit, mes chers enfants, je me trouvais, en février 1910, à Monte-Carlo, pour les répétitions et la première représentation de *Don Quichotte*. J'habitais alors, déjà, cet appartement qui m'a tant plu, à l'Hôtel du Prince de Galles. J'y suis toujours revenu avec bonheur. Comment aurait-il pu en être autrement.

La chambre où je travaillais donnait de plain-pied sur un des boulevards de la ville, et de mes fenêtres j'avais une vue incomparable.

Au premier plan : des orangers, des citronniers, des oliviers ; à l'horizon : le grand rocher surplombant la mer aux flots d'azur, et, sur le roc, l'antique palais modernisé du prince de Monaco.

Dans cette calme et paisible demeure — chose exceptionnelle pour un hôtel — malgré l'affluence des familles étrangères qui y étaient installées, j'étais incité au travail. Pendant mes heures de liberté, entre les répétitions, je m'occupais à écrire une ouverture pour *Roma* ; j'avais emporté avec moi les huit cents

pages d'orchestre de la partition manuscrite complètement terminée.

Le second mois de mon séjour à Monte-Carlo, je le passai au palais de Monaco. C'est là que j'achevai cette composition, dans ce milieu enchanteur, dans la haute poésie de cette splendeur.

Lorsque, deux ans plus tard, aux répétitions de *Roma*, j'assistai à l'audition de cette ouverture, lue par les artistes de l'orchestre et dirigée par le maître Léon Jehin avec un art extraordinaire, je pensai à cette coïncidence qui faisait que ces pages, écrites dans le pays, l'avaient été tout proche du théâtre où elles étaient jouées.

En rentrant à Paris, en avril, après les fêtes somptueuses par lesquelles avait été inauguré le Palais océanographique, et que je vous ai racontées, je reçus la visite de Raoul Gunsbourg. Il venait, au nom de Son Altesse Sérénissime, s'informer si j'avais un ouvrage à lui confier pour 1912. *Roma* était terminée depuis longtemps, le matériel en était prêt, et, par conséquent, je pouvais le lui promettre et attendre deux années encore. Je le lui proposai.

Mon habitude, je l'ai déjà dit, est de ne jamais parler d'un ouvrage que lorsqu'il est complètement achevé, que son matériel, toujours important, est gravé et corrigé. C'est là une besogne considérable dont j'ai à remercier mes chers éditeurs, Henri Heugel et Paul-Émile Chevalier, ainsi que mes scrupuleux correcteurs, en tête desquels j'aime à placer Ed. Laurens, un maître musicien. Si j'insiste sur ce point, c'est que rien n'a pu empêcher, jusqu'ici, la persistance de cette formule : « M. Massenet se hâte d'achever sa

partition afin d'être prêt pour le premier...! » Laissons dire et... continuons.

Ce ne fut qu'au mois de décembre 1911 que les études de *Roma* pour les artistes commencèrent, rue de Rivoli, chez Raoul Gunsbourg.

Qu'il était beau de voir nos grands artistes se passionner aux leçons de Gunsbourg qui, vivant les rôles, leur infusait sa vie même en les mettant en scène !

Hélas ! pour moi, un accident me retint au lit dès le début de ces passionnantes études. Tous les soirs, cependant, de cinq à sept heures, je suivais, de mon lit, grâce à mon téléphone, les progrès des études de *Roma*.

L'idée de ne pouvoir, peut-être, aller à Monte-Carlo, me tourmentait, lorsque enfin mon excellent ami, l'éminent docteur Richardière, autorisa mon départ ! Le 29 janvier, nous partîmes donc, ma femme et moi, pour ce pays des rêves.

A la gare de Lyon, excellent dîner !... Bon signe. Cela s'annonce bien !

La nuit, toujours fatigante en wagon... supportée dans la joie des répétitions futures. Le mieux se maintient !

L'arrivée dans ma chambre aimée du « Prince de Galles »... Une ivresse. C'est le mieux qui continue !

Quel incomparable bulletin de santé, n'est-il pas vrai ?

Enfin, la lecture de *Roma*, dite à l'italienne : orchestre, artistes et chœurs, fut l'objet de si belles et si bienveillantes manifestations, que je payai ces *chaudes* émotions par un... *refroidissement*.

O contraste ! O ironie ! Comment s'étonner cepen-

dant ? Tous les contrastes ne sont-ils pas dans cette même nature ?

Le refroidissement dont je fus atteint ne dura guère, heureusement. Deux jours après, j'avais rebondi ; j'étais plus solide que jamais. J'en profitai pour aller, avec ma femme, toujours avide et curieuse de sites pittoresques, m'égarer dans un parc abandonné, le parc Saint-Roman. Nous étions là, dans la solitude de cette riche et luxuriante nature, dans ces bois d'oliviers laissant voir, à travers leurs petites feuilles d'un vert grisâtre, si tendre et si doux, la mer immuablement bleue, quand j'y trouvai... Quoi ? Je vous le donne en dix, en cent, comme eût fait Mme de Sévigné ! Quand j'y trouvai, mes chers enfants... un chat.

Oui ! c'était un chat, un vrai chat, fort aimable. Me sachant, sans doute, depuis toujours, en amitié avec ses semblables, il m'honora de sa société et ses miaulis insistants et affectueux ne me quittèrent pas. Ce fut pour ce compagnon que j'épanchai mon cœur tout palpitant. N'était-ce pas, en effet, ce jour-là, pendant ces heures d'isolement, que la répétition générale de *Roma* battait son plein ? Oui, me disais-je, en ce moment Lentulus vient d'arriver ! Ah ! maintenant, c'est Junia ! Voilà Fausta dans les bras de Fabius ! Actuellement, c'est Posthumia se traînant aux pieds des sénateurs cruels !... Car nous avons, nous autres, fait étrange, comme l'intuition du moment exact où se joue telle ou telle scène, une sorte de divination de la division mathématique du temps, appliquée à l'action théâtrale. Nous étions au 14 février. Le soleil de cette splendide journée ne pouvait éclairer que la joie de tous mes beaux artistes !

Sans une gêne bien naturelle, mes chers enfants, il me serait difficile de vous parler de la superbe première représentation de *Roma*. Je me permettrai donc, laissant ce soin à autrui, de reproduire les impressions que chacun pouvait lire le lendemain dans la presse :

« L'interprétation — une des plus complètement belles à laquelle il nous a été donné d'applaudir — a été en tous points digne de ce nouveau chef-d'œuvre de Massenet.

« Chose remarquable et qu'il faut d'abord noter : tous les rôles de *Roma* sont, au point de vue théâtral, ce qu'on appelle de bons rôles. Tous comportent, pour leurs interprètes, des effets de chant et de jeu qui sont de nature à soulever l'admiration et les bravos du public.

« Cela dit à l'éloge de l'œuvre, félicitons ces merveilleux interprètes, dans l'ordre de la distribution portée au programme :

« Mlle Kousnezoff, dont la jeunesse, la fraîche beauté et la voix superbe de soprano dramatique ont été un régal des yeux et des oreilles, fut et demeurera longtemps la plus jolie et la plus séduisante Fausta qu'on puisse souhaiter.

« Le rôle particulièrement dramatique de l'aveugle Posthumia a été pour la grande tragédienne lyrique qu'est Mlle Lucy Arbell l'occasion d'une création qui comptera parmi les plus extraordinaires de sa brillante carrière. Drapée avec un sens esthétique parfait dans un sombre et beau péplum de soie gris fer, le visage artificiellement vieilli, mais d'une pure beauté de lignes classiques, Mlle Lucy Arbell a profondé-

ment ému et enthousiasmé le public tant par son jeu impressionnant que par les accents tout à la fois graves et veloutés de sa voix de contralto.

« Mme Guiraudon a trouvé moyen, dans sa seule scène du deuxième acte, de se tailler un très gros succès personnel, et jamais autant qu'hier soir la critique parisienne n'a regretté que cette jeune et exquise chanteuse ait abandonné prématurément la carrière artistique, ne consentant désormais à se faire acclamer qu'exceptionnellement, et... à Monte-Carlo.

« Mme Éliane Peltier (la grande-prêtresse) et Mlle Doussot (Galla) ont complété excellemment une interprétation féminine de premier ordre.

« Au surplus, les partenaires masculins ne furent pas moins remarquables et pas moins acclamés.

« M. Muratore, qui est un ténor de grand opéra, de superbe allure et de voix généreuse, a campé le rôle de Lentulus avec une vigueur et une mâle beauté qui lui ont conquis tous les cœurs et qui, à Paris comme ici, lui vaudront un éclatant et mémorable triomphe.

« M. J.-F. Delmas, à la diction si nette, à la déclamation lyrique si théâtrale, a été un Fabius incomparable et non moins applaudi que ses camarades de l'Opéra, Muratore et Noté. Celui-ci, en effet, a fait également merveille dans le rôle de l'esclave Vestapor, dont son organe sonore et vibrant de grand baryton a fait retentir à souhait les farouches imprécations.

« M. Clauzure, enfin, dont le masque romain était parfait, à fait une création — la première de sa carrière — qui place ce jeune premier prix du Conservatoire sur le pied d'égalité avec les célèbres vétérans

de l'Opéra de Paris, auprès desquels il combattait hier au soir le bon combat de l'art.

« Les chœurs d'hommes et de femmes, patiemment stylés par leur maître dévoué, M. Louis Vialet, et les artistes de nos orchestres, qui, de nouveau, ont affirmé leur maîtrise et leur homogénéité, ont été irréprochables sous la direction suprême du maître Léon Jehin, auquel tous les compositeurs dont il dirige les œuvres prodiguent à juste titre les remerciements et les félicitations, et dont tous les dilettanti de Monte-Carlo ne cessent d'acclamer le talent et l'infatigable vaillance.

« M. Visconti, qui, lui aussi, en son genre, est une des chevilles ouvrières, ou plutôt artistiques, indispensables à la renommée du théâtre de Monte-Carlo, a brossé pour *Roma* cinq décors, ou, pour mieux dire, cinq tableaux de maître qui ont été longuement admirés et applaudis. Son *Forum* et son *Bois sacré* sont parmi les plus belles peintures théâtrales qu'on ait encore vues ici.

« Pour M. Raoul Gunsbourg, metteur en scène dont il est désormais superflu de célébrer les louanges, qu'il nous suffise de dire que *Roma* est une des partitions qu'il a montées avec le plus de plaisir et le plus de sincère vénération. N'est-ce pas dire qu'il y a apporté tous ses soins, toute son âme de directeur et d'artiste ?...

« Avec un pareil concours d'éléments de succès mettant en valeur *Roma*, la victoire était certaine. Elle a été hier soir une des plus complètes dont nous ayons eu depuis quinze années, à rendre compte ici. Et c'est avec joie que nous le constatons à la gloire

du maître Massenet et de l'Opéra de Monte-Carlo. »

.

Cette année, les jours passés au palais furent d'autant plus doux à mon cœur que le prince me témoigna, s'il est possible, une affection d'autant plus touchante.

Honoré du devoir que j'avais à me rendre dans le salon voisin de la loge princière (et l'on sait que je ne vais jamais à mes premières), je rappelle que Son Altesse Sérénissime, à la fin du dernier acte, et devant la salle attentive, me dit : « Je vous ai donné tout ce que je pouvais ; je ne vous avais pas encore embrassé ! » Et, ce disant, Son Altesse m'embrassa avec une vive effusion.

.

Me voici dans Paris, à la veille des répétitions et de la première de *Roma*, à l'Opéra.

J'espère... J'ai de si admirables artistes ! Ils m'ont déjà gagné la première bataille. Pourraient-ils ne pas triompher dans la seconde ?

CHAPITRE XXIX
(INTERMÈDE)

PENSÉES POSTHUMES

J'avais quitté cette planète, laissant mes pauvres terriens à leurs occupations aussi multiples qu'inutiles ; enfin, je vivais dans la splendeur scintillante des étoiles qui me paraissaient alors grandes chacune comme des millions de soleils ! Autrefois, je n'avais pu jamais obtenir cet éclairage-là pour mes décors, dans ce grand théâtre de l'Opéra où les fonds restent trop souvent obscurs. Désormais, je n'avais plus à répondre aux lettres ; j'avais dit adieu aux premières représentations, aux discussions littéraires et autres qui en découlaient.

Ici, plus de journaux, plus de dîners, plus de nuits agitées !

Ah ! si je pouvais donner à mes amis le conseil de me rejoindre là où je suis, je n'hésiterais pas à les appeler près de moi ! Mais le voudraient-ils ?

Avant de m'en aller dans le séjour éloigné que j'habite, j'avais écrit mes dernières volontés (un mari malheureux avait profité de cette occasion testamentaire pour écrire avec joie ces mots : *Mes premières volontés*).

J'avais surtout indiqué que je tenais à être inhumé à Égreville, près de la demeure familiale dans laquelle j'avais si longtemps vécu. Oh! le bon cimetière! En plein champ, dans un silence qui convient à ceux qui l'habitent.

J'avais demandé que l'on évitât de pendre à ma porte ces tentures noires, ornements usés par la clientèle. J'avais désiré qu'une voiture de circonstance me fît quitter Paris. Ce voyage, avec mon consentement, dès huit heures du matin.

Un journal du soir (peut-être deux) avait cru devoir informer ses lecteurs de mon décès. Quelques amis — j'en avais encore la veille — vinrent savoir, chez mon concierge, si le fait était exact, et lui de répondre : « Hélas! Monsieur nous a quittés sans laisser son adresse. » Et sa réponse était vraie, puisqu'il ne savait pas où cette voiture obligeante m'emmenait.

A l'heure du déjeuner, quelques connaissances m'honorèrent, entre elles, de leurs condoléances, et même, dans la journée, par-ci, par-là, dans les théâtres, on parla de l'aventure :

— Maintenant qu'il est mort, on le jouera moins, n'est-ce pas?

— Savez-vous qu'il a laissé encore un ouvrage? Il ne finira donc pas de nous gêner!

— Ah! ma foi, moi je l'aimais bien! J'ai toujours eu tant de succès dans ses ouvrages!

Et c'était une jolie voix de femme qui disait cela.

Chez mon éditeur, on pleurait, car on m'y aimait tant !

Chez moi, rue du Vaugirard, ma femme, ma fille, mes petits et arrière-petits-enfants étaient réunis, et, dans des sanglots, trouvaient presque une consolation.

La famille devait arriver à Égreville le soir même, veille de l'enterrement.

Et mon âme (l'âme survit au corps) écoutait tous ces bruits de la ville quittée. A mesure que la voiture m'en éloignait, les paroles, les bruits s'affaiblissaient, et je savais, ayant fait construire depuis longtemps mon caveau, que la lourde pierre, une fois scellée, serait, quelques heures plus tard, la porte de l'oubli !

APPENDICE

MASSENET PAR SES ÉLEVES

Voici les notes que nous avons reçues de quelques-uns des élèves les plus célèbres de Massenet :

9 décembre 1911.

Tous ceux qui ont passé par la classe de Massenet en conservent le plus noble et le plus charmant souvenir. Jamais professeur ne fut plus aimé de ses élèves ni plus digne de l'être. Dès qu'il vous voyait, tout de suite, dès la première fois, il établissait entre lui et vous un lien affectueux, une petite connivence secrète; par un mot, par un regard, il vous témoignait qu'il vous avait compris, qu'il était votre ami, qu'il s'emploierait à votre bien. Et c'était vrai. Il apportait à ses fonctions délicates et supérieures un tact, une ardeur, un zèle compréhensif, auxquels il était im-

possible de résister pour peu qu'on eût une parcelle de cœur et d'intelligence.

On reproche toujours à ses élèves de faire « du Massenet ». Avec ça que les autres n'en font pas ! Est-ce notre faute si Massenet a trouvé et fixé, pour longtemps encore, la forme mélodique française du charme amoureux ? Si ceux-là mêmes qui l'ont le moins connu et le plus dénigré n'ont pu s'empêcher de subir son influence, comment ne l'aurions-nous pas doublement éprouvée, nous qui vivions près de lui et respirions avec enchantement sa personnalité fascinante ?

Mais jamais, jamais Massenet n'a imposé ses idées, ses préférences, ni surtout sa manière à aucun de ses élèves; bien au contraire, il s'identifiait à chacun d'eux, et l'un des traits les plus remarquables de son enseignement consistait dans l'assimilation dont il faisait preuve quand il corrigeait leurs travaux; qu'il s'agît d'un détail à rectifier, ou d'une modification profonde dans le plan, le factum, la couleur ou le sentiment de l'ouvrage qu'il avait sous les yeux, ce qu'il indiquait, ce qu'il conseillait, ne semblait pas émaner de lui, Massenet : il le tirait pour ainsi dire de l'élève lui-même, de son tempérament, de ses qualités, de son style propres, et refaisait le travail tel que l'eût refait spontanément cet élève, s'il eût eu l'expérience nécessaire...

Je ne lui ai jamais entendu dire à un élève une chose désobligeante; ses critiques étaient toujours faites sur un ton de cordialité.

— Voyez-vous, je regrette un peu ce passage... Vous n'avez pas absolument rendu ce que vous vouliez. Oh !

je le sais bien, ce que vous vouliez ! (Et il le décrivait avec une exactitude, une finesse !) Eh bien ! tenez, cherchons ensemble... Ah ! c'est difficile ! mais pourtant... oui, je crois que j'ai trouvé... Parbleu !... Comment ne l'avez-vous pas vu, puisque vous l'avez indiqué d'instinct, vous-même ? Là, voyez !...

Et son petit crayon d'argent s'agitait dans sa main blanche et nerveuse...

Parfois, il était malicieux ; mais l'ironie se voilait, chez lui, sous des formes si séduisantes ! A un élève, devenu aujourd'hui relativement célèbre et dont il goûtait peu, je crois, la nature stérile et compliquée, il dit un jour, après avoir examiné quelques pages d'orchestre qu'il lui montrait :

— C'est intéressant, c'est curieux, comme vous faites bien l'orchestre de votre musique.

Et, quelques jours plus tard, comme ce même élève lui soumettait un morceau de chant ou de piano :

— C'est amusant..., c'est intéressant à constater... Enfin... comme vous faites bien la musique de votre orchestre !...

Il faudrait des pages pour dire son érudition, sa mémoire, sa rapidité de compréhension, sa facilité de comparaison et de citation.

Et quel interprète des maîtres ! Je me souviens d'une séance où, emporté par une démonstration, il en vint à nous chanter toute la scène de la prédiction du grand prêtre dans *Alceste :* « Apollon est sensible à nos gémissements ! »

Je ne pourrai jamais plus l'entendre chanter — que dis-je ! la voir jouer par personne !

Il parlait de tout, de littérature, d'histoire et de peinture ; tout lui était bon pour illustrer ce qu'il voulait nous faire comprendre, et son éloquence égalait sa sensibilité. Je n'oublierai jamais les heures passées avec lui au Musée du Louvre...

<div style="text-align:right">Reynaldo Hahn.</div>

<div style="text-align:right">Niort, 7 décembre 1911.</div>

Votre lettre m'arrive à Niort, le jour où j'enterre celle qui remplaçait ma mère auprès de moi et qui emporte avec elle toute ma jeunesse.

C'est ma jeunesse aussi que vous évoquez en me demandant ces lignes dont la brièveté m'est imposée par la douleur et les larmes. Et c'est ma jeunesse qui s'associe à la ferveur de mes camarades pour vous répondre. C'est ma jeunesse qui envoie au maître son hommage : le plus beau et le plus doux que je puisse offrir.

<div style="text-align:right">Alfred Bruneau.</div>

<div style="text-align:right">Paris, 10 décembre 1911.</div>

Je suis très flatté et très reconnaissant de votre aimable appel pour rendre gloire à Massenet. Pardon de cette familiarité ! Mais je me souviens que, tout jeune élève à la classe de piano de M. Mathias, je lui dis :

— Monsieur, excusez-moi, je vous quitte pour aller au cours de M. Massenet.

Et Georges Mathias de me répondre, avec vivacité :

— Quand on a l'honneur d'être élève de Massenet, on supprime « Monsieur ».

Combien j'ai été heureux de faire partie de cette classe qui était pour moi, comme pour nous tous, une délicieuse récréation, en même temps qu'un précieux enseignement qui nous conduisait vers les beautés de la Ville Éternelle ! Enseignement très imagé et faisant comprendre la musique, avec un art tout particulier, par des exemples qu'il savait trouver dans la littérature, la peinture. Exemple bien caractéristique :

— N'oubliez pas à cet endroit, me dit-il, la petite flûte; c'est du vermillon !

Un des grands talents du maître, talent inoubliable ! c'était de faire comprendre, aimer, approfondir, lui-même chantant, exécutant au piano, les œuvres des maîtres. Il nous jouait souvent Schubert et Schumann, comparant leurs différents génies jusque dans les plus petites nuances.

Il nous a commenté aussi la symphonie. Je me souviens d'un cours intéressant où il nous expliqua avec clarté la hardiesse des développements de la symphonie en *sol mineur* du grand Mozart. Un jour aussi, il nous démontra d'une façon pittoresque la différence entre les « trois orages » : de *la Pastorale*, de *Guillaume Tell* et de *Philémon et Baucis*. L'orage-symphonie, l'orage-opéra et l'orage-opéra-comique. Vous voyez, par là, la diversité de son enseignement : pas moyen de s'ennuyer ! Si je continuais le récit de mes souvenirs, il me faudrait trop de pages. Avant de terminer, je tiens à vous remercier, monsieur, de l'occasion que vous me donnez de prouver mon

admiration et mon affectueuse reconnaissance envers mon cher maître, une des gloires de l'art musical français.

CHARLES LEVADÉ.

9 décembre 1911.

Il est peu d'images du passé qui me soient aussi chères que celle de mon maître Massenet dans sa classe, à l'ancien Conservatoire. Le lieu était le plus malgracieux qui se pût voir. On y accédait par un couloir étroit, dont le méandre recélait l'inévitable piège de deux marches obscures. La petite salle était nue, sans réserve. Devant un grand vieux piano, une chaise pour le maître, flanquée de deux escabeaux dont s'emparaient les doyens de la classe, les autres élèves debout pressés autour. Une crasse auguste engluait les formes et les couleurs; et l'on ne savait pas ce qu'on respirait là-dedans : il semblait que, depuis Cherubini, personne n'eût ouvert les fenêtres, dont les vitres poudreuses tremblaient au vacarme du faubourg Poissonnière. La lumière, à l'entresol, était si chiche, qu'il y fallait, certains jours sombres, la chandelle. Mais, dès que M. Massenet avait levé sur nous son œil avide de vie, dès qu'il avait parlé ou mis sa main au clavier, tout s'éclairait, l'atmosphère vibrait d'espérances, de jeunes illusions, des plus vives impressions musicales. Son enseignement se bornait à examiner et à corriger nos travaux, à leur opposer et à commenter des modèles : les principes se déduisaient ainsi, au hasard de l'occasion, qui parfois menait loin. On peut concevoir plus de méthode; mais,

données avec la vivacité d'intelligence et la passion qu'y apportait M. Massenet, ces leçons avaient un pouvoir merveilleux d'éveiller et de soutenir l'activité d'un jeune esprit. Jouant et chantant lui-même, illuminant ainsi nos pauvres essais, le maître démêlait mieux que nous ce que nous avions rêvé d'y mettre, discernait du premier coup la miette féconde dont nous n'avions pas su tirer parti; et s'il nous renvoyait, notre travail en morceaux, il ne nous renvoyait qu'avec l'ardente confiance de faire mieux, et le moyen topique d'y réussir. La clarté, la mesure, la rigoureuse propreté, mais le mouvement juste de la forme; la sincérité et la simplicité du sentiment : là étaient ses premiers conseils.

On lui a reproché cet enseignement : on a dit que tous ses élèves « faisaient du Massenet ». En sept années, je ne l'ai pas entendu demander une fois, ou seulement approuver qu'on en fît. Et ses élèves ont-ils été seuls à en faire ? Des maîtres mêmes, contemporains de M. Massenet, et jusqu'à ses aînés, de combien peut-on dire qu'ils n'ont pas un instant subi l'empreinte de son irrésistible séduction ? Ce sont les natures amorphes, comme Guiraud et Delibes, qui peuvent former des élèves qui ne gardent rien d'elles.

Quant aux auteurs qu'il nous faisait connaître, M. Massenet les choisissait avec un éclectisme parfait, et quelquefois le plus loin qu'il pouvait sembler de son propre idéal. Il trouvait dans chacun l'exemple efficace, soit pour appuyer quelque précepte technique, soit, et plus souvent encore, pour nous faire saisir de quelles impressions de l'art, de la nature, et

de la vie surtout, le fond de la musique est fait. Ce qui ne se peut dire, c'est avec quelle intensité de couleur et d'émotion il savait, sur ce piano minable, éveiller toute la beauté intime et la beauté plastique d'un chef-d'œuvre; mais il faut avouer que rien ne nous captivait davantage que l'exécution, exceptionnellement consentie, de l'un de ses propres ouvrages. Qui n'a pas entendu par Massenet la musique de Massenet ne sait pas ce que c'est que la musique de Massenet. Les interprètes sont si rares, qui n'en ont pas chargé le trait, au degré, souvent, de la caricature ! Et quelle joie, quand il apportait quelques pages manuscrites de la partition en œuvre ! pages de l'aspect le plus net, le plus sûrement ordonné, mais d'un aspect frémissant, qui avait déjà une grâce expressive : des pages de sa vie vraiment, la date notée au coin, avec le fait, petit ou grand, qui avait été pour lui l'événement du jour. J'entends encore une lecture, inoubliable, de *Werther;* et je revois l'expression singulière d'anxiété sur le front du maître, qui certes n'attendait pas un avis de ses élèves, mais guettait le trouble de ce premier public, tout sensible, et trop naïf pour la simulation.

J'ai commencé de comprendre, ce jour-là, que, lorsqu'on reproche à M. Massenet un grand désir de plaire, cette expression péjorative n'est pas exacte. Le vrai désir qui le domine est d'être aimé. Ou, plutôt, c'est un besoin, inquiet jusqu'à la fièvre, d'aimer lui-même éperdument sa création et de la rendre si émouvante que tous l'aiment comme il l'aime, et de toujours chercher celle qui trouvera le plus directement des cœurs prêts à s'ouvrir...

Et il arrivait qu'on entendît, au milieu de ces capiteux entretiens, discrètement heurter. La porte entrebâillée, un visage passait, un vieux visage à favoris, resplendissant d'un regard divin et d'un large sourire, où l'âme s'offrait. C'était « le père Franck », qui venait — les deux classes ayant beaucoup d'élèves communs, et les heures coïncidant certaines fois — demander si l'un de ces jeunes gens ne consentirait pas à aller lui tenir un peu compagnie devant son orgue, où il se morfondait tout seul.

<div align="right">Gaston Carraud.</div>

<div align="center">10 décembre 1911.</div>

Le maître a toujours gardé à notre endroit, quant à ses œuvres, un silence farouche; il nous les cachait presque.

Un jour, cédant à nos instances, il voulut bien nous jouer quelques mesures de la danse galiléenne de *la Vierge*, dont l'orchestration nous avait vivement intéressés. Plus tard, il consentit, non sans s'être fait beaucoup prier, à nous interpréter l'air du ballet en *si mineur* d'*Hérodiade;* plus tard encore, quelques mesures de *Manon* qu'il achevait alors; le récitatif : *Je ne suis qu'une pauvre fille*. Mais ce fut, en quatre années, tout son apport d'exemples personnels. A ce point de vue, notre curiosité fut toujours déçue. Tel était son souci de nous éloigner des choses de la mode, de faire de nous — au sens le plus hautain, le plus éternel du mot — des musiciens. Ce fut le plus merveilleux éveilleur d'âmes, le plus généreux stimulateur d'énergies et d'imaginations. Les

âmes ont répondu; les imaginations ont fleuri : il en peut revendiquer hautement comme sienne l'harmonieuse moisson.

<div style="text-align: right">Paul Vidal.</div>

<div style="text-align: right">9 décembre.</div>

Mon souvenir de la classe Massenet? Le souvenir d'une classe où nous allions avec joie, d'un maître qui était adoré de ses élèves, d'un enseignement vivant, varié, et le contraire de scolastique.

C'est un beau souvenir. Et notre maître sait bien que ses nombreux élèves lui gardent tous une profonde reconnaissance.

<div style="text-align: right">Henri Rabaud,
Chef d'orchestre de l'Opéra.</div>

MASSENET PAR SES INTERPRÈTES

Deux des plus charmantes interprètes de Massenet ont bien voulu également nous adresser un souvenir sur leur maître et ami :

10 décembre 1911.

Pour parler du maître, je trouve bien intéressant de raconter un peu ce que sont les études avec lui.

Ah ! ce n'est pas toujours un moment agréable, car le maître, lorsqu'il apporte les pages nouvelles d'un ouvrage, voudrait que l'interprète rendît aussitôt le sentiment, le caractère, les nuances... tout, enfin. Il ne peut admettre une hésitation, il se croit à la veille d'une répétition générale... Il exige, dès le premier contact de l'artiste avec le rôle nouveau... la perfection !

Mais, lorsqu'il se sent compris, quel changement se produit ! Il est joyeux, reconnaissant ; il parle avec bonté et vous comble d'éloges. Exagération au début... exagération à la fin.

Tout s'arrange, cependant, et le maître aime tant les artistes qu'il leur donne une place d'honneur parmi les plus chers de sa famille.

Combien aussi les artistes l'aiment, l'admirent et le révèrent !

Lucy Arbell, de l'Opéra.

11 décembre.

Mon grand et cher illustre maître Massenet ne se doute pas qu'il fut le premier à m'applaudir à Paris.

Venant de Bordeaux, je me présentais au concours d'admission du Conservatoire, quand un des membres du jury se mit à battre des mains.

— Eh bien ! vous pouvez être contente, mademoiselle, me dit l'appariteur, c'est M. Massenet qui vous a applaudie !

J'étais follement heureuse. Pensez donc ! Mais, hélas ! ma joie fut courte... A peine rentrée dans le foyer où les « candidates » attendaient leur tour, je me vis assaillie par vingt jeunes filles qui m'interpellaient avec une volubilité rageuse. A travers ce flux de paroles, je distinguais pourtant ces mots :

— En a-t-elle de la chance !
— C'est vrai que Massenet vous a applaudie ?
— Pas possible !
— Si !
— Non !
— Ça se raconte.
Etc.

Heureusement, la mère d'une des concurrentes mit tout le monde d'accord en prononçant, avec autorité, cette phrase venimeuse :

— Je l'avais bien dit à ma fille : « Massenet applaudit toujours... quand on lui chante sa musique. »

Je venais de concourir dans le grand air de *la Juive* !!!

JULIA GUIRAUDON-CAIN.

MES DISCOURS

INAUGURATION DE LA STATUE DE MÉHUL

2 octobre 1892.

Discours de Massenet, membre de l'Institut, au nom de l'Académie des Beaux-Arts.

Messieurs,

Nous sommes à une époque où chaque pays, chaque coin de terre, tient à honneur de glorifier dans le marbre ou dans le bronze les hommes célèbres qu'il a vus naître.

Cela vaut mieux assurément qu'une coupable indifférence pour ceux dont la patrie a le droit de s'enorgueillir.

Cependant, dans le nombre des statues qu'on a élevées en ces derniers temps, peut-être quelques-unes l'ont-elles été avec précipitation, comme sous le coup d'une admiration trop hâtive. Ce n'est pas le reproche qu'on pourra adresser à celle de votre Méhul, le fier et mâle artiste dont nous voyons ici la noble image.

Cent ans ont passé sur sa gloire sans l'entamer. Et c'est pourquoi je remercie l'Académie des Beaux-Arts de l'honneur qu'elle m'a fait en m'envoyant parmi vous pour porter la parole en son nom et pour déposer au pied de ce monument le tribut de son admiration. Je le ferai, sinon avec l'éloquence que vous auriez désirée, du moins avec tout le respect et la piété d'un descendant très humble pour un ancêtre illustre et vénéré.

Il est né dans votre ville, non loin d'ici, dans l'ancienne rue des Religieuses, le 24 juin 1763, marqué au front par la Providence pour de grandes destinées artistiques.

C'est un vieil organiste du couvent des Récollets qui joua en cette circonstance le rôle de la Fortune. Il était aveugle comme elle et imagina, en manière de passe-temps, d'inculquer à l'enfant les éléments de la musique. On n'a pas conservé son nom et nous devons le regretter : n'eût-il pas été juste qu'il prît aujourd'hui sa part du triomphe, celui qui le premier fit vibrer cette petite âme musicale ?

Dans la suite, Méhul trouva des maîtres plus remarquables, plus dignes de lui comme cet Hanser, le savant organiste de Laval-Dieu, qui venait d'Allemagne et lui apprit du contrepoint tout ce qu'on peut en savoir, ou comme cet Edelman, compositeur lui-même de mérite, qui eut le temps de faire épanouir le génie de son élève, avant de porter sur les échafauds de la Révolution une tête plus faite pour les combinaisons harmoniques que pour les combinaisons si dangereuses de la politique.

Oui, ce furent là les deux maîtres qui formèrent

son talent. Mais nous n'en devions pas moins un souvenir au vieil aveugle, qui, le premier, posa les mains de l'enfant merveilleux sur un clavier d'orgue dont il devait devenir le titulaire dès l'âge de dix ans.

Laval-Dieu, où professait cet Hanser dont j'ai parlé, fut le vrai berceau artistique de Méhul. C'était alors une puissante abbaye située tout près d'ici, de l'autre côté de la Meuse, où vivaient et priaient des chanoines de Prémontré, mettant tous leurs soins à posséder une des plus belles maîtrises de France, afin d'y chanter dignement les louanges du Seigneur.

C'est dans cette solitude propice aux méditations, dans un parc enchanteur aux riches végétations, que Méhul passa les plus belles années de sa vie. Il aimait à le dire et à le répéter. C'est là qu'il reçut les fortes leçons d'Hanser, là aussi qu'il prit pour les fleurs cette passion qui ne le quitta plus. Toute sa vie, il se plut à en cultiver comme il avait fait à Laval-Dieu et ce lui fut souvent d'un grand secours.

Il est dans la vie des artistes bien des heures de lassitude, de doute, de découragement. Avec sa nature fine et impressionnable, Méhul les connut plus que tout autre. Il eut à lutter parfois contre la mauvaise fortune, contre les intrigues et les jalousies, même contre les douleurs privées. Dans ces jours d'amertume, Méhul se retournait du côté de ses fleurs et il y retrouvait des horizons roses, des douceurs parfumées. Il s'oubliait en de longues extases devant un parterre où toutes les couleurs se mariaient à ses yeux, comme tous les sons dans son esprit de musicien. Les tulipes surtout le dominaient et il y avait telles d'entre elles aux nuances vives et changeantes qui lui fai-

saient tourner la tête tout aussi bien qu'une de ces mélodies rares écloses en sa fertile imagination.

On a dit qu'il y avait toujours un serpent caché sous les fleurs. Cela était vrai pour celles de Laval-Dieu, et le serpent prit ici la forme d'une robe de moine. Les parents de Méhul, bonnes gens fort simples, se demandèrent un moment pourquoi leur fils ne la revêtirait pas, cette robe, puisqu'il était si bien accueilli des religieux. Ils ne pensaient pas pouvoir élever plus haut leur ambition.

Eh! mon Dieu, Méhul eût peut-être fait un excellent moine, mais quel artiste nous aurions perdu !

Les chanoines pourtant n'eussent pas demandé mieux, tant ils avaient pris en affection leur jeune élève. Heureusement celui-ci n'avait reçu qu'une éducation très rudimentaire et à toutes les avances il put répondre : « Je ne sais pas le latin », comme l'ingénue de Molière répondait : « Je ne sais pas le grec » aux savantins qui voulaient l'embrasser.

Et le voilà parti pour Paris, la ville où l'on trouve la gloire, mais au prix de quelles luttes et de quelles misères ! Méhul souffrit des unes et des autres, touchant de l'orgue dans les églises et courant le cachet pour vivre médiocrement. Mais il eut bientôt des bonheurs inespérés.

Gluck, le grand Gluck, s'intéressa à lui et lui prodigua ses précieux conseils. Il y a plus d'une affinité entre le génie de ces deux illustres musiciens, et Méhul devait accomplir dans la forme de l'opéra-comique la même révolution que celle qu'avait accomplie Gluck dans l'opéra. Aux ariettes de Philidor il fit succéder des accents plus mâles et même, délaissant la

petite flûte aimable qui régnait alors en souveraine à la salle Favart, il ne craignit pas d'y emboucher la trompette épique dès son premier ouvrage, cette *Euphrosine* qui fut une révélation et provoqua dans tout Paris un véritable enthousiasme.

Un maître artiste était né à la France.

D'autres, et parmi eux mon éminent ami Arthur Pougin, vous ont dit dans leurs études sur Méhul, bien mieux que je ne saurais le faire, toute la glorieuse série des ouvrages qui suivirent *Euphrosine*, et ont fait ressortir les mérites de *Stratonice*, d'*Ariodant*, d'*Adrien*, de l'*Irato*, du *Jeune Henry* et surtout de cet incomparable *Joseph*, qui passe immuable à travers les âges dans son éternelle beauté.

J'aime à me reporter à ces temps héroïques de la musique où l'opéra moderne, secouant les formes pédagogiques qui l'enserraient, sortait si superbement de ses langes, servi par cette grande pléiade d'artistes qu'on appelait Chérubini, Lesueur, Spontini, Grétry, Berton ; et je dis moderne avec intention, car ce sont eux qui ont ouvert les voies que nous suivons encore. Sans doute la palette orchestrale a pu s'enrichir avec l'armée des instruments qui s'augmentait ; on apporte peut-être à la musique de nos jours plus de raffinements, plus de recherches, plus de coloris et de pittoresque, mais on ne saurait y mettre plus de noblesse, plus de foi, plus d'ampleur que ces rudes pionniers d'un art qu'ils ont créé.

Méhul était à leur tête et conduisait le mouvement. Il eut tous les honneurs, tous les succès. Il fut le premier musicien nommé à l'Institut de France, il fut aussi le premier dans la Légion d'honneur.

C'était donc une sorte de préséance qu'on lui reconnaissait et devant laquelle, d'ailleurs, ses rivaux, qui étaient tous ses amis, s'inclinaient sans la moindre arrière-pensée. Et comment ne l'eût-on pas aimé, cet homme qui, en dehors de son rare talent, était si excellent, si bon, si aimable pour tous ? Il mettait du charme et de l'esprit, nous dit un de ses biographes, jusque dans le simple bonjour qu'il vous donnait.

Et voyez, messieurs, comme le génie rayonne éternellement à travers les siècles. Voilà cent trente années que Méhul naquit dans cette ville de Givet, et son souvenir y grandit toujours. Aujourd'hui, c'est l'apothéose ; et nous voici tous réunis autour de la statue que viennent de lui ériger ses concitoyens reconnaissants. Rendons hommage à la forte volonté de votre maire, M. Lartigue, qui a mené à bien cette entreprise, et au talent du sculpteur, M. Croisy, qui nous rend si vivante cette image chère et glorieuse.

Non seulement, par cette belle manifestation, vous honorez la mémoire de Méhul, mais vous vous honorez grandement vous-mêmes, et vous honorez la France aussi. Il ne saurait nous déplaire qu'à l'extrémité de notre pays et sur sa limite même, ce soit tout d'abord la statue d'un musicien illustre qu'on découvre en entrant chez nous. C'est comme une étiquette d'art donnée à la patrie ; c'est plus encore quand ce musicien s'appelle Méhul et qu'il a écrit *le Chant du départ* — ce frère jumeau de notre *Marseillaise* — qui retentit si souvent à l'heure du danger parmi les armées de la première République.

Tournez-la donc du côté de la frontière, la statue du musicien patriote dont les chants enflammés en-

traînèrent les fils de la France à la défense du sol sacré. Mettez-y des lyres et des roses, des lyres pour symboliser son génie, des roses parce qu'il les aima tendrement, mais n'oubliez pas d'y joindre le clairon qui sonne la victoire.

FUNÉRAILLES D'AMBROISE THOMAS

22 février 1896.

Discours de Massenet, membre de l'Institut, au nom de la Société des auteurs et compositeurs dramatiques.

Messieurs,

On rapporte qu'un roi de France, mis en présence du corps étendu à terre d'un puissant seigneur de sa cour, ne put s'empêcher de s'écrier : « Comme il est grand ! »
Comme il nous paraît grand aussi celui qui repose ici devant nous, étant de ceux dont on ne mesure bien la taille qu'après leur mort ! A le voir passer si simple et si calme dans la vie, enfermé dans son rêve d'art, qui de nous, habitués à le sentir toujours à nos côtés pétri de bonté et d'indulgence, s'était aperçu qu'il fallait tant lever la tête pour le bien regarder en face ?
... Et c'est à moi que des amis, des confrères de

la Société des auteurs ont confié la douloureuse mission de glorifier ce haut et noble artiste, alors que j'aurais encore bien plus d'envie de le pleurer. Car elle est profonde notre douleur, à nous surtout, ses disciples, un peu les enfants de son cerveau, ceux auxquels il prodigua ses leçons et ses conseils, nous donnant sans compter le meilleur de lui-même dans cet apprentissage de la langue des sons qu'il parlait si bien. Enseignement doux parfois et vigoureux aussi, où semblait se mêler le miel de Virgile aux saveurs plus âpres du Dante, — heureux alliage dont il devait nous donner plus tard la synthèse dans ce superbe prologue de *Françoise de Rimini*, tant acclamé aux derniers concerts de l'Opéra.

Sa Muse, d'ailleurs, s'accommodait des modes les plus divers, chantant aussi bien les amours joyeuses d'un tambour-major que les tendres désespoirs d'une Mignon. Elle pouvait s'élever jusqu'aux sombres terreurs d'un drame de Shakespeare, en passant par la grâce attique d'une Psyché ou les rêveries d'une nuit d'été.

Sans doute il n'était pas de ces artistes tumultueux qui font sauter toutes les cordes de la lyre, pythonisses agitées sur des trépieds de flammes, prophétisant dans l'enveloppement des fumées mystérieuses. Mais, dans les arts comme dans la nature, s'il est des torrents fougueux, impatients de toutes les digues, superbes dans leur furie et s'inquiétant peu de porter quelquefois le ravage et la désolation sur les rives approchantes, il s'y trouve aussi des fleuves pleins d'azur qui s'en vont calmes et majestueux, fécondant les plaines qu'ils traversent.

Ambroise Thomas eut cette sérénité et cette force assagie. Elles furent les bases inébranlables sur lesquelles il établit partout sa grande renommée de musicien sincère et probe. Et quand quelques-uns d'entre nous n'apportent pas dans leurs jugements toute la justice et toute l'admiration qui lui sont dues, portons vite nos regards au delà des frontières, et quand nous verrons dans quelle estime et dans quelle vénération on le tient en ces contrées lointaines, où son œuvre a pénétré glorieusement, portant dans ses pages vibrantes un peu du drapeau de France, nous rouverons là l'indication de notre devoir. N'étouffons pas la voix de ceux qui portent au loin la bonne chanson, celle de notre pays.

D'autres avant moi, et plus éloquemment, vous ont retracé la lumineuse carrière du Maître que nous pleurons. Ils vous ont dit quelle fut sa noblesse d'âme et quel aussi son haut caractère. S'il eut tous les honneurs, il n'en rechercha aucun. Comme la Fortune pour l'homme de la fable, ils vinrent tous le trouver sans qu'il y songeât, parce qu'il en était le plus digne.

C'est donc non seulement un grand compositeur qui vient de disparaître, c'est encore un grand exemple.

CENTENAIRE D'HECTOR BERLIOZ

INAUGURATION DU MONUMENT ÉLEVÉ A MONTE-CARLO

7 mars 1903.

Discours de Massenet, membre de l'Institut.

Messieurs,

C'est le propre du génie d'être de tous les pays.

A ce titre Berlioz est partout chez lui ; il est le citoyen de l'entière humanité.

Et pourtant il passa dans la vie sans joie et sans enchantement. On peut dire que sa gloire présente est faite de ses douleurs passées. Incompris, il ne connut guère que les amertumes. On ne vit pas la flamme de cette énergique figure d'artiste, on ne fut pas ébloui de l'auréole qui le couronnait déjà.

N'est-ce donc pas une merveille singulière de voir cet homme, qui avait de son vivant l'apparence d'un vaincu, créature malheureuse et tourmentée, chercheur d'un idéal qui toujours semblait se dérober, pionnier

d'art haletant et de soif inapaisée, musicien de misère souvent lapidé, se redresser tout à coup après sa mort, ramasser les pierres qu'on lui jetait pour s'en faire un piédestal et dominer tout un monde !

C'est que sous cette enveloppe de lutteur acharné et succombant à la peine brûlait une âme ardente de créateur, de ces âmes qui vivifient tout autour d'elles, qui apportent à chacun un peu de leur lumière, de leurs hautes aspirations, âmes généreuses qui ne s'élèvent pas seules, mais qui élèvent en même temps les âmes des autres hommes. Nous devons tous à Berlioz la reconnaissance qu'on doit à un bienfaiteur, à un dispensateur de grâce et de beauté.

Autour de ce groupe d'art, qui nous apparaît presque, dans sa pure et sainte blancheur, comme un monument expiatoire, nous voici réunis non seulement dans un sentiment de même admiration, mais encore avec la ferveur pieuse de pécheurs repentants.

Le voilà donc sur son rocher, à Monte-Carlo, le Prométhée musicien, l'Orphée nouveau qui fut déchiré par la plume des écrivains comme autrefois l'ancien par la griffe des Ménades. Mais le rocher est ici couvert de roses; l'aigle dévorant s'en est enfui pour toujours. Berlioz y connaîtra dans l'apothéose le repos qu'il chercha vainement dans la vie. La mort, c'est l'apaisement, et cet autel de marbre, c'est la déification.

S'il pouvait vivre encore, qu'il serait heureux de ce pays d'enchantement qui l'entoure et comme il y trouverait ses rêves épanouis.

Le long de ces pentes fleuries qui montent en serpentant vers le ciel, son esprit d'illusion croirait voir

la Vierge avec Jésus gravissant la rude montagne pour se diriger vers Bethléem. Voici les palmiers qui abritèrent l'enfance du Christ.

Contraste saisissant, n'est-il pas, sur ces mêmes côtes souvent rugueuses de la Turbie, des coins désolés, des pierres arides, des chaos terrifiants où dans la nuit noire on croirait suivre *la Course à l'abîme,* la chevauchée sinistre de Faust et de Méphistophélès.

Mais, en redescendant vers la rive, sous ces berceaux, dans ces allées mystérieuses, on pourrait entendre les soupirs de Roméo promenant sa tristesse. *La Fête chez Capulet* n'est pas loin ; j'en entends souvent les fanfares joyeuses et les orchestres impétueux.

Ne croyez-vous pas aussi que les ombres d'Énée et de Didon aimeraient à errer sous ces voûtes de verdure épaisse et parfumée et à chanter leur amour au bord des flots murmurants, dans la chaude volupté d'une nuit d'été, sous les lueurs blanches des étoiles ?

Il dormira ainsi dans son rêve jusqu'au jour du jugement dernier, où les trompettes fulgurantes de son *Requiem* grandiose viendront le réveiller, en ranimant ce marbre pour en tirer son âme glorieuse.

Ainsi donc et jusque-là, cet agité dans la vie aura pu contempler le calme de cette mer clémente ; ce pauvre verra dans les airs comme des ruissellements d'or ; ce cœur ulcéré sentira monter jusqu'à lui en un baume l'odeur des lis et des jasmins.

Oui ! c'était bien ici sa terre d'élection, celle où l'on devait faire à son œuvre maîtresse, *la Damnation,* un si enthousiaste accueil en en animant encore davantage les personnages, en les transportant sur la scène, en les entourant du prestige des costumes et des

décors merveilleux que le prince de Monaco a voulu pour cette adaptation qui est son œuvre et qu'il a maintenue malgré les attaques des malveillants.

Combien Son Altesse est récompensée aujourd'hui en voyant que l'Italie et l'Allemagne, ces deux patries de la musique et de la poésie, ont suivi son impulsion et triomphent avec ses idées.

Tournons-nous donc à présent vers le prince magnanime auquel Berlioz a dû cette rosée bienfaisante, remercions ce prince de la science qui est aussi le protecteur des arts.

En cette terre qui semble un paradis, si chaude et si colorée, en ce jardin des Hespérides qu'aucun dragon jaloux ne garde, dans ces transparences et dans ces clartés, il nous apparaît en vérité comme le roi du Soleil.

FUNÉRAILLES DE M. E. FRÉMIET

MEMBRE DE L'INSTITUT

Le jeudi 15 septembre 1910.

Discours de Massenet, président de l'Institut.

MESSIEURS ET CHERS CONFRÈRES,

Un deuil immense vient de frapper l'Institut !... Il a perdu l'un de ses membres les plus illustres ! C'est, de nouveau, l'Académie des Beaux-Arts où la mort impitoyable a cherché sa victime !

Frémiet, notre grand Frémiet n'est plus !... Notre désolation en est profonde, elle nous laisse inconsolables !...

Enfant de Paris, de ce Paris qu'il aimait tant et dont il fut l'orgueil, la renommée d'Emmanuel Frémiet eut tôt fait de franchir les limites de sa patrie, pour rayonner de son pur éclat dans le monde entier.

Ses œuvres, considérables par leur nombre et leur diversité, lui survivront, portant l'empreinte de son

talent génial. Elles laisseront un sillon lumineux dans l'histoire de la sculpture française.

Éloigné de toute prétention, il avait, quand il le fallait, le sourire qui sait faire valoir et aimer la pensée créatrice. Il avait un don merveilleux de l'à-propos et de la mesure.

Emmanuel Frémiet était lui-même.

Ce qui caractérisait le talent si fort, si personnel de Frémiet, c'était aussi l'esprit. Son esprit ingénieux et nerveux était habile à choisir ses sujets ; il les composait avec une mesure, avec une malice exquises. On a pu avancer avec raison, de lui, que de tous les sculpteurs de son temps il fut le plus cultivé.

Dans la science de la *mythologie*, il se montra admirable, comme il le fut en archéologie, respectant avec un scrupule extrême la vérité, l'exactitude historique.

Après *le Cavalier gaulois et le Cavalier romain*, après *la statue équestre de Louis d'Orléans*, chef-d'œuvre d'une beauté sans égale, après *le Centaure Térée*, emportant un enfant dans ses bras, et le *Faune taquinant de jeunes oursons*, après avoir traité *l'Homme à l'âge de pierre*, il nous donna cette œuvre si tragique : *Gorille enlevant une femme*.

Frémiet était alors en plein épanouissement de son éblouissant, de son merveilleux talent. La médaille d'honneur au Salon de 1888 devait venir lui dire l'universelle admiration que, dès longtemps d'ailleurs, il avait su inspirer à la foule de ses contemplateurs.

L'artiste fut toujours soucieux de la vérité et des leçons de l'histoire. Sa *Jeanne d'Arc* en est l'éclatant témoignage. Elle a fait décerner à Frémiet la glorieuse appellation de précurseur.

En reproduisant cette page inoubliable de l'histoire de son pays, en donnant à sa *Jeanne d'Arc* cet aspect délicat, tout en laissant à l'héroïne le visage décidé et énergique, en la plaçant, contraste voulu, sur un de ces robustes chevaux du Perche comme les utilisaient, dans leurs chevauchées, les hommes bardés de fer du moyen âge, Frémiet a supérieurement rendu, dans sa profonde et parfaite éloquence, ce qu'on a nommé la philosophie, la leçon à tirer de l'histoire, par la statuaire. Il est passé maître en ce genre.

Notre illustre confrère portait avec une modestie souriante le poids de ses glorieux travaux. Il suivait, avec une ponctualité qu'aucun de nous n'a oubliée, les séances de l'Académie des Beaux-Arts, montrant sa belle et verte vieillesse, prenant la part la plus consciencieuse à ses travaux, servant ainsi d'exemple aux plus tard venus dans la carrière; et quand, dans ces temps récents, en pleine inondation, force fut, pour arriver à l'Institut, d'y aborder en canots, il ne fut pas le dernier à prendre séance!

Son cœur était à la fois généreux et tendre, et sa conversation n'avait rien de ce marbre glacial qu'il savait si admirablement sortir de sa froidure pour lui imprimer sa chaleur et sa vie.

Il y a peu de semaines, nous étions avec lui à l'Institut, dont il était le patriarche vénéré, et il nous parlait de sa mort (la pressentait-il déjà prochaine?) avec une sérénité, une résignation admirables; nous l'écoutions silencieux, émus. Nous ne pensions pas que l'heure suprême dût si tôt sonner pour notre cher et grand maître.

Rien des honneurs que l'on décerne aux vivants ne

lui aura manqué ; peut-être la grand-croix de la Légion d'honneur, dont il n'était que grand-officier, mais si ce suprême honneur lui faisait défaut, l'opinion publique le lui avait depuis longtemps décerné, de telle sorte que nous pouvons réellement dire de Frémiet que rien ne manqua à sa gloire, mais que, par son trépas, désormais, il manque à la nôtre.

Adieu, Frémiet, adieu vaillant et illustre Français, tu peux rejoindre avec la conscience tranquille, avec la sereine conviction du devoir accompli, ce séjour large ouvert à ceux qui, comme toi, ont su remplir leur existence de sublimes travaux, leçons précieuses pour les générations futures.

Adieu ! Pas plus que les êtres chers à ton cœur, que tu as tant aimés et que tu laisses après toi, pas plus que notre éminent confrère Gabriel Fauré, auquel tu donnas l'une de tes filles chéries, l'Académie des Beaux-Arts, elle non plus, ne saura t'oublier.

SÉANCE PUBLIQUE ANNUELLE
DES CINQ ACADÉMIES

PRÉSIDÉE PAR MASSENET, PRÉSIDENT DE L'INSTITUT
ET DE L'ACADÉMIE DES BEAUX-ARTS

Le mardi 25 octobre 1910.

Discours d'ouverture de M. le Président.

Messieurs,

C'est la roue de la Fortune, qui n'a jamais été plus aveugle — ou bien encore la malice de mes confrères les artistes — qui m'a porté jusqu'à ce fauteuil, où m'échoit l'honneur redoutable de présider l'une de ces séances annuelles où se trouvent réunies les cinq Académies. Lourde tâche pour un pauvre compositeur que les questions scientifiques et littéraires ont toujours vivement intéressé, mais auquel la tyrannie des doubles croches n'a laissé le loisir d'en approfondir aucune.

Cependant, un musicien déjà — mais celui-là de haute taille et de grande envergure — s'est ainsi trouvé à votre tête, en pleine Sorbonne cette fois, pour célébrer, en 1895, le glorieux centenaire de l'Institut de France. C'était mon maître vénéré Ambroise Thomas. Certains de ceux qui sont ici se rappellent assurément sa noble figure, sa belle tenue, la sobriété et l'élévation de son éloquence, en cette solennelle circonstance. Avec l'émotion du souvenir et du culte reconnaissant que je lui dois, vous me permettrez de me placer ici sous sa protection.

Pour chanter dignement nos cinq Académies, il eût fallu cette lyre antique à cinq cordes, que les hellénistes appellent pentacorde. Je n'en ai pas trouvé, par l'excellente raison que c'est là, paraît-il, un instrument presque fabuleux et que l'on n'est même pas certain qu'il ait existé. Si M. Henri Weil, le premier de vos confrères dont nous aurons à déplorer la perte, était parmi nous, il aurait pu d'une science sûre élucider cette question délicate. Mais voici l'an révolu déjà depuis que l'Académie des Inscriptions et Belles-Lettres a perdu ce grand professeur qui était son doyen, étant né en 1818, à Francfort-sur-le-Mein, alors ville libre. Ses études de prédilection le reportaient toujours vers la Grèce antique. Il était comme un Hellène attardé parmi nous, le huitième sage, et se plaisait à vivre dans la rare compagnie d'Eschyle, d'Euripide et de Démosthène, dont il a commenté les œuvres dans des éditions restées fameuses.

En 1848, ne pouvant remonter le cours des temps pour devenir citoyen de l'ancienne Athènes, il choisit la nationalité française sans doute parce qu'il la jugea.

même dans sa dégénérescence, la plus raffinée, la plus subtile de l'époque présente. On sait ce qu'il ajouta d'honneur au patrimoine de sa patrie d'adoption.

En 1882, il entre à l'Académie, comme porté par Denys d'Halicarnasse lui-même, encore un de ses amis fort anciens.

Faut-il citer ses *Études sur le drame antique,* celles sur *l'Antiquité grecque,* sa longue collaboration au *Journal des savants* et à la *Revue des études grecques ?*

Ainsi il arriva jusqu'aux dernières limites de sa vie, toujours souriant et affectueux. Quand son corps affaibli semblait ne plus pouvoir le porter, son cerveau restait lumineux et il suffisait de lui parler de la chère Grèce ou de nouveaux papyrus découverts ici ou là, pour le voir se dresser tout aussitôt, l'œil animé. Ah ! pour l'amour du grec, qu'on l'eût alors volontiers embrassé et couronné de roses, le doux vieillard, qui s'éteignit, un soir, comme un souffle, au milieu des odes légères d'Anacréon.

Puis ce fut le tour de M. d'Arbois de Jubainville, qui nous quitta également dans un âge fort avancé, puisqu'il était né à Nancy en 1827. Fils d'avocat, il ne trouve sa vocation qu'à l'École des Chartes d'où il sort le premier en 1851 avec une thèse qui fait quelque bruit: *Recherches sur la minorité et ses effets sur le droit féodal.*

C'en était fait ! Dès 1852 il est archiviste du département de l'Aube et, dans la solitude des faubourgs de Troyes, il entreprend la série des admirables travaux qui remplirent son existence. Ce qui l'intéresse

surtout, c'est la recherche des véritables origines nationales de notre histoire. Et voyez son énergie et son opiniâtreté :

Pour approfondir les mystères de nos premières destinées, il juge que la connaissance du breton d'Armorique lui donnerait des facilités ; il l'apprend. Puis constatant que le bas-breton ne suffit pas et qu'il trouverait de nouvelles forces à savoir le gallois, il l'apprend aussi. Amené enfin à reconnaître que l'irlandais a grande importance en un tel objet, il l'apprend encore.

C'en était trop ! D'Arbois de Jubainville devait être des vôtres. Il en fut, en 1884. C'est en s'appuyant sur la philologie plus que sur l'archéologie qu'il entreprit de résoudre le problème ardu des origines françaises. Aux illusions dorées du rêve, il opposa la précision rigide du document. Et là, tout en rendant hommage à l'énergie et à la rudesse victorieuse de d'Arbois, les artistes, qui sont de grands enfants, auront parfois le regret qu'on leur ait gâté ces récits, contes de fées si l'on veut, si délicatement sertis, qui bercèrent leur jeunesse et ouvrirent leur imagination.

Il est permis de croire d'ailleurs que d'Arbois de Jubainville s'en rendit compte lui-même, sur la fin de sa vie. Que lui advint-il en effet ? Il fréquentait alors le salon de Gaston Pâris, si achalandé en gens de lettres remarquables. Il y rencontra de grands esprits, de vastes cerveaux comme ceux de Renan et de Taine ; il s'y frotta à des poètes radieux comme Sully Prudhomme et de Hérédia. Ce sont là séductions auxquelles on n'échappe guère. Ce qui devait arriver, arriva. L'imagination prit un jour sa revanche. Où

voyons-nous s'endormir le Celte enraciné ? Dans les bras d'Homère, pour la plus grande joie de son confrère Henri Weil. Il se met à approfondir le grec, puisqu'il lui fallait toujours apprendre quelque chose, et, comptant avec la chimère, il écrit l'*Épopée homérique!* Ce fut, messieurs, sa dernière signature devant l'Éternel, le « Sésame » qui lui ouvrit les portes du paradis.

Il semble que l'Académie des Inscriptions et Belles-Lettres donne à ses membres un véritable brevet de longévité. Henri Weil disparaît à 90 ans, d'Arbois de Jubainville à 83, et voici Léopold Delisle qui nous laisse à 84. A 32 ans, il était déjà des vôtres et vous avez pu célébrer son jubilé, il y a deux années à peine.

On peut dire que sa gloire tint presque entière dans les quatre murs de la Bibliothèque nationale, mais qu'elle les fit éclater de toutes parts par son intensité même.

Et pourtant il arriva qu'après plus d'un demi-siècle passé dans cette chère bibliothèque, illustrée et remplie de ses travaux, il arriva qu'un décret inattendu dans sa rigueur vint lui rappeler qu'il était temps de songer à la retraite, comme s'il était des limites pour la gloire. L'émotion fut grande dans le pays, à la ville et aux champs, sinon à la cour. Car le nom de Léopold Delisle était partout populaire.

Il sortit de la Bibliothèque, le cœur affligé mais le front haut, comme un général sort d'une ville assiégée et courageusement défendue, avec tous les honneurs de la guerre. Il semblait un vainqueur ouvrant les portes de la place à qui voulait la prendre.

Jusqu'au dernier moment il suivit vos séances et

il est mort debout, ainsi qu'il convenait à ce rude travailleur. A quelqu'un des siens qui lui reprochait, en ces derniers temps, de se lever trop matin ne répondit-il pas que « les vieillards devaient faire de longues journées parce qu'ils n'en avaient plus beaucoup à faire ». Parole admirable à graver sur le marbre de sa tombe, car elle est l'indication de toute une vie.

L'Académie des Inscriptions et Belles-Lettres a eu encore le regret de perdre un associé étranger en la personne d'Adolf Tobler, qui professait à Berlin la philologie romane depuis plus de quarante ans. Il était né le 23 mai 1835, près de Zurich.

Il contribua pour sa part, en plein dix-neuvième siècle, aux progrès et à la diffusion des études relatives à notre vieille langue française et à notre ancienne littérature. Et il est curieux de constater que cette œuvre pie fut entreprise à Berlin par un professeur de Zurich. Saluons donc d'un dernier adieu ce savant étranger qui devait aimer notre pays, puisqu'il en aimait les lettres.

Je ne voudrais pas quitter l'Académie des Inscriptions sans signaler ici ce qui fut pour elle le grand événement de cette année, je veux parler des récentes découvertes faites dans la haute Asie. Le 25 février dernier, M. Paul Pelliot est venu rendre compte à l'Académie des résultats de la mission qui lui avait été confiée dans le Turkestan chinois et qu'il a remplie avec une admirable énergie durant trois années. Les ruines explorées dans ces régions, les temples, les grottes à sculptures et à peintures nous révèlent des civilisations insoupçonnées, contemporaines des premiers siècles du christianisme. Mais la découverte la plus éton-

nante est celle de toute une bibliothèque de manuscrits antérieurs au onzième siècle. Cette bibliothèque se trouvait cachée dans une grotte qui fut murée, apparemment en l'an 1035 de notre ère, et dont l'entrée a été découverte par hasard en 1900, par des moines bouddhistes.

M. Pelliot a été assez heureux pour pouvoir acheter aux moines et rapporter en France, à la Bibliothèque nationale, cinq mille rouleaux, entre autres un manuscrit chinois du cinquième siècle ou du début du sixième siècle, sur soie, admirablement conservé. Quel trésor !

Que sortira-t-il, au point de vue historique, du déchiffrement de cette énorme et inattendue source d'informations ? Connaîtrons-nous l'histoire des migrations des races humaines qui de là sont venues fondre sur l'Europe ? Un avenir prochain nous le dira.

Mais il nous faut reprendre la liste funèbre. L'Académie des Sciences n'a pas été parmi les plus épargnées, ayant perdu deux de ses membres : M. Bouquet de la Grye et Maurice Levy.

Nous ne suivrons pas M. Bouquet de la Grye dans toutes les étapes de sa carrière d'ingénieur explorateur, en Nouvelle-Calédonie, où le bateau qui le portait fait naufrage, en Égypte, à Saint-Jean-de-Luz dont il sauve la plage par la surélévation du récif Artha, au port de la Rochelle, à l'île Campbell et au Mexique pour y observer le passage de Vénus. C'est un an après son retour que vous l'appelez parmi vous. Son dernier rêve, vous le connaissez tous, c'était de faire de Paris un port de mer. Il n'aura pas vu la réalisation de ses

plans grandioses, malgré les quinze années de lutte qu'il y consacra. D'autres recueilleront ce qu'il aura semé. L'idée d'ailleurs semble avoir perdu aujourd'hui de son intérêt, puisque les temps sont proches où nous verrons flotter au-dessus de nos têtes des bateaux aériens. A quoi bon dès lors les ports et les canaux !

L'Académie des Sciences vient d'être très éprouvée par la mort toute récente de Maurice Levy. Quand on lit, dans la notice nécrologique que lui a consacrée le président Émile Picard, l'étendue et la variété de ses travaux, on reste confondu. C'était une sorte de cerveau encyclopédique, d'un ressort et d'une lucidité incomparables, qui put s'attaquer à tous les sujets scientifiques et s'en rendre maître avec une merveilleuse dextérité.

Ce sont là d'ailleurs questions extrêmement délicates, sur lesquelles il est difficile et peut-être dangereux pour un musicien de disserter longuement. En toute humilité, il me faut déclarer n'être pas certain d'en avoir tout pénétré et peut-être, en insistant, m'aventurerais-je sur un clavier qui ne m'est pas familier. Or la crainte des fausses notes est le commencement de la sagesse. Quand on entend parler, à propos de Maurice Levy, des principes de la thermodynamique et de l'énergétique, de la géométrie infinitésimale, de la théorie mathématique de l'élasticité, de la mécanique analytique et de la mécanique céleste, toutes matières où il excellait, il est bien permis de frémir un peu.

L'Académie des Sciences a encore perdu trois membres associés et un membre libre : d'abord M. Agas-

siz, mort sur le navire qui le ramenait en Amérique, au sortir d'une de vos séances. Grand zoologiste, il était le principal représentant aux États-Unis de la biologie marine.

Puis ce fut le docteur allemand Robert Koch, dont les luttes contre la tuberculose sont restées célèbres. Il ne l'a pas vaincue tout à fait, mais il en a trouvé le bacille et peut-être par là a-t-il ouvert la brèche par où d'autres passeront pour venir à bout du terrible mal.

Enfin le si renommé astronome italien Schiaparelli, directeur de l'Observatoire de Milan, vient de disparaître.

Ce n'est pas parce que ce savant s'est toujours préoccupé de la gestation des étoiles filantes, un point qui préoccupe aussi parfois les compositeurs, qu'il attire surtout mon attention. De façon générale, — et mon illustre ami Saint-Saëns ne me contredira pas, lui qui est un des membres les plus actifs de la Société astronomique de France, à laquelle il confie volontiers ses pensées sur l'histoire du firmament, — de façon générale, dis-je, les musiciens ont toujours été attirés vers ce concert des astres dont parle le divin Platon et dont ils auraient bien voulu à leur tour percevoir quelque chose.

Moi-même j'ai installé, au sommet de ma chère retraite d'Égreville, une sorte d'observatoire, non dans l'espoir fallacieux, je dois le dire, de pénétrer la musique céleste, mais pour y mieux choisir, à l'aide d'un télescope, la planète où j'aimerais passer ma seconde existence. Car il n'en faut pas douter, puisque le philosophe américain William James, le membre associé

que vient de perdre l'Académie des Sciences morales et politiques, l'auteur de *l'Immortalité humaine* et de *l'Univers pluralistique*, nous donne l'espérance d'une autre vie. On estime qu'il est le plus illustre penseur qu'ait produit l'Amérique depuis Emerson. C'est surtout *le Pragmatisme* qui établit sa réputation et créa une sorte de religion nouvelle. C'est là qu'il affirmait sa foi spiritualiste dans les termes les plus ardents. Il a poussé la conviction jusqu'à laisser après lui des messages réservés à plusieurs adeptes de la *Société de recherches psychiques*, leur promettant de communiquer avec eux de « l'au-delà ».

Il n'est donc que temps de retenir sa place là-haut, si on veut pouvoir s'y loger. C'est l'avis de beaucoup d'esprits avisés, et il me souvient, à ce propos, d'une anecdote amusante qui me fut contée par Catulle Mendès, mon grand collaborateur. C'était à l'époque de sa jeunesse, alors qu'il menait une vie difficile, n'ayant que son talent pour subsister. Il était des soirs où il ne savait trop comment dîner, où il lui fallait, comme on dit, serrer d'un cran sa ceinture. Un de ces soirs mornes, il déambulait mélancoliquement sur le boulevard, en compagnie de son ami Villiers de l'Isle-Adam, dont l'escarcelle n'était pas mieux garnie. Mendès, qui avait l'âme forte malgré tout, faisait de son mieux pour réconforter son compagnon particulièrement découragé, et entreprenait de le nourrir de rêves, à défaut d'un menu plus substantiel.

Un peu fiévreux, tout auréolé d'or comme un apôtre, avec des gestes larges enveloppant l'espace, il parlait sous la lune blafarde des temps futurs qui leur

apporteraient la fortune avec la gloire, et se lançait dans des spéculations philosophiques transcendantes et des plus hasardeuses. Affirmant sa foi ardente dans une autre vie supérieure, il appuyait complaisamment sur les délices de la planète lumineuse, où l'on ferait bombance, après avoir erré si misérablement sur une terre d'amertume.

Et Villiers de l'Isle-Adam, à moitié convaincu, de l'interrompre en s'abattant sur un banc : « Eh bien ! mon vieux, nous nous en souviendrons alors de cette planète-ci où nous sommes ! »

Mais nous voici peut-être un peu loin de Schiaparelli, dont il convient de rappeler qu'il fut le premier à vouloir distinguer des « canaux » dans la planète Mars. Qui, d'ailleurs, pourrait prétendre le contraire ?

Le membre libre qu'a perdu l'Académie des Sciences s'appelait Eugène Rouché. Que de générations d'écoliers lui doivent d'avoir été initiés, bon gré, mal gré, aux beautés du carré de l'hypoténuse ! Enfin, il a trouvé sur les équations algébriques des nouveautés qui devinrent classiques dans le monde pédagogique.

L'Académie française a fait trois pertes cruelles : Eugène-Melchior de Vogüé, Henri Barboux et Albert Vandal.

On pourrait, semble-t-il, établir une sorte de rapprochement entre les destinées d'Eugène-Melchior de Vogüé et celles mêmes de Chateaubriand.

Comme il arriva pour Chateaubriand au château de Combourg, nous le voyons passer les premières années de sa jeunesse dans ce château de Gourdan, berceau de la noble famille des Vogüé; il y trouve surtout de la mélancolie et de la méditation autour

d'une vieille bibliothèque, où il se plut, selon ses propres expressions, « à lire des poètes chéris, à deviser de voyages et d'histoires, de projets et d'espérances ».

La politique n'avait pas laissé Chateaubriand indifférent, Eugène-Melchior de Vogüé s'y laissa prendre aussi.

Et voici sa carrière de romancier qui commence. De même que Chateaubriand avait écrit avec *René* une sorte d'autobiographie, de même on a voulu voir dans la personne du député Jacques Andarran, principal personnage du roman *les Morts qui parlent*, celle même de Melchior.

Il faut citer encore, pour cette période de production, *Jean d'Agrève* et *le Maître de la mer*, qui répondent à d'autres phases de la vie intellectuelle et morale de l'auteur.

Eugène-Melchior de Vogüé n'a pu achever son quatrième roman, *Claire*, qu'il laissait espérer.

Il est mort dans la sérénité d'une conscience sans reproche, ne voulant à ses funérailles, prescrivit-il dans son testament, « que les prières de l'Église catholique ». Il était donc un bon chrétien, tout comme encore l'auteur du *Génie du Christianisme*.

Un mois après, presque jour pour jour, nouveau deuil pour l'Académie française.

Henri Barboux, l'un des plus illustres maîtres du barreau, s'en allait après une courte maladie que ne put vaincre sa verte vieillesse. Profitons de ce que la parole du bâtonnier Barboux est encore chaude à nos oreilles, pour dire quelle émotion elle soulevait au prétoire, et quelles nobles causes elle a souvent servies.

Le frêle et charmant Albert Vandal ne devait pas non plus longtemps attendre pour rejoindre dans la mort le puissant et vigoureux Eugène-Melchior de Vogüé. Le chêne et le roseau furent emportés d'un même coup.

« L'histoire manquerait à son but, disait Albert Vandal, si elle ne cherchait dans le passé des avis et des leçons. » Un lien coordonne ses premières publications, leur apportant une unité qui double leur force.

Mais l'œuvre qui gardera surtout son nom de tout oubli, c'est assurément *l'Avènement de Bonaparte*, où il éclaire tant de coins demeurés obscurs des lueurs de la vérité, redresse tant d'erreurs accréditées, et lave son héros des souillures dont on le voulait salir. Il ne faut pas oublier qu'Albert Vandal appartenait à une famille napoléonienne d'idées et d'affection, et que son père avait une haute situation sous le second Empire. Il était lui-même resté fidèle à ces souvenirs, et on ne peut que l'en honorer davantage, puisqu'il s'était ainsi fermé volontairement toutes les carrières diplomatiques ou autres, où son esprit délié si fertile, si averti, aurait pu utilement briller au service de la France. Il ne lui restait qu'à se réfugier dans l'histoire, qui ne s'en plaignit pas.

Avec Émile Cheysson, l'Académie des Sciences morales et politiques a perdu surtout un grand homme de bien. Sans lui, au siège de Paris, nous serions certainement tous morts de faim. Meunier génial et gigantesque, il sut accumuler dans notre ville un bloc enfariné qui dit plus à nos estomacs affamés que celui de la fable, d'apparence si suspecte. Conquis par les

doctrines du célèbre économiste Le Play, une notion précise s'empare de son esprit : celle du devoir social. De là cette suite continue d'ouvrages se rapportant tous au même but poursuivi : *la Guerre au taudis, la Mutualité, la Protection des enfants,* etc., etc. La mort le surprit au milieu de cette lutte incessante contre la misère et le mal. Saluons bien bas sa mémoire.

M. Evellin fut, lui, docteur en philosophie, et il la professa en plusieurs lycées. Ses thèses de doctorat ne sont pas oubliées. Elles avaient pour sujet la critique de la théorie cosmologique de Boscovich (*Quid de rebus corporeis vel incorporeis senserit Boscovich*) et la critique du concept de l'infini. Je suis heureux, messieurs, que les circonstances me permettent de vous citer un peu de latin, mais soyez assuré que je n'en abuserai pas.

Les deux ouvrages principaux d'Evellin : *Infini et Quantité, la Raison pure et les Antinomies,* lui assurent pour l'avenir un rang distingué dans la lignée de Descartes et de Kant.

Il me faut ajouter encore ici le nom considérable de M. Gustave Moynier, né à Genève en 1826, associé étranger de l'Académie des Sciences morales en 1902.

Il fut un fervent et précieux appui dans toutes les causes où la charité, l'ordre, le droit réclamaient sa parole et l'autorité de son esprit si largement ouvert au bien.

J'en arrive à ma chère Académie des Beaux-Arts qui vient d'être frappée cruellement par deux morts récentes, sur lesquelles je n'appuierai pas autant qu'il

le faudrait, me réservant d'y revenir avec plus de détails et de tendresse aussi, lors de la prochaine séance annuelle de notre Académie.

Charles Lenepveu fut pour nous le bon compagnon, l'ami sûr. Le sort ne lui donna pas toujours ce qu'il méritait et pourtant il prenait avec enjouement la vie telle qu'elle se présentait, se gardant de lui demander plus qu'elle ne pouvait donner.

En 1865, il était admis au concours de Rome et d'emblée en sortit vainqueur. Il prit part à un nouveau concours ouvert par l'État pour un ouvrage en trois actes destiné à l'Opéra-Comique. Il en fut encore le triomphateur avec cette partition du *Florentin* que, par suite des graves événements de 1870, il ne put voir au théâtre qu'en 1874. Enfin une *Velléda*, qui fut représentée à Londres, où il eut la bonne fortune d'avoir pour principal interprète Adelina Patti.

Au Conservatoire il fut un professeur admirable d'harmonie et de composition. Il laissera après lui d'autres maîtres formés à son école, laquelle, tout en suivant sans hâte la marche ascendante et un peu précipitée de l'art musical, resta celle de la conscience, de la probité, de la force tranquille et du clair bon sens.

La perte de Frémiet est une sorte de découronnement pour la sculpture française. C'était un très grand artiste, personnel et original. Michel-Ange a dit : « Celui qui s'habitue à suivre n'ira jamais devant. » Frémiet ne suivit pas.

Faut-il rappeler ici ses principaux ouvrages : la statue équestre de *Louis d'Orléans*, *l'Homme à l'âge de pierre*, le *Saint Grégoire de Tours*, l'*Éléphant* du

jardin du Trocadéro, le *Centaure Térée*, les *Chiens courants*, le *Faune taquinant de jeunes oursons*, son œuvre tragique et si émotionnante : *Gorille enlevant une femme*, qui lui valut à l'Exposition de 1888 une médaille d'honneur acclamée, et cette *Jeanne d'Arc* populaire qui a fait de la place de Rivoli une sorte de lieu de pèlerinage patriotique. Ainsi il travailla sans s'arrêter, toujours svelte et alerte, jusqu'à l'extrême vieillesse puisqu'il est mort à 86 ans et que parfois encore on le surprenait à l'atelier triturant la glaise ou le ciseau à la main, l'esprit éveillé, la chanson aux lèvres, avec son air un peu narquois de vieux gamin de Paris.

Maintenant sa gloire repose dans un linceul de pierre, de cette pierre qu'il a tant aimée et qu'il animait de son souffle créateur. Elle lui dut souvent la vie, et elle l'encercle de mort.

Avec Georges Berger, notre Académie a perdu un gentilhomme d'art. Il n'en pratiquait aucun, mais il les aimait tous et les servit loyalement.

Il fut d'abord l'organisateur de nos grandes Expositions, celle si merveilleuse de 1889. Rappelons aussi l'Exposition spéciale d'électricité en 1881, d'où partirent les applications usuelles des découvertes d'Edison ; car c'est là aussi qu'on vit ou plutôt qu'on entendit la première application pratique du téléphone. Se rappelle-t-on la stupéfaction des auditeurs quand il leur fut donné de percevoir au bout d'un fil la musique qu'on faisait à l'Opéra ? De loin, c'est quelque chose.

La « Société des amis du Louvre » lui doit son existence. Il créa enfin ce « Musée des arts décoratifs » dont on connaît l'intérêt pratique. Il voulut entrer

dans la politique et sut y apporter la grâce et le sourire.

Je dirai encore quelques mots du peintre anglais Sir Williams Queller Orchardson, notre membre associé. Né en 1835 à Édimbourg il fut nommé membre de la Royal Academy en 1877. C'est une vie heureuse qui n'a pas d'histoire et fut toute consacrée au labeur.

Pour aujourd'hui, j'estime que le plaisir de converser avec vous — les occasions pareilles en sont si rares — m'a entraîné plus loin qu'il n'eût fallu. Je vais donc tirer le rideau, comme nous disons au théâtre.

Aussi bien nous voici arrivés au bout de cette voie Appienne, où dorment à présent nos morts. Les anciens la voulaient mélancolique, mais non douloureuse : « Aux jours d'anniversaire, ils la traversaient avec des fleurs, et la blancheur des tombeaux y rayonnait dans le deuil des noirs cyprès. » Adressons un dernier salut à ceux des nôtres qui nous ont quittés dans l'apaisement d'une noble tâche accomplie, et continuons la route humaine, en puisant des forces dans leur exemple.

SÉANCE PUBLIQUE ANNUELLE
DE L'ACADÉMIE DES BEAUX-ARTS

Samedi 5 novembre 1910.

Discours de Massenet, président de l'Académie des Beaux-Arts.

Messieurs,

Il y a quinze jours à peine, sous cette même coupole, c'était grande réception. Ici se trouvaient réunis les membres des cinq Académies, d'illustres savants, des philosophes éminents, la fine fleur des lettres françaises, et nous aussi, les fervents de l'art. C'était une cérémonie; aujourd'hui c'est une fête familiale. Nous sommes entre nous, nous pouvons nous livrer sans contrainte aux douceurs de la causerie et, encore tout à l'heure, nous ferons de la musique, comme chez M. Choufleuri. Sous le même frac brodé et avec, en parade, la même épée au côté, ce

n'est plus pourtant au fauteuil le président d'hier, mais un camarade un peu plus haut juché.

Mais voici qu'une pensée nous afflige au début de notre entretien, celle de ne point voir parmi nous, à sa place habituelle, notre si aimé et si éminent secrétaire perpétuel Henry Roujon, retenu loin de nous par les soins d'une convalescence. Qu'il sache, lui et sa chère famille, que nous sommes profondément attristés de la raison de son absence, que nous lui souhaitons un heureux et prompt retour et que nous lui adressons l'expression de notre souvenir le plus vibrant et le plus ému.

Qu'il me soit permis de remercier ici les généreux donateurs qui ont pensé aux jeunes artistes. M. Gustave Clausse a fait *donation entre vifs* à l'Académie des Beaux-Arts d'un titre de rente annuelle qui sera employée à faciliter le travail de « restauration » exigé comme envoi de dernière année d'un architecte pensionnaire de la Villa Médicis.

M. John Sanford Saltus, artiste, citoyen des États-Unis, demeurant à New-York, a fait aussi donation entre vifs à l'Académie des Beaux-Arts de la somme nécessaire pour la fondation d'un prix annuel de *cinq cents francs* en faveur de l'auteur d'un tableau de bataille admis aux Expositions des Beaux-Arts de Paris.

Mme veuve Ambroise Thomas, par son testament, en date du 27 juillet 1898, a, en souvenir de son illustre mari, légué une rente annuelle de douze cents francs pour être partagée également chaque année entre les jeunes musiciens admis au concours définitif du grand-prix de Rome.

L'épouse vénérée de mon grand et tendre maître devait avoir cette touchante attention dont profiteront désormais les concurrents au grand prix de composition musicale.

Nous avons en face de nous de la jeunesse radieuse, les triomphateurs des derniers concours, le futur convoi pour la Villa Médicis, bagne fleuri des arts, et nous prenons notre part de leur joie et de leurs espérances. Sans doute, mes jeunes amis, nous sommes le crépuscule et vous êtes l'aurore. Mais un dicton prétend qu'au cœur des artistes vit un printemps éternel. Dépêchons-nous d'y croire.

S'il en fallait un exemple, ne le trouverions-nous pas de suite chez notre grand Frémiet, que nous venons d'avoir la douleur de perdre, la seule qu'il nous ait faite en sa longue vie de quatre-vingt-six années.

Prenez-le à ses débuts, à l'heure des premières difficultés. Il lutte, mais dans l'allégresse de ses vingt ans, soutenu par sa foi et l'œil obstinément fixé vers les horizons qui le tentent. Il est employé aux moulages anatomiques du musée Orfila — il l'a bien fallu pour vivre — mais de ce stage à la clinique de l'École de médecine, quelles leçons il sait tirer ! Il en profite pour étudier de plus près l'anatomie des fauves et le jeu de leurs muscles. Ces années de labeur obscur feront plus tard sa force et sa puissance.

On est toujours le neveu de quelqu'un, selon la formule de Figaro ; Frémiet eut la chance d'être celui de Rude. Quel maître et quel élève ! De Rude il tenait les principes solides de son métier ; mais qu'il sut rester, malgré tout, personnel et original ! « Celui qui

s'habitue à suivre n'ira jamais devant », assurait Michel-Ange. Frémiet voulut aller devant. Et la gloire commence.

Si on le voulait pousser un peu, il ne faisait nulle difficulté d'accorder aux bêtes, comme le poète Lucrèce, une suprématie évidente sur les hommes, et il en donnait nombre de raisons ingénieuses. Il est donc naturel que ses prédilections l'aient porté surtout du côté des animaux. « Sculpteur animalier » était le titre qu'il revendiquait.

Ne trouvez-vous pas prodigieux cet art superbe du sculpteur? Le peintre a sa palette aux couleurs multiples, où d'un pinceau léger il peut trouver tous les tons que lui suggère une riche imagination; le musicien a les sept notes de la gamme, dont il peut varier à l'infini les combinaisons, selon les lois de l'harmonie, s'il en est encore, et celles de la polyphonie la plus truculente; l'architecte trace des plans, que d'un crayon agile et d'une gomme élastique, complaisante il peut modifier à sa guise.

Mais le sculpteur?

On met devant lui un bloc de pierre, et de cette pierre inerte on lui demande de tirer de la vie: « Va, mon bonhomme, voici un ciseau, rogne et taille tout à ton aise. De cet obscur caillou, fais de la lumière; de ce quartier de roc, de la tendresse; de ce poids lourd, de la légèreté. De la glaise humide et grise, que les fleurs éclosent et que les dentelles se déroulent! Va, échauffe ce marbre glacé. Crée et multiplie. »

Et voici le *Cavalier romain* qui se dresse hautain sur son cheval de guerre, comme un maître du monde,

voici *Louis d'Orléans,* d'élégante allure, qui passe sur son destrier, galant, et *Napoléon,* vainqueur, dans sa grande redingote grise sur sa fine jument blanche, et tant d'autres écuyers de tout temps, — tout un carrousel ! C'est la lutte sauvage de l'ours contre l'homme du premier âge, ce sont les *Chevaux marins,* crinière au vent, et leurs amis les Dauphins, clowns de l'Océan, qui prennent leurs ébats dans les eaux paisibles de la Fontaine du Luxembourg, l'*Éléléphant* pesant du Trocadéro, la trompe en bataille, et le faune étalé qui, du bout de ses baguettes malicieuses taquine de jeunes ours, le *Rétiaire* portant ses filets qui descend dans l'arène, le *Saint Grégoire de Tours,* le *Centaure Térée* avec l'enfant dans les bras, les *Chiens courants* si ardents dans leur poursuite et le *Gorille enlevant une femme,* chef-d'œuvre tragique où l'on ne sait quoi plus admirer ou de la puissante musculature de l'horrible bête ou de la grâce pâmée de la belle victime aux chairs souples et palpitantes; c'est encore la *Jeanne d'Arc* si menue sur son gros cheval de labours, mais dont la foi rayonne et qui porte si fièrement l'étendard de France. C'est toute l'œuvre de Frémiet enfin qui sort resplendissante du néant de la pierre.

Ah ! cette pierre, qu'il l'a aimée et caressée ! Comme il a su la faire parler ! Aujourd'hui qu'il dort son dernier sommeil, encore tout entouré d'elle, elle s'attendrira sans doute, comme s'il était là toujours pour l'émouvoir, et trouvera, dans l'obscur tombeau, des pleurs humides pour son vieil adorateur.

Et je vous le disais tout à l'heure, messieurs, cette œuvre si abondante et si diverse fut enfantée dans la

joie. Jusqu'au dernier jour, haut, svelte, rapide, il a passé dans la vie, le sourire aux lèvres et fredonnant volontiers quelque alerte refrain. Car il aimait la musique et ne craignit pas de confier l'une de ses filles chéries à un de vos plus chers confrères, oui, messieurs, au compositeur Gabriel Fauré lui-même, ici présent. Ah ! quel bonheur d'avoir un gendre et des petits-enfants à choyer, à dorloter, de petites âmes à modeler ! Mais voilà, les enfants grandissent si vite ! Ils veulent devenir à leur tour des artistes, comme papa et grand-papa. Attendons-nous à une nouvelle lignée de Fauré-Frémiet. Événement inéluctable.

Une des dernières fois que nous vîmes Frémiet tout court, c'était sur un canot, dans les rues de Paris, ce qui n'est pas banal. Il vint ainsi, hardi navigateur, jusqu'aux portes mêmes de l'Institut, lors des inondations. Il en riait, comme un jeune homme qui fait une bonne farce. Pauvre cher et grand ami !

Ce fut aussi un bon compagnon que Charles Lenepveu, d'un large rire épanoui et qui n'engendrait pas la mélancolie, avant que la maladie l'ait trop fortement atteint, sorte de bon géant rabelaisien, tout de franchise et de loyauté, quelque chose comme un chevalier servant de la musique, sans peur et sans reproche.

« Prenez-moi comme je suis », semblait-il dire à tout venant. Et il était beaucoup, plus peut-être encore qu'il ne le pensait en sa modestie. Il ne sera pas possible en effet d'oublier de sitôt sa magnifique carrière de professeur. Il meurt, on peut le dire, sur un lit de lauriers cueillis par ses élèves au dernier concours.

Vous vous rappellerez longtemps, mes jeunes amis, cette dernière visite pieuse que nous avons faite à son chevet, où déjà touché par l'aile de la mort, il eut pour vous, en apprenant la bonne nouvelle, un dernier regard d'affection, une dernière joie. Il souleva sa tête pâlie, et d'une voix qu'il croyait forte : « Nous allons sabler le champagne, mes enfants, murmurat-il. La coupe en main, célébrons le triomphe. » Pour un instant, votre chère présence l'avait ranimé. Ah ! conservez toujours le souvenir respectueux de votre maître et, dans les succès que l'avenir vous réserve gardez-lui sa part légitime.

Mais ce n'est certes pas la seule gloire à laquelle peut prétendre Lenepveu. Il se survivra non seulement dans ses élèves, mais encore dans son œuvre personnelle d'ouvrier d'art probe et souvent inspiré. Ainsi qu'il est arrivé pour beaucoup d'entre vous, sa famille, au début, fit tout pour le détourner d'une voie qu'elle estimait ne devoir le mener à rien et d'une carrière, pour tout dire, si parfaitement inutile. Que serait cette vie pourtant sans ces inutilités qui en sont la fleur et la seule vraie raison peut-être ? Voulant briser avec des fantaisies dangereuses, on l'envoie à Paris pour y faire ses études de droit. Nous ne savons trop ce qu'il advint de ses examens à la Faculté, mais, sous le manteau de Cujas et en gardant un profond anonymat, nous le voyons affronter des concours de musique en province, ici et là, pour chaque fois en sortir vainqueur. Et dès lors il ne résiste plus au flot qui l'emporte. De l'École de droit il saute d'un bond au Conservatoire, et de ses grandes jambes il y marche vite, je vous assure. Tous les

prix, il les cueille de haute lutte pour finir à la Villa Médicis. A Rome même, il se remet à concourir — c'était sa marotte — pour un prix d'opéra-comique institué par l'État et naturellement — c'était sa manie — le voilà couronné avec sa partition du *Florentin*, œuvre de jeunesse pleine d'une verve charmante en bien des endroits. Puis ce fut la *Messe de Requiem*, celle-ci de premier ordre, je ne crains pas de l'affirmer, et qu'on peut mettre à côté des plus célèbres œuvres du genre.

Il eut plus de peine à forcer la porte des théâtres. Pourtant on ne peut oublier les belles pages de *Velléda*, donnée au théâtre Covent-Garden de Londres avec Adelina Patti pour principale interprète, non plus que celles d'une *Jeanne d'Arc*, un drame lyrique en trois parties, qui eut la curieuse fortune d'être représenté sous les voûtes mêmes de la cathédrale de Rouen et dont la réussite très vive eut du retentissement.

Lenepveu aimait à raconter la conversation qu'il eut à la suite de ce succès avec notre grand Gounod, qui se plaisait à le féliciter dans les termes hyperboliques et imagés dont il était coutumier : « Ah ! cher ami, quelle œuvre ! J'en ai été remué jusqu'au tréfonds de mon être intime. Votre piété de musicien est de l'améthyste pure sertie dans de l'or vierge et votre cerveau de penseur recèle des trésors insoupçonnés, des pierres précieuses qui ruissellent pour les seuls élus. » Et Lenepveu de se confondre en remerciements et de « boire du petit-lait », comme il disait : « Ah ! mon illustre maître, que je suis confus de vos éloges, que je vous suis reconnaissant d'avoir

bien voulu pénétrer en mon œuvre modeste. — Moi ? interrompait Gounod, je ne la connais pas, je ne l'ai entendue ni lue. — Mais alors ? » répliquait Lenepveu légèrement interloqué. Gounod de mettre alors un doigt mystérieux sur ses lèvres et de laisser tomber ces paroles fatidiques : « Ni vue, ni connue, mais par les effets on devine les causes. » Et le bon Lenepveu de s'esclaffer au souvenir de cette histoire.

Toute cette gaieté n'est plus. Je sais que vous avez du chagrin d'avoir perdu cet excellent camarade. Vous comprendrez donc mon émotion et ma douleur personnelle d'avoir perdu, moi, cet ami très affectionné, auprès duquel j'avais, pour ainsi dire, vécu côte à côte, devisant des mêmes choses, tout le long de la route humaine, et marquant chacun sur le calepin de notre jeunesse laborieuse plus d'heures noires que d'heures blanches.

Heureusement, pour nous musiciens, les blanches valaient deux noires.

De Georges Berger, qui fut l'un des plus aimables et des plus qualifiés parmi nos membres libres, j'ai fait l'éloge mérité dans un précédent discours, et passerai cette fois plus brièvement, car le temps presse et j'entends les violons s'accorder. Véritable gentilhomme d'art, il prit toujours en main notre cause et la servit loyalement, chaque fois qu'il en eut l'occasion. C'est surtout dans les grandes expositions, dont il était l'âme et l'organisateur habile, que nous l'avons rencontré, pour nous faire la place la plus belle. A la Chambre des députés aussi, son éloquence prit souvent et victorieusement la défense de nos intérêts.

Nous garderons longtemps le souvenir de ce galant homme si courtois et si finement disert.

Et voici encore une curieuse figure d'artiste qui disparaît avec sir William Quiller Orchardson, un de nos membres associés.

Il fut peintre de genre et portraitiste très intéressant, comme le sont en général les artistes anglais, chez qui l'on sent un vif souci de la ressemblance cherchée même au delà des traits du modèle et jusque dans son âme intime. Une fois, il s'élève à la grande peinture d'histoire avec son *Napoléon sur le « Bellérophon »*. L'œuvre est restée célèbre, popularisée par la gravure et la photographie.

Aux jours qui précédèrent sa mort, il achevait le portrait de lord Blyth. Se sentant atteint gravement, il dut prendre le lit. C'était la fin et il s'y résignait, quand sa femme, stoïque et courageuse comme une ancienne Romaine, lui demanda s'il ne voulait pas signer sa dernière œuvre. Il se fit alors conduire devant la toile, y mit ses initiales tremblantes, se recoucha et mourut. Belle fin d'artiste !

Mais secouons cette poussière de tombes, et n'attristons pas davantage par des images funèbres cette jeunesse vivante, qui est trop loin de la mort pour y croire et qui attend de nous simplement son viatique pour le voyage à Rome.

Rome ! c'est la ville sainte où vous trouverez le réconfort et la méditation féconde. Oh ! je sais, vous avez rencontré déjà des esprits forts ou des doctrinaires à tous crins qui ont tenté de vous en détourner, qui vous ont représenté comme du temps perdu et de la paresse ces années bénies entre toutes. Méfiez-vous

de ces éternels renards pour qui tous les raisins sont trop verts.

Allez en toute confiance vers la cité des arts, allez, peintres, sculpteurs, graveurs, architectes et musiciens, allez, et de l'échange de vos enthousiasmes faites une collaboration. Un art doit être en effet la réunion de tous les arts ; un artiste ne doit pas se confiner en sa seule spécialité, il doit l'être en tout, dans tout et partout.

Dès le premier soir, vous serez conquis et, quand des hauteurs du Pincio vous verrez se dérouler sous vos regards attendris les méandres de la ville des papes et des Césars, dominée ici par la coupole souveraine de Saint-Pierre, là par le Colisée païen, et plus loin la campagne romaine s'étendant, déjà baignée des nuances indécises du crépuscule, jusqu'au Janicule encore doré des derniers rayons du soleil couchant, vous comprendrez. Vous sentirez votre âme se fondre dans une muette prière d'adoration et de reconnaissance. Ou alors, c'est que rien ne bat sous votre mamelle gauche et qu'il est inutile d'aller plus loin.

Faites sauter les cordes de la lyre.

Et vous vous répandrez par les musées. Entrez dans l'intimité de ces œuvres maîtresses, prodiges de pensée et d'émotion, et ne vous pressez pas de porter sur elles des jugements hâtifs que vous pourriez regretter plus tard. Souvenez-vous qu'une œuvre d'art est une Majesté et qu'il faut attendre qu'elle vous parle d'abord. Mais ensuite, quels sublimes et chaleureux entretiens !

Quand sonnera l'heure du repas, réunis autour de

la table commune, vous échangerez encore vos impressions et vos admirations de la journée, et c'est là surtout que vous profiterez les uns des autres et que naîtra cette collaboration de l'enthousiasme. S'il m'est permis de parler plus spécialement de la musique, je vous dirai que notre art n'est que le reflet de nos sensations. Il faut tout attendre d'une émotion souvent fortuite. Une mélodie peut naître spontanée au souvenir d'une impression ressentie, d'une pensée laissée en notre cœur, d'un regard, d'un mot, d'un son de voix.

Ainsi vous deviserez jusqu'à l'heure de l'*Ave Maria* : les peintres communieront en Raphaël, les sculpteurs s'agenouilleront devant Michel-Ange, les architectes, emportés par leurs rêves au delà même de la ville éternelle, vous diront les merveilles de l'Acropole, et les musiciens chanteront pour chanter !... car à la Villa Médicis comme en notre belle France, tout finit par des chansons.

Je me souviens qu'Henner se plaisait aux harmonies imprécises pour bercer les vagues rêveries de ses nymphes au clair de lune, tandis que les sculpteurs et les architectes s'extasiaient devant les robustes constructions musicales de Gluck et de Hændel. Ainsi se révèlent les états d'âme.

Et voilà ce qu'on voudrait détruire ! Les plus purs enivrements de votre jeunesse ! Ah ! mes jeunes amis, vous subirez le charme comme nous l'avons subi et, plus tard, quand vous aurez quelque découragement des luttes quotidiennes, vous ferez ainsi que vos aînés : vous reviendrez vers cette Mecque des arts pour y retremper vos forces défaillantes, nou-

veaux Antées qui sentirez le besoin de toucher le sol sacré.

Sur le Pincio même, juste en face de l'Académie de France, il est une petite fontaine jaillissante en forme de vasque antique, qui, sous un berceau de chênes verts, découpe ses fines arêtes sur les horizons lointains. C'est là que, de retour à Rome après trente-deux années, un grand artiste, Hippolyte Flandrin, avant d'entrer dans le temple, trempa ses doigts comme en un bénitier et se signa.

Chers amis, gardez aussi cette religion, et qu'elle vous conduise, fermes et courageux, au milieu des cahots de la vie, jusqu'au paradis des arts.

FIN

www.ingramcontent.com/pod-product-compliance
Lightning Source LLC
Chambersburg PA
CBHW071617220526
45469CB00002B/374